獻給我敬愛的

父親劉天由（1940-1976）

母親劉詹秀琴（1947-）

目次

目次

從藝術史的研究到藝術展示史研究
劉碧旭《觀看的歷史轉型：歐洲藝術展覽的起源與演變》的開創性意義

　　從 18 世紀中葉開始，藝術史研究逐漸浮現成為一個知識領域，經過 19 世紀的博物館時代，特別是美術館的興起，直到 20 世紀以後，藝術史研究已經又延伸到藝術展示史的研究。這個演變，不僅是藝術史研究領域的擴增，更是對於藝術作品進入觀看體制的反省，已經成為一個日益受到重視的知識領域。

1. 藝術史研究：一個知識領域的誕生及其對於未來每一個當代的意義

　　藝術創作的起源早於史前時代，但是藝術的歷史研究則是起步甚晚。最早類似於藝術史研究的紀錄，出現於西元 1 世紀羅馬帝國時期博學家老普林尼（Pliny the Elder, 23-79）的鉅作《自然史》（*Natural History*），其中涉及繪畫與雕塑的篇章曾有關於藝術作品的簡單歷史陳述，但篇幅與文體還不足以稱為藝術史。16 世紀後期，義大利半島佛羅倫斯的藝術家瓦薩里（Giorgio Vasari, 1511-1574) 的鉅作《傑出畫家、雕塑家與建築家生平》（*Lives of Most Excellent Painters, Sculptors and Architects*），概述藝術家的生平與創作歷程，日後被視為藝術家傳記的最初文體，也被視為是西洋藝術史研究的初期經典；然而，這部鉅作雖然是西洋藝術研究的重要文獻，卻仍然不能算是符合近代意義的藝術史著作。直到 18 世紀中葉，日耳曼的藝術理論家溫克爾曼（Johann Joachim Winckelmann, 1717-1768）的鉅作《古代的藝術史》（*History of Art in Antiquity*），強調透過歷史脈絡研究過去時代的藝術，被視為是近代藝術史這個知識領域的雛形。

　　18 世紀中葉正是日耳曼歷史主義逐漸抬頭的時期，有助於溫克爾曼造成的藝術史研究的茁壯。在這同時，英國與法國的啟蒙運動正在把知識論帶進歐洲的大學教育之中，而歷史主義的觀點日後也逐漸影響了知識論的發展。歷史知識論的開展，不但鞏固了史學，直到 19 世紀，也鞏固了藝術史學。藝術史成為一個受到重視的知識領域，也在歐洲大學成為不可或缺的教學科目或科系。即使是在 20 世紀現代藝術與當代藝術興起之後，歐洲的藝術研究仍然認為藝術史知識有助於當代藝術的繼承與創新，不但有助於藝術家具備對於歷史的反省能力，也有助於藝術家找尋超越現狀的出路。歐洲的藝術教育從不認為藝術史研究多餘，也不認為藝術史阻礙當代藝術。誠如現代藝術的先驅塞尚（Paul Cézanne），即使拒

絕接受透視法的規範，他在學習階段仍然進入羅浮宮，謙虛面對藝術史經典作品，進行研究與臨摹。也就是說，歐洲的現代與當代藝術仍然受惠於藝術史的知識。

2. 藝術展示史研究：一個藝術體制的歷史脈絡之研究

藝術展示（Art Exhibition）並不是如同藝術創作一樣歷史久遠，但是早在中世紀的基督教社會也已出現雛形，文藝復興時期逐漸形成制度，直到 17 世紀歐洲皇室重視藝術家養成制度，藝術展示也就逐漸形成體制，特別在進入民主社會以後，歐洲宮殿逐一轉變成為美術館，藝術作品更是受到藝術展示體制的影響。如今，藝術展示體制甚至已經成為藝術作品的評價體制。

然而，藝術族群很少注意且不大反省藝術展示體制的形成及其影響。第一，藝術創作者早已習慣自己的職業身分必須依附於展示體制，並不知道文藝復興以前的藝術家並不是一直都處於展示體制之中。第二，藝術史家早已習慣自己的研究範圍是藝術作品的內在結構，尤其是圖像與形式的研究，而沒有察覺藝術展示的歷史演變，也沒有察覺藝術展示正在成為一種體制，進而從外在結構到內在結構影響藝術作品，當然也就忽略了美術館時代展示體制的視覺規範已經潛移默化藝術家的創作思維。

因此，藝術展示及其歷史的研究，能夠提供一個看見時代脈絡的反省層次，既能夠豐富藝術史家對於藝術作品的理解，也能夠引導藝術家反省展示體制。這個觀點，讓我們發現，近代的藝術史其實成長於藝術展示體制之中。早在瓦沙里撰寫《傑出畫家、雕塑家與建築家生平》的時候，他正在為梅迪奇家族籌備烏菲茲美術館，也就是說，他參與了文藝復興時期藝術展示體制的建構。18 世紀中葉，當溫克爾曼正在從事古代藝術史研究的時候，他親眼看見德勒斯登皇室與羅馬教廷收藏的藝術作品，也就是說，藝術展示體制是他的藝術史研究的依據。

至於 19 世紀瑞士藝術史家布克哈特（Jacob Burckhardt 1818-1897）的《義大利文藝復興的文化》一書，提倡以文化史做為脈絡研究藝術史，更是具體影響了 20 世紀以來藝術展示史的研究潮流，如今已經成為藝術史研究與美術館研究的一個重要知識領域。

3. 台灣藝術族群對於藝術史研究的偏見與對於藝術展示史研究的無知

　　台灣接受近現代藝術的影響始於日本殖民時期，但最初也僅限於藝術創作，並未涉獵藝術史與藝術展示研究，雖然1927年台展以來偶有展覽評論，但也屬浮光掠影。1945年以後台灣的藝術史研究，因為故宮來台而能提供中國藝術史的研究條件，至於西洋美術史與台灣美術史則乏人問津，直到1970年代才開始萌芽。至於大學教育涉足藝術史研究卻一直要到1980年代才起步，最初是藝術科系納入藝術史課程，進而設置藝術史組，後來才得成立少數幾個藝術史系所。但整體而言，目前台灣的藝術史研究依然勢單力孤，而且危機重重。

　　首先，台灣的教育環境過度傾向功利主義，藝術史研究未能受到社會與政府的重視，因此欠缺鼓勵藝術史教育的政策與制度，導致藝術史人才未能在教育職業體系得到施展專長的位置。第二，雖然台灣已有藝術大學，許多綜合大學也都設置藝術科系，而且也都建置了藝術史課程與教師員額，但因當代藝術日新月異，迫切需要相關師資，各個學校在未能增加員額的窘境之下，往往只得挪用藝術史教師員額與課程，也就造成藝術史系所與課程的崩潰。第三，藝術史研究與教育整體處境艱難，無論台灣藝術史、中國藝術史與西洋藝術史，都是弱勢學術，卻因為資源爭奪，而彼此排擠貶抑，甚至有意無意受到政治力量的利用，讓意識形態干預藝術史研究的史觀與美學判斷。

　　藝術史研究如此困窘，藝術展示及其歷史的研究更是處境艱難。自從1980年代中期台灣陸續設置公立美術館以來，藝術展示便已影響台灣的藝術環境，特別是當代藝術雙年展的興起，策展人角色成為時尚，已經完全阻礙了藝術族群的視線，使他們無法看見藝術展示成為體制的歷史脈絡，無法從更為深廣的歷史視野去理解與反省當代的藝術展示。這種盲目與無知，已經影響他們在當前的藝術展示之中只看見展示節慶，只看見展示的生產與消費，而沒有看見藝術作品，更遑論看見藝術作品與展示體制之間微妙關係的細節了。

　　顯然，台灣這個熱鬧的社會，藝術展示及其歷史的研究還沒開始。

4. 藝術知識的開創性視野：對於學術新秀的讚美與期待

　　正因為台灣欠缺健全的藝術史與藝術展示史研究的觀念與條件，劉碧旭博士的《觀看的歷史轉型：歐洲藝術展覽的起源與演變》一書深具開創性。

這本書為了檢視當代的展覽現象,她透過理論與歷史,重新釐清歐洲藝術展示體制的起源與演變。理論方面,她結合德國美學家班雅明(Walter Benjamin)的展示理論、法國歷史思想家傅柯(Michel Foucault)的觀看理論與法國藝術史家阿哈斯(Daniel Arasse)的時間理論,建立回顧與批判的觀點,說明藝術「觀看」逐漸成為體制的過程。歷史方面,她透過本書各章具體釐清歐洲藝術展示體制的歷史脈絡;主題涵蓋:從古希臘到文藝復興時期藝術家職業身分的制度演變,義大利佛羅倫斯梅迪奇家族的美術學院與展覽的歷史,進而延伸到法蘭西波旁王朝的皇家繪畫與雕塑學院與沙龍展的歷史。這本書的歷史跨度,從16世紀到18世紀,從義大利到法蘭西,涉及龐大的外文歷史文獻。不同於目前藝術研究時尚只取抽象論述而忽視具體歷史,好高騖遠,這本書既有思想觀點,也有歷史脈絡,遍地驚喜。

劉碧旭的藝術研究,開始於美術館研究,延伸於展示體制研究。2006年,她開始就讀國立台北藝術大學藝術行政與管理研究所,基於系所教學指標,我們決定論文題目是《戰後台灣公立美術館政策研究:以藝術知識的分類與管理為核心課題》,藉由美術館研究,通往藝術史研究,著重於探討藝術知識的公共價值,2009年獲得碩士學位。2010年,她進入美術系博士班,延續美術館研究的基礎,繼續朝向藝術史研究,我們再次決定論文題目是《體制化觀看的歷史轉型:法國舊體制時期的藝術養成制度與藝術展示制度》,除了追根究底釐清歐洲藝術展示成為體制的過程,也將藝術作品放進藝術展示的歷史脈絡加以理解與詮釋;歷經九年苦讀,無畏於浩瀚英文文獻,也到巴黎學習,沉潛於無涯法文書海,2019年獲得藝術學博士學位。如今,她既能深入剖析藝術作品的內部結構,也能具體釐清藝術作品的外在脈絡,呈現出從藝術史研究到藝術展示史研究的豐富層次。

過去十四年,劉碧旭跟隨我學習理論知識,也擔任我的研究與策展助理。她的成長與收穫,讓我感到欣慰與光榮。當她潤飾的博士論文即將出版,我願意毫無保留讚美,我深信,這本書將會為台灣的藝術史研究開創不同凡響的視野。

法國巴黎第十大學美學博士,國立台北藝術大學博物館研究所所長

序二／
藝術史研究的困難與樂趣
劉碧旭的《觀看的歷史轉型：歐洲藝術展覽的起源與演變》

　　1989 年，夏斯戴勒（André Chastel, 1912-1990）僅以一句話來定義藝術史這門學科：「一門藉著辨識、分類及分級等手法來處理人類視覺藝術創造活動的產物之學科。」這句話的簡單卻正好點出了這門學科的複雜。藝術史學研究的對象乃是人類的一種特殊活動：這種活動牽涉到所謂的「視覺藝術創作」，是由一些所謂的「藝術家」所從事，他們生產製造出被稱作「藝術作品」的物品。此外，由於此種活動自人類文明之始即歷久不衰，因此在不同的時空背景之下與產物相關的事實、事件、文件、資料都需要被匯集與彙編，方能將藝術作品加以辨識、比較與分類。然而即便如此也是不夠的，因為藝術史學最重要的目的是發掘出一條脈絡，使我們可以了解歷世歷代人類藝術活動變遷的意義。這一切看起來簡單，實則大大不易。而最大的問題是人們以為所謂的藝術史是一些已經存在的「故事」，然後我們只是把它們說出來而已，然而事實上並沒有什麼已經存在的故事，藝術史是被編寫出來的，而且其作者並非理所當然的，所謂的藝術史學家，哲學家、評論家、作家、藝術家、史學家、考古學家、博物館研究人員、行家、鑑定家、記者、人類學者都曾參與其中，更增這門學科的複雜性。

　　今日許多人認為並非只有一部藝術史，強調藝術史不可以是線性的，但是藝術史從來都不是只有一部，也很少是線性的。也有人極端的認為「藝術史」是一個無效的、過時的概念，我們對於藝術的理解大可以跨過陳腐的藝術史。1989 年，身為藝術史學家的貝爾丁（Hans Belting, 1935- ）以挑釁的標題出版《藝術史是否已經終結？》，令許多人產生誤解。其實這樣的提問正說明了藝術史不會終結，因為它是一個懂得自省的學門，只是在「當代」的情況下，藝術史

書寫的方式可能需要改變，但其實藝術史並無固定的書寫方式。

　　我們若回顧藝術史的歷史，便會發現隨著人類藝術活動與藝術概念的變動，「藝術史」的概念也一直在變遷。16 世紀，瓦薩里（Vasari, 1511-1574）建立的方法是藝術家傳記、作品清查（invention），以及藉由一些跡象，如簽名、史料、文獻、見證、風格等進行作者與創作日期的辨識與確認（attribuer），以便還原作品在其所處時代中的定位。這樣的基本方法今日仍適用，但卻遠遠不足夠。隨後，16 至 18 世紀的藝術史被學院主義所主導，卻反對瓦薩里式的敘述性藝術史，轉而追求所謂「理想美」的標準，因而誕生了貝洛里（G. P. Bellori, 1613-1696）、菲利比安（A. Félibien, 1619-1695）、德‧皮勒（Roger de Piles, 1635-1709）等理論家。溫克爾曼（J. J. Winckelmann, 1717-1768）雖奠定了未來藝術史成為一門學科的基礎，但他認為古典必須是當代藝術的典範與參照，把藝術史的寫作當作啟蒙時代在美學與道德上的政治工具。18 至 19 世紀的博學家（érudits）使西方社會開始對歷史研究產生前所未有的興趣，為數眾多的行家（connaisseurs）在貴族們的奇珍室（cabinets de curiosité）或畫廊（galeries）中研究並分類其收藏，此乃博物館之始。隨著現代藝術的誕生，里格爾（A. Rigel, 1858-1905）主張藝術遵循自己的內在衝動造成了藝術史的動向，是藝術主導世界，而非世界規範藝術。沃爾夫林（H. Wolfflin, 1864-1945）則鼓吹形式主義（Formalism），造就了「非人名的藝術史」。潘諾夫斯基（E. Panofsky, 1892-1968）開闢了另一戰場，以圖像詮釋的方法，把藝術史當作藝術的意義之歷史。更遑論丹納（H. A. Taine, 1828-1893）以來的藝術社會學、馬克思（Karl Marx, 1818-1883）的階級鬥爭、1960 年代後興起之符號學、結構主義與女性主義等等。藝術的歷史究竟如何變遷？將

走向何處？實在眾說紛紜：歷史主義（historicisme）、歷史意識性（historicité）、現代主義、自然選擇論、未定論、建構論、目的論……。藝術史與其說是事實，更像是一種虛構（fiction）；與其說已經終結，不如說尚未被確立。這是藝術史研究的困難，但也可能正是它的樂趣。在我們認為嚴苛的史實框架下，書寫者卻經常為了某動機與目的而書寫，其敘述方式、其情節架構（mise en intrigue），都透露了許多言外之意。

因此，當碧旭告訴我將以「展覽史」作為博論的題目時，我一則以喜，一則以憂。喜的是展覽史是一個高端的題目：今日藝術的一個特殊現象即是我們談展覽比談藝術家或藝術作品都還來的多。隨著當代藝術的全球化與雙年展化，人類藝術活動進行的方式似乎回到了沙龍時代，展覽扮演著不可輕忽的角色，並且這樣的現象極待被解讀。其實展覽史不同於一般的藝術史，它是體制史的一部分，隸屬於藝術社會學。書寫展覽史即試圖改變書寫藝術史的角度：不再執著於判斷某物的真偽、從屬、優劣，及是否是藝術；而是轉而關心人們如何使用這些物件？人們在何時、何地、透過何物件或何作品、想要向哪些公眾、用何等展示條件與方式、傳達些什麼意義與內容？因此，所謂的「作品」變成由體制來創造，乘載著某種權力、政治、知識、甚至經濟的象徵符號。而所謂的展覽史，即是辨識出這些元素並把它們還原在某特定的社會史背景中，是一種相當特殊而有趣的研究角度，而國內做如此嘗試的研究者尚不多見，碧旭願意挑戰再好不過。

但我憂的是，正因為展覽史非一般的藝術史，也非再現史、技術發展史、思想史等等，卻又與上述諸領域息息相關；也就是說，展覽史相當異質，而且

牽涉廣泛：不但牽涉到被展示之物，也牽涉到展覽本身，包括媒介平台、公眾、展示設計、體制結構、藝術家、作品、評論與接受、藝術市場、展覽策劃者等等。因此，展覽乍看之下似乎比作品在時空上更容易被定義，但事實上是相當複雜且難以掌握的課題。而碧旭感興趣的是「歐洲展覽的起源」，這麼龐大的題目非但一本博論的篇幅難以容納，更會將她送到遙不可及的異國、難以取得的文獻，以及文化的差異與誤解裡。

　　但碧旭不計代價的多次出國研究，透過她的毅力及持續的努力，居然也克服了重重的困難與危機，不屈不撓的完成了歷時將近十年的心血結晶，如今更獲得了藝術家出版社的青睞，得到出版的機會。作為曾經教過她藝術史的老師，我也感到相當欣慰並與有榮焉。這本著作是碧旭的初試啼聲，肯定可以寫得再更好，不過願意在臺灣做這樣的研究，而有出版社願意出版這樣的書以饗讀者，本身就是值得喝采的壯舉。謹此為序，恭賀之餘更希望這本書只是碧旭學術生涯的開端，期待她寫出更多的好書。

巴黎第十大學當代藝術史博士／國立台灣藝術大學美術學系教授／美術學院院長

啟蒙與感恩

　　觀看，既是物理的視覺活動，也是精神的情感活動。藝術家透過觀看，轉化為意象與理念而創造出實際存在的藝術作品；觀眾經由觀看，理解藝術作品的外在樣貌與內在理念，進而發生各種心靈活動。然而，藝術作品成為觀眾的觀看對象，卻曾經歷漫長的演變過程，直到近代個人意識的覺醒和民主思潮的推進，終於得以孕育出藝術展覽、藝術書寫、藝術教育和公共美術館。這些藝術機構與制度之目的，便是為了提供社會大眾觀看藝術作品的途徑。

　　目前，我們處在一個目不暇接的時代，美術館與展演場所到處林立，日新月異的科技也大量被運用於此起彼落的展覽活動中。但是，這些熱鬧絢爛的展覽及其過程發生的觀看，卻不見得能夠拉近藝術作品與觀眾的距離。相對的，我經常在教學工作中面對疑惑甚至質疑，這些疑惑與質疑有時來自學院裡面的創作者，有時來自於學院外面的觀眾。創作者無法明確反思與說明自己的藝術家身分認同及其對於藝術作品的態度，觀眾則是無法從展覽中理解藝術作品以及藝術家的創作脈絡。這種困惑，讓我想要探索藝術家身分認同的歷史脈絡以及藝術展覽的起源與發展，並發掘這些問題與觀念在歷史中突顯出來的人文意涵。

　　回首前塵，我自己也是透過學習而後才能從學院門牆外面的觀眾轉變為藝術教育工作者，我親身經歷了從茫然無助到理解感動的觀看過程，正確的說，經歷了學習觀看的過程。雖然艱辛，卻也溫暖。這個過程像是探險航行，歷時十餘載，我曾經懷疑自己能力不足而想要放棄，殘酷的現實處境甚至使我瀕臨沉船滅頂。但每當我絕望無助的時候，浩瀚學海便會出現閃爍的燈塔引領著我；千百年來經典藝術大師的光芒，總是鼓舞著我，讓渺小的我身處逆境也勇敢抬頭仰望。無比幸運，羅盤的精確指引，讓我終於發現知識的沃土。因此，在這本小書出版的時刻，我要特別感謝曾經引導與陪伴我持續這趟探險航行的羅盤老師。

　　美學家廖仁義教授啟蒙我認識美學思想史，帶領我走向藝術博物館的研究道路。他疼惜我幼年喪父而家境清寒的求學歷程，待我如父，不但在知識與生活給我鼓勵與關懷，嚴謹的治學方法與思想家的風範也引領我沉浸於經典，開闊歷史視野，教導我不要拘泥於朝菌蟪蛄俗事。藝術史家陳貺怡教授啟蒙我認識西洋藝術史，不同於過去藝術史給人

僵硬無趣的刻板印象，她的教學讓我感受到藝術鮮活生動的趣味與歷久不衰的光芒，並引領我將藝術過去的深刻價值重新融進當代的創造與創新之中。兩位恩師的學識典範與教育理想，讓我領悟，唯有依據歷史事實與正確知識，才能將藝術的樂趣與美好傳遞給正在學習觀看的觀眾。這既是藝術書寫和公立美術館的初衷，也是藝術教育的職責。

這趟航行經歷許多時代，必須進行經緯座標的校正，才能準確通過每一個航點。林宏璋教授以國際策展人的高度尊重我的研究方向；陳佳利教授以博物館學家的視野給我溫暖並支持我追求知識的平等價值；張婉真教授以博物館學家的觀點提醒我更加嚴謹注意觀念細節與論證鋪陳；劉俊蘭教授以藝術史家的方法思維教導我朝向更高目標的法國藝術史研究。

《觀看的歷史轉型：歐洲藝術展覽的起源與演變》並不是時尚流行的研究主題，我的個性也無法迎合速食的知識生產，因此，旅途經常寒風刺骨，但一路仍然不乏和風暖陽。藝術家朱為白淡泊名利的生命境界，化為藝術，化為人格。東和鋼鐵集團的侯王淑昭執行長的智慧與愛心，從人間到天堂，已經成為永恆的明燈。企業經營家賈子南大哥思慮嚴謹，為人處事的智慧，讓我能將藝術知識延伸為社會實踐。非畫廊簡丹姊姊的噓寒問暖，讓我摸索的旅途不會感到孤獨。國立台北藝術大學陳愷璜校長，在我前往巴黎學習法語期間，遠從加拿大來信鼓勵，恩如雪中送炭。

藝術因為分享而深植於心。陳建志讓我對自己的講學風格增加信心，蘇昭玫讓我獲得藝術社會教育的喜悅，鄭淑玲讓我確信藝術欣賞能夠激發創造力。魯君威建築師的圖版繪製豐富了本書的視覺傳達。陳如群彙編中外譯名對照，提升本書的知識價值。旺展股份有限公司（Taipei Exhibition Center Inc.）專門從事歐洲商業展覽，長期協助台灣中小企業走進國際市場，過去每年前往歐洲執行業務，也提供我參與國際展覽的機會，讓我能夠參觀歐洲的美術館與藝術場所，進行實地田野研究。

這是第一本拙作的出版，容許我感懷親人。爸爸劉天由雖然在我六歲的時候提早去了天堂，但對他的思念一直陪著我成長茁壯。媽媽劉詹秀琴，含辛茹苦獨力帶大四個子女，竟然還能經常帶著我們進入美術館體驗藝術世界的美麗。哥哥志銘、姊姊碧霞與妹妹碧芬以及他們的家人，讓我們的家庭充滿幸福的歡笑。

最後，我要感謝藝術家出版公司何政廣發行人與王庭玫主編，願意出版這本書並且給予充分的協助，尤其要感謝編輯部洪婉馨小姐、吳心如小姐與周亞澄小姐。因為她們的辛勞，拙著才能付梓問世。

劉碧旭

導論

　　本書最初的研究動機來自於關注當代藝術 **1** 此起彼落的展示活動，進而延伸出另一個動機，致力於回到藝術史的脈絡，找尋藝術展示活動的起源與發展軌跡，並藉以檢視當代藝術展示潮流的社會意義與美學意義 **2**。

　　自從 20 世紀中葉我們所說的「當代藝術」日益重視展覽與策展以來，展示活動幾乎已經成為藝術活動的目的，藝術家與社會大眾已經把展覽視為是藝術創作的目的，甚至視為是一個藝術創作者成為藝術家的必要條件，乃至於呈現出展覽崇拜的潮流。本書的重點不在於評論這個潮流，而是當代藝術對於展示活動的崇拜激發了筆者想要去探討藝術展示活動的起源與演變，藉以釐清在藝術的歷史發展過程之中，藝術創作與藝術展示之間的關係及其演變。筆者希望，這項研究不但能夠有助於我們對於兩者關係的歷史演變獲得正確而深入的理解，也能夠有助於在我們的時代中反省當代藝術與展示活動之間的關係。

　　因此，這項研究，既具有藝術史的面向與意義，也具有當代藝術的面向與意義。

第一節　藝術創作與展示的關係之研究的當代意義

　　藝術的意義與價值來自於藝術家的創造力，但是歷史中藝術家的創造力卻一直受到藝術體制的支配，因此每一個時代都會有藝術家以批判精神從事創作，而我們的時代所說的當代藝術在它的興起過程中最初也是充滿著批判精神。

　　在當代藝術中，藝術家的批判精神已經不再只是表現在傳統意涵的藝術創作與作品中，而是以思想與觀念作為他們的立場與藝術語彙，因此 20 世紀的當代藝術家以觀念藝術與行為藝術等等作為挑戰體制的藝術思潮。這股思潮，如今也已經延伸到策展活動中，也就是說藝術家已經直接進入到展示計畫或制度之中去挑戰或顛覆藝術體制。

　　本研究清楚看見 20 世紀以來當代藝術的批判精神，也看見他們對於藝術體制

的檢視已經對藝術的創造力做出重要的貢獻。因此，筆者便是在這份認知的基礎上，回溯西方藝術史的脈絡，並且釐清藝術體制的形成及其對於藝術創作的支配，以說明這個當代藝術的批判精神的重要性與必要性。

在過去幾個世紀的藝術史之中，藝術體制將藝術創作與展示制度緊密結合在一起。直到我們的時代，藝術創作幾乎必須以展覽為目的，雖然藝術家或所謂的策展人或許會透過從事策展工作去製造騷動，卻不見得會去反思與檢討展覽的意義。因此，在我們的時代中，藝術的教育機構集中力量培育藝術家，藝術家生產藝術作品，藝術作品必須進入展示活動，既被觀看，也被評論。藝術家們期盼經由這樣的過程，建立自己的藝術聲譽，樹立專業地位，進而成為典範，引領潮流。他們希望晉升於他們仰望的藝術殿堂，而所謂的殿堂可能是美術館、藝術展覽、藝術評論或藝術研究。他們窮畢生之力，投身於這樣的事業，也就是說，在當代社會中，專業用語的「展示」（exhibition）或俗稱的「陳列」（display）已經成為藝術創作的主要目的。

從藝術創作到藝術展示的過程，正是藝術作品進入被觀看的體制的過程。因為，藝術創作只是藝術家與藝術作品之間的關係，而藝術展示卻是藝術作品與觀眾之間的關係，進而這個關係也影響著藝術家在從事藝術創作的時候已經考量著藝術作品與觀眾之間的關係。因此，當我們研究藝術展示活動，就已涉及「觀看」（gaze／regard）[3]的問題。這也意味著，當創作必須走向展示，不僅展示涉及觀看，而且創作也已涉及觀看；當展示成為體制（institution），不但觀看活動與觀點，而且創作活動與觀點也都將會受到體制影響，甚至支配。觀看已經不僅是視覺的活動，而且已經是體制

1 我們習慣於將我們自己的時代的藝術稱為「當代藝術」，但事實上歷史中每一個時代的藝術家都認為自己的時代的藝術就是當代藝術，因此，當代藝術一詞並非專門指稱 20 世紀後期興起的藝術潮流。我們認為有必要說明，我們這裡以當代藝術一詞稱呼我們的時代的藝術，只不過是一個隨俗的用法。

2 美學意義意指美學能力在藝術領域的實踐，其實踐表現在三個層面，即藝術創作、藝術欣賞與藝術評論。這三個層面都影響展示的起源與歷史。參見廖仁義，《審美觀點的當代實踐：藝術評論與策展論述》，臺北市：藝術家，2017 年，頁 4-31。

3 本書「觀看」一詞無論是作為名詞或動詞，其意涵並非廣義或毫無目的觀看，而是指在特定的時機或空間觀看藝術作品的視覺經驗。筆者對於這個視覺經驗的探討參照傅柯的觀看理論，這個理論的原著法文文本，其所使用觀看的字詞為 regard(n) 或 regarder(v)，中文翻譯可以為「觀看」，然而傅柯著作中 regard 在英文譯本則使用 gaze 一詞，gaze 亦具有觀看的意涵，但多數中文文獻將 gaze 譯為「凝視」，而「凝」字作為動詞、副詞或形容詞，具有集中、專注或莊嚴等意涵，由於本書對於觀看涉及建構與改造的歷史轉型過程，其觀看的經驗未必是凝視的狀態，因此筆者認為使用「觀看」一詞更符合本書主題。

化的視覺活動，已經成為藝術體制的一個核心問題。

　　關於「觀看」的觀念，特別是「藝術作品的觀看」的觀念，本研究主要參考了當代法國歷史思想家傅柯（Michel Foucault, 1926-1984）與法國藝術史家阿哈斯（Daniel Arasse, 1944-2003）的理論與觀點。傅柯在《臨床醫學的誕生》（*The Birth of the Clinic*）一書中使用「觀看」的觀念，說明權力透過觀看去定義空間，這對於我們檢討藝術展示活動中觀看與空間的關係，作出具體而深入的啟發。阿哈斯則是在《細節：建立一部靠近繪畫的歷史》（*Le détail: Pour une histoire rapprochée de la peinture*）一書中使用「觀看」的觀念，說明藝術作品的觀看方式的移轉影響著觀看內容的變化，這對於我們檢討藝術展示影響著觀看方式，提出極具反省性的見解。

　　藉由他們的理論，本書想要探討，藝術創作與作品進入被觀看的空間並且進入展示體制，從而跟藝術評論發生關係的歷史過程。基於這個觀點，筆者首先試圖指出，藝術創作、藝術展示與藝術評論三個層面都涉及藝術作品的「觀看」，而三者之間，藝術展示則是藝術創作與藝術評論得以發生關係的中介（medium）。也就是說，展示是藝術作品與觀眾發生視覺關係的一項機制，從而影響著藝術評論的發生。例如，18 世紀狄德羅（Denis Diderot）的沙龍評論與 19 世紀波特萊爾（Charles Baudelaire）的沙龍評論，他們分別為其時代的非主流藝術發聲，狄德羅的評論試圖破除靜物畫與風俗畫既定的審美位階，波特萊爾的評論讓我們看見浪漫主義繪畫中畫家的激情與想像力，在理想美的王國之外開闢視覺與心靈的審美範疇。他們兩位都是透過藝術展示的觀看活動及其視覺審美經驗，理性地觀察並去理解作品的材質與形式，進而探討超乎材質以外的精神層面，再執筆將圖像轉化為文字，為藝術評論樹立其專業的功能與地位。到了 20 世紀，藝術評論更是積極影響著藝術創作與展示。例如美國的現代藝術評論家羅森伯格（Harold Rosenberg, 1906-1978）與葛林伯格（Clement Greenberg, 1909-1994），他們分別以「行動繪畫」（Action Painting）與「美國式繪畫」（American-Type Painting）的概念作為觀點，對抽象表現主義進行評論；在這兩位藝術評論家的影響之下，不少藝術家也曾參考藝術評論的觀點來進行創作[4]。至於當代藝術的評論，更直接表現為策展人的展覽論述，於是藝術家為展覽而創作的情形蔚為風氣。

　　從 18 世紀到我們所處的時代，在藝術作品被觀看的過程中，藝術創作、展示與評論逐漸彼此影響卻又朝向專業分工，它們三者各自角色鮮明獨立卻又相互依存。

它們之間形成的這個藝術體制，在我們所處的時代，已經主導著藝術作品進入體制化的觀看關係之中。這個藝術體制，在當代社會的藝術愛好者與藝術創作者的心目中，往往被視為理所當然，無需構成探討課題，因為藝術作品正是為了被觀看而存在。而在當代的視覺文化研究趨勢中，面對著博物館或美術館與展覽日益頻繁的潮流，例如布爾迪厄（Pierre Bourdieu, 1930-2002）這樣的藝術社會學家心目中，藝術體制已經成為一種藝術系統，藝術系統已經使藝術作品或展覽結合了各種當代的社會議題，而藝術作品不僅是以藝術作品的身分被觀看，並且成為其他層面觀念與意義的載體而被觀看。這個當代趨勢與現象，更是增加了這項關於展示制度的研究的時代意義與價值。

本書試圖以反省的觀點去考察藝術創作、展示與評論這些活動的起源及其逐漸體制化的過程，試圖找尋那些可能被隱藏或被遺漏的事實與觀念，進而看見這個藝術體制的形成過程中值得我們效法的面向，以及有待我們檢討的面向。

在進行這個歷史反省工作的過程中，關於「藝術作品的觀看」的問題，我們察覺，時代的轉移將會造成觀看方式的移轉，而觀看方式的移轉又造成觀看內容的移轉。因此，法國藝術史學家阿哈斯的理論與觀點，讓這個問題得到更多重與更深入的意義。誠如他曾說：「觀看的方式不同，被觀看到的事物也會不同」[5]。也就是說，藝術作品脫離原來的脈絡，進入展示，觀看方式已經發生改變。在這個論點之下，阿哈斯開展出一條不同於傳統藝術史和圖像學的研究路徑，試圖建構一部「靠近繪畫的歷史」（l'histoire rapprochée de la peinture）[6]。他的治學方法融合古典文學、傳統藝術史學與符號學[7]，他所開創的路徑提醒藝術研究者要去挖掘

4 Charles Harrison, Abstract Expressionism, in *Concepts of Modern Art: From Fauvism to Postmodernism*, edited by Nikos Stangos, London: Thames & Hudson Ltd, 2001.

5 Daniel Arasse, *Histoires de peintures*, Paris: Gallimard, 2004, p. 260.

6 法文 rapprochée 意指靠近的，阿哈斯所指的靠近即是近看，因為繪畫離開原來的脈絡進入美術館或展示場域，繪畫從遠處未必可見的狀態進入近距離的觀看，過去不曾被看到的部分或是細節因而能夠被發現。

7 阿哈斯大學時期就讀於巴黎國立高等師範學院（l'École normale supérieure），進而在索爾邦巴黎大學跟隨藝術史家夏斯戴勒 (André Chastel) 完成碩士學位，後來又進入高等社會科學院 (l'École des Hautes Etudes en Sciences Sociales) 跟隨具有符號學背景的藝術理論家馬漢 (Louis Marin) 完成博士學位。他的學習歷程可以說兼具傳統藝術史學與當代文化思潮的訓練，因此他的藝術史研究路徑與觀點呈現更寬廣的視野，也在不同領域都具有說服力。雖然英年早逝，但在法國藝術史學研究至今仍極具影響力。

細節，避免藝術史常態性地抹去細節，因為細節它召喚我們，偏離慣性的思維，顯現異常 [8]。阿哈斯關注細節在作品中產生的召喚，這種召喚未必是創作者原本的意圖，而是作品被轉換放置在展示場域之後產生的關係。阿哈斯將這種改變稱為「變異」（variation），也就是說，場域的換置是使得觀看方式發生改變的因素之一。阿哈斯的變異觀念關注作品的詮釋，本研究便是想要運用這個觀念探討展示場域的改變對於作品「被接受的方式」（mode of reception）所產生的影響。而此一同時我們也發現，這個理論與觀點似乎也呼應了德國美學家班雅明（Walter Benjamin, 1892-1940）在〈機械複製年代的藝術作品〉一文中所說，藝術作品在歷史之中曾經經歷了從儀式價值到展示價值的改變。

依照阿哈斯的理論，細節的召喚除了讓我們發現觀看的改變，我們另外也將發現，時間的變異也會影響我們的觀看方式。阿哈斯否定藝術史有純粹的線性時間的觀念，他認為：「在歷史之中，所有的藝術作品都是特定程度的存在（un certain degré d'existence），而所有的藝術作品也都混合了至少三個時間」[9]。這三個時間分別是：藝術作品被製作的時間、藝術作品被觀看的時間（亦即觀看者所處的時間），以及這兩個時間之間的時間。他認為，第三個時間經歷了各種觀念的討論，並且承載著藝術評論與閒談軼事及其影響，發展出一種觀看的歷史（une histore du regard）[10]，而這個觀看的歷史則又成為藝術研究的另一個重要領域。

透過阿哈斯的時間觀點，本研究認為，觀看的歷史除了包含藝術作品被詮釋而產生的文本，還應該包含藝術作品被展示與被觀看的歷史，也就是展覽的歷史。本研究也試圖指出，展覽的歷史也混合了三個時間：一個是展覽成為體制的時間；再者是展覽成為堅固的藝術系統的時間，亦即，當今我們所處的時間，而第三個時間則是這兩個時間之間展覽體制與評論體制發生關係的時間。整體而言，本書的主題便是想要釐清與說明：展覽的歷史或者說藝術體制的歷史乃是藝術創作、展示與評論三者共同形成的歷史。

第二節　法國舊體制時期藝術觀看體制化的原型

本書是站在當代藝術的時代環境中，對於藝術創作與藝術展示之間關係的演變，所做的一項歷史研究。這項研究，主要的研究課題是法國舊體制時期皇家繪畫與雕塑學院成立以來藝術家養成機構的誕生，以及隨之舉行的藝術展示制度，

亦即，史稱的「沙龍展」（Le Salon）。

　　法國史研究所稱的「舊體制」（Ancien Régime），指的是從 1589 年亨利四世登基為法國國王，直到 1789 年法國大革命路易十六被推翻為止的「波旁王朝」。皇家繪畫與雕塑學院便是在這期間成立，而沙龍展也是在這時開始舉行。然而，法國這一時期的藝術制度，主要受到義大利半島佛羅倫斯梅迪奇家族（Medici）主政時期成立的藝術學院與藝術展示制度之影響，因此，我們有必要回到義大利佛羅倫斯的歷史脈絡，去找尋這個制度當時興起的原因與主張，也正因此，必須回到文藝復興的歷史背景與社會條件，進行這項歷史研究。

　　就西方藝術的歷史發展脈絡而言，依據現存檔案資料與文獻，我們今日所說的藝術作品，在文藝復興以前仍屬宗教祭儀活動的產物，也因此，這個時期，所謂藝術作品涉及展示的場所與時間，主要是為了配合宗教祭儀活動。至於藝術創作者逐漸意識到「藝術家」身分，進而演變為職業身分，並且發展出初期的展示觀念，則是一直要到文藝復興時期，才逐漸露出頭緒。

　　文藝復興時期，在義大利半島的佛羅倫斯這個城市，隨著藝術創作者職業身分意識的產生，專業藝術創作者的培養也才開始受到關注。16 世紀的佛羅倫斯，瓦薩里（Giorgio Vasari, 1511-1574）在梅迪奇家族柯西莫一世（Cosimo I de' Medici, 1519-1574）的支持之下，主導創立西方藝術史上第一個美術學院（Accademia et Compagnia dell' Arte del Disegno , 1563）簡稱為 Accademia del Disegno[11]，開始脫離中世紀的行會（guild），將傳統的師徒制度轉型為學院式的藝術教育機構。這個學院制度，強調幾何學與解剖學等課程，並將展示視為學院教育的一部分，透過課程與作品展示，有別於中世紀以來的行會制度，而創作者的身分則從工匠轉變為藝術家。

8　Daniel Arasse, 2004, p. 291.

9　Ibid. p. 226.

10　Ibid. pp. 230-231.

11　1563 年設立的佛羅倫斯美術學院其全名為 Accademia et Compagnia dell' Arte del Disegno，佩夫斯納（Nikolaus Pevsner）在《藝術學院的過去與現在》（*Academies of Art : Past and Present*）一書中為突顯 disegno 在其時代作用，將此學院簡稱為 Accademia del Disegno。參見 Nikolaus Pevsner, *Academies of Art: Past and Present*, New York: Da Capo Press, 1973, pp. 42-48.

從文藝復興時期以來，特別是在巴洛克藝術興起的歷史背景中，宗教改革與反宗教改革兩股勢力的競爭關係影響著藝術創作，藝術成為教廷重建與鞏固基督教信仰的重要媒介，大量的教會委託創作與教堂裝飾，提供創作者發揮才能的舞臺，不僅藝術家作為一種職業身分被確立，更提高這個職業身分的地位。這個時期，藝術作品除了一方面呈現在教堂或祭儀場所的內部，另一方面也會出現在祭儀活動的遊行行列中，或者被陳列在教堂外部的迴廊廊柱與遊行隊伍前端架設的展示帷幔上，以及遊行經過的宅邸外部。至於祭儀活動展示的藝術作品的選擇，則由神職人員決定。根據法國藝術史家勒梅爾（Gérard-George Lemaire）的研究，17 世紀下半葉，羅馬每年 3 月、7 月、8 月與 12 月的基督教慶典都會伴隨著藝術展示活動，當時宗教朝聖與藝術朝聖的人潮讓羅馬成為世界的藝術中心[12]。在這樣的時代背景中，我們已經看見，藝術學院與藝術展示的初期形貌，以及藝術正在逐漸成為城市風格的發展雛形。然而，由於當時的義大利仍然是家族治理的城邦政治，而羅馬教廷國的政治權力也受到神聖羅馬帝國的威脅，在政治持續不穩定的狀態中，這個雛形因而未能在義大利持續充分發展成為體系，但它所開創的藝術學院與藝術展示的觀念卻已擴散到整個歐洲大陸。

　　相對的，在法蘭西皇室企圖強化統治中心的權力之際，義大利的藝術學院與藝術展示的觀念卻適時發生作用，從藝術創作、藝術教育到藝術展示，都跟政治結合在一起。1648 年，法國設立皇家繪畫與雕塑學院（Académie royale de peinture et de sculpture），從此為藝術創作、展示與評論建立了體制規章。法國皇家繪畫與雕塑學院明確地為藝術家的教育機構與藝術展示制訂辦法，設置官方管理職責和薪資給付制度，透過中央集權的官僚體系來執行。國王之下，由擁有最高治理權力的首相或財政大臣掌管皇家繪畫與雕塑學院，而獲得皇室授權的藝術家，則可以在當時的皇宮羅浮宮配給工作室。

　　按照當時的規章，皇家繪畫與雕塑學院必須定期舉辦公開展覽。初期並未能如期順利舉行，直到藝術展覽被列入中央財務公共審計項目之後，從 1737 年起，學院展覽每年或每兩年定期於羅浮宮方形廳舉行，這個公開的展覽活動也就被稱為「沙龍展」。依據最初的規定，沙龍展舉辦的同時，學院必須舉行「作品討論會」（les conférences）[13]，這是體制內的藝術評論機制，官方鼓勵學

院院士發表論述以形塑法蘭西特色的藝術理論，雖然學院藝術家多數對此並不熱中。當沙龍展固定舉行而成為巴黎城市的時尚活動時，吸引了各階層與各國人士前來觀賞。各種目光也就產生各種藝術的看法，各種聲音雜陳於展覽廳內，而展覽廳外也散發著批評與諷刺藝術家及其作品的各種匿名小冊（pamphlet）。當時學院藝術家不習慣面對公開評論，一旦遇到負面批評的聲音便會反擊，特別是以圖像作為反擊的工具。此時，學院藝術家便會期盼學院理論家能夠提出藝術論述對抗體制外的批評聲音。沙龍展覽與評論之間這種微妙關係，讓我們看見藝術創作、展示與評論之間相互依存又相互抗衡的關係。這種微妙關係，歸根究底還是藝術作品的觀看問題，只是這個時期藝術作品的觀看已經延伸到沙龍展的觀眾，而觀眾的角色具有雙重性，他們既是藝術評論的訴求對象，也是藝術評論的發言者。觀眾的出現，意味著藝術展示已經發展出一種公共領域的類型與範圍。

但是，沙龍展初期的展覽及其觀眾只是尚未成熟的初期公共領域，直到 18 世紀啟蒙運動時期，個人思想和批評意識的抬頭，公共領域才日漸蓬勃與茁壯 [14]。這個時期，各種表達思想的媒介例如民間的沙龍、刊物與書籍可謂百家爭鳴，參與者的身分與角色既不同於王公貴族，也不同於一般民眾，他們是近代社會的一種新興階級。德國社會學家哈伯瑪斯（Jürgen Habermas）將啟蒙運動時期公開表達與討論的現象稱為「資產階級的公共領域」（bourgeois public sphere）[15]，但是他也表示，即使已經有公開表達思想的媒介，啟蒙運動時期的社會仍然延續傳統的

12 關於祭儀活動、遊行展覽與義大利 16 至 17 世紀藝術作品展示情形，參見 Francis Haskell, *The Ephemeral Museum: Old Master Paintings and the Rise of the Art Exhibition*, New Haven and London: Yale University Press, 2000, pp. 8-14. 另參見 Gérard-George Lemaire, *Histoire du Salon de peinture*, Paris: Klincksieck, 2004, pp. 22-24.

13 Conférence 直譯為講座或會議，本書為了更貼近當時的歷史脈絡，在此統一譯為「作品討論會」，關於作品討論會的形式與做法，請參閱本書第五章第一節之「藝術理論與作品討論會」。

14 Antoine de Baecque Françoise Mélonio, *Lumières et liberté: Les dix-huitième et dix-neuvième siècles*, Paris: Éditions du Seuile, 2005, p. 27.

15 Ibid. p. 25.

階級制度 [16]，當時的公共領域及其公眾的概念仍舊只是一個模糊的抽象概念 [17]。這個抽象概念顯示，藝術展示與藝術觀看的關係當時仍然建立在尚未成熟的公共領域的基礎上，而觀眾的審美能力也仍然基礎薄弱。然而，我們還是能夠從法國大革命以前啟蒙運動的沙龍展評論發現：法國舊體制時期沙龍展的舉行，已經引起藝術觀看和觀眾審美能力的相關議題。例如，法國啟蒙運動美學家狄德羅的藝術評論正是關於藝術觀看的書寫，他的沙龍評論已經為藝術評論奠定了專業地位。

從文藝復興到啟蒙運動期間，法國舊體制時期的沙龍展的歷史脈絡，我們可以發現：一、藝術創作者的身分認同促使藝術教育機構的誕生；二、在宗教慶典中藝術作品的展示提高藝術家的社會地位；三、體制內或體制外的藝術評論與創作者之間相互依存又相互抗衡。這個歷程，正是藝術系統逐漸形成的演變過程。從文藝復興時期的義大利延伸到 17 世紀下半葉的法國，直到 18 世紀法國沙龍展的制度，藝術家的教育、展示與評論的公共領域逐漸成為一個堅固的藝術體制，以當代藝術社會學的觀點，這已經是一個「藝術系統」。我們認為，法國舊體制時期的沙龍展便是日後藝術系統的原型。沙龍展的觀看經驗受到藝術養成體制化、展示體制化的支配，以及藝術評論的影響，從而這樣的觀看經驗則是一種體制化的觀看（institutional gaze）。

因此，本研究將以法國舊體制時期藝術創作、展覽與評論及其所涉及的觀看做為主要的研究問題，並將它所涉及的西方藝術史的歷史脈絡作為範圍。因此，我們將要探討藝術家教育與展示觀念從義大利傳入法國以後衍生出來的藝術體制，並且透過這個體制之中藝術創作、展示與評論之間的關係演變，說明這個藝術體制逐漸鞏固成為一個藝術系統的過程，以及其內部與外部各種不同觀點的匯

[16] 法國大革命以前的社會階級分成三等，第一等級為教士；第二等級為貴族；第三等級為平民。啟蒙運動時期第三等級中的知識分子與部分資產階級批判壓制新思想的教會與君主專制度而萌生公眾與民主的意識，這些意識觸發了緊接而來的法國大革命。

[17] 法國舊體制時期沙龍展開放公眾參觀，而此時所謂的公眾（public）仍是抽象的觀念，關於這樣的研究，參見 Thomas E. Crow. *Painters and Public Life in Eighteenth-Century Paris*, New Haven, Yale University Press, 1985；以及劉碧旭〈從藝術沙龍到藝術博物館：羅浮宮博物館設立初期（1793-1849）的展示論辯〉，發表於《史物論壇》第 20 期，台北：國立歷史博物館，2015。

聚與分歧。這個體制化觀看的歷史之中，歷經了觀看體制的建構（construction）與改造（transformation），這個過程是時間和空間的跨度與演變，因此，本書將此歷程稱之為觀看的歷史轉型（Historical Transformation of Gaze）。

在這個研究問題與範圍之中，本書試圖探討以下幾個問題：

第一、在西方藝術的發展過程中，義大利的佛羅倫斯是文藝復興誕生的城市，當時的歷史背景與社會條件影響了原本只具工匠身分的技術階級想要追求更有專業地位的藝術家的職業身分。我們想要探討，他們為何與如何追求藝術家職業身分，而這個追求過程如何影響了藝術家養成教育機構特別是藝術學院的誕生？

第二、文藝復興時期義大利佛羅倫斯首創藝術學院，並且影響了法蘭西皇家繪畫與雕塑學院的創建。我們想要探討，這個義大利傳統如何影響法蘭西藝術學院，而在義大利傳統逐漸式微的過程中，法蘭西藝術學院如何建立它自己的制度，並能茁壯發展為日後影響其他國家藝術教育機構的典範？

第三、文藝復興時期義大利就已透過宗教儀式展示藝術作品，並浮現了初期的展示觀念，而這個觀念也影響了法蘭西的宗教儀式成為藝術作品的展示活動。我們想要探討，在義大利初期展示觀念對於法蘭西產生影響的過程中，這些宗教儀式的展示活動為日後藝術作品的展示制度提供了甚麼經驗與觀念意涵？

第四、法蘭西皇家繪畫與雕塑學院成立之後，日漸成為皇室鞏固權力並建立法蘭西民族藝術的機構，兼具創作、展示與研究的事務，而此一期間的「沙龍展」日後也逐漸成為現代與當代藝術展覽的原型。我們想要探討，法蘭西藝術學院的制度發展與沙龍展的演變，以及這個機構如何影響法蘭西藝術的型塑？

第五、法蘭西皇家藝術學院除了定期舉行「沙龍展」建立藝術展示的制度，成為藝術家競技的舞台，也透過「作品討論會」（les Conférences）進行藝術理論的建構。我們想要探討，這個理論建構的制度如何建立藝術的準則，對於藝術作品的詮釋與評價發生了甚麼作用，特別是它如何影響藝術的知識分類與展示方式？

第六、法蘭西皇家學院建立「沙龍展」與「作品討論會」，目的固然是為了鞏固皇室的權力，但隨著啟蒙運動的來臨，皇室已經無法完全主導藝術評論。我們想要探討，當時藝術評論如何評論沙龍展，尤其是這時的藝術評論對於觀看者的重視，日後是否也為展示制度與博物館思想提供了初期的觀念？

這些問題，涉及藝術觀看受到體制支配的過程，不但涉及藝術創作的自主性，也涉及觀眾審美能力的自主性。因此，這項研究，既是一項藝術史的研究，也是一項藝術哲學的研究，我們的研究觀點與方法必須能夠兼顧這兩個層面。

第三節　藝術史學、藝術哲學、藝術展示史的觀點與方法

面對這樣的研究問題，本書將以研究層面的需要尋求適當而正確的研究方法，而不受到人文社會科學既定的研究方法的分類所限制。

首先，本研究涉及藝術史，因此我們必須以藝術史的方法作為基礎，因此，史學研究必須重視的史料文獻分析，都將是必要的研究依據，此外，關於藝術作品研究所需具備的材料研究、形式研究與圖像研究，都將是基礎層面的方法。然而，當代的藝術史研究受到新史學的影響，已經開始運用新藝術史學的理論與觀點。此外，新史學的建立，最初卻是受到歷史哲學的影響，所以，新藝術史學的理論與觀點實際上也已經融合了歷史哲學與藝術哲學的思想與觀點。換句話說，本書的研究方法，結合了藝術史與藝術哲學的理論與思想。

關於藝術史與藝術哲學的差別，我們可以舉出一個著名的例子，就是德國哲學家海德格（Martin Heidegger）與美國藝術史家夏皮洛（Meyer Schapiro）關於梵谷所繪鞋子的詮釋。哲學家著重作品哲學意涵的探討，而藝術史家著重作品的史料考證意涵。雖然這一爭辯各有依據，卻也影響著日後的藝術史研究，試圖超越此類分歧，綜合各自的優點。

法國史學思想家傅柯便是一位結合史學與哲學的新史學家，他的史學之所以被稱為新史學，因為他透過歷史哲學的反思，擺脫傳統史學的線性時間思維，也影響了新一代的藝術史學家擺脫這種線性思維。而法國當代的藝術史學家阿哈斯，便是繼著傅柯之後在新史學的脈絡中發展出新藝術史學，提出「時間誤置理論」（anachronisme）[18]，賦予藝術史研究一個不受線性時間思維限制的新觀點。基於以上的認知，本書一方面固然重視藝術史的研究，但另一方面卻也採納已經收到新史學影響的批判性的新藝術史學的觀點與方法。而這種新藝術史學的觀點與方法，主要的依據便是傅柯與阿哈斯的理論。

一、傅柯對線性時間的批判

　　傅柯的史學觀點，正是他在《臨床醫學的誕生》一書對歷史研究提出的考古學（archaeology）。他所說的考古學並不是一般運用於古物與人類學研究的考古學，而是一種知識的考古學，主要是在於檢討與批判我們已經接受的知識系統的形成過程。在針對知識論述進行結構分析時，他曾指出，「論述的諸多事實不應該被看成多重意指活動之自主性的核心，而應該被視為諸多事件與諸多功能性片段逐漸結合形成的一個系統。」[19]。因此，本研究的歷史考掘不僅是在從事史料編撰學（historiography）的工作（雖然它仍然是一個基礎工程），同時也在試圖揭示藝術系統形成過程中涉及觀看的各種可能的觀點。

　　顯然的，傅柯所說的歷史既不是線性的，也不是單線的，而是一種充滿差異性陳述的系統，任何一個陳述的意義必須從這個多重性之中挖掘出來。「一個陳述的意義並不是藉由陳述同時揭露它並隱藏它的諸多意圖內容來定義，而是透過在線性時間序列中跟它同時或跟它對立的其他實際的或可能的諸多陳述的基礎上突顯出來的差異來定義。」[20] 雖然他的理論是以醫學歷史為範圍，但他所提出的觀看的觀念，卻影響了許多的知識領域，其中也為藝術領域的觀看及其歷史，提供了精闢的參考觀點。

18　英文 anachronism 和法文 anachronisme 一詞的中文翻譯有「錯時理論」、「年代誤置理論」、「時代誤置理論」等等，它們都含有「時間」的概念，但由於人類對於時間意識並不是從有「歷史」以來就已經出現的概念，例如，「荷馬史詩」是沒有時間概念；歷史學家 Ernst Breisach（1923-2016）曾指出，19 世紀史學雖在各門學問占有重要地位，但自 1880 年代起，許多研究人類現象的學者卻都紛紛否認「時間」這項因素的重要性，到了 20 世紀甚至懷疑史學的用處。本書認為時間標誌事件或歷史發生的順序與前後歷程的關係，因此將 anachronismu 譯為「時間誤置理論」更適切本書書寫與觀點的陳述。關於時間在歷史學的觀念，參閱柯林烏（R. G. Collingwood）著、陳明福譯，《歷史的理念》（The Idea of History），臺北市：桂冠，1992。另參閱王晴佳，《西方的歷史觀念：從古希臘到現代》，臺北市：允晨文化，1998。

19　參見 Michael Foucault, *The Birth of the Clinic: An Archaeology of Medical Perception*, translated by A. M. Sheridan Smith, New York: Pantheon Books, 1973, p. xvii. 原文如下："The facts of discourse would then have to be treated not as autonomous nuclei of multiple signification, but as events and functional segments gradually coming together to form a system."

20　Ibid. p. xvii. 原文如下："The meaning of a statement would be defined not by the treasure of intentions that it might contain, revealing and concealing it at the same time, but by the difference that articulates it upon the other real or possible statements, which are contemporary to it or to which it is opposed in the linear series of time."

二、阿哈斯的時間誤置理論

在新史學的立場上，阿哈斯的「時間誤置理論」與傅柯的非線性時間觀點可謂殊途同歸。

阿哈斯認為，歷史學家應該要盡其可能避免時間誤置，不會有歷史學家會以時間誤置而感到自豪；但是，他認為透過時間誤置理論來反思藝術史，能夠發現不一樣的問題意識 [21]。他指出，在藝術的歷史中，藝術家經常喜歡使用時間誤置的手法，例如 15 世紀義大利藝術家，他們處於兩個系統的混合的時代，因此他們創作經常同時混合過去、現在與未來 [22]。舉例來說，拉斐爾（Raphael, 1483-1520）的〈雅典學院〉的主題是在描繪古代希臘哲學家們在柏拉圖設立的學院中討論思想或知識，但畫面中所呈現的場景建築，並不是古希臘的建築風格，而是藝術家自己所處時代的建築風格。換言之，藝術家混合了不同的時間，而作品自身就是時間誤置的產物。

針對藝術作品已經成為史料，阿哈斯強調，固然歷史學家必須竭盡所能避免時間誤置的發生，然而藝術史卻無法避免時間誤置，因為，時間誤置已經銘刻於藝術作品之中 [23]。再者，藝術作品是一種混合著至少三個時間的「特定程度的存在」。因此，面對時間誤置的發生，做為一個藝術史家，阿哈斯認為：「我們不可能抹滅（supprimer）它，但我們可以修正（corriger）它，接著運用（exploiter）它」。[24]

「修正時間誤置並且運用時間誤置」看來是一個自相矛盾的命題。對於傳統觀點的藝術史家來說，這個命題是矛盾的 [25]。但是，做為具備新史學思維的藝術史家，阿哈斯深知，我們面對藝術作品無法逃避時間誤置，他認為，我們應該面對時間誤置的事實並且運用它，讓藝術作品在觀看活動中充分展現自己。

因此，我們試圖透過傅柯與阿哈斯針對西班牙畫家維拉斯奎茲（Diego Velázquez, 1599-1660）〈宮女圖〉（Las Meninas）（圖 1，見頁 33）一作先後提出的論述，說明藝術作品在不同時間被觀看產生的意義。

三、維拉斯奎茲〈宮女圖〉的「觀看」：從傅柯到阿哈斯

針對傅柯針對維拉斯奎茲〈宮女圖〉提出的論述，阿哈斯曾經發表〈透過〈宮女圖〉的討論向傅柯獻上弔詭的讚美〉（Éloge paradoxal de Michel Foucault à travers "Les Ménines"）一文。在這篇文章中，他一方面闡述自己面對時間誤置並進行修正與運用

的工程，另一方面強調，傅柯關於維拉斯奎茲〈宮女圖〉所做的詮釋雖然掀起漫長的爭辯，但這件作品與相關討論涉及的時間誤置，卻已經在藝術史研究的方法與觀點方面做出了重要的貢獻 [26]。

關於這個爭辯，我們首先說明傅柯的論述，其次說明傳統觀點藝術史家的論述。

傅柯提出「觀看的不確定性」（l'incertitude du regard）[27] 的觀念作為主要觀點，來闡述〈宮女圖〉這幅畫作。我們可以分為三個重點說明如下：

第一、觀看活動擺動於可見與不可見相互形成的空間：傅柯在〈宮女圖〉一文中，以「擺動」（osciller）的觀念詮釋畫面內與畫面外的空間。畫面中畫家作畫的畫布以背面呈現給觀者，畫家正在作畫與畫家正在凝視，畫家的目光正在不可見與可見之間擺動 [28]。畫面中黑暗的深處有兩個發光的矩形，一個是鏡子，一個是鄰近鏡子的一扇開啟的門，門上站著一位可能從一個既明確又隱藏的空間而來的通報者，這位通報者的身體姿勢呈現同時進入（entrer）和出去（sortir）的動作 [29]。這扇門如同鄰近的鏡子越過我們眼前的畫面，它們在畫作的內部與外部擺動而成為可見 [30]。

第二、觀看活動處於語言與可見之間的無止盡關係：在觀看活動之中，看與被看是主體與客體之間無止盡的角色交換：畫家的再現活動顯現在背對著觀看者的畫布的反面，畫家再現活動的不可見與觀者所處位置的不可見連結成一條直向式相互可見的細線，這條細線包含不確定（incertitudes）、變換（échanges）與閃

21　參見 Daniel Arasse, 2004, p. 219.
22　Ibid. p. 227.
23　Ibid. p. 233.
24　Ibid.
25　Ibid. pp. 234-235.
26　Ibid. pp. 237-238.
27　參見 Michel Foucault, *Les mots et les choses: Une archeology des sciences humaines*, Paris: Gallimard, 1966, pp. 20-21.
28　Ibid. p. 19.
29　Ibid. p. 26.
30　Ibid.

躲（esquives）的複雜網絡 [31]。如果我們想要在畫面中去確認或說明可見的名稱，都是徒然的。我們也無需針對可見無止盡地追尋必然不適切的語言 [32]，因為，從語言到繪畫的關係是一種無止盡的關係 [33]。換言之，如果我們想要維持語言和可見之間的開放關係，如果我們承認語言和可見之間的不相容性，而從這不相容性開始去說，並盡量靠近它們彼此，那麼，我們應該刪除專有名詞（les noms propres）並維持語言和可見處於關係的無止盡性之中 [34]。

第三、畫面中的鏡子使畫面外的不可見成為可見：在畫面深處的鏡子沒有扮演傳統複製的角色，也就是說，它沒有重複畫面中可見的景象（畫家的畫室與排列於畫面中的人物），它反射的影像是根據不同於傳統的原理來分解（décomposée）與重組（recomposée）[35]。因此，鏡子穿越可見的空間（我們眼前的畫面）讓不可見之處（畫面外）投射在鏡面之中，而不可見成為可見。

傳統觀點的藝術史家無法認同傅柯對於〈宮女圖〉一作如此纖細而艱深的詮釋，因而迫使他們投入更多的史料考證，透過檔案與文獻分析，試圖重建畫家創作時代的文化與社會習俗 [36]。也就是說，傳統觀點的藝術史家致力於修正時間誤置，以回應傅柯這種理論精彩卻有史實爭議的詮釋。他們針對時間誤置所做的修正，主要分成三點 [37]：

1. 作品原本被預設置放的位置是西班牙國王的私人書房，而不是如同傅柯所設想的此幅畫是在公開的美術館展示場域。

2. 作品在近期修復過程中發現，我們今日看到的畫面其實是重疊的兩個畫面，原來的畫面並沒有畫家自身與背對觀者的巨型畫布，而是一個男孩手持看似領導人權杖的物件交給畫面中心的小公主，可以說，原來的畫面是王朝繼承的系譜圖。數年後，由於男性繼承人的誕生，畫家被要求改變原來畫面成為如今我們看到的畫面。

[31]　Ibid. p. 20.

[32]　Ibid. p. 25.

[33]　Ibid.

[34]　Ibid.

[35]　Ibid. p. 23.

[36]　參見 Daniel Arasse, 2004, pp. 237-238.

[37]　Ibid. pp. 236-241.

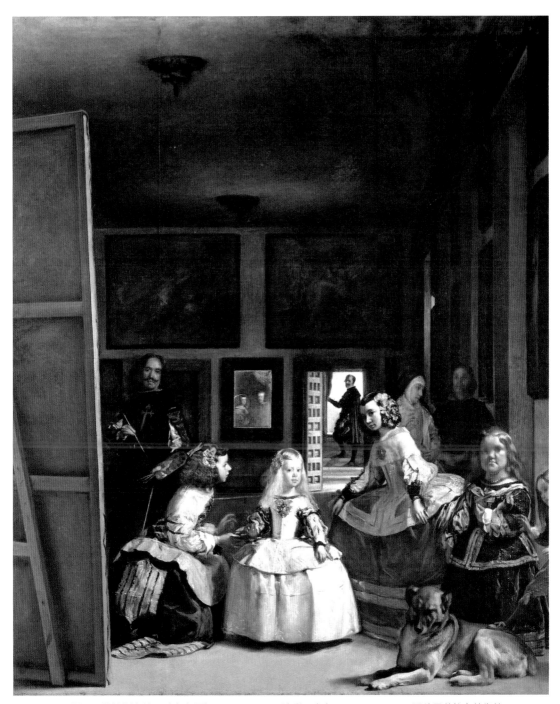

圖 **1.** 　維拉斯奎茲，〈宮女圖〉，1656-1657，油彩、畫布，318×276cm，馬德里普拉多美術館。

3. 兩個畫面中都有鏡子反射的影像。在原來的畫面中，鏡面中的國王和皇后是王朝繼承系譜中的絕對主體（le sujet absolu）的在場證明（la présence）[38]。然而，國王和皇后同時出現在同一鏡面的情形並不符合當時的文化與社會習俗。當畫面被修改為如今我們看到的畫面，彷彿國王和皇后是畫家描繪的對象，其實是不可能的，因為在藝術史上國王與皇后從未在同一畫作中同時出現，他們的肖像都是獨立的兩幅而且分開懸掛。畫面中鏡面影像的做法是畫家的奉承虛構，鏡面改變了畫作的功能，成為畫家奉承的作品，卻又保留了原來王朝系譜的功能。從原來的畫面到如今我們看到的畫面，鏡子的功能似變未變，讓整幅畫作增添無法解釋的謎團。

　　傳統觀點的藝術史家致力追求確實的歷史事實，竭盡所能地修正時間誤置，試圖讓觀看者更熟悉作品製作當時的時代精神、文化與社會風俗等等，我們看見藝術史家修正時間誤置確實為歷史研究帶來豐碩的成果。可是，一旦創作者施展獨特技法，刻意或無意地使作品成謎時，歷史的解藥也未必起得了作用。傅柯並不知道藝術史家對維拉斯奎茲〈宮女圖〉所做的考證及其相關史實，但是，他的「觀看的不確定性」的觀念似乎也能夠回應這些批評他的藝術史家們對於鏡子功能似變未變的說法。

　　面對傅柯與這個爭辯，阿哈斯作為一個接受藝術史學訓練卻也接受傅柯新史學影響的藝術史家，則又站立在一個可以被稱為新藝術史學的思想高度。面對傅柯與傳統藝術史家之間的爭辯，他認為，對時間誤置的修正和開發是一種開放的藝術史研究的態度。他指出，維拉斯奎茲〈宮女圖〉畫作中那面異常的鏡子，是畫家未遵守 15 世紀以來確立的繪畫法則而產生的陷阱，這個陷阱引發了各種可能的思想活動；藝術創作是一種思想活動，作品是特定時間與特定條件的歷史產物，然而，作品會因為觀看活動而在其原來的時間與歷史條件之外展現不同的思想。所以，阿哈斯在他的著作中便曾引用藝術理論家達密許（Hubert Damisch）的名言：「繪畫不僅僅是展現，它能思考。」[39]

　　阿哈斯發現，時間誤置所造成的影響，就是兩個不同的知識系統對於藝術作品的討論，它們對於時間差異的觀點雖然分歧，卻又在對於藝術作品的觀看活動中發生交會。在他看來，傅柯的結構分析與藝術史家的史實考證，並非相互矛盾。傅柯關於〈宮女圖〉一作的分析之中的書寫布局與詮釋觀點提醒我們：觀看活動不僅涉及時間，同時也涉及空間，也就是說，傅柯的分析將觀看活動還原到眼睛觀看的初步階段，在二維的平面繪畫上形成三維的立體視覺活動。本研究同時發現，正如美

國鑑賞學派的藝術史家伯納德‧貝倫森（Bernhard Berenson, 1865-1959）曾經說過：「每一次我們的眼睛在辨識現實物的時候，我們正在為視網膜印象賦予觸覺值（tactile value）」[40]。此外，另一位鑑賞學派的德國藝術史家佛利蘭德（Max Jakob Friedländer, 1867-1958）也曾經針對觸覺值的觀念提出相同的說法，他說：「我們的雙眼是以立體測量的方式來看東西，因此，觀看並不是吸收平面影像，而是結合平面與深度兩種影像而給予立體空間的雙重敘述。」[41]

本研究認為，阿哈斯提出修正和運用時間誤置的方法與傅柯的結構分析，兩者的論述雖然採取不同知識系統的立場，但是他們對於藝術作品既有的詮釋及其形成的知識系統提出質疑，卻有一致的立場。在他們的質疑之中，他們都察覺到當藝術作品進入到觀看活動的場域，觀看活動可能參與形塑藝術系統，同時也可能讓作品自身的思想躍出知識系統的框架之外而顯現它自身。

站在我們所處的時代，傅柯與阿哈斯都曾對以下兩個課題進行批判：一、針對藝術作品因為觀看場域的改變可能產生的詮釋觀點。二、針對知識分類。而這兩個課題也正是藝術系統形成過程的主要因素，也就是說，藝術作品進入公開展示場域，不但發展成為展覽體制，也造成藝術知識與權力之間結構關係的變化。

綜合前面所述，本研究關注並想要指出，他們批判的對象並不是我們所處時代的產物，而是 17 世紀下半葉以來法國皇室的官辦展覽。在這個展覽體制的外部，曾有行會與學院的權力競逐，內部曾有門類階級（l'hiérachie des genres）傳統的維護與抗爭，而藝術評論的介入也影響社會藝術品味的轉移。在這個展覽體制內部與外部的衝突及藝術評論的發展過程中，創作、展覽與評論的角色也日漸明顯，它們形塑的藝術系統歷經數個世紀與世代，廣為複製與流傳，迄今依然堅固地影響著我們所處的時代。

透過傅柯與阿哈斯的觀點，本研究試圖說明，當代藝術所謂的批判性的實踐，

38　這裡所說的「絕對主體」指的是畫面中鏡面反射出來的國王與皇后，相較於其他人物，他們才是居於最高地位的主要人物，至於「在場證明」，也可以譯為「在場性」，指的是畫家透過鏡面反射證明了國王與皇后的親臨現場。

39　參見 Daniel Arasse, 2004, p. 238.

40　參見 Bernard Berenson, *The Italian Painters of the Renaissance*, London: Oxford University Press, 1930, p. 63.

41　參見 Max J. Friedländer, *On Art and Connoisseurship*, translated by Tancred Borentus, Boston: Beacon Press, 1960, p. 20.

應該不僅僅是站在我們所處的時代，不去面對藝術史，而是應該針對影響藝術史及其知識形成的藝術系統，進行歷史性的回溯與反思。正如傅柯的考古學態度，他認為，如果我們不進行回溯探討，就無法顯現批判的力量 [42]。

因此，本研究認為，透過傅柯與阿哈斯的論述，除了能夠建立新藝術史學的觀點，能夠對於藝術史的研究方法與詮釋觀點做出更為澈底的檢視，也才會真正有助於釐清藝術系統形成的歷史脈絡。正是以這個態度作為基礎，我們才能進一步進行研究文獻的說明與探討。

第四節　藝術社會學與藝術社會史關於展示制度的研究文獻

正如藝術作品的研究需要從傳統藝術史學朝向新的藝術史學去尋找研究方法與詮釋觀點，藝術作品進入展示體制的研究做為一個有待重視的新的藝術史的研究領域，也迫切需要從傳統藝術史學以外的其他學術領域去發展探討的路徑。因此，本研究的文獻探討著重於說明從傳統藝術史學朝向跨學科研究整合的必要性與重要性。

前面各節針對藝術作品進入公開展示場域的歷史脈絡進行釐清工作，讓我們看見，公開展示的場域或者展示的體制已經成為藝術創作與觀看者之間的一種媒介。而如前所述，18 世紀以後的展示體制正是藝術作品的觀看發生轉變的關鍵時期。然而，這個發生在18世紀的轉變，直到20世紀仍是一個鮮少受到關注的課題，或許這也意味著，轉變課題的探討需要跨學科觀點的投入，研究的輪廓才可能更加完整。正如前面各節所述，藝術作品進入公開展示場域的相關課題不再只是傳統藝術史的課題，不能只是透過作品圖錄與檔案來解讀，雖然這也是藝術作品研究的基本條件，但是，我們已經必須為藝術作品的展示與觀看的課題擴充更為專業適切的研究依據。

在本研究的進行過程中，首先，我們發現，當代的藝術社會學理論對於藝術史的研究提供了精闢深入的理論與觀點，例如德國思想家班雅明的著作；其次，我們發現藝術社會史的研究成果對於藝術體制與藝術系統的研究也提供了豐富的史料與獨特的詮釋，例如英國的藝術社會史家佩夫斯納（Nikolaus Pevsner, 1902-1983）與哈斯凱爾（Francis Haskell, 1928-2000）的著作。

首先，關於當代的藝術社會學理論對於藝術展示研究的重要性：

長久以來，藝術社會學一直被視為就是以社會學理論作為基礎去研究藝術作品，例如從馬克思、韋伯與涂爾幹的社會學研究藝術的社會經濟基礎，或者研究藝術的社會功能，但是，本研究所說的藝術社會學，指的是現代與當代思潮中針對藝術創作與藝術體制的研究，突顯出社會面向的分析與觀點的學說。在這些理論家之中，如果就藝術展示與觀看的研究而言，德國思想家班雅明的研究發現具有開創性的歷史意義。

　　20 世紀 30 年代，班雅明發表的藝術研究論著，已經成為藝術社會學的另一種方向，特別是在〈機械複製時代的藝術作品〉一文中，他將藝術作品的觀看分成兩個歷史階段，一個階段是藝術作品的儀式價值（the cult value），另一個階段是藝術作品的展示價值（the exhibition value）[43]，前者例如祭壇畫（altar piece）原本的脈絡未必處在被觀看狀態，後者例如從文藝復興直到現代的藝術作品則是完全為觀看而存在。

　　班雅明的這篇文章可以說是藝術作品展示研究的先驅，但這個課題最初並未引起高度的關注。直到 20 世紀後期，藝術史學家陸續投入展覽史或展覽體制的探討，才逐漸受到重視。而對於這個課題的漠視，我們前面提到的阿哈斯與英國的藝術史家哈斯凱爾都曾經感嘆藝術展覽史研究未能成為藝術史研究的一個領域。

　　經由〈在展覽中我們看到的越來越少〉（On y voit de moins en moins）[44]一文，阿哈斯回應了半個世紀以前班雅明對於藝術作品的觀看曾經提出的論點。阿哈斯指出，當代社會的美術館或展覽體制只想追求極大化的觀眾數量，忽視藝術作品對公眾展示的價值與意義，這種現象形成一種展覽崇拜的現象，雖然觀看者靠近了藝術作品，但看到藝術作品本身的部分卻越來越少。換言之，在我們所處的時代，由於觀看活動的儀式化，作品展示價值和儀式價值已經沒有區別，可見的已經成為不可見。

　　20 世紀 90 年代，哈斯凱爾開始針對當時流行的國際借展（international loan exhibition）風潮進行各種層面的關注與反省，他認為藝術作品在展覽中必須嚴守作品

42　Ibid. 另參見 Michel Foucault, *The Birth of Clinic: An Archaeology of Medical Perception*, translated by A. M. Sheridan Smith, New York: Vintage Books, 1994, p. xi.

43　參見 Walter Benjamin, The Work of Art in the Age of Mechanical Reproduction（1936）, in *Illuminations: Essays and Reflection*, translated by Harry Zohn, New York, Schocken Books, 1995, p. 225.

44　參見 Daniel Arasse, 2004, pp. 257-266.

脈絡的展示才不會讓觀者誤解作品或對作品感到疏離[45]。日後，他也將關於展覽史研究的講座課程整理成為專著[46]，2000 年出版《稍縱即逝的博物館：經典繪畫與藝術展覽的興起》（*The Ephemeral Museum: Old Master Paintings and the Rise of the Art Exhibition*）就是一部經典。

哈斯凱爾與阿哈斯都曾因為發現當代社會中展覽正在造成觀看的疏離而轉向投入展覽史的研究，也為這個新興領域留下許多寶貴的理論與歷史文獻。

從班雅明、哈斯凱爾與阿哈斯對於當代社會中展覽課題的關注，我們可以說，展示或展覽與社會脈絡密切相關。但是，這方面的研究並未在博物館與展覽已經成為藝術機構的時代而蓬勃發展。一直要到 20 世紀的 40 年代，這種社會學觀點才逐漸影響著藝術史研究朝著藝術社會史的方向發展，並且直到 60 與 70 年代才有研究成果出版，但這些研究成果仍屬少數[47]。

其次，關於藝術社會史學對於藝術體制與藝術系統的研究的重要性：

正如過去的藝術社會學指的是以社會學為架構進行的藝術研究，過去的藝術社會史也是將以社會學為基礎的社會史研究運用於藝術研究，特別是依據特定的歷史哲學流派的史觀建立藝術社會史。但是，這種藝術社會史往往只是把藝術領域視為一種社會事實（social facts），也就是將之視為一種不需重新檢視的既定事實，但是我們所說的藝術社會史，則是一種經由社會層面的分析重新理解與詮釋藝術問題而建立起來的歷史研究。而如果以藝術創作與藝術體制的關係作為研究領域而言，英國的藝術社會史家佩夫斯納便是最好的例子。

做為藝術社會史家，佩夫斯納不同於過去的藝術史家是在特定的史觀觀點之下進行藝術研究，而是進入藝術制度的歷史發展與演變過程中重新釐清藝術制度對於各個層面藝術問題的影響。最初，他是在從事英國工藝美術的調查與教學時發現社會層面的分析對於理解藝術的歷史的重要性。他指出，藝術史學家不該漠視當代的需求，以及其中自己扮演的角色，應該要擴展各種面向的藝術社會史的研究，例如美學理論史、藝術展覽史、藝術收藏史及藝術品交易史等，因為，這些研究能夠協助審視藝術的時代處境，同時提供未來相關領域發展的多元面向。這個主張的具體落實，則是日後他積極從事藝術家與藝術教育機構的研究[48]。從 1930 至 1940 年，佩夫斯納全力投入撰寫《藝術學院的過去與現在》（*Academies of Art : Past and Present*），有系統地整理了從 16 世紀直到 19 世紀後期的藝術家教

育的機構研究，並且將政治、社會和美學的層面整合進來。

　　事實上，早從 1920 年代當佩夫斯納為德國德勒斯登（Dresden）的報紙撰寫關於藝術展覽的文章，他就已經發現過去與現在的藝術家的地位懸殊，因而萌生研究動機，開始著手藝術家與其所處的社會的關係之研究[49]，開闢了不同於藝術風格史的藝術社會史的研究領域。《藝術學院的過去與現在》這部耗費十年的經典著作，完整地從西洋藝術系統的發展過程中呈現藝術家社會地位的演變，也就是說，從藝術生產關係到藝術家教育體系的演變。透過這部經典，我們得以更深入認識，藝術家身分認同的起源與學院體制和藝術展示的一體三面的歷史淵源。藉由他的研究，我們方能了解，從義大利文藝復興時期開展出來的藝術體制，在它傳到法國以後，藝術的學院體制轉變成為政治服務的過程。也因此，佩夫斯納才會將這個被風格史界定為巴洛克的藝術稱為專制主義的藝術；這個專制主義的介入，使學院藝術成為藝術教育的正統，並且延續至今。

　　從佩夫斯納以後，更多的藝術史學家繼續投入藝術教育與藝術家職業身分研究。

　　承繼佩夫斯納，另一個重要的藝術社會史家則是前面曾經提到的哈斯凱爾。1980 年，他出版了《贊助者與畫家：巴洛克時期義大利藝術與社會之間的關係研究》（*Patrons and Painters: A Study in the Relations between Italian Art and Society in the Age of the Baroque*），奠定了他在這個領域的學術地位。這部著作，探討畫家與贊助者的關係，同時描繪 17 世紀藝術作品展示的場合與時機。在這項研究中，哈斯凱爾為藝術史的展示課題開闢了前瞻性的研究路徑；他長期關注藝術作品在何種環境被展示，以及作品在展示中如何被理解，並從講學中累積相關研究資料，直到 2000 年《稍縱即逝的博物館：經典繪畫與藝術展覽的興起》一書的出版，又是擲地有聲。

45　哈斯凱爾對當時流行的國際借展呈現出大雜燴的現象提出批評。參見 Francis Haskell, *The Ephemeral Museum: Old Master Paintings and the Rise of the Art Exhibition*, New Haven & Lobdon: Yale University Press, pp. ix-x.

46　Ibid. p. xi.

47　這裡所指的藝術社會史並不是指以社會學方法的藝術社會學研究，例如 Arnold Hauser 的 *Social History of Art*，而是關注在藝術所處的社會條件的歷史研究。關於藝術社會史研究的成果與時代梳理，參見 Nikolaus Pevsner, *Academies of Art: Past and Present*, New York: Da Capo Press, 1973, pp. v-vi.

48　Ibid. p. viii.

49　Ibid. p. vii.

哈斯凱爾非但影響更多學者投入相關議題的討論，而他自己也受惠於其他學者的研究成果而能提出更為深入的見解。例如，哈斯凱爾在研究與撰寫展覽的歷史的過程中，便曾經以藝術史家柯洛（Thomas E. Crow）在 1985 年出版的《18 世紀巴黎畫家與公眾生活》（*Painters and Public Life in Eighteenth-Century Paris*）一書中關於近代展覽制度的探討做為參考。

從歷史事實與近代學者的研究脈絡與取向來看，毋庸質疑的，法國舊體制時期沙龍展的展覽史是藝術作品觀看問題研究的一個核心課題。柯洛主要探討 18 世紀法國沙龍展覽與藝術評論的關係，其中關注到展覽中觀看活動對評論的影響，以及評論對創作與展示的影響。

柯洛這項研究繼續激發往後藝術史家進行展示與評論的研究，其中的重要成果，例如：

1993 年，瑞格里（Richard Wrigley）出版《法國藝術評論的起源：從舊體制到復辟時期》（*The Origins of French Art Criticism: From the Ancien Régime to the Restoration*）。

1994 年，麥克雷倫（Andrew McClellan）出版的《創造羅浮宮博物館：18 世紀巴黎藝術、政治與現代博物館的起源》（*Inventing the Louvre: Art, Politics, and the Origins of the Modern Museum in Eighteenth-Century Paris*）。

這些成果都圍繞在沙龍展覽所涉及的觀看活動，但是，沙龍展覽的歷史研究尚未有專門的論著，直到 2004 年法國藝術史家勒梅爾（Gérard-Georges Lemaire）的《繪畫沙龍的歷史》（*Histoire du Salon de peinture*）一書出版，才有專以法國沙龍展為研究對象的學術著作。

晚近還有許多藝術社會史的著作相繼問世，成果斐然，充實了藝術展覽史研究的價值與重要性。這些著作，也為本研究的提供了重要文獻與豐富史料，例如：

2008 年，吉夏爾（Charlotte Guichard）出版《18 世紀巴黎的藝術愛好者》（*Les Amateurs d'Art à Paris au XVIIIe Siècle*），探討法國皇家繪畫與雕塑學院中不具創作者背景的院士，他們被賦予藝術書寫的任務，綜合了理論建構與評論的工作。

2009 年，畢謝（Isabelle Pichet）出版《展覽誌、評論與輿論：1750-1789 年法國巴黎皇家學院沙龍展的論述性》（*Expographie, Critique et Opinion: Les Discursivitiés du Salon de L' Académie de Paris, 1750-1789*），她根據沙龍展作品展示的圖像紀錄來進行當時學院展覽職務與工作的梳理，並探討展示與評論之間的各種關係。

上述藝術社會史文獻與脈絡的整理，只是依據本研究的問題與範圍而做取材，事實上當然不是全部的相關著作。而本書的各個章節也會隨著歷史的發展與變遷繼續擴充文獻的探討，正如各個民族的藝術史都不是一個已經完成的封閉體系，法國藝術史也不是一個已經停止反思的知識內容。因此，本研究將研究文獻的重點放在三個層面：

1. 已經存在的法國藝術史的相關著作，特別是舊體制時期及其相近時期的藝術史著作。

2. 本研究認為，法國藝術史既然不是一個已經完成的體系，也就會存在著一個「法國藝術史研究」的學術領域。因此，本研究投入探討法國藝術史研究的各家學說，期待釐清不同觀點的理論提出的不同的法國藝術史，特別是這些著作中涉及舊體制時期藝術創作、展示與評論的論述。

3. 法國藝術史研究已經在其他西方國家形成一個重要的研究領域，尤其在英語世界也已經出現許多重要的法國藝術史研究的經典，因此，本研究也將從這些經典找出史料與理論的依據，尤其是英國的文化史學派對於藝術創作與藝術機構的關係之研究。

第五節　章節架構與觀點鋪陳

本研究，針對藝術觀看的歷史脈絡及其藝術條件與社會條件，進行一個詳細的歷史釐清與反思，主要分為兩個部分。

Ⅰ／歐洲藝術養成制度的起源

這個部分主要探討藝術養成機構與制度的興起，說明藝術家職業身分認同的發展過程，以及展覽尚未體制化以前藝術作品的展示時機與場所。本研究將回溯到「藝術家」作為創作者的職業身分意識。創作者為了獲得職業身分，設立藝術學院，透過藝術家的教育體制與制度來區分藝術家與中世紀行會工匠。這個藝術機構的概念，起源於義大利文藝復興時期，而法國舊體制時期，政治、宗教、文學與藝術深受義大利經驗與模式影響。因此，本研究在對法國皇家繪畫與雕塑學院的設立進行梳理工作之時，認為有必要首先說明義大利經驗與模式對於法國舊體制時期藝術家職業

身分意識、藝術家教育與藝術展示的影響。這一部分，共分為三章：第一章，釐清從古希臘到文藝復興時期藝術家職業身分的演變；第二章，以義大利佛羅倫斯的經驗說明法蘭西的藝術學院制度；第三章，從義大利到法蘭西追溯藝術作品展示觀念的演變。

II／法國藝術展示制度的建立

這個部分主要探討，展覽活動在法蘭西逐漸獲得體制化的過程，以及展覽體制化對於藝術家的身分認同與創作活動的影響。17 世紀法國內部經歷宗教戰爭的動盪之後，波旁王朝興起，為鞏固權力與安定政局，藝術成為形塑法蘭西民族認同與中央集權政治的重要手段。自此，法蘭西的藝術與政治緊密結合，產生一個跟義大利截然不同的體系。法蘭西皇家繪畫與雕塑學院透過制訂規章，規範藝術家創作類型並建立展示制度，同時發展學院內部的藝術評論與理論建構，舉行學院的作品討論會（les conférences）。這一部分，共分為三章：第四章，研究法蘭西皇家繪畫與雕塑學院的建立與「沙龍展」的發展歷程；第五章，以法蘭西的學院體制為背景，說明藝術展覽與藝術理論建構之間的關係；第六章，以法國沙龍展為主要範圍，既說明這個展覽的歷史演變，進而說明藝術博物館觀念的萌芽初期，以及這個期間藝術評論的發展。

透過這六章的歷史梳理與觀念解說，本書的初步研究目的，一方面試圖探討藝術體制及其展示制度的誕生與鞏固，另一方面也試圖面對當代社會對於藝術體制及其展示制度的質疑與改造。進一步的，本書也試圖藉著這個研究，檢討藝術體制的形成過程中藝術家的身分認同及其藝術創作自主性，進而探索藝術體制面對新時代挑戰應有的自我反省與批判的態度，以維護人類的藝術創造力能夠因為制度而茁壯，免於因為制度而腐敗。

本書研究的兩大部分、六個章節依照歷史事實的時間序列說明藝術體制的歷史，由於這個歷史涉及藝術觀看受到體制支配的過程，不但涉及藝術創作自主性，也涉及觀眾審美能力的自主性。因此，每一章的三個小節分別鋪陳出藝術觀看的論辯關係與結構，第一節探討事件的發生與起源，第二節探討事件的衝突，第三節探討事件的超越。同樣地，每一節的三個小項也是論辯的結構。換言之，本書的章節架構鋪陳出論辯的觀點，它們既是藝術史的考察，也是美學觀點的推斷。

歐洲藝術養成制度的起源

I

第一章
藝術家職業身分的演變：從古希臘到文藝復興時期

　　藝術創造力是人類的一項基本能力，而人類藝術創造力的活動紀錄自古有之，但是，藝術成為具有職業身分的工作，以及藝術教育機構的出現，卻是過去數百年間的事情。

　　如今世界各地藝術教育的學院體制便是過去數百年間歷史演變過程的產物，特別是延續著歐洲的藝術學院體制的傳統。歐洲藝術 [50] 教育機構的興起和發展，歷經政治與經濟的變動而產生出各種名稱與形態，例如行會（guild）、工作坊（workshop）、學院（academy）、學校（school）等。

　　這個演變的過程，顯示出藝術家身分地位的變動，同時體現各個時期藝術家創作思想的實踐。

第一節　「藝術家」辭源與社會脈絡

　　英國藝術史家巴森德爾（Michael Baxandall, 1933-2008）曾經以顏色的命名為例 [51] 說明語言與經驗的關係。他認為，語言（language）是經驗分類的系統，語詞（words）將我們的經驗劃分成各種範疇（categories）；每一種語言採用不同的劃分方式，每一種語言的字彙（vocabulary）也因此無法被簡單地轉換成另一種語言的字彙 [52]。依據這個邏輯，他認為，每一種語言都有其特殊意向，我們必須去辨識語言各自獨特的表達方式 [53]。

　　換句話說，如果語言應該都會有其經驗分類的基礎，那麼「藝術」（art）這個語詞應該有它的經驗意義，而「藝術家」（artist）一詞也應該有它自己的經驗意義。而顯然的，「藝術」的經驗意義在於它是一個知識活動的領域與類型，而「藝術家」則在於它是一個職業或工作的類型。固然藝術這個活動領域存在已經非常久遠，但是藝術家作為一個職業或工作，得以成為一個語詞，卻是尚待我們釐清。

▋從希臘文化到拉丁文化

在古希臘社會中，尚不存在我們現在所說的藝術（art）這個語詞，他們尚未透過語言，建立語詞與字彙，嚴格區分我們今天所說的「技術」和「藝術」[54]。希臘文的 tekhnē（τέχνη）一詞雖然泛指專門的技術，包含製鞋、採礦、採石、繪畫、雕塑、建築等等工作活動[55]。然而，在當時的社會，雕刻、圖畫、手工藝和農業等勞動生產活動都是奴隸和勞動平民的工作[56]，當時便是以 banausos 這個語詞統稱以雙手從事勞動的工作，諸如理髮工、廚師、鐵匠、畫工和雕刻工，而他們的地位是卑微的[57]。雖然羅馬統治初期的希臘化時期色諾克拉底斯（Xenocrates，c. 395-314BC）曾經著述評論五位卓越的雕塑家[58]，但是古希臘的語言之中，對應於當時的社會條件，相關的語詞與字彙尚未形成，而藝術和藝術家的概念也因此尚未成為一種普遍的認知。

西元前第 1 世紀羅馬人征服了希臘城邦以後，軍事和政治的優勢並沒有使羅馬人以優越的姿態來看待希臘人的文化。此外，長期的戰爭頻仍使得羅馬人無心在哲學、文學和藝術方面另闢視野，他們著迷於希臘的哲學、詩學、修辭學和雕像，汲取其精華為己用，強調模仿古人。例如詩人維吉爾（Virgil）模仿荷馬史詩寫成《埃

50 本文探討的藝術類別是以繪畫、雕塑與建築為主的造型藝術，這三者從 16 到 19 世紀統稱為美術（Fine Arts, Beaux-Arts），隨著藝術形式與類別的擴充，「美術」這個名稱已逐漸不被使用，雖然它仍沿用於某些藝術學校。本文使用「藝術」而不使用「美術」一詞，因為前者比較能夠表達創作者從事藝術活動的自由精神。參見 Daniel Lagoutte, *Introduction à L'histoire de L'art*, Paris: Hachette, 1979, p.19.

51 英文將 blue 和 green 分成兩種不同的顏色名稱，但對 Iakuti 民族來說沒有這兩種區分，而 blue-green，是一種視覺經驗。出自 R. Brown, Words and Things, Glencoe, Illinois, 1958, p. 238. 轉引自 Michael Baxandall, *Giotto and the Orators: Humanist observers of painting in Italy and the discovery of pictorial composition*, New York: Oxford University Press, 1971, p. 9.

52 Michael Baxandall, 1971, p. 8.

53 Ibid.

54 英文找不到一個和 thkhē 完全對應的詞，出自 W.K.C. Guthrie, *A History of Greek Philosophy*, volume 1, Cambridge: Cambridge University Press, 1962, reprinted 1977, p. 115. 轉引自亞里斯多德《詩學》，陳中梅譯，臺北市：臺灣商務印書館，2012，頁 235。

55 同上註。

56 朱光潛，《西方美學史》全二冊，收錄於《朱光潛全集》（新編增訂本），北京市：中華書局，2013，頁 33。

57 Moshe Barasch, *Theories of Art, 1：From Plato to Winckelmann*, New York and London：Routledge, 2000, p. 23. 另參見 Udo Kultermann, *The History of Art History*, Norwalk：Abaris Books, 1993, p.1.

58 色諾克拉底評的五位雕塑家分別為：菲底亞斯（Pheidias）、波留克列特斯（Polykleitos）、米隆（Myron）、薩摩斯的畢達哥拉斯（Pythagoras of Samos）、留希波斯（Lysippos），參見 Pliny the Elder, *Elder Pliny's Chapters on The History of Art*, translated by K. Jex Blake, New York: The Macmillan Co, 1896, pp. xvi-xxii.

涅阿斯記》（*Aeneis*）[59]。從此，希臘神話眾神的名稱換上了拉丁名字，希臘人的信仰成為羅馬人的信仰。

當希臘文化轉變為拉丁文化，許多希臘語言與文字確實被拉丁語言與文字取代。這項轉變，有的只是以相應的語詞延續原來的經驗意義，而有的則是表面使用新的語詞，實則涉及原來的經驗意義。例如，對應於希臘文的 tekhnē，拉丁文使用的語詞是 ars。事實上，這個語詞繼承了希臘人的分類系統，意指人類的各種技術、手藝和知識，例如：農業技術、醫藥技術、木匠技術、繪畫技術等[60]。然而，如此說來，似乎拉丁文與希臘文完全沒有經驗和分類的差異，但我們或許仍有必要進一步從古羅馬的拉丁文語言來理解當時 ars 一詞的經驗意涵。

為了釐清這個轉變，本研究分別參考與對照兩個版本的拉丁文辭書，分別是《卡塞爾的拉丁語辭典》（*Cassell's Latin Dictionary*）與加菲奧特版本的《拉丁法語辭典》（*Dictionnaire Latin Français：Le Grand Gaffiot*）。其中，《卡塞爾的拉丁語辭典》收錄了古羅馬史學家與詩人著作中使用 ars 一詞的諸種用法並將之分為四個意涵[61]：

1. 職業（occupation）、專業（profession）：辯證術（disserendi-Latin ／ dialectics）[62]；低下的職業，奴隸的工作（artes sordidae-Latin ／ dirty tricks）；高尚的職業（ingenuae,liberals-Latin ／ honourable occupations）[63]；司法學和修辭學（urbanae-Latin ／ jurisprudence and rhetoric）[64]；執行（exercere-latin ／ to practise, pursue）[65]。

2. 技能（skill）、知識（knowledge）：技術的規則，例如說話（dicere-Latin）和書寫（scriber-Latin）的規則（arte-Latin ／ according to the rules of art）[66]；針對一個主題發表意見（artes oratoriae- Latin ／ as title of treatises on a subject）[67]；有時是負面意思，例如狡猾（cunning）[68]，有時是相反於神靈啟示的技術[69]。

3. 一種具體的指稱。例如，作品或是作品中的人物。

4. 轉化引申的意思：歌隊、角色及演出的方式；好或壞的品質[70]。

至於《拉丁法語辭典》，針對 ars 一詞的整理與解釋，兩者並無太大的出入，僅有舉例說明多寡的差異。

綜合上述，從希臘文的 tekhnē 到拉丁文的 ars，兩者的意涵指涉的仍然是廣泛的技術。不過，從拉丁字典的辭條說明之中，古羅馬拉丁文化對 ars 的使用與專業技術的對照類別似乎較為明確詳細，而且主要圍繞在以修辭學為基礎所對應的相關技術。

▌城市興起與行會經濟

11 世紀，由於西歐農業技術的改善，人口數量的增加，越來越少的人需要依賴土地農作來維生，例如商人和手工藝人，他們都是不以土地做活的人。這些人口，協助城市的興建，促進各式行會的成立。直到 13 世紀，各種類型行會的設立已經相當普遍，例如糕點麵包行會、裁縫行會、製革行會、屠宰行會等等[71]。

第 4 世紀，基督教成為羅馬帝國國教，然而，西元 476 年，西羅馬帝國滅亡，戰爭頻繁，社會動盪不安，長達數百年，羅馬教皇的影響力日益增加，並能影響世俗政權，也就從教會領袖轉變為世俗社會的領導者。行會經濟雖然不屬於封建體制原有的社會結構，然而神權授予教會統治一切，行會和教會的關係自然而然變得密切。

在信仰的層面，行會得到神聖的榮耀與保護，每一種行會都會有相關的聖人做為庇護聖人（patron saint）[72]；而在世俗層面，行會固定捐獻善款給教會，通常行會成員會在庇護聖人的節日聚會，參與慶祝活動，並且在這個日子選出行會的領導者。商業行會敦促國王和領主能夠允許行會建立關於製造和貿易的法律，而行會則必須繳稅給統治者[73]。

59　朱光潛，2013 年，頁 83。

60　Moshe Barasch, 2000, pp. 2-3.

61　*Cassell's Latin dictionary*, New York: Macmillan Publishing Company, 1968, p. 59.

62　同上註，出自西塞羅（Cicero, 106BC-43BC）。

63　同上註，出自西塞羅（Cicero, 106BC-43BC）。

64　同上註，出自蒂托・李維（Titus Livias, 59BC-AD17）。

65　同上註，出自賀拉斯（Horatius, 65BC-8BC）。

66　同上註，出自西塞羅。arte 在此指一種嚴謹的手法（arte: une manière serrée），參見 *Dictionnaire Latin Français：Le Grand Gaffiot*, Paris：Hachtette, 2000, p. 169.

67　同上註。

68　同上註，出自出自蒂托・李維以及維吉爾（Virgil, 70BC-19BC）。

69　同上註，出自西塞羅。

70　同上註，出自賀拉斯和塔西陀（Cornelius Tacitus, 56-120 AD）。

71　Joann Jovienelly and Jason Netelkos, *Crafts of the Middle Ages: The Crafts and Culture of Medieval Guild*, New York: The Rosen Publishing Group, 2007, pp. 6-7.

72　例如，聖約翰（Saint John）是石匠行會的庇護聖人，聖約瑟（Saint Joseph）是木匠行會的庇護聖人，聖馬丁（Saint Martin）是清洗織物原料與紡織行會的庇護聖人，聖馬太（Saint Matthew）是錢幣兌換行會的庇護聖人。Gene Brucker, *Florence: The Golden Age 1138-1737*, Berkeley and Los Angeles: University of California Press, 1998, p 98. 另參見 Jovinelly and Netelkos, 2007, p. 8.

73　Jovinelly and Netelkos, 2007, p. 8.

這些歷史背景，大致說明了行會興起的社會環境，至於行會本身的作用，本研究將聚焦於手工藝行會（craft guild），因為，在「藝術家」這個身分意識尚未萌芽以前，畫家、雕塑家和建築家也屬於手工藝人。因此，手工藝行會也就影響著他們的教育和工作型態。

▌手工藝行會的師徒制

手工藝行會採取師徒制，這個制度將工作與教育結合在一起。師傅（master）是手工藝人的最高職級，師傅可以開設工作坊，承辦行會委託製作的工作。一般而言，學徒（apprentice）在青少年時期（11至14歲）拜師學藝，師傅提供學徒住所、服裝和食物，通常學徒和師傅的家庭共同生活，協助打理家庭雜務。

學徒以二到七年的時間學習，成為資深學徒或協同學徒（journeyman; companion），這個階段的學徒可以擁有自己的工具和材料，學藝達到一定程度時也可以承接師傅的部分工作來賺取薪金。經由師傅的推薦，資深學徒能夠向其他師傅學習手藝技術。最後，資深學徒必須繳交一件作品，再由行會成員來評價而決定是否讓資深學徒晉升為師傅[74]。

手工藝行會內部有一種互助機制來扶持每一位成員。首先，行會保證固定的收入以確保成員穩定的生活。除此之外，若有成員死亡，其他成員會協助辦理喪葬事宜，並照顧亡故者的家庭[75]。整體看來，手工藝行會的師徒制和互助機制保護和滿足行會成員的基本生活需求，而其互助的機制也符合基督教精神，儘管行會經濟與封建制度背離，前者以產品製作、消費和買賣交易為基礎，而後者則是以土地所有權、權力分配和農業生產為基礎，但兩者都受到基督教精神的影響。

行會經濟伴隨而來的城市發展和新興階級，必然影響原有的政治權力結構，而貴族的世仇和黨派之爭，免不了波及行會。而在各種行會之中，商業行會（merchant guild）和手工藝行會受到政治因素影響的層面最為明顯[76]。當時複雜的政治因素也就會影響手工藝人的職業身分與教育。

因此，我們有必要釐清，義大利佛羅倫斯這個城市國家（city-state），行會經濟及其政治作用，以及手工藝行會所扮演的角色。這個城市歷史的重要性，誠如布克哈特（Jacob Burckhardt, 1818-1897）在《義大利文藝復興的文明》（*The Civilization of The Renaissance in Italy*）一書中所言：「最崇高的政治思想和最珍貴

的人類發展形式相互結合在佛羅倫斯的歷史之中」[77]。

第二節　義大利佛羅倫斯：文藝復興與藝術學院的誕生

　　佛羅倫斯這個文藝復興的發源地，它的卓越聲譽來自於它全體人民以銳利的批判態度精緻地創造出來的城邦精神，這個精神，不斷地改變這個國家的政治形態，也不斷地描述和評論這些改變。因此，它成為近代政治理論、統計科學和歷史書寫的發源地[78]。受惠於這種獨立的理智和自由的精神，佛羅倫斯也是「藝術家」這個職業身分和近代「藝術學院」這個教育體制的發源地。

　　然而，在文藝復興以前，藝術家的身分地位及其創作的個人屬性並不是一種普遍的認知。誠如布克哈特所言：「人的意識在信仰、錯覺和幼稚的偏見交織而成的面紗之中，將自己視為一個民族、黨派、家族或社團的一員，而才能夠意識到自己。」[79]當時藝術家隸屬於材料或商業活動範圍的行會，例如雕塑家必須加入「製造商行會」（Arte dei Fabbricanti），畫家必須加入「醫生、材料商和貨物商行會」（Arte dei Medici, Speziali e Merciai）[80]。行會主導工作的分配與藝術家技能的訓練，行會藝術家屬於藝術委託的工作成員，嚴格說來，他們稱不上是現代觀念的藝術家，而被視為手作的勞動者，他們屬於地位低的機械的技術（mechanical arts）[81]。

▌佛羅倫斯的興起

　　經濟繁榮造就了佛羅倫斯的文化富饒，這座城市國家的崛起正是透過它的商業發展而影響了政治和文化的多元形貌。從片斷且稀少的文獻看來，中世紀初期，義

74　　Ibid. p.9.

75　　Ibid. p.7.

76　　Ibid.

77　　Jacob Burckhardt, *The Civilization of the Renaissance in Italy*, first published 1945, London: Phaidon Press Lomited, 1995, p. 52.

78　　Ibid. pp. 52-53.

79　　Ibid. p. 87.

80　　Nikolaus Pevsner, 1973, p 43. 另參見 Karen-edis Barzman, *The Florentine Academy and the Early Modern Sate: The Discipline of Disegno*, Cambridge: Cambridge University Press, 2000, p. 184.

81　　Moshe Barasch, 2000, pp. 2-3. 另參見 Édouard Pommier, 2008, p. 44.

大利半島的商業活動尚未活絡，甚至在 9 世紀，大部分的商人足跡僅僅出現於義大利北部倫巴底平原的城市，諸如帕維亞（Pavia）、米蘭（Milan）、克雷莫納（Cremona）、皮雅琴察（Piacenza）和威尼斯（Venice）。直到 11 世紀，隨著地中海貿易的活躍，熱那亞（Genoa）、比薩（Pisa）、那普勒斯（Naples）和阿瑪菲（Amalfi）等沿海城市才逐漸成為重要的商業城市（圖2）。也就是說，在第 9 世紀與 11 世紀期間，佛羅倫斯尚未出現明顯的商業活動，相關文獻提及當時地中海貿易的熱絡景象，幾乎還不會提到佛羅倫斯，一直要到 12 世紀參與比薩抵抗穆斯林海盜的戰爭，佛羅倫斯才開始出現在地中海貿易的行列[82]。

佛羅倫斯既不臨海，也不在平原，它的地理條件事實上不利於當時的商業發展。位在東側的亞平寧山系（Apennine Mountains），起伏的山丘雖然是良好的軍事防衛地形，但在當時卻造成貨品運送的障礙，既費力又耗時。而貫穿城市的阿諾河（Arno），並不是海洋和佛羅倫斯之間的理想航線，人為障礙、沙土沉積以及水流的季節變化都影響著河流的運輸與交通功能[83]。

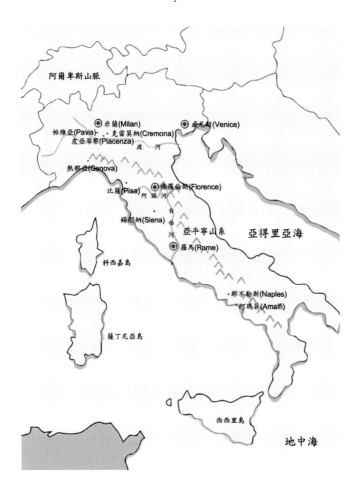

圖 **2.** 義大利半島圖。

雖然沒有海岸與平原城市的地理優勢，佛羅倫斯居民還是能夠善用原有的自然資源來發展經濟。他們利用阿諾河充沛的水量來清洗進口的羊毛原料，然後以複雜的技術加工製成高級羊毛布料。這個新興行業在 13 世紀急速發展，需要大量的勞動力，因此從鄉村移入佛羅倫斯的人口遽增，而這個行業的相關行會也紛紛設立。新興的行會包括：羊毛商行會（Arte della Lana）、羊毛加工行會（Arte di Calimala）、銀行金融行會（Arte di Cambio）、律師和公證人行會（Arte di Giudici e Notai）、精緻紡織行會（Por Santa Maria）。這些大型且富裕的行會，影響佛羅倫斯的經濟生活與政治生活最為顯著[84]。至於當時佛羅倫斯從事繪畫、雕塑和建築工作的勞動者，他們被視為工匠，多數以金工匠（goldsmiths）的技能來訓練，沒有建立特定的行會，而是隸屬於跟工作材料相關的行會，雕塑勞動者參加石材與木材工藝師傅行會（Arte dei Maestridi di Pletrae e Legname），繪畫勞動者參加醫生與藥師行會（Arte dei Medici e Speziali）[85]。

▌行會經濟與政治

自第 9 世紀神聖羅馬帝國成立以來，義大利半島的政治便處於教皇政權和世俗政權鬥爭的狀態，兩股勢力各有黨派的支持，因此，11 世紀後期，出現支持皇帝的吉貝林派（Ghibellines）與支持教皇的貴爾甫派（Guelphs）。佛羅倫斯的吉貝林派多數是富裕的商業大家族，貴爾甫派則主要是封建地主和貴族，直到 14 世紀，貴爾甫派又分裂為支持教皇的黑黨與反對教皇的白黨[86]。

新型態的經濟影響了城市發展與社會變動，從鄉村湧入城市的人口變化也造就了城市自治公社（urban commune）的出現。這是義大利從 11 至 12 世紀最重要的政治發展，取代了自 9 世紀加洛琳帝國（Carolingian Empire）解體以來統治義大利半島的傳統權力，成為北部義大利和部分地區典型的政治組織[87]。12 世紀佛羅倫斯早期

82 Gene Brucker, 1998, pp. 65-67.
83 Ibid.
84 Ibid. p. 68,18.
85 Gene Brucker, 1998, p. 68, p. 102. 另參見 Michael Levey, *Florence: A Portrait*. Cambridge: Harvard University Press, 1998, p. 35.
86 Gene Brucker, 1998, p. 32, pp. 117-12. 另參見 Michael Levey, 1998, p. 18.
87 Gene Brucker, 1998, p. 109.

城市自治公社由貴族和少數商人階級組成，成員選出領事（consuls）來治理城市。市民期待能夠經常參與審議公社領事決議之前的事務，包括公共秩序、軍事外交、稅務徵收和商業活動管理等等事務。1200 年，城市自治公社改變各項行政職稱，將領事改稱為執政總督（Podestà）[88]。

佛羅倫斯吉貝林與貴爾甫之間派系衝突激烈，政權更迭頻繁。從 1250 至 1260 年，羊毛相關行業的行會聯合其他行會建立第一人民政府（Primo Popolo）。在佛羅倫斯的歷史中，這是首次由貴族以外的市民階級取得城市自治公社的政治主導權[89]。行會政治力量持續擴張。1282 年，除了大型且富裕的上等行會之外，屠宰、鞋匠、石匠和木匠及鐵匠之類的中等行會也都各有代表能夠參與政治[90]。做為政治機構，這些行會也容納跟行業無關的成員，例如貴族身分的但丁（Dante Alighieri, 1265-1321）加入醫生與藥師行會，以獲得參與政治的社會身分[91]。布克哈特認為，黨派鬥爭造成的政治變化足以說明佛羅倫斯優越的批判精神[92]。

▋ 行會經濟與文化藝術

佛羅倫斯卓越的批判精神，既表現於政治經濟領域，也表現於文化藝術領域，譬如，行會經濟的政治作用因而也表現於佛羅倫斯建築的輝煌成就中。13 世紀最後的十餘年間，整座城市各處都有大型建築工程的興建、街道橋樑的鋪設、教堂新建築的擴建。例如，道明會新聖母聖殿（Dominican Santa Novella）與方濟會聖十字聖殿（Franciscans Santa Croce）的擴建，以及聖若望洗禮堂（Baptistery of San Giovanni）外部大理石裝飾。此外，當權的行會政府也委託建造新建築，例如象徵佛羅倫斯自治精神的首席執政廳（Palzzo dei Priori），也就是後來所稱的舊宮（Palzzo Vecchio）[93]。

城市翻新工程彰顯了新興階級的權力與市民階級的審美品味，行會透過壟斷與競賽的方式來支持個別的手工藝人[94]。1401 年，羊毛加工行會（Arte di Calimala）贊助聖若望洗禮堂東側青銅門的裝飾工程，邀請吉貝提（Lorenzo Ghiberti, 1378-1455）和布魯內列斯基（Filippo Brunelleschi, 1377-1446）參與競爭。他們兩人提出參與競爭的作品（圖 3）[95]難分軒輊，行會三十四位評審裁定由他們兩人共同執行工程。但是，布魯內列斯基拒絕這個裁定，於是由吉貝提單獨取得裝飾工程與獲勝的名聲[96]。

照道理說，基於行會對建築與裝飾工程的贊助，無論是頗負盛名的師傅或者是默默無聞的工匠，都能夠受惠於行會而維持生活。但是，根據 15 世紀的財產清冊

圖3. 左側：吉貝提，右側：布魯內列斯基，〈犧牲以撒〉，1402，青銅浮雕，45×38cm，佛羅倫斯巴傑羅美術館。劉碧旭攝於 2017 年。

（castasto）顯示，雖然富有的行會和家族透過整個城市的建設計畫來支持大批的工匠，大多數的工匠仍然非常貧窮[97]。這種困窘的現實生活，除了激發了手工藝工匠想要改善謀生條件，提升社會地位，也影響了他們職業身分意識的覺醒。這個覺醒，正是文藝復興時期藝術家職業身分逐漸發生改變的契機，但這項改變也跟當時佛羅倫斯的文化與知識條件有著密切的關係。

88	Ibid. p. 112.
89	Ibid. p. 68,13,117.
90	Ibid. pp. 34-35, 132, 248.
91	Ibid. p. 115.
92	Jacob Burckhardt, 1995, p. 52.
93	Gene Brucker, 1998, p. 249.
94	Joann Jovienelly and Jason Netelkos, 2007, p. 7.
95	這兩件作品名稱都是〈犧牲以撒〉（Filippo Brunelleschi, Sacrifice of Isaac, bronze relief, 45 x 38 cm；Lorenzo Ghiberti, Sacrifice of Isaac, bronze relief, 45 x 38 cm），目前並排展示於佛羅倫斯巴傑羅美術館（Muse Nazionale del Bargello）。
96	Michael Levey, 1998, pp. 82-83, p. 117.
97	Gene Brucker, 1998, p. 96.

第三節　從機械技術到自由技術

　　14 世紀以前，義大利人尚未展現出對於文化強烈而普遍的熱情。這種熱情，尚待從市民生活出發，讓貴族與擁有自治權的市民階級（burgher）從平等的立足點開始參與學習知識，創造兼具文化與休閒的市民生活，建立可以展現出文化熱情的社會條件[98]。進入 14 世紀，正是在這樣社會條件，佛羅倫斯能夠被譽為文藝復興的搖籃。崛起於行會經濟的梅迪奇家族，從老柯西莫（Cosimo the Elder；Cosimo de' Medici, 1389-1464）[（圖4）]的時代開始，具體展現出對古代哲學的熱情。這股熱情將知識與政治融合，遂孕育出近代藝術教育機構的雛形：佛羅倫斯藝術學院（Accademia del Disegno）。縱然晚近的 19 世紀曾經出現「反學院」（anti-academic）思維，而且日後學院主義（academism）或學院藝術（academic art）一詞往往帶有負面的意涵[99]。但是，這種具有貶義的用語並沒有使學院一詞所建立的意義與藝術教育的連結消失，直到目前為止，培養藝術家的藝術大學，普遍仍以「藝術學院」（academy of arts）來稱呼藝術家教育機構[100]。

　　法國思想家傅柯曾經這樣比喻：「事物的名稱象徵了事物的形象，就好像力量象徵了獅子的身體，尊貴象徵了老鷹的眼睛。」[101]Academy 這個字象徵著學術研究與知識傳遞的場所，但它的定義是如何產生的，而這個字，又是如何跟藝術發生連結而產生了「藝術學院」這個名詞與機構，這個機構對當時被歸類為機械技術的

圖 4.
彭托莫，〈老柯西莫像〉，1519-1520，油彩、木板，86×65cm，佛羅倫斯烏菲茲美術館。

手工藝人產生什麼樣的影響。

Academy 這個字的辭意變遷，能夠幫助我們釐清它所蘊含並且持續變化的各種意義與基本精神。

▌「古代知識」蔚為風潮：「學院」的意涵

Academy 源自於古希臘文 Ἀκαδημία，原來指的是雅典西北部的一個地名，柏拉圖曾在附近講學，雅典人因此將追隨柏拉圖思想的群體稱為 academy，更廣泛的意義則用來指稱柏拉圖學派[102]。根據普林尼（Pliny the younger）的記載，羅馬共和晚期的哲學家西塞羅（Marcus Tullius Cicero）也曾經將他的鄉間宅邸稱為 academy[103]，於是，academy 被賦予了哲學的精神，或者被用來指稱一種具有知識意涵的物理空間。

佛羅倫斯崛起於行會經濟的梅迪奇家族，從老柯西莫的時代開始，就已對古代哲學展現出熱情。1438 至 1439 年間，拜占庭首府君士坦丁堡的希臘學者阿爾吉羅布洛斯（Johannes Argyropulos, 1415-1487）曾經前來義大利佛羅倫斯商討教會統一事宜。1459 年，老柯西莫再次邀請阿爾吉羅布洛斯前來佛羅倫斯講學，掀起了柏拉圖思想研究的熱潮，從而 academy 一詞也隨之蔚為風潮[104]。日後，阿爾吉羅布洛斯的弟子費奇諾（Marsilio Ficino, 1433-1499）也同樣受到老柯西莫的敦聘與禮遇，並被贈與了位在卡雷吉（Careggi）的一座鄉間別墅，讓他做為鼓吹柏拉圖思想的聚會場所，而這座別墅也就是後人所稱的柏拉圖學院（Accademia Platonica）[105]。基於這個典故，梅迪奇家族開創了一個將柏拉圖學派的哲學精神與具有知識意義的鄉間別墅空間結合起來的傳統，並賦予 academy 一詞兼具抽象思想與具體空間的意涵。

這個不具政府色彩的柏拉圖學院，可以沒有拘束地討論問題與研究問題，既散

98 Jacob Burckhardt, 1995, p. 114.

99 Carl Goldstein, *Teaching Art: Academies and Schools from Vasari to Albers*, New York: Cambridge Press, 1996, pp. 1-3.

100 Ibid. p. 6. 另參見 Nikolaus Pevsner, 1973, p.6.

101 Michel Foucault, 1973, p.36.

102 Nikolaus Pevsner, 1973, p. 1.

103 Ibid. p. 2.

104 Ibid. p. 1.

105 Jacob Burckhard, 1995, p. 139. 另參見 Pevsner, 1973, pp. 2-3.

播自由風氣，也使得 academy 成
為時髦字眼，成為博學的象徵，
被用來稱呼各種新興的社會組
織，成為當時社會的一種文化交
流的新形式 [106]。這種文化交流的
新形式，造就了優雅高尚的談吐
與寫作風氣，以及注重哲學精神
的生活態度 [107]。

逐漸地，這個風氣發展成為
教育觀念，應運而生的佛羅倫斯
學院（Accademia Fiorentina）便是一個典型。日後，學院也從民間的私人組織轉變成
為官方的教育機構 [108]。1540 年，柯西莫一世 [圖5] 直接介入學院事務，目的在於強化
義大利語以抗衡拉丁語，建立語言法規 [109]。

▌ Disegno 的藝術生產與知識建構

自從柯西莫一世介入學院事務，academy 開始建立明文規章，規定各項職務的人
數及其遴選辦法，進而透過會議制度與行為準則，規範學院成員 [110]。從此，Academy
已經浮現現代學院觀念的初期輪廓。如今我們提到學院，往往指的就是這種皇家或
官方成立以推動科學或藝術的機構 [111]。其中，佛羅倫斯的藝術學院（Accademia del
Disegno）便是一所公立的藝術學校，成為現代藝術學校的原型 [112]。

佛羅倫斯這所學院以 disegno 命名為藝術學院 [圖6]，並非只是素描學院（Academy
of Drawing）或設計學院（Academy of Design），雖然 disegno 也可以翻譯為素描和設計。
因為，文藝復興時期，disegno 一詞的意涵遠大於素描或設計，具備了涵蓋整個藝術
創作領域的多重意涵。這個詞彙反映了 16 世紀義大利佛羅倫斯的藝術生產與藝術知
識的理論觀點與視野，並被用來跟手工藝和機械技術做出區別 [113]。這時，藝術已經

圖 6. 佛羅倫斯藝術學院。劉碧旭攝於 2017 年。

被理解為一種知識，它的知識形式與學習方法也已涉及其他知識，已經突顯出獨特的專業條件。因此，Disegno 一詞不但是藝術知識論的建構準則，也是藝術家職業身分認同的專業象徵。

　　Disegno 首先意指素描，仍然是藝術創作的基礎。吉貝提在《評論》（*Commentarii*）一書中提到，素描（disegno；drawing）是繪畫和雕塑的基本原

106 Nikolaus Pevsner, 1973, pp. 3-4.
107 Ibid. p.8.
108 Ibid. p. 6, 11.
109 Karen-edis Barzman, 2000, pp. 27-28. 另參見 Pevsner, 1973, pp. 14-15.
110 Nikolaus Pevsner, 1973, p. 13.
111 Ibid. p. 14.
112 Ibid. p. 42.
113 Karen-edis Barzman, 2000, p. 145. 另參見 Car Goldstein, 1996, p. 14.

理 [114]。達文西（Leonardo da Vinci, 1452-1519）也認為，繪畫就是 disegno；缺少 disegno，所有的科學都無法成立 [115]。米開朗基羅（Michealangelo, 1475-1564）告訴學徒，不要浪費時間，必須努力學習描繪（disegno），描繪作品、模特兒、自然或想像，disegno 被理解為一種基礎訓練，這是作品完成以前的預備狀態 [116]。

　　當時的藝術創作者關於 disegno 的說法，都想證明自己從事的是自由的技術，企圖將自己從卑微的技術（art）轉變為高尚的藝術（Art）。然而，這樣的企圖單單依靠創作者是很難實現的，還需要仰賴同時代作家的幫忙。例如，但丁推崇畫家契馬布耶（Cimabue, 1240-1302）和喬托（Giotto di Bondone, 1266-1337），佩托拉克讚頌畫家西蒙尼馬蒂尼（Simone Martini, 1285-1344）[117]。此外，在《神曲》（Divina Commedia）一書中，但丁更創造了一個義大利文「藝術家」（artista），稱呼畫家這個職業。他認為藝術家等同於詩人，因為藝術家能夠描繪美，彰顯神的光輝。雖然對於但丁同時代的人來說，藝術家這個名稱並沒有意義，14 與 15 世紀仍屬罕見 [118]。

　　在當時，藝術家的職業身分與社會地位必定涉及政治、知識與藝術之間的權力關係。在柯西莫一世建立起來的專制政權之下，佛羅倫斯學院致力於統一語言規則並提升在地語言的地位。1547 年，佛羅倫斯哲學家和歷史學家瓦基（Benedetto Varchi, 1502-1565）重新討論 artista 的起源和意義，試圖說明這個詞彙源自於托斯卡尼語言，藉此指出藝術家是從事智力自由活動的專業人士 [119]。

　　藝術家這個職業名稱對於這項工作的從業人士的身分與地位之認同發生了初步的作用，而知識理論的建構也進一步提升了藝術家的地位。佛羅倫斯學院的成員除了討論語言和文學，連同對視覺藝術也產生了興趣，他們多數依據亞里斯多德的《詩學》，反駁柏拉圖對於詩人或藝術的貶抑，藉此提升詩人的地位，同時提升畫家的地位 [120]。但瓦基與眾不同，他並不以《詩學》（Peri Poiētikēs）做為提升藝術家地位的核心論點，而是轉向亞里斯多德的《尼可馬斯倫理學》（Nicomachaean Ethics）。在這部書的第六卷，亞里斯多德建立了人類認知的典範（paradigm of human cognition），將理智的品格（intellectual virtue）區分為普遍的理性（Universal Reason）與特殊的理性（Particular Reason）[121]，前者涉及永恆的理性知識，又可細分為科學（epistēmē / science）與智力（nous / intellect），融合科學與智力則能探討形上學、數學以及物理學；後者涉及短暫的感性知識，只能

借助規則探討個別的具體事物，屬於技藝（technē）的領域[122]。但瓦基一方面運用亞里斯多德的觀念，另一方面卻將繪畫、雕塑與建築歸類於普遍的理性之範圍，並將它們提升到科學的位階[123]。

▌佛羅倫斯藝術學院的理想藍圖

佛羅倫斯藝術學院創辦人之一的瓦薩里（Giorgio Vasari, 1511-1574）曾經受到瓦基的影響，綜合柏拉圖的理想形式（Ideal Form）與亞里斯多德的形上學（Metaphysics），闡釋 disegno 的意涵[124]。在他的定義中，disegno 是對於掌管整個自然法則的理想形式的領悟與理解（understanding）[125]。他還進一步提出，disegno 結合了關於普遍理想形式的知識與技能，將之描繪成為圖像。依據這個觀點，disegno 一方面涉及感官知覺的知識，另一方面是關於非物質形式的知識（knowledge of unenmattered form），抽象作用最終可以說明現象世界的構成[126]。換言之，瓦薩里運用亞里斯多德的認知典範的觀念，陳述 disegno 從具體到抽象、從感覺到理性的連續過程，將 disegno 從特殊理性提升到普遍理性[127]。

政治力量把文學、語言與學院（academy）統合起來，成為佛羅倫斯學院。這個學院，持續扮演托斯卡尼國家語言統一運動的中心，並致力於以在地語言做為文學和科學的法定語言。瓦薩里深諳柯西莫一世對於語言的政治考量，他因而企圖以

114 Karen-edis Barzman, 2000, p. 148.

115 Pevsner, 1973, p. 30.

116 Karen-edis Barzman, 2000, p. 145.

117 Udo Kultermann, 1993, p. 5.

118 Édouard Pommier, 2008, pp. 24-25.

119 Ibid. p. 26.

120 Karen-edis Barzman, 2000, p. 146.

121 Ibid. p. 147.

122 傅偉勳，《西洋哲學史》，臺北市：三民書局，2009 年，頁 125-126。

123 Karen-edis Barzman, 2000, pp. 147-148.

124 Robert Williams, *Art, Theory, and Culture in Sixteenth-Century Italy: From Techne to Metatechne*, New York: Cambridge University Press, 1997, p. 34.

125 Ibid. p. 41.

126 Karen-edis Barzman, 2000, p. 149.

127 Ibid. pp. 149-150.

disegno 做為藝術語言，使之具備相當於在地語言的合法性與正當性 [128]。因此，我們可以清楚指出，佛羅倫斯的藝術學院誕生於當時政治、語言和知識交織而成的體制化結構之中。

在瓦薩里籌設規劃這所藝術學院以前，手工藝相關的行會已經失去重要性，即使 14 世紀畫家、雕塑家和手工藝家組成的宗教慈善團體聖路加公會（Compagnia di S. Luca；Confraternity of St Luke）也已經解散 [129]。米開朗基羅的弟子雕刻家蒙托爾索利（Giovanni Angelo Montorsoli, 1507-1563）曾經在聖母領報大殿（Santissima Annunziata）裡面捐贈一處墓穴，提供做為藝術家的公墓；1562 年，為數頗眾的藝術

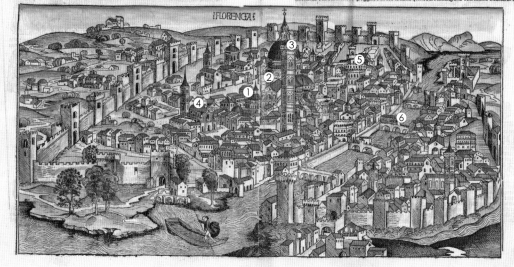

① 洗禮堂（Battistero di San Giovanni）　② 聖母百花教堂（Cattedrale di Santa Maria del Fiore）
③ 喬托鐘樓（Campanile di Giotto）　④ 新聖母百殿（Santa Maria Novella）
⑤ 領主宮（Palazzodei Signori）　⑥ 老橋（Ponte Vecchio）

圖 7. 米榭爾・沃爾格穆特（Michael Wolgemut），〈佛羅倫斯〉，年份未詳，媒材未詳，尺寸未詳。出自哈特曼・施德爾（Hartman Schedel）於 1493 年出版之《編年史之書》（*Liber Chronicarum*）。

借助規則探討個別的具體事物，屬於技藝（technē）的領域 [122]。但瓦基一方面運用亞里斯多德的觀念，另一方面卻將繪畫、雕塑與建築歸類於普遍的理性之範圍，並將它們提升到科學的位階 [123]。

▌佛羅倫斯藝術學院的理想藍圖

佛羅倫斯藝術學院創辦人之一的瓦薩里（Giorgio Vasari, 1511-1574）曾經受到瓦基的影響，綜合柏拉圖的理想形式（Ideal Form）與亞里斯多德的形上學（Metaphysics），闡釋 disegno 的意涵 [124]。在他的定義中，disegno 是對於掌管整個自然法則的理想形式的領悟與理解（understanding）[125]。他還進一步提出，disegno 結合了關於普遍理想形式的知識與技能，將之描繪成為圖像。依據這個觀點，disegno 一方面涉及感官知覺的知識，另一方面是關於非物質形式的知識（knowledge of unenmattered form），抽象作用最終可以說明現象世界的構成 [126]。換言之，瓦薩里運用亞里斯多德的認知典範的觀念，陳述 disegno 從具體到抽象、從感覺到理性的連續過程，將 disegno 從特殊理性提升到普遍理性 [127]。

政治力量把文學、語言與學院（academy）統合起來，成為佛羅倫斯學院。這個學院，持續扮演托斯卡尼國家語言統一運動的中心，並致力於以在地語言做為文學和科學的法定語言。瓦薩里深諳柯西莫一世對於語言的政治考量，他因而企圖以

114 Karen-edis Barzman, 2000, p. 148.

115 Pevsner, 1973, p. 30.

116 Karen-edis Barzman, 2000, p. 145.

117 Udo Kultermann, 1993, p. 5.

118 Édouard Pommier, 2008, pp. 24-25.

119 Ibid. p. 26.

120 Karen-edis Barzman, 2000, p. 146.

121 Ibid. p. 147.

122 傅偉勳，《西洋哲學史》，臺北市：三民書局，2009 年，頁 125-126。

123 Karen-edis Barzman, 2000, pp. 147-148.

124 Robert Williams, *Art, Theory, and Culture in Sixteenth-Century Italy: From Techne to Metatechne*, New York: Cambridge University Press, 1997, p. 34.

125 Ibid. p. 41.

126 Karen-edis Barzman, 2000, p. 149.

127 Ibid. pp. 149-150.

disegno 做為藝術語言，使之具備相當於在地語言的合法性與正當性 [128]。因此，我們可以清楚指出，佛羅倫斯的藝術學院誕生於當時政治、語言和知識交織而成的體制化結構之中。

在瓦薩里籌設規劃這所藝術學院以前，手工藝相關的行會已經失去重要性，即使 14 世紀畫家、雕塑家和手工藝家組成的宗教慈善團體聖路加公會（Compagnia di S. Luca；Confraternity of St Luke）也已經解散 [129]。米開朗基羅的弟子雕刻家蒙托爾索利（Giovanni Angelo Montorsoli, 1507-1563）曾經在聖母領報大殿（Santissima Annunziata）裡面捐贈一處墓穴，提供做為藝術家的公墓；1562 年，為數頗眾的藝術

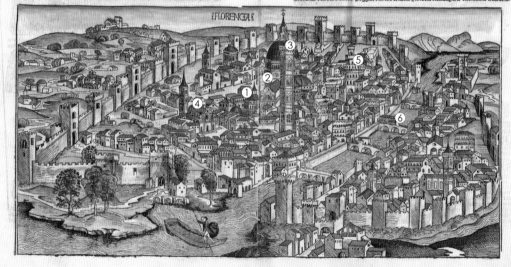

① 洗禮堂（Battistero di San Giovanni）　② 聖母百花教堂（Cattedrale di Santa Maria del Fiore）
③ 喬托鐘樓（Campanile di Giotto）　④ 新聖母百殿（Santa Maria Novella）
⑤ 領主宮（Palazzodei Signori）　⑥ 老橋（Ponte Vecchio）

圖 7. 米榭爾・沃爾格穆特（Michael Wolgemut），〈佛羅倫斯〉，年份未詳，媒材未詳，尺寸未詳。出自哈特曼・施德爾（Hartman Schedel）於 1493 年出版之《編年史之書》（*Liber Chronicarum*）。

家齊聚這個地點，參加藝術家彭托莫（Jacopo Pontormo, 1494-1557）的葬禮，瓦薩里藉此場合向與會者宣布藝術學院即將成立的計畫[130]。彭托莫葬禮之後的數月，六位長期得到宮廷贊助的藝術家[131] 共同起草學院規章，1563 年 1 月 13 日，獲得柯西莫一世的核准，成立佛羅倫斯藝術學院。學院成員的工作重點就是 disegno，從事觀念的探索與表達，而學院的主要任務就是傳授 disegno[132]。雖然這六位藝術家都聲稱自己是改革者，但事實上他們都是宮廷藝術家，他們的地位和職權都來自於柯西莫一世，受惠於統治者的資源分配；從社會關係來說，藝術家和統治者之間有著不對等的相互依存關係，因此，藝術學院這個新機構的建立並不代表藝術家已經擁有自主權，他們仍然從屬於贊助者的政治力量[133]。

　　文化政治可以說是柯西莫一世的治理術，既可以公開展示他的威權，也可以做為建構和維護國家文化認同的方法[134]。隨著柯西莫一世的殞落，1570 年代以後，佛羅倫斯藝術學院也隨之沉寂沒落，而手工藝行會制度卻依然存在。但是，藝術學院這個機構與制度並沒有因此消失，它日後卻在 17 世紀的 60 年代出現在阿爾卑斯山脈以北的法蘭西，形成一個歷史更為久遠的藝術教育體制。

128　Ibid. pp. 27-28.

129　Michael Levey, 1998, p. 63. 另參見 Pevsner, 1973, pp. 43-44.

130　Karen-edis Barzman, 2000, p. 24. 另參見 Pevsner, 1973, p. 44.

131　這六位藝術家分別如下：Montorsoli（1507-1563），Agnolo Bronzino（1502-1572），Francesco da Sangallo（1494-1576），Michele di Ridolfo Ghirlandaio Tosini（1503-1577），Pier Francesco di Iacopo di Sandro Foschi（1502-1567），GiorgioVasari（1511-1574）。參見 Karen-edis Barzman, 2000, p. 29.

132　Karen-edis Barzman, 2000, p. 29. 另參見 Nikolaus Pevsner, 1973, pp. 45-47.

133　Karen-edis Barzman, 2000, p. 32.

134　Ibid. p. 24.

第二章
法蘭西的藝術學院制度：一個義大利傳統的移植

　　歐洲第一所官方的「藝術學院」（Accademia del Disegno）於 1563 年誕生在義大利半島的城邦佛羅倫斯。當時，手工藝人試圖藉由這個官方機構的成立，將自己的社會階層從「機械的技術」提升為「自由的技術」（liberal arts）。而這項任務的另一個層面，則是改變藝術家的教育方式，刻意要與行會的師徒制和手工藝有所區別。

　　柯西莫一世的文化政治推崇君主專制政權的治理術，影響遍及整個歐洲，因此，17 世紀歐洲君主專制政權的時代，官方藝術學院的設置蔚為風潮。此後，歐洲各個民族的皇室也紛紛起而效尤，到了 18 世紀下半葉，整個歐洲各個民族的皇室已經興辦了一百多所藝術學院[135]。其中，最為顯著的例子，便是法蘭西[136]皇家繪畫與雕塑學院（L'Académie royale de peinture et de sculpture），這個源自於義大利的構想，越過了阿爾卑斯山山脈，進入法蘭西的土地，展現出一方面繼承而另一方面改造的格局，甚而影響近代藝術體制的形成與發展，其影響的層面涵蓋藝術教育、藝術展覽和藝術評論。

　　這個法蘭西的繼承與改造轉向，跟波旁王朝創立初期的政治局勢有著密切關係，也因此文化藝術也是皇室治理的一個重要工具。

第一節　法蘭西：從中世紀到文藝復興

　　11 世紀，當行會在歐洲開始興起時，法蘭西的商業行會比手工藝行會更早出現。13 世紀，法蘭西的卡佩王朝時期（les Capétiens），史稱聖路易（Saint Louis）的路易九世（Louis IX of France, 1214-1270）任命的巴黎行政官（le prevôt de Paris）艾廷·布瓦洛（Étienne Boileau）於 1260 年代開始編撰《職業法規》（*Livre des métiers*），針對行會進行登錄與管理。1391 年頒布的相關法令明文規定，手工藝行會採取三級制，由高至低，分別為師傅（maître）、資深學徒（compagnon）、學徒（apprenti）[137]。

▌宮廷藝術家的特權

西歐其他地方的手工藝行會制度大致相仿，學徒完成學習階段必須繳交一件作品，由行會決定是否能夠授予師傅證書（lettres de maîtrise）。從事繪畫與雕塑的勞動者屬於地位較低的機械技術，即使取得師傅資格仍然無法改變這樣的社會位階。然而，畫家和雕塑家一旦獲得皇室授予的特許證（charter）進入宮廷服務，他們便能夠獲得特別的待遇。這個特許的職位首次在1304年出現於法蘭西，以「皇室侍從」（valet de chambre）一職聘任畫家和雕塑家 [138]。因此，這個措施也就在歐洲藝術史的發展過程中逐漸形成了行會藝術家與宮廷藝術家並存的雙軌現象，成為對立與競爭的關係。

文藝復興時期的歐洲，宮廷畫家擁有特權，不必按照行會規定繳稅，並享有名聲，最有名的例子就是義大利的喬托（Giotto di Bondone, 1267-1337）。他最初的聲望得自那普勒斯宮廷給予的特權，卻傳遍義大利各地，特別是在佛羅倫斯，讓他既享有崇高的地位，也得到城市公民的敬重 [139]。宮廷的禮遇將藝術家的名氣帶向國際舞臺，也將他們的創作風格傳播到其他地方：喬托以及他同時代畫家風格和名氣便是因此能夠跨越阿爾卑斯山脈，到達北方，影響北方，而日後山脈以北的藝術風格也是因此同樣影響了南方的義大利。在路易九世的胞弟查理一世（Charles of Anjou）統治義大利南部的那普勒斯王國（Kingdom of Naples）的時期 [140]，宮廷的藝術活動開始將義大利和法蘭西連結了起來。

▌法蘭西文藝復興

15世紀，義大利城市日益繁榮，中產階級崛起，新興的富裕景象與生活方式激

135　Nikolaus Pevsner, 1973, p. 141.

136　「法國」這個中文指的是法國大革命以後的「法蘭西共和國」（La République Française），而在這之前的舊體制與君權政治時期，法蘭西尚未成為現代意義的國家，因此，本書以「法蘭西」稱呼法國大革命以前的時期，而以「法國」稱呼法國大革命以後的時期。

137　Antoine Schnapper, *Le Métier de Peinture au Grand Siècle*, Paris: Gallimard, 2004, pp. 21-22.

138　Martin Warnke, *The Court Artist: On the Ancestry of the modern Artist*, translated by David McLintock, New York: Cambridge University Press, 1993, p. 5. 另參見 Antoine Schnapper, 2004, p. 116.

139　Martin Warnke, 1993, p. 8.

140　Ibid. p. 6.

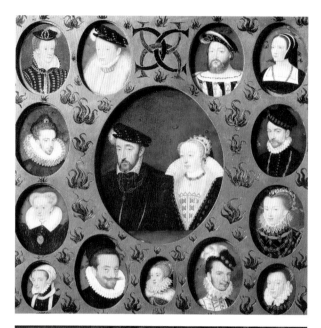

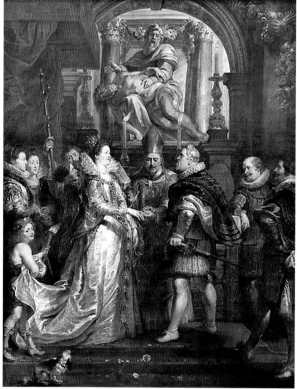

發了法蘭西君王的目光與野心，讓他們曾經想要征服義大利[141]。但是，華洛瓦王朝（les Valois）在軍事活動未能實現這個願望之後便決定改弦易轍，積極透過藝術贊助和皇室聯姻，汲取義大利的藝術經驗，為法蘭西的藝術之道鋪設了最初的基石。首先，法蘭斯瓦一世（François I, 1494-1547）邀請義大利藝術家前來建造與裝飾楓丹白露宮（Château de Fontainebleau）[142]，並創設國王首席畫家（Premier Peintre du Roi）一職，授予優渥的酬勞[143]。爾後，亨利二世（Henri II, 1519-1559）與梅迪奇家族的凱特琳‧德‧梅迪奇（Catherine

上圖8.
柯魯葉（François Clouet），〈亨利二世與凱特琳‧德‧梅迪奇和親屬〉，1570，蛋彩、羊皮紙，26.9×26.6cm，佛羅倫斯烏菲茲美術館。

下圖9.
魯本斯，〈皇后瑪麗‧德‧梅迪奇的婚禮〉，1622-1625，油彩、畫布，394×295cm，巴黎羅浮宮博物館。

de Médici, 1519-1589）締結婚姻（圖8）；這位曾經在佛羅倫斯吸收文藝復興時期的豐富藝術養分的法蘭西皇后，將梅迪奇家族熱愛藝術的傳統帶來法蘭西宮廷；1564年，開始建造杜樂麗宮（Palais des Tuileries）[144]，並將羅浮宮從原本的軍事城堡轉變為皇室宮殿。

凱特琳的長子查理九世（Charles IX）登上王位之後，提出將羅浮宮方形庭院（la Cour Carrée）和杜樂麗宮連結起來的計畫。1566 年，他在方形庭院西南側往塞納河方向建造小長廊（Petite Galerie），即目前羅浮宮博物館的阿波羅畫廊（Galerie d'Apollon）。藝術史家洛瑞（Bates Lowry）認為，這個計畫應該是受到凱特琳家鄉的啟發，因為柯西莫一世也曾經提出要將烏菲茲（Uffizi）和佩提宮（Pitti Palaces）連結起來的計畫，並在 1565 年交付瓦薩里負責設計建造[145]。但是，法蘭西皇室這個計畫，卻因為天主教徒和新教徒之間的衝突日漸激烈，面臨宗教戰爭（Guerres de Religion）的持續動盪，只好擱置，直到波旁王朝（les Bourbones）的亨利四世（Henri IV, 1572-1610）坐上王位以後才得以完成。從這個計畫的提出與完成，我們可已清楚看出，法蘭西正在引進義大利的藝術經驗。

▌義大利傳統的融合與轉化

義大利的藝術經驗對於法蘭西皇室的影響，持續在波旁王朝時期發生作用。亨利四世第二任妻子瑪麗・德・梅迪奇（Marie de Médici, 1575-1642）也是來自梅迪奇家族（圖9）。這位皇后應該是受到祖父柯西莫一世文化政治的薰陶，善用藝術圖像建立與美化政治權力的合法性與權威性。著名的例子就是，她主張興建盧森堡宮（Palais du Luxembourg），並邀請法蘭德斯畫家魯本斯（Peter Paul Rubens, 1577-1640）主持藝術工程，完成總計二十四件的巨型油畫，一方面裝飾盧森堡宮

141 Pierre Miquel, *Histoire de la France*, Paris: Fayard, 2001, pp. 135-140.

142 這些義大利藝術家分別為：Andrea del Sarto（1486-1530）、Rosso Fioremtino（1495-1540）、Francesco Primaticcio（1504-1570）、Nicolo dell'Abate（1510-1571）。

143 Antoine Schnapper, 2004, p. 32, 116.

144 Hilary Ballon, *The Paris of Henri IV: Architecture and Urbanism*, Cambridge and London: The MIT Press, 1991, p.19.

145 Ibid.

的廳室牆面 [146]，另一方面則是套用古代神話與寓言，描繪與頌揚她自己和亨利四世的豐功偉業。同樣的，亨利四世的大巴黎計畫中藝術建設也是輝煌奪目，在他被刺身亡之前，他也曾經大規模地將巴黎改造為文化與外交活動的首都：1595 年，羅浮宮開始興建大長廊（Grande Galerie）；1608 年，繼而將大長廊東側廳室提供給皇室藝術家做為居所與工作室 [147]。

　　義大利藝術經驗對於法蘭西的影響，與其說是文化移植，毋寧說是刺激啟發，更可以說是融合轉化 [148]。波旁王朝的路易十四繼承並發揚這項傳統，他站在過去歷代國王建立的基礎上，透過絕對王權，轉化地創造了具有法蘭西民族精神的藝術風格。在這個轉化創造的過程中，法蘭西皇家繪畫與雕塑學院發揮了重要的功能，並且做出了偉大的貢獻。我們曾經說明，「學院」（Academy）一詞在文藝復興時期的義大利已經成為知識權威的象徵，而梅迪奇家族在柯西莫一世的時代也曾經運用這個象徵提升和統一語言。相同的思維邏輯，當這個藝術經驗越過阿爾卑斯山山脈進入法蘭西，這個山脈北方的民族也是結合專制政治與學院制度為一體，運用於藝術體制，鞏固法蘭西的民族認同。

第二節　波旁王朝的中央集權與文化政治

　　相較於義大利，波旁王朝時期的法蘭西皇室更為積極強勢。路易十四的父親路易十三在紅衣主教李希留（Cardinal de Richelieu, 1624-1642）[(圖 51，見頁 149)] 的輔政下，早在 1635 年就已創立了法蘭西學院（Académie Française），主導制定語言、文學和戲劇的規範與標準。它的基本信條即是學術與文藝都要有標準、有法則並且要服從權威 [149]。最初，中央集權的力量發生作用於語言和文學，而在路易十四的時代，則又擴張到繪畫、雕塑、音樂、舞蹈、建築這些藝術領域 [150]。

▋ 義大利學院制度對法蘭西的影響

　　藝術學院的機構與制度的建立並沒有讓法蘭西停止前往義大利汲取古典經驗。1648 年法蘭西皇家繪畫與雕塑學院成立之後，1666 年法蘭西皇室又在羅馬設立羅馬法蘭西學院（L'Académie de France à Rome），提供年輕的皇家藝術家汲取古代藝術精華，以及當時義大利的藝術潮流。

　　歷來北方藝術家無論是宮廷藝術家或行會藝術家，一直就有前往義大利學習的

風氣與傳統。甚至，1563 年佛羅倫斯藝術學院成立之後，聲名遠播，即使已有地位的威尼斯藝術家也曾聯名寫信要求成為學院成員 [151]。雖然佛羅倫斯藝術學院從 1570 年代之後便已沉寂，而這種藝術教育體制未能持續發展，但是它的創始成員之一祖卡里（Federigo Zuccari, 1539-1609）卻帶著藝術學院的理想初衷與改革理念來到羅馬，1593 年得到紅衣主教費德里戈・波羅梅奧（Federigo Borromeo）的大力支持，以聖路加公會做為基礎，成立了聖路加學院（Accademia di S. Luca）[152]。

而日後，這個以學院做為名稱的行會，卻跟法蘭西畫家之間發生了深厚的淵源，並且影響了法蘭西藝術學院制度的開展。例如，法蘭西皇室畫家西蒙・弗埃（Simon Vouet, 1590-1649）曾於 1624 至 1627 年間前往羅馬遊學，這個期間他曾經獲選為聖路加學院的院長 [153]；弗埃同時代另一位長期居住羅馬的法蘭西畫家尼可拉・普桑（Nicolas Poussin, 1594-1665）也在 1658 年被提名為院長；此外，曾任羅馬法蘭西學院首任院長的夏爾・耶哈（Charles Errard,1606-1689）也在 1672 年出任學院院長 [154]。

這些紀錄固然說明了法蘭西與義大利在政治、文化和藝術的層面曾經發生深厚的淵源，但是由於年代已久，歷史研究目前並無確切的史料與文獻可以釐清當時義大利藝術學院移植到法蘭西的詳細過程。但是，我們可以確定，法蘭西的繪畫與雕塑的勞動者，也曾面臨佛羅倫斯這類勞動者曾經發生的職業身分認同的問題，他們都想證明自己的創作實踐是自由的技術。只不過，藝術家身分認同的問題在法蘭西卻是處於更為複雜的政治鬥爭之中。

146 這二十四件作品目前展示於羅浮宮博物館北翼的李希留廳（Aile Richelieu）二樓 18 號展廳。

147 Hilary Ballon, 1991, p.27,47。另參見 Antoine Schnapper, 2004, pp.28-29，以及 *Isabell Richefot, Peintre à Paris au XVIIe Siècle*, Paris: Editions Imago, 1998, p.23.

148 Pierre Miquel, 2001, p.154.

149 朱光潛，2013，頁 192。

150 1661 年設立皇家舞蹈學院（l'Académie Royale de Danse），1663 年設立皇家銘文與文學院（l'Académie Royale des Inscriptions et Belles Lettres），1666 年設立皇家科學院（l'Académie Royale des Sciences），1669 年設立皇家音樂學院（l'Académie Royale de Musique）以及 1671 年設立皇家建築學院（l'Académie Royale d'Architecture），參見 Pevsner, 1973, p. 89.

151 這些藝術家有：Titian（1488-1576），Tintoretto（1518-1594），Palladio（1508-1580），Giuseppe（1527-1593），Salviati（1510-1563），Danese Cattaneo（1509-1572），Zelotti（1526-1578）. 參見 Nikolaus Pevsner, 1973, p. 49.

152 Nikolaus Pevsner, 1973, pp. 59-60.

153 Christopher Allen, *French Painting in the Golden Age*, London: Thames and Hudson, 2003, p. 90.

154 Nikolaus Pevsner, 1973, p. 66.

▌宮廷藝術家特權及其政治衝突

自從法蘭西國王設置宮廷畫家的職稱以來，便已經造成這種享有特權的畫家與手工藝行會之間的嫌隙。手工藝行會的師徒制度向來符合當時社會的法律，行會學徒完成學習階段，必須繳交一件作品並經由審查之後始能獲得師傅執照，行會授予師傅執照也需經過巴黎法院（le Châtelet）的認證才具有法律效力。但是，如果是由法蘭西國王授予宮廷畫家特權，他們不必遵守行會規定，不必繳稅，甚至無須繳交取得師傅認證的作品。

1643 年，紅衣主教李希留的學生馬札漢（Mazarin, 1602-1661）擔任首相，輔佐年僅四歲的國王路易十四，當時法蘭西戰事不斷，國庫空蕩，他為了開拓財源，於是提高稅賦，這個舉動引起百姓不滿 [155]，也導致長期以來行會對於皇室畫家特權的不滿一併爆發。稅務問題使得最高法院（le Parlement）和國王之間的權力鬥爭浮上檯面。最高法院是卡佩王朝的菲力四世（Philippe IV le Bel, 1268-1314）時期設計的行政組織之中的一個機構，法官由國王任命。然而，亨利四世時期，財政大臣蘇利（Duck de Sully, 1559-1641）為了開闢新的財源，針對擔任司法或財政職務的王室官員徵收「官職稅」（la Paulette），遂使這些官職成為買賣，資產階級或小貴族可以藉由買官而取得權力，並透過權力維護行會的利益 [156]。

如今，路易十四時代，馬札漢提高各種稅賦之中的一項便是擴大官職稅的徵收，要求王室官員必須預付四年的保證金，但巴黎最高法院（le Parlement de Paris）卻反對這種課稅制度，因而在 1648 年爆發了歷史記載的投石黨之亂（la Fronde）[157]。

▌宮廷藝術家與行會藝術家的對抗

投石黨之亂爆發的前幾年，行會便已展開攻擊行動。1645 年行會師傅翁托安・德・鐵希安（Antoine de Thérine）授予羅宏・勒維斯克（Laurent Levesque）和尼可拉・貝洛特（Nicolas Bellot）兩位畫家師傅文憑，但這項資格與認證卻被巴黎最高法院撤銷。最高法院向來與行會關係親近，照理不會跟行會對抗，但這次最高法院的撤銷舉動主要是因為這兩位畫家同時兼具宮廷畫家的身分，也就是說，這項舉動突顯了最高法院站在行會的立場，表現出對於宮廷的敵意 [158]。

1646 年，行會師傅更進一步要求法院限縮宮廷畫家的人數，並限制他們不得

承接私人贊助與教會委託[159]。這些事件可以說明，行會師傅對於宮廷畫家的攻擊，應該是促使皇室勢力積極籌設法蘭西皇家繪畫與雕塑學院的原因之一。

　　此外，法蘭西皇家繪畫與雕塑學院得以成立的另一個原因，則是當時地位日益提高的畫家和雕塑家已經無法忍受他們的身分跟手工藝人的身分混淆在一起[160]。就如同 1563 年佛羅倫斯藝術學院成立的時候，瓦薩里參照佛羅倫斯學院的模式，也是想要借助官方的力量建立一個新的藝術機構，轉變長期以來畫家、雕塑家和建築家低下卑微的社會地位，從機械的技術提升為自由的技術。

第三節　法蘭西皇家繪畫與雕塑學院的成立

　　法蘭西皇家繪畫與雕塑學院之所以受到義大利影響，畫家夏爾・勒・布漢（Charles Le Brun, 1619-1690）扮演非常重要的角色。夏爾・勒・布漢曾經在西蒙・弗埃的工作室短暫學習，而後因為掌璽大臣賽居耶（Chancelier Séguier）（圖 10，見頁70）的青睞而得到獎助金，1644 年前往羅馬遊歷與學習[161]。在羅馬的這段期間，他與普桑往來密切，同時獲得教皇烏爾班八世（Pope Urban VIII）的授權而能夠親眼看到教皇的藝術收藏品，並得以臨摹古代傑作與文藝復興時期大師的原作[162]。

　　羅馬的藝術經驗影響勒・布漢的創作立場與風格，而羅馬的藝術學院也引導他加入跟行會對立的行列。在教皇烏爾班八世的改革之下，聖路加學院重建了藝術學院高於低階手工藝的優勢。基於各種因緣際會，他在 1646 年返回巴黎之後，隨即加入了皇家繪畫與雕塑學院的籌設計畫[163]。

155　Pierre Miquel, 2001, p. 198.

156　Ibid. p. 106, p. 183, p. 206.

157　高等法院的法官、大領主、農民和下層人民對執政者新稅制不滿而進行的反抗行動。參見 Pierre Miquel, 2001, pp.198-199.

158　Antoine Schnapper, 2004, p.119.

159　Nikolaus Pevsner, 1973, p.83.

160　Antoine Schnapper, 2004, p.123.

161　Christopher Allen, 2003, pp.126-127.

162　Isabell Richefot, 1998, pp.43-44.

163　Antoine Schnapper, 2004, p.122.

圖 10. 夏爾・勒・布漢，〈掌璽大臣賽居耶〉，1660，油彩、畫布，295×357cm，巴黎羅浮宮博物館。

▌政治功能與目的

　　這個籌設計畫以皇室藝術家為核心[164]，並由一位有影響力及有品味的國家參事（conseillier d'État）馬丁・德・夏莫瓦（Martin de Charmois）負責執行[165]。1648年1月20日，德・夏莫瓦向年輕的國王路易十四呈交皇家繪畫與雕塑學院設立請願書，獲得攝政母后與馬札漢的允諾，並在2月1日舉行成立大會[166]。然而，5月爆發投石黨之亂，攝政母后帶著年幼的國王離開巴黎，前往郊外的行宮避難，直到1652年投石黨之亂平息，國王才返回巴黎[167]，以至於剛成立的皇家繪畫與雕塑學院暫時難以發展，但也是這場投石黨之亂影響路易十四決心採取專制主義，並採取積極干預的態度涉足藝術領域，從而使得此一學院成為一個彰顯專制政權的藝術機構。

皇家繪畫與雕塑學院甫一成立，站在對抗立場的行會師傅以西蒙‧弗埃為首也開辦了一所名為巴黎聖路加學院（l'Académie de St Luc）[168]，但其實它是一個以學院為名的行會[169]。行會師傅們意識到 academy 字詞的效用，但皇家繪畫與雕塑學院則將 Academy 一詞的效用與藝術教育真正結合起來，也就是學院等同於自由的技術。因此，皇家繪畫與雕塑學院強調以建築、幾何、透視、數理、解剖、天文和歷史等知識作為學院的藝術家教育之核心課程[170]。這個學院，雖然原來是政治權力的附庸，卻因為建立了更為完備的藝術教育制度與課程，成為藝術知識的教學場所，逐漸取得優勢與影響力。

　　1661 年馬札漢去世，已經成年的路易十四開始掌權。昔日曾因投石黨之亂而離開巴黎的避難經驗，讓這位國王認識到權力分散對王權的威脅，於是他獨攬大權統治一切。對內，他重整政治勢力，收編貴族，把他們變成侍從，鞏固教會結構，以君權神授說合理化絕對君權的統治。對外，他建立現代化軍隊，樹立國威，提升工藝生產，拓展海外貿易[171]。他採行的政策，無論對內或者對外，都明確運用藝術，透過繪畫與雕塑的具體形象，紀錄與美化他的政績。而這個治理方法的構想與執行的靈魂人物則是當時的皇室重臣柯爾貝（Jean-Baptiste Colbert, 1619-1683）（圖 11，見頁 72）。

▋ 經濟政策與學院規範

　　柯爾貝原本是馬札漢的財務總管，1661 年受命擔任路易十四的財政大臣，同時擔任皇家繪畫與雕塑學院的副護院公（Vice-Protector）[172]。他採行重商主義的經濟政

164　核心成員有：Jacques Sarazin, Juste d'Egmont, Michel Corneille, Louis Testelin, Henri Testelin, Charles Le Brun, François Perrier, Sébastien Bourdon, Charles Beaubrun, Henri Beaubrun, Laurent de La Hyre, Gérard Van Opstal, Simon Guillain, Les miniaturists Hanse et Louis I Du Guernier, Chares Errard, Simon Guillain, Eustache Le Sueur。參見 Antoine Schnapper, 2004, pp.123-126.

165　Nikolaus Pevsner, 1973, p.83. 另參見 Isabell Richefort, 1998, p.229，以及 Antoine Schnapper, 2004, p.123.

166　Nikolaus Pevsner, 1973, p.85.

167　Pierre Miquel, 2001, p.201.

168　聖路加的義大利文是 S. Luca 而法文是 St. Luc。為了避免跟 1593 年羅馬設立的聖路加學院（Accademia di S. Luca）混淆，本書在此翻譯為巴黎聖路加學院。

169　Nikolaus Pevsner, 1973, p. 86.

170　Ibid. p. 84.

171　Pierre Miquel, 2001, pp.205-215.

172　Ibid. p.207。另參見 Antoine Schnapper, 2004, p.142.

策，鼓勵手工藝生產，促進國內經濟和海外貿易，透過嚴謹精確的財務政策，逆轉過去惡劣的財政狀態，並將經濟與財務治理的方法落實到皇家藝術學院的經營，建立符合專制主義精神的學院體制。

對柯爾貝而言，藝術之所以有用，在於它能夠為國王的威權與聲望增添光彩[173]。體制化的過程需要誘因來實現，於是他頒布法令，賦予學院成員權威性的頭銜；1663 年，皇家繪畫與雕塑學院修訂章程，賦予該學院成員跟法蘭西語文學院四十位具備不朽者（les immortels）[174] 尊榮的院士享有同等權利[175]。這項優越地位，使繪畫與雕塑完全擺脫了長期以來階層分類的固有模式，它們不再被視為機械的技術，而被提升為自由的藝術和高尚的藝術。從此，「自由的技術」逐漸發展出日後我們所說的「自由的藝術」的規模。

皇家繪畫與雕塑學院的創作與教學必須符合柯爾貝的政治目標，學院的入選作品得以登錄為皇室的典藏，成為法蘭西藝術的典範。除了基礎的素描教學，學院課程必須包括舉辦幾何學、透視學和解剖學的講座[176]。此外，學院必須於每個月的第一個星期六舉行「作品討論會」（les conférences），針對藝術作品進行討論和評價。這項「作品討論會」的制度與活動，其目的一方面是在於提升法蘭西藝術理論的專業觀點與地位，另一方面便在於鞏固皇室權力對於學院藝術教育的詮釋權與指導權。

▌體制化的藝術理論建構

1667年，皇家編年史官菲利比安（André Félibien）主辦第一次「作品討論會」，將論文集編輯成書並撰寫序文，序文中他宣稱：

> 作品討論會的目的是為了教導年輕人朝向繪畫藝術，因此有必要將他們的作品展示於造詣更高的前輩面前，進行公開討論，讓他們理解如何使作品達到完美境地。討論會上，每一個人都能自由說出對於作品的感受，審視一個主題的所有成分。透過不同的意見，可以發現更多可以成為規律和準則的事物[177]。

當時在序文中，菲利比安進一步重申過去已經存在的繪畫「門類階級」制度（l'hiérachie des genres）的權威性，強調歷史畫（History Painting）的優越性，認為這個門類階級制度是透過論證、理論與實踐而建立，能夠具體實現藝術的完美[178]。這個論點，把再現國王英勇事蹟的繪畫和雕塑推上一個極致的巔峰，它既榮耀了國王，也提高了藝術家自己的社會地位，塑造了自己的崇高形象。

在路易十四的時代，在柯爾貝的主政之下，皇家繪畫與雕塑學院建立了兩個制度，來鞏固皇室權力對於藝術教育的支配：其一是「作品討論會」，其二是日後所說的「沙龍展」。柯爾貝建立「作品討論會」這項公開集會的制度，讓學院能夠持續呈現官方藝術的實踐，同時對藝術進行監督和控管[179]。至於皇家繪畫與

173 Peter Burke, *The Fabrication of Louis XIV*, New Haven and London: Yale University Press, 1992, p. 49.

174 「不朽者」這個詞採用朱光潛的中譯。參見朱光潛，2013，頁 192。

175 Nikolaus Pevsner, 1973, p. 87.

176 Ibid. p. 92.

177 Alain Mérot ed., *Les Conférences de l'Académie Royale de Peinture et de Sculpture au XVIIIe Siècle*, Paris: École Nationale Supérieum des Beaux-Arts, 2003, p. 47.

178 Ibid. pp. 44-51.

179 Thomas E. Crow, *Painters and Public Life in Eighteenth-Century Paris*, New Haven and London: Yale University Press, 1985, p. 33.

雕塑學院舉行的繪畫作品展覽 [180]，則是讓學院的藝術創作維持皇室的政治觀點與美學品味。這兩種制度之最終目的，便是為了建構藝術理論，確立創作法則，維護皇室的藝術規範，從而形塑法蘭西的民族藝術。（圖 12）

柯爾貝主政期間，藝術理論成果豐碩，也都成為法國藝術史的理論經典，列舉其中最為知名的的著述如下：

德・尚布黑（Fréart de Chambray）於 1662 年發表《完美繪畫的理念》（Idée de la Perfection de la Peinture）。

菲利比安在 1666 年發表《論古代和現代卓越畫家生平與作品》（Entretiens sur les vies et sur les ouvrages des plus excellents peintres anciens et modernes）。

德・菲努瓦（Charles-Alphonse Du Fresnoy）的拉丁文詩篇《論畫藝》（De arte graphica）於 1667 年由德・皮勒（Roger de Piles）翻譯成法文出版 [181]。

貝洛里（Giovanni Pietro Bellori）於 1672 年發表《現代畫家和雕塑家生平》（Vite

圖 12. 馬丁（Jean-Baptiste Martin），〈皇家繪畫與雕塑學院於羅浮宮例行會議〉，年份未詳，油彩、畫布，30×43cm，巴黎羅浮宮博物館。

de pittori, scultori e architetti moderni）獻給柯爾貝 [182]。

這些著作的主要精神是在延續義大利文藝復興時期的藝術理論，轉化為法蘭西的民族立場與觀點，再進一步延伸於個別藝術家作品的討論，而這些理論觀點也都會成為學院討論會針對藝術作品進行解析與評價的學理依據或參考 [183]。

1667 年菲利比安主辦的第一次學院討論會，這一年總共提出七篇論文 [184]。這個時期的理論強調理性思維，特別是在推崇普桑的繪畫觀點。法國藝術理論史家安德烈・封登（André Fontaine）在《法國的藝術理論》（*Les Doctrines d' Art en France*）一書中，曾經詳細詮釋普桑的理性觀念。他說：「對於普桑而言，理性，就是批判的意識，就是哲學的精神，它不是著重於表象，而是致力於穿透現實。」 [185] 理性（la raison）就是邏輯（la logique）、清晰（la clarté）和良知（le bon sens）的同義詞，而在繪畫的工作中，素描（線條）是實踐理性的首要技法，而色彩則只是不完美的感官愉悅 [186]。從 1671 至 1677 年，學院討論會開始出現關於色彩的作用之不同觀點與主張，於是學院內部形成兩派論點，一派支持線條，另一派則支持色彩，也就是史稱的「線條與色彩之爭」（La querelle du coloris）。

這場著名的理論論戰，簡稱「色彩之爭」。論戰的導火線是在 1671 年的作品討論會，菲利浦・德・尚培尼（Philippe de Champaigne）發表了一個言論，認

180　1663 年，皇家繪畫與雕塑學院修訂章程，章程第二十五條規定學院每年應集合會員展示其作品，1667 年學院首次舉行展覽，1725 年以後的展覽固定在羅浮宮的「方形沙龍」（Salon Carré）舉行，從此「沙龍展」成為學院展覽的專有名稱。這個官辦的展覽攸關藝術家的聲譽，即使在法國大革命以後皇家繪畫與雕塑學院被廢除，「沙龍展」依然是藝術家的藝術聖殿。參見 Thomas E. Crow, 1985. 另參見 Gérard-George Lemaire, 2004. 以及劉碧旭，〈從藝術沙龍到藝術博物館：羅浮宮博物館設立初期（1793-1849）的展示論辯〉，《史物論壇》，第二十期，2015 年，頁 39-63。

181　André Fontaine, *Les Doctrines d'Art en France: Peintres, Amateurs, Critiques, De Poussin à Diderot*, Paris: H. Laurens, 1909, p. 17.

182　Nikolaus Pevsner, 1973, p. 93.

183　Ibid.

184　兩篇討論普桑的作品，兩篇討論拉斐爾的作品，一篇討論古代雕塑拉奧孔（Laocoon），一篇討論提香（Titien）的作品，一篇討論委羅內塞（Véronèse）。參見 Alain Mérot ed., 2003, pp. 47-48.

185　原文如下：〝la raison, c'est le sens critique, l'esprit philosophique qui ne s'en tient pas aux apparences, mais fait effort pour pénétrer la réalité.〞出自封登，《法國的藝術理論》，p. 11.

186　Ibid.

為繪畫的正確與嚴謹來自學習的努力，多過於等待自然的啟發。由於德·尚培尼既是昔日權傾一時的李希留主教的御用畫家，又是皇家藝術學院的創院元老，因此被認為他是在為線條與素描派發聲，因此引起色彩派家布朗夏（Louis-Gabriel Blanchard）的不滿，從此爆發了論戰。而這場論戰，除了是藝術創作觀點之爭，也是藝術理論之爭，更是皇家藝術學院發展過程中藝術理論家權力消長之爭，因為，這場論戰的影響，日後也呈現於從線條素描派理論家菲利比安到色彩派理論家德·皮勒，分別都曾經在藝術學院不同時期位高權尊，影響著藝術立場的起落興衰。

然而，雖然藝術理論觀點之間的論戰，既涉及美學，也涉及權力，但是這種藝術立場與觀點的討論，確實深化了學院的研究程度，也為法蘭西藝術的形塑建立了積極的思辨基礎。誠如菲利比安對於學院討論會的闡釋：「透過不同的意見，可以發現更多可以成為規律和準則的事物。」[187] 學院內部的爭論同時也創造出新的理論，而建構理論的這項工作也明顯地區隔了皇家繪畫與雕塑學院和行會之間的差異。

但是，學院紀律和知識生產隨著柯爾貝的辭世開始鬆懈。到了 18 世紀中葉，學院的另一種公開集會「沙龍展」（le Salon）又掀起新一波改革學院的聲浪，這一次藝術知識的生產從學院內部擴張到學院外部，因而刺激了日後以狄德羅為首的藝術評論的興起 [188]。

從歷史發展的脈絡來看，法蘭西皇家繪畫與雕塑學院綜合了 16 世紀下半葉佛羅倫斯藝術學院和羅馬聖路加學院的架構而成立，它雖然不是藝術學院的發明者，但卻是使藝術學院制度趨於完備的奠基者。義大利的藝術學院成立不久便倒退為臨時性與半私人性的學校 [189]，而法蘭西皇家繪畫與雕塑學院則是透過章程和法律建立學院組織，透過基礎教學講座和作品討論會落實藝術家教育，讓各種藝術理論的建構與藝術潮流之間發生相互影響的作用，從而以公開的展覽活動，呈現法蘭西民族文化和藝術家的身分認同。雖然這個藝術學院體制化的初期曾經是透過專制政治而奠定基礎，但是它整個體制的系統化所建立的模式，卻已經成為近代西方國家藝術學院設立的原型。

第三章
藝術作品展示觀念的演變：從義大利到法蘭西

　　在《機械複製時代的藝術作品》一文中，班雅明曾經指出，藝術作品生產條件的改變也會轉變藝術作品的社會功能；在藝術作品的社會功能之中，以「儀式價值」（the cult value）與「展覽價值」（the exhibition value）這兩種社會功能，對於藝術作品被感知與被評價的方式所造成的影響最為明顯。他從歷史的脈絡中，簡要地描述藝術作品從儀式價值過渡到展示價值的過程，也就是說，過渡到世俗性的「美的崇拜」（the cult of beauty）[190] 的過程。他進而指出，在這個過程中，複製技術的演進使得展示價值逐漸取得絕對的優勢[191]。

　　基於此一觀點，班雅明也針對藝術作品進入展示價值初期的觀看方式重新進行解釋與反思。他指出，從中世紀時期的修道院與教堂到 18 世紀結束以前的宮殿，繪畫作品的觀看並不是集體同時欣賞，而是從 19 世紀以來，才逐漸發展成人數眾多的民眾同時欣賞繪畫作品的現象；他也因此認為，「藝術作品想要吸引大眾」的現象正是日後繪畫發生危機的先兆[192]，雖然班雅明並沒有明確具體說明何謂繪畫的危機。在班雅明提出反思的半個世紀之後，美術館及展覽活動致力於以吸引大量觀眾作為展示的目的，推崇人潮洶湧的展覽，似乎印證了班雅明的觀點與論點，也就是說，透過展覽雖然藝術作品和觀眾的距離似乎拉近了，但是藝術作品本身卻越來越遠離

187　André Fontaine, 1909, p. 17.

188　1747 年，德・聖彥（La Font de Saint-Yenne）發表《法國繪畫現狀幾個導因的反省》（*Réflexions sur quelques causes de l'état present de la peinture en France*）諷刺皇家繪畫與雕塑學院，因而惹惱學院藝術家。啟蒙運動領導人之一的狄德羅（Denis Diderot）於 1759 年至 1781 年之間針對沙龍展與作品撰寫評論。德・聖彥和狄德羅並非體制內的成員，他們都是從學院外部對沙龍展提出批評，日後被視為藝術評論的興起。

189　Pevsner, 1973, p. 96.

190　對美的崇拜指的是圖像祭儀價值的世俗化，也就是美的世俗崇拜（the secular cult of beautiful）。參見 Walter Benjamin, "The Work of Art in the Age of Mechanical Reproduction" in *Illuminations*, edited by Hannah Arendt, translated by Harry Zohn, New York: Schocken Books, 1969, p. 224.

191　Ibid. pp. 223-225.

192　Ibid. pp. 234-235.

了觀眾的視線。

面對當代社會的展覽文化，阿哈斯也曾於〈在展覽中我們看到的越來越少〉（On y voit de moins en moins）一文中指出，藝術作品的展覽價值已經轉變成為「展覽的儀式價值」（the cult value of the exhibition），對展覽的崇拜已經使參觀展覽的大眾並不是向藝術作品致敬，而是向粉墨登場的展覽文化表示崇拜 [193]。

藝術作品透過展示得以公開呈現，原本是一個審美活動，既具有美學意義，也具有藝術評價的歷史意義。古羅馬時期的歷史家老普林尼（Pliny the Elder, 23-79AD）在《自然史》（Historia Naturalis）一書中，曾經讚揚畫師阿佩萊斯（Apelles of Kos, 332-329 BC）即使才藝出眾，無人能出其右，仍然努力精進畫藝。每當他完成新作，就會放在人來人往都看得見的露臺供路人觀賞，自己藏身畫作後面聆聽路人的議論，藉此檢討缺失 [194]。這個故事，說明了展示與評論的基本意義。但是，當展示成為另一種世俗性的儀式，藝術作品不但從神聖性的儀式價值轉變為世俗性的展示價值，而且也從世俗性的展示價值延伸出一種世俗性展示的儀式價值。在藝術展示中，觀眾看見的只是展示的儀式，而不是藝術作品。

為了釐清藝術作品從儀式價值到展示價值的轉變過程，我們將從義大利與法國的歷史脈絡，說明生產條件的改變對於藝術作品社會功能的影響，以及它們被感知與被評價的方式的影響。

193　Daniel Arasse, 2004, pp. 265-266.

194　Pliny the Elder, *Elder Pliny's Chapters on The History of Art*, translated by K. Jex Blake, New York: The Macmillan Co, 1896, pp. 121-123.

195　Jacob Burckhardt, *The Civilization of the Renaissance in Italy*, London: Phaidon Press Limited, 1995, p. 262.

196　Ibid. pp. 260-261. 原文如下：“The decorative architecture, which served to aid in these festival, deserves a chapter to itself in the history of art, although our imagination can only from a picture of it from the descriptions which have been left to us. We are here especially concerned with the festival as a higher phase in the life of the people, in which its religious, moral and poetical ideal took visible shape. The Italian festivals in their best form mark point of transition from real life into the world of art."

197　Ibid. p. 262.

198　Ibid.

199　Ibid. p. 260.

200　Ibid. p. 263.

201　Ibid. p. 270.

第一節　佛羅倫斯的藝術展示

在現代意義的展覽尚未出現的時代，中世紀的節日慶典（Festival）直接引領藝術作品面對大眾。畫家和雕刻家不僅參與節日慶典的會場裝飾，並為表演者設計服裝，化妝和製作其他裝飾用品[195]。

> 服務於慶典的裝飾本身值得藝術史獨立出一章來論述，雖然我們僅能從歷史遺留下來的描述去想像畫面。我們在此特別關注民眾生活中一種較高水準的節日慶典，在其中，宗教的、道德的和詩意的理想具體可見。義大利節日慶典以它們最佳的型態標示出從現實生活轉化到藝術世界的轉捩點。[196]

節日慶典的舉行動機雖屬宗教性質，但從參與的形式而言，節日慶典體現了部分的民間社交生活。在舉行節日慶典方面，佛羅倫斯人如同其他事物一樣也領先義大利其他城市，畢竟，慶典活動需要藝術工作者投入相當大程度的努力[197]。佛羅倫斯人更經常以節日慶典指導者自居風靡義大利，這顯示出，藝術在佛羅倫斯早已臻於完美的境界[198]。

▍宗教慶典遊行

遊行（procession）作為節日慶典的一種形式，修道院、宮廷和市民各有其特殊慶典與演出。但是，北歐所呈現出的形式和內容會隨著階級的差異而有所不同；義大利則是以具有更高度和更普遍特點的演出來彰顯全民族共有的文化和藝術[199]。

在義大利半島，宗教儀式的遊行很快便發展成為凱旋式的遊行（trionfo/triumphal procession），行列中步行或乘坐戰車的化妝人物，顯示出宗教性逐漸為世俗性所取代[200]。布克哈特認為，從但丁描寫碧雅翠絲（Beatrice）乘坐戰車的凱旋遊行可以推斷在他那個時代以前就已經舉行過這樣的遊行，而他的詩篇促成這種模仿羅馬皇帝凱旋遊行的興起[201]。

但丁相同時代的佛羅倫斯畫家契馬布耶（Cimabue, 1240-1302）是瓦薩里《畫家、雕刻家和建築師的生平》（以下簡稱《藝術家生平》）一書首位介紹的藝術家，在這本書論及契馬布耶的文本之中，有一段文字描寫畫家榮獲凱旋式喝采的遊行景象（圖13）：

契馬布耶為新聖母教堂裡面位於 Rucellai 禮拜堂和 Bardi 禮拜堂之間繪製了一尊祭壇裝飾的聖母像，這件作品的尺寸超越當時所做的任何圖像。畫面中有一些天使圍繞，這顯示，契馬布耶仍然有希臘風格，雖然如此，他的技術將近達到現代的方法。因此，這件作品帶給那個時代的人們如此巨大的驚喜，因為那時，沒有任何事物比它更為美好。這件事情，發生於從契馬布耶住家到教堂的最莊嚴的遊行中，熱烈的歡欣和響亮的號角伴隨於遊行隊伍，因此，他獲得了很多的讚賞和榮譽。[202]

　　事實上，〈魯切萊伊的聖母〉（Rucellai Madonna）（圖 14）並不是出自契馬布耶之手，而是錫耶納（Siena）畫家杜喬（Duccio, 1255-1319）的作品[203]。而 1307 年，當杜喬完成〈莊嚴聖母〉（Maestà）並將這幅畫作送往錫耶納（Siena）大教堂時，整城居民雀躍歡欣，伴隨著巨大的聖母像從杜喬工作室遊行到大教堂，錫耶納舉城歡騰持續慶祝了三天[204]。我們無法得知，瓦薩里是否混淆了契馬布耶和杜喬，或是為了彰顯佛羅倫斯的卓越，而刻意採取的書寫謀略。我們能夠確定的是，如同他深諳語言的政治考量並將 disegno 做為藝術語言（見第一章第三節），他必定也熟知遊行儀式對民眾的感染力以及市民階級的政治作用。

　　然而，當時的人們是否如同瓦薩里所描述，能夠發現契馬布耶的技法從希臘風格（當時風行的拜占庭風格）轉向現代（自然寫實），並且對新穎的方法表達強烈的讚賞。法國藝術史學家彭米耶（Édouard Pommier）認為，透過瓦薩里的文

202　Giorgio Vasari, Lives of the Painters, Sculptors and Architects, Volume 1, transited by Gaston de Vere, New York: Everyman's Library, 1996, p. 55. 原文下：Cimabue made for the Church of S. Maria Novella the Panel of Our Lady that is set on high between the Chapel of the Rucellai and that of the Bardi da Vernia; which work was of greater size than any figure that had been made up to that time. And certain angels that are round it show that, although he still had the Greek manner, he was going on approaching in part to the line and method of modern. Wherefore this work caused so great marvel to the people of that age, by reason of there not having been seen up to then anything better, that is borne in most solemn procession from the house of Cimabue to the church, with much rejoicing and with trumpets, and he was thereby much reward and honored.

203　這件作品由佛羅倫斯慈善團體 Laudesi Confraternity 委託杜喬製作。參見 The Uffizi: The Official Guide, 2016, p. 23.

204　Daniel Arasse, 2004, p.260.

205　Édouard Pommier, 2008, p.8.

206　Walter Benjamin, 1969, pp. 224-225。

圖 13. 萊頓（Frederic Leighton），〈契馬布耶的聖母〉，1853-1855，油彩、畫布，222×521cm，
倫敦國家藝廊。

字表明藝術家為民眾所崇敬，這是十分有
意義的，但是民眾對於新穎方法的讚賞及
藝術家的崇榮，卻是相當不尋常的[205]。

　　誠如班雅明所言，宗教性的祭儀崇
拜，教堂裡面祭壇繪畫和雕像或牆面的
壁畫，這些我們現今稱作的藝術作品，
它們未必是可見的，它們的「存在」
（existence）比被看見更重要[206]。在慶典
遊行列隊之中的藝術作品，它們有些作為

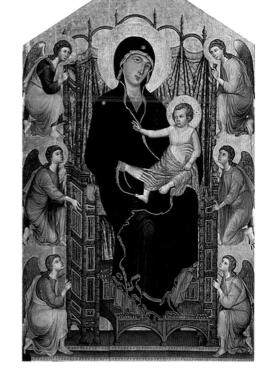

圖 14.
杜喬，〈魯切萊伊的聖母〉，1285，蛋彩、木板，
450×293cm，佛羅倫斯烏菲茲美術館。

裝飾物，也有些被視為宗教的崇拜物，它們都直接展示於群眾的目光。然而，有多少目光是宗教崇拜，有多少目光是審美崇拜，這是耐人尋味的。班雅明沒有處理藝術作品從崇拜價值到展覽價值的過渡性，然而，瓦薩里時間誤置的（anachronistic）描述卻提供我們去發現那個過渡性。

不論是瓦薩里弄錯了歷史事實，還是他的權謀之計。如果不是瓦薩里的偉大著作，我們幾乎不會知道 13 至 16 世紀初義大利藝術的歷史[207]。確實，瓦薩里揭示出義大利宗教祭儀混合世俗慶典的場景，從神聖儀式過渡到世俗崇拜。

在《藝術家生平》的第一篇，這一幕讓我們看見，藝術家和作品從原本是慶典遊行的附庸，轉變成為眾所簇擁的主角。

▌聖米凱爾會堂（Orsanmichele）

本研究曾經說過，以中世紀行會經濟為基礎發展起來的城市，貴族與市民從階級的鬥爭到階級的融合，跟莊園封建階級相對比更顯自由。其中，又以佛羅倫斯複雜多變的政治形態，其批判的精神以及隨之而來的古典文化復興，促進了人作為精神個體的興趣。布克哈特形容佛羅倫斯是一面如實的鏡子，映照出個體和階級在一個變化不定的整體之中的各種關係[208]。

佛羅倫斯行會與黨派的成員本身即混合了貴族與市民階級。同時，經濟與政治勢力的競奪意味著階級趨於平等，然而，消弭階級界線的關鍵力量，還需要透過智力（intellect）的作用。具體而言，一個人的好與壞跟他的出身門第無關，這樣的觀念隨著人文主義思想的擴散與影響越來越普遍[209]。

這個智力的作用必須從古代典籍找出依據。根據亞里斯多德理論關於貴族身分的定義，當時經由人文學者的轉譯與闡述而盛行一時。亞氏在《政治學》一書指出，貴族之所以為貴族在於美德；在《尼可馬斯倫理學》一書又稱，追求真正美好的人為貴族[210]。但丁在《饗宴》（Convito）中將貴族身分從家族門第的概念解放出來，強調深度的文化素養，以卓越的道德和知識賦予貴族身分的意涵，因此他將「貴族身分」（àbilta）稱為哲學（filosofia）的姐妹[211]。

貴族身分的意義轉化象徵階級的平等化，美德的概念進一步在佛羅倫斯廣泛討論，尤其以《尼可馬斯倫理學》第四卷出現的「高貴美德」（the virtue of magnificence）這一概念為主要討論的課題[212]。15 世紀，「高貴的」

（magnifico ／ magnificent）這個形容詞已經普遍地被用來形容老柯西莫或羅倫佐・德・梅迪奇（Lorenzo de'Medici ／ Lorenzo the Magnificent）的政治美德，以及用來讚頌偉大的城市及其市民[213]。

「高貴」（magnificence）的觀念也引起傳教士的關注，如同他們思考財富合法使用的問題。佛羅倫斯傳教士安東尼諾（Antonino da Firenze, 1389-1459）在他的著作和布道之中傳遞世俗美德作為榮耀上帝的途徑，因為上帝讓富人和有權力的人負責照顧窮人，鼓勵他們建造醫院、禮拜堂和公共教堂，他們的財富不但為己之用也能提供服務大眾使用[214]。因此，「高貴」是基督徒的美德，它有助於公共利益和慈善事業，並且彰顯上帝的榮光[215]。

高貴美德成為論及宗教和政治德行的傳統。1498 年，那不勒斯人文學者喬凡尼・彭達諾（Giovanni Pontano, 1426-1503）出版《社會美德之書》（*Libri delle virtù sociali*），超越宗教和政治德行的傳統，朝向公共領域思維，進一步分析德行的社會作用。他認為，高貴需要在公眾的注目之中反思，它是一種社會美德（Social Virtue），而社會美德又區分為公共美德（the public virtue）和個人美德（the private virtue），Magnificence 代表前者，Splendor 代表後者[216]。從社會美德的概念來看，我們可以說彭達諾意識到個體與整體之間的重疊與差異，這一點，在他的時代是相當先進的。

207 Édouard Pommier, 2008, p. 9.

208 Jacob Burckhardt, 1995, p. 56.

209 Ibid. p. 233.

210 Ibid. p. 234.

211 Ibid. p. 233.

212 Ernst H. Gombrich, "The Early Medici as Patrons of Art" in E.F. Jacobs, ed., *Italian Renaissance Studies*, London: Faber&Faber, 1960, pp. 279-311. 轉引自 Renata Ago, "Splendor and Magnificence" in Gail Feigenbaum, ed., *Display of Art in the Roman Palace 1550-1750*, Los Angeles: The Getty Research Institute, 2014, note 7, p. 62..

213 Renata Ago, 2014, pp. 62-63.

214 Peter Howard, "Preaching Magnificence in Renaissance Florence" in *Renaissance Quarterly 61*, no. 2, 2008, pp. 325-369. 轉引自 Renata Ago, 2014, note 9, p. 63.

215 Renata Ago, 2014, p. 63.

216 Ibid. pp. 62-62.

義大利高貴美德觀念的普及，表現於宗教和政治功用的公共建築[217]。在彭達諾提出社會美德之前，位於佛羅倫斯大教堂廣場與領主廣場之間的聖米凱爾會堂（Orsanmichele）便是最好的例子，它的地理位置和建築的實際功能融合了宗教、政治以及公共美德三種意義。

古羅馬時期，聖米凱爾會堂座落之處原本是一座供奉艾西斯女神（Isis）的神殿，後來成為一座菜園（orato），西元第9世紀時，菜園中設置禮拜堂供奉聖米凱爾（San Michele），隨後這裡曾有一座女修道院，她們在此從事羊毛加工。後來，女修道院因為宗教派系之間的爭議，以及當時自治公社的管理問題而拆除，大約是在1220年代改以設置穀物市場[218]。

佛羅倫斯自治公社委託當時知名的建築師與雕刻師坎比歐（Arnolfo di Cambio, 1240-1350）設計建造涼廊建築[219]，廊柱和牆面繪有聖母像供人敬拜，根據佛羅倫斯編年史家喬凡尼·維蘭尼（Giovanni Villani, 1276-1348）的記載，在廊柱上出現聖母像以前，這裡曾經出現神蹟，很快地聖米凱爾會堂不僅是佛羅倫斯居民敬拜的教堂，還是整個托斯卡尼民眾前往朝拜的聖地[220]。

1304年，佛羅倫斯歷經一場大火，聖米凱爾會堂無法倖免於難，支撐會堂建築的主要樑柱幾乎全毀，難以修護。

圖15.
作者未詳，〈饑荒時期的聖米凱爾穀物市場〉，1340，彩飾、羊皮紙，38.5cm×27cm，佛羅倫斯聖羅倫佐教堂圖書館。出自《穀物交易之書》。

右頁圖16.
米凱爾會堂外觀。劉碧旭攝於2017年。

1336 年，城市自治公社開始
籌辦重建會堂，作為穀物儲
藏與集散的市場（圖 15），也
作為信仰禮拜中心，雖然穀
物市場後來搬離，少了市場
熱鬧喧騰的景象，聖米凱爾
會堂依然是全民可以自由進
出的聚會場所[221]。

我們曾經說過，義大
利城市的經濟形態造就了各
種類型的行會，佛羅倫斯部
分擁有統治權力的貴族階級
也投身於市民階級的行會經
濟，行會逐漸掌有政治權
力，同時也意味著市民階級
的政治參與。當時的行會政
府著手翻新城市計畫，積極
投入重建聖米凱爾會堂（圖
16），整個會堂內部牆面布
滿各式行會的紋章（coats of
arms）（圖 17，見頁 86）。

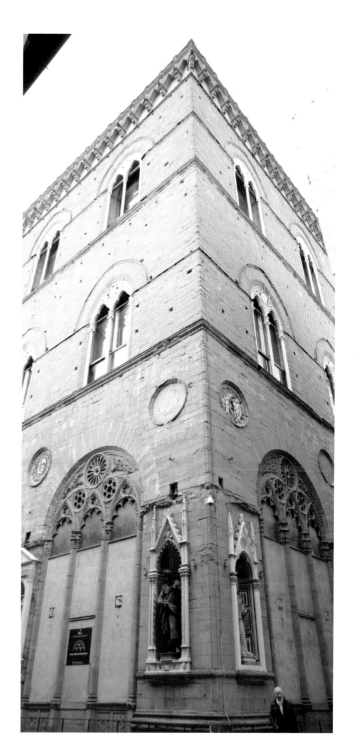

217　Ibid.

218　Antonio Godoli, "Notes on history
　　　and art" in *Orsanmichele: Church and
　　　Museum*, Florence: silabe, 2007, pp.
　　　10-13.

219　Ibid.

220　Michael Levey, 1998, pp. 70-71.

221　Ibid. p. 72.

圖 17. 各式行會的紋章於聖米凱爾會堂內部牆面。劉碧旭攝於 2017 年。

　　行會委託傑出的雕刻家，在會堂外牆的東南西北四側，設計製作壁龕和行會
庇護聖人的雕像。東側的壁龕和雕像為代表羊毛商行會（Are di Calimala）的施洗
者約翰（San Giovanni Battista）^{（圖 18）}、商業法庭行會（Tribunale della Mercanzia già
di Parte Guelfa）的聖多瑪斯（Incredulità di San Tommasto）^{（圖 19）}、法官與公證人行
會（Arte dei Giudici e Notai）的聖路加（Giambologna San Luca）^{（圖 20）}。北側為代表
屠宰肉販行會（Arte dei Beccai, Pollivendoli, Pesciaioli）的聖彼得（San Pietro）^{（圖 21）}、
製鞋行會（Arte dei Calzolai）的聖菲利浦（San Filippo）^{（圖 22）}、石匠和木匠行會
（Arte dei Maestri di Pietra e Legname）的四聖者（Quattro Santi Coronati）^{（圖 23）}、軍
械兵器製作行會（Arte dei Corazzai e Spadai）的聖喬治（San Giogio）^{（圖 24）}。西側為
代表銀行金融行會（Arte del Cambio）的聖馬太（San Matteo）^{（圖 25）}、羊毛商行會
（Arte della Lana）的聖史帝芬（Santo Stefano）^{（圖 26）}、鐵蹄匠行會（Arte dei Fabbri e
Maniscalchi）的聖艾利吉烏斯（Sant'Eligio）^{（圖 27）}。南側為代表織麻販售商行會（Arte
dei Linaioli e Rigattieri）的聖馬可（San Marco）^{（圖 28）}、皮料商行會（Arte dei Vaiai

左圖 18. 吉貝提，〈施洗者約翰〉，1412-1416，銅，高 255cm，佛羅倫斯聖米凱爾會堂。劉碧旭攝於 2019 年。
右圖 19. 委羅齊歐（Andrea del Verrocchio），〈懷疑的聖多瑪斯〉，1486，銅，高 230cm，佛羅倫斯聖米凱爾會堂。劉碧旭攝於 2019 年。

（註：圖 18 至圖 31，皆為 2019 年由作者攝於佛羅倫斯聖米凱爾會堂）

左圖 **20.** 詹伯洛尼亞（Giambologna），〈聖路加〉，1602，銅，高 273cm，佛羅倫斯聖米凱爾會堂。
中圖 **21.** 布魯內列斯基（Filippo Brunelleschi），〈聖彼得〉，1410-1415，大理石，高 243cm，佛羅倫斯聖米凱爾會堂。
右圖 **22.** 班科（Nanni di Banco），〈聖菲利浦〉，1410-1412，大理石，高 250cm，佛羅倫斯聖米凱爾會堂。

左圖 **23.** 班科，〈四聖者〉，1410-1414，大理石，高 185cm，佛羅倫斯聖米凱爾會堂。
中圖 **24.** 唐那泰羅（Donatello），〈聖喬治〉，1417-1418，大理石，高 209cm，佛羅倫斯聖米凱爾會堂。
右圖 **25.** 吉貝提，〈聖馬太〉，1419-1422，銅，高 270cm，佛羅倫斯聖米凱爾會堂。

左圖 26. 吉貝提，〈聖史帝芬〉，1427-1429，銅，高 260cm，佛羅倫斯聖米凱爾會堂。
中圖 27. 班科，〈聖艾利吉烏斯〉，1417-1421，大理石，尺寸未詳，佛羅倫斯聖米凱爾會堂。
右圖 28. 唐那泰羅，〈聖馬可〉，1411-1413，大理石，高 236cm，佛羅倫斯聖米凱爾會堂。

左圖 29. 蘭貝提（Niccolò di Pietro Lamberti），〈聖雅各〉，1420，大理石，高 213cm，聖米凱爾會堂。
中圖 30. 特德斯柯（Piero di Giovanni Tedesco），〈童貞女與嬰孩〉，1399，大理石，尺寸未詳，聖米凱爾會堂。
右圖 31. 蒙特廬波（Baccio da Montelupo），〈傳福音者約翰〉，1515，銅，高 266cm，聖米凱爾會堂。

e Pellicciai）的聖雅各（San Giacomo Moggiore）^{（圖 29）}、醫生和藥師行會（Arte dei Medici e Speziali）的童貞女與嬰孩（Madonna col Bambino detta Madonna della Rosa）^{（圖 30）}、絲綢商行會（Arte della Seta）的傳福音者約翰（San Giovanni Evangelista）^{（圖 31）} [222]。

十四座壁龕和雕像由市民組成的行會贊助，以人為主題呈現佛羅倫斯的市民生活，無疑地，聖米凱爾會堂被視為市民的信仰中心[223]。曾任義大利文化遺產部部長的藝術史家安東尼歐‧包魯齊（Antonio Paolucci）曾說，聖米凱爾會堂是最能代表佛羅倫斯的歷史和命運的教堂，十四座行會庇護聖人守護城市日常活動，守護城市自己的工作聖堂（temple of works），發散自由共和的佛羅倫斯精神[224]。

的確，從佛羅倫斯的歷史脈絡中，人從階級意識解放出來而成為人自己的精神個體。在這個城市發展歷程，聖米凱爾會堂的功能隨之演變，從神聖場所到世俗場域，並展示出宗教的、政治的，以及社會的公共美德，顯現這種個體的發展精神。

市民自己作為贊助者，結合不同技法的雕刻大師的才華，豎立起象徵市民的雕像。這些雕像與市民相互輝映，同時，這座會堂與藝術作為個體精神的表現，相互輝映。

▌米開朗基羅的大衛雕像及其葬禮

個體作為主體只是一種內在的意識，需要藉由外在的形式，才能讓個體產生可見性。誠如布特哈特所言，相應於個體的內部發展，是一種新的外在榮譽[225]。在古典文化復興的時代，西塞羅的作品特別受到歡迎，主題為義大利人心中永恆的理想——羅馬帝國——內容充滿榮譽的概念。見證這個概念的但丁，他曾竭盡所能爭取詩人的花冠，不僅希望在政治和文學的事業中出類拔萃，並希望獲得他人的認識[226]。

榮譽往往需要一些外在形式而可見，詩人花冠需要經過加冕的儀式才算完成。但丁生前未曾經歷過這種象徵加冕的形式，而與他同時代的阿貝提努斯‧姆薩圖斯（Albertinus Mussatus, 1261-1329），在帕多瓦（Padua）由主教加冕為詩人。每一個聖誕節日，大學裡的博士和學生會組成莊嚴的隊伍，吹奏喇叭，手持燭光，來到姆薩圖斯的住家門前向他致敬[227]。

這種過去只獻給英雄聖賢的尊崇，現在成為個人對於聲譽的渴望，榮譽的形式也從列隊遊行擴展到對名人出生地和墓地的崇拜[228]。當時能夠集各種榮譽形式於一生的人物，大概也只有米開朗基羅（Michelangelo Buonarroti, 1475-1564），因為，他享有的聲譽與社會地位已經超越他先前的任何一位藝術家[229]。

　　當他還是小男孩時，他曾經告訴他的父執輩，他想要成為一位畫家，然而，在佛羅倫斯，畫家這個職業並不是城市傳統家族的抱負，因此他經常受到長輩的奚落[230]。一開始他進入多明尼柯·吉蘭戴歐（Domenico Ghirlandiao, 1448-1494）的工作室當學徒，很快地師傅便發現男孩繪畫的天賦，認為他青出於藍。除了天賦，男孩勤奮地模仿前輩大師的作品，他的仿作讓人無法辨識出與原作的差別，因此得到好名聲[231]。

　　1490 年左右，羅倫佐·德·梅迪奇（Lorenzo de' Medici, 1440-1492）（圖 32，見頁 92）為了培養傑出的畫家和雕刻家來榮耀他的家族和城市，於是打算在他位於聖馬可廣場上的花園內設置一個學校，任命唐那泰羅（Donatello, 1386-1466）的門生貝爾托爾多（Bertoldo, 1420-1491）為教師。當時，貝爾托爾多年事已高，幾乎無法工作，這一任命和學校的目的便是宣告梅迪奇家族想要培養更多令世人矚目的雕刻家。羅倫佐懇請吉蘭戴歐推薦幾位天資聰穎的學徒來到他的花園，當時約莫十五、六歲的米開朗基羅在師傅的推薦下，來到梅迪奇花園開始學習雕刻，居住在梅迪奇家族宅邸並且受領薪津，直到 1492 年羅倫佐辭世為止[232]。

222　Alberto Lenza, "Tabernacles and Sculptures" in *Orsanmichele: Church and Museum*, Florence: Silabe, 2007, pp. 53-84.

223　Michael Levey, 1998, p. 72.

224　Antonio Godoli, 2007, pp. 27-29.

225　Jacob Burckhardt, 1995, p. 93.

226　Ibid. p. 94.

227　Ibid. p. 95.

228　Ibid. pp. 95-96.

229　Nikolaus Pevsner, 1973, p. 32.

230　Ibid.

231　Giorgio Vasari, *Lives of the Painters, Sculptors and Architects, Volume II*, transited by Gaston de Vere, New York: Everyman's Library, 1996, pp. 644-646.

232　Ibid. pp. 647-648.

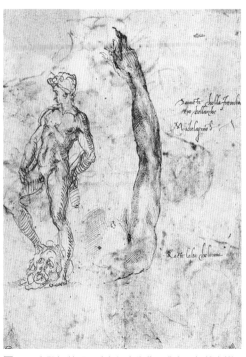

圖 32. 瓦薩里,〈羅倫佐·德·梅迪奇像〉,1534,油彩、木板,90×72cm,佛羅倫斯烏菲茲美術館。

圖 33. 米開朗基羅,〈青銅大衛像習作〉,年份未詳,素描,26.4×18.8cm,巴黎羅浮宮博物館。

圖 34. 領主宮。
劉碧旭攝於 2014 年。

1501 年，二十六歲的米開朗基羅獲得羊毛商行會和大教堂工程委員會（Operai of the Duomo）的委託，為他們既有的巨型大理石塊雕刻為《舊約聖經》中的大衛，用來裝飾大教堂外面的扶壁 [233]。隨著名聲日增，米開朗基羅就越顯自信。在他的〈青銅大衛像習作〉（study for a bronze David）（圖 33）中，他所寫的對偶詩句和他所畫的那類似於自己伸展的手臂，米開朗基羅將自己比喻為大衛，大衛克服難以致勝的機率，以投石器擊敗巨人哥利亞，他也以鑽具製作出他的雕像 [234]。

　　展示位置的變化確實會改變藝術作品的意義 [235]，在米開朗基羅快要完成大衛像的同時，委託者改變原來的想法，不將作品安置在大教堂外側，而是籌組委員會來決定大衛像的展示位置 [236]。1504 年 1 月，委員會的成員連同米開朗基羅在內共有二十幾位藝術家，多數的委員認為應該將大衛像展示於非宗教脈絡的領主宮（Palazzo della Signoria）（圖 34）[237]。

　　至於確定的位置則各有看法，不是建議設置在領主宮的外部入口處，就是設置在中庭，有些則考慮作品可能受損而建議放在有遮蔽保護的涼廊（loggia），雕刻家切利尼（Cellini, 1500-1571）的父親反對放在涼廊，擔心雕像無法整個被看到，最後達文西等人認為，這座雕像屬於佛羅倫斯共和國，應該要展示在領主宮面向廣場的入口處 [238]。

　　1504 年 5 月 18 日，大衛像豎立在代表人民自治精神的領主宮前（圖 35，見頁 94），大衛堅定的眼神和自信的姿態保衛著他的人民，如同佛羅倫斯政府保護他的城市。大衛像座落處，也象徵佛羅倫斯共和國對抗違反共和國精神的梅迪奇政權 [239]。

　　大衛像將米開朗基羅的聲譽推向另一個高峰。1506 年，他以佛羅倫斯共和國大使的身分前往羅馬教廷為教皇尤里烏斯二世（Pope Julius II, Papacy 1505-1513）服務

233　Michael Levey, 1998, p. 259.

234　James Hall, *The Self-Portrait: A Cultural History*, London: Thames& Hudson, 2014, p. 93.

235　Victoria Newhouse, *Art and the Power of Placement*, New York: The Monacelli Press, 2005, p.10.

236　Michael Levey, 1998, p. 260.

237　領主宮即是 13 世紀末的首席執政廳（Palzzo dei Priori），爾後在柯西莫一世建造新的領主辦公室（Uffizi），則改稱為舊宮（Palazzo Vecchio）。

238　Michael Levey, 1998, p. 268.

239　Karen-edis Barzman, 2000, p.144。另參見 Victoria Newhouse, 2005, p.10.

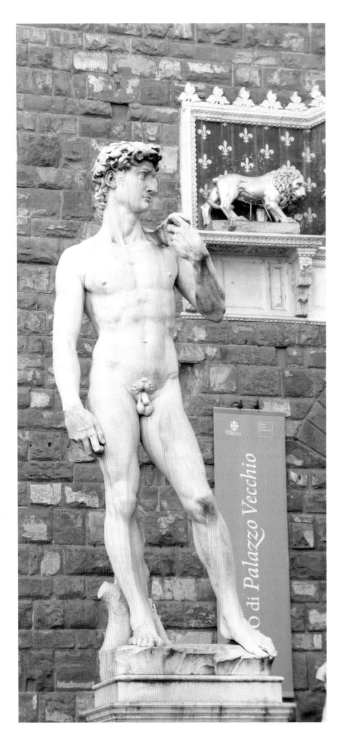

[240]。基於自尊心和自己藝術價值的堅持，他與教皇鬥爭長達三十年，期間數次離開羅馬，雖然他們彼此都未讓步，最終還是和解了，教皇未懲罰米開朗基羅，而是讓他光榮地返回羅馬，這絕對是增強他社會地位不爭的事實[241]。

如果不是因為米開朗基羅意識到自己的職業並非只是手工技能而是精神表現，他就不可能在社會大眾與委託者的心目中獲得崇高的尊榮。他自覺是一個獨立的個人，他所榮獲的名聲與地位創造出一種新的概念，那就是，世界受惠於藝術家[242]。

此外，榮譽的形式還包括對名人出生地和墓地的崇拜，當時義大利半島各個城市都以擁有他們自己和外國名人的骨骸為光榮。例如，薄伽丘（Boccaccio, 1313-

圖 35. 領主宮前的大衛雕像。
劉碧旭攝於 2014 年。

1375）曾極力敦促佛羅倫斯人提出歸還但丁骨骸的請求，而但丁仍長眠於拉文納（Ravenna）[243]。羅倫佐曾親自前往距離佛羅倫斯 212 公里遠的斯波萊托（Spoleto），請求他們讓出佛羅倫斯畫家菲利波‧利皮（Filippo Lippi, 1407-1469）的遺骸[244]，其結果也未能如願[245]。

　　爭取名人骨骸的事，佛羅倫斯從未放手，更何況是自己家鄉的英雄聖賢。1564年，當柯西莫一世得知米開朗基羅逝世的消息，他命令米開朗基羅的姪子李奧納多（Leonardo Buonarroti）將他叔父的遺體悄悄運回佛羅倫斯，運送過程因為擔心在羅馬被拘留，李奧納多將叔父的遺體包裹偽裝成商品，才能夠順利返回家鄉[246]。柯西莫一世宣稱，他沒有機會在米開朗基羅生前延攬他與向他表示尊敬，此時，他會將米開朗基羅帶回故鄉，用各種方式來榮耀他[247]。矛盾的是，米開朗基羅生前寧可待在羅馬也不願回佛羅倫斯，他的自我放逐來自於對梅迪奇家族專制政權的不滿，以及對柯希莫一世的恐懼[248]。

　　遺體尚未抵達之前，佛羅倫斯藝術學院已接獲消息，學院的主席（Lieutenant）文黔佐‧博爾吉尼（Vincenzo Borghini,1515-1580）召集主要的畫家、雕刻家和建築師齊聚於學院商討事宜。主席提醒大家，學院成立的章程中明文制定為學院同僚[249]舉行喪葬事宜的條款，因此他們應該慎重處理紀念米開朗基羅的事宜。所有人均表示贊同，他們哀悼如此偉大的天才的辭世，願不惜一切的代價和最好的方式來紀念米開朗基羅[250]。

240　Martin Warnke, 1993, p. 78.

241　Nikolaus Pevsner, 1973, p. 32.

242　Ibid. p. 33.

243　Jacob Burckhardt, 1995, p. 96.

244　斯波萊托自治公社委託利皮為他們的大教堂繪製聖母的一生，工作尚未完成之時，利皮過世並埋葬於此。參見 Giorgio Vasari, *Lives of the Painters, Sculptors and Architects, Volume I*, 1996, p.442.

245　Ibid. p. 443.

246　Ibid. Volume II, p. 747.

247　Ibid.

248　Karen-edis Barzman, 2000, p. 144.

249　1563 年佛羅倫斯藝術學院成立之時，米開朗基羅人雖然在羅馬，但學院投票一致選他為第一位院士且是他們的首席。參見 Giorgio Vasari, Volume II, p. 748.

250　Ibid.

學院選出四位傑出知名的畫家和雕刻家擔任籌辦喪禮的負責人[251]，他們欣然接受這項任務。籌辦喪禮的工作原本就是學院章程所規定，死亡雖然無法預測，但葬禮必須能夠使成員有機會表現他們的才能，以及他們的虔誠奉獻、同僚情誼與團結合作。在這個過程中，榮譽屬於亡者以及參與喪葬的人們和機構本身[252]。

　　所有學院成員不論年輕或年長，依照每一個人自己的專業，為隆重的葬禮所需製作完成繪畫與雕像。學院授命學院主席以學院執行首長的名義代表學院在領主公爵面前匯報葬禮事務，並懇求領主提供必要的援助與恩惠，特別是准許喪禮儀式在最輝煌顯赫的梅迪奇家族的聖羅倫佐教堂舉行；在那裡，可以看到米開朗基羅在佛羅洛倫斯的大部分作品。此外，領主閣下應該會允許瓦基撰寫和發表葬禮演說，通過瓦基如此偉大的男人的罕見口才來頌揚米開朗基羅的優秀天才。[253]

　　佛羅倫斯藝術學院成立的共識誕生於 1562 年彭托莫的那一場葬禮，隔年獲得柯西莫一世的允許正式成立，瓦薩里（圖36）深謀遠慮，運用老師一生輝煌的成就來安排這一場崇隆的典禮。在梅迪奇的家族教堂[254]舉行的喪禮儀式，突顯出藝術家和贊助者之間表面上是主僕的關係，又可能是平等的地

圖 36.
瓦薩里，〈自畫像〉，1550-1567，
油彩、畫布，101×80cm，
佛羅倫斯烏菲茲美術館。

位。而安排瓦基 [255] 撰寫和朗誦悼文，讓自由技術的詩人將其桂冠的榮耀加冕予機械技術的畫家和雕刻家 [256]，使他們的職業和社會地位提升為自由的藝術。

瓦薩里盤算，那些藝術學院成員為葬禮而創作的作品能夠成為領主的藝術收藏，然而，他所懇請的援助與恩惠卻未能實現 [257]。柯西莫一世並沒有提供優渥的財務來支持藝術學院，甚至還延遲支付他所承諾米開朗基羅喪禮的必要花費，必須是雕刻家巴托洛梅歐·安曼那提（Bartolomeo Ammannati, 1511-1592）去借錢才能設計製作靈柩 [258]。

雖然如此，這一場精心策劃的葬禮，場面盛大，使佛羅倫斯本地及外地的藝術家大開眼界，這顯然有助於提高藝術學院的知名度 [259]，而且還能夠彰顯藝術家的職業身分與社會地位。同時，也滿足柯西莫一世政治威權的展現，並增添佛羅倫斯的光彩。

至於瓦薩里對作品收藏的盤算，要經歷很長的時間才真正實現 [260]。不過，米開朗基羅的葬禮不僅僅是一場崇隆的典禮，在足智多謀的瓦薩里主導安排下，這一場葬禮已經勾勒出近代藝術展示的雛形。

251 Lgnolo Bronzino, Giorgio Vasari, Benvenuto Cellini ,Bartolommeo Ammanati.

252 Karen-edis Barzman, 2000, p. 195.

253 Giorgio Vasari, Volume II, 1996, p. 748. 原文如下：…all the members, young and old, each in his own profession, offered their services for the execution of such pictures and statues as had to be done for that funeral pomp. They then ordained that the Lieutenant, in pursuance of his office, and the Consuls, in the name of the Company and Academy, should lay the whole matter before the lord Duke, and beseech him for all the aids and favors that might be necessary, and specially for permission to have those obsequies held in S. Lorenzo the church of the most illustrious House of Medici; wherein are the greater part of the works by the hand of Michelangelo that there are be seen in Florence; and, in addition, that his Excellency should allow Messer Benedeno Varchi to compose and deliver the funeral oration, to the end that the excellent genius of Michelangelo might be extolled by the rare eloquence of a man so great as was Varchi, , who being in the particular service of his Excellency, would not have undertaken such a charge without a word from him, although they were very certain that, as one most loving by nature and deeply affected to the memory of Michelangelo, of himself he would never have refused.

254 聖羅倫佐教堂是佛羅倫斯最古老的教堂，在老柯西莫時代將它變成自己家族的教堂，在此之前，沒有任何人及家族奪取教堂主權，獨佔整個教堂。參見 Michael Levey, 1998, p. 83.

255 瓦基是佛羅倫斯學院一員，柯西莫一世宮廷內的人文主義學者，撰寫佛羅倫斯歷史（1627-1538）。

256 詩人 Ludovico Ariosto（1474-1533）、Pietro Aretino（1492-1556）以及瓦基在其著作中稱讚米開朗基羅是無以倫比的畫家、獨一無二的雕刻家、完美的建築師、卓越的詩人和最神聖的鑑賞家，這些著作都在他生前已出版。參見 Nikolaus Pevsner, 1973, p. 32.

257 Nikolaus Pevsner, 1973, p. 49.

258 Karen-edis Barzman, 2000, p. 46.

259 Nikolaus Pevsner, 1973, p. 49.

260 Ibid.

第二節　羅馬的藝術展示

西元第 4 世紀初期，當羅馬帝國皇帝君士坦丁（Constantine the Great, 285-337）信奉基督教，教會與羅馬帝國合而為一。爾後，羅馬帝國分裂東西，北方部落民族南侵攻下羅馬，西羅馬帝國滅亡，這個曾經代表偉大帝國榮耀的羅馬城，從此陷入動盪混亂。然而，政治的混亂不安更加需要信仰作為穩定的力量。另外，西歐北方民族也逐漸信奉基督教，教會進入新的時代，投入更多的世俗關照。

有一份史稱〈君士坦丁的捐獻〉（Donation of Constantine）的文件，紀錄君士坦丁大帝遷都至東方拜占庭時，將羅馬的教權和統治權委任給教宗，揭示教會治理世俗世界的權力。雖然這份文件在 15 世紀被學者羅倫佐‧瓦拉（Lorenzo Valla, 1407-1457）證實這是一份 8 世紀偽造的文件。但是，如同伊拉斯莫斯（Erasmus, 1466-1536）對於教宗尤里烏斯二世的諷刺，教宗相信君士坦丁大帝這份遺產帶來的好處，因為，它夠證明教宗是新皇帝 [261]。從此，教宗成為教皇。

於是，教皇成為精神的和現世的統治者，教皇宮廷的所在地也就成為政治影響力和財富的泉源之地。羅馬作為教廷城市，承載著羅馬帝國的輝煌和基督教的神聖精神，則需要教皇透過具體的外在物質來展演出它的永恆。

▌展示永恆

羅馬擁有肥沃的農業環境，但它卻不像佛羅倫斯、威尼斯或米蘭是銀行、製造、貿易或運輸等行業的中心，它的繁榮是基於教會科層制度和朝聖的財務收入。從 1309 至 1377 年，七位出身法蘭西的教宗居住在亞維儂（Avignon），教宗政權爭議不斷，教會分裂（Great Schism, 1379-1417），這段時間，羅馬人口從三萬五千人下降至一萬七千人，人口數少於佛羅倫斯、威尼斯、米蘭，甚至少於錫耶納 [262]。

261　Loren Partridge, *The Renaissance in Rome*, London: Laurence King Publishing, 1996, p. 15.

262　Ibid.

263　Jacob Burckhardt, 1995, pp. 52-53.

264　Loren Partridge, 1996, p. 19.

265　Ibid. pp. 19-20.

佛羅倫斯史家維蘭尼 1300 年造訪羅馬，興起撰寫家鄉歷史的念頭，他說：「羅馬正在衰落，我出生的城市正在興起，而且正準備去實現偉大的事業，所以我希望在我有生之年，能夠敘述它過去的歷史並持續到當前的時代」[263]。

　　1417 年選出的教宗馬丁五世（Pope Martin V, Papacy 1417-1431）決定返回羅馬，結束教廷分裂的紛擾。在人文主義學者普拉提納（Bartolomeo Platina, 1421-1481）所寫的《教宗的生平》（Lives of Popes）一書中，描述馬丁五世返回羅馬所見到的景象：房屋毀壞成為廢墟，教堂崩塌，整個街區被遺棄，城鎮充滿飢荒與窮苦的景象。眼前的破爛和荒蕪，讓他很難想像這裡是羅馬[264]。

　　為了改善這樣的環境，馬丁五世著手展開城市修復工程，後繼的教宗們接續這項街道與教廷建築的工作[265]。羅馬日益蓬勃發展的美學原則，或許是古典復甦，或許是古典再詮釋，而它大致輪廓的形塑則要歸功於教宗尼可拉斯五世（Pope Nicholas V, Papacy 1447-1455）。

　　首先，他將教廷從拉特蘭宮（Lateran Palace）遷移至梵蒂岡（Vatican Palace）（圖37）。千年來教廷位在羅馬東方的拉特蘭宮，宮殿老舊，形勢孤立且不安全，梵蒂岡位於羅馬的西方，旁邊有聖彼得教堂且鄰近居民聚落，還有台伯河（Tiber）作為天

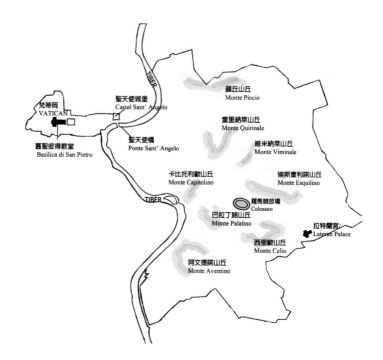

圖 37. 羅馬地圖。

然的保護屏障。教廷的搬遷，基於安全的考量之外，尼可拉斯五世還想要展示教宗和羅馬各群體，以及居民相互合作的和諧景象 [266]。

尼可拉斯五世的都市建設概念受到阿爾貝蒂（Leon Battista Alberti, 1404-1472）《論建築》（*On the Art of Building*）的啟發，開啟聖彼得教堂整修計畫，其目的是為了能夠提供朝聖者更大的空間，以及讓神職人員能夠在較高的祭壇主持祭儀 [267]。

除了梵蒂岡宮廷和教堂的整修改建，教宗進一步地運用古代透視法（scenography）進行城市改造，從教廷連結到聖天使堡（Castel Sant'Angelo）而成為城市景觀的主軸。這一軸線意味教宗與羅馬帝國的連結，因為聖天使堡原本是羅馬帝國皇帝哈德良（Emperor Hadrian, 76-138）的墓塚（圖 38）。這個連結，同時也首次揭示出羅馬的文藝復興 [268]。

尼可拉斯五世在臨終前對紅衣主教的演說中表示，他的都市計畫是為了提升羅馬教廷在整個基督教世界的力量，因為雄偉的建築和永恆的見證都來自於上帝的手，將羅馬轉化為新耶路薩冷 [269]。恢復古羅馬的宏偉和建立新耶路撒冷的形象，正可以用來支持尼可拉斯五世宣稱教宗具有普遍世俗的和精神的力量。雖然城市改造的實際工程和政治現實未能達成這個宏偉的願景，但是，從尼可拉斯五世改造羅馬的概念來看，空間上的統一和視覺上的整合，我們可以將一個城市看作是一個整體，是一件藝術作品 [270]。

如同尼可拉斯五世的抱負，西斯篤司四世（Sixtus IV, Papacy 1471-1484）心中同樣懷有羅馬帝國的形象，他聲稱，羅馬是世界的首都。歷史學家拉斐爾·瑪菲（Raffaello Maffei, 1451-1537）認為，西斯篤司四世的城市主義的確讓人回想起古典的城市，因

266 Ibid. pp. 22-24.

267 Ibid. p. 45.

268 Ibid. p. 21.

269 Ibid.

270 Ibid.

271 Ibid.

272 羅倫佐派遣前往西斯丁教堂繪製壁畫的畫家為 Ghirlandaio、Botticelli、Pietro Perugino 以及 Cosimo Rosselli。Ibid. pp. 115-118. 另參見 Michael Levey, 1998, p. 222.

273 Martin Warnke, 1993, p. 78.

為他將羅馬從磚城轉變成石城，就像奧古斯都（Augustus）將石頭的城市轉化成大理石的城市 [271]。在這個時期，沉穩宏偉的建築像是上帝庇護世俗世界的具體空間，在這個空間之中，華麗敘事的繪畫則是引領世俗進入永恆精神的媒介。因此，作為世界首都的羅馬，還需要描繪精神的繪畫來展演它的永恆。

佛羅倫斯領主羅倫佐・梅迪奇明白羅馬展演永恆的需要，基於政治和經濟方面的考量，運用自己城市的藝術實力作為協調外交的方法，任命畫家前往梵蒂岡西斯丁禮拜堂（Sistine Chapel）繪製壁畫 [272]。羅倫佐的外交策略調解了他和教宗西斯篤司四世之間的緊張關係，畫家也多了一個使節的身分 [273]，並為他們日後提升自己職業的社會地位而增加了一塊墊腳石。

① 舊聖彼得教堂（Old st.Peter's Basilica）　② 聖天使堡（Castel San't Angela）
③ 聖天使橋（Ponte San't Angela）　④ 台伯河（Tiber）

圖38. 米榭爾・沃爾格穆特（Michael Wolgemut），〈羅馬〉，年份未詳，材質未詳，尺寸未詳。出自《編年史之書》。

恢復羅馬帝國的輝煌似乎是教宗們想要強調自身統治世俗世界的力量，這股力量不但是政治的企圖也是文藝的復興。尤里烏斯二世所改造的梵蒂岡，將古代文藝思想嵌入教廷，將原本中世紀建築樣式的聖彼得教堂重新改建成現代文藝復興的新聖彼得教堂[274]。此外，他所設置的雕像庭園（Crotile delle statue），展示古代雕像的方式也改變古代遺物被認識的方式，庭院所顯示的雕像成為審美的對象（圖39）。

尤里烏斯二世的雕像庭園和當時流行的雕像花園不同，最鮮明的對照便是佛羅倫斯梅迪奇家族聖馬可廣場的雕像花園，古代雕像和當代作品錯落其中作為裝飾，但教宗的雕像庭園則為古代雕像精心設計壁龕與臺座而展示[275]。古代雕像展示在神聖的梵蒂岡，壁龕可以被視為禮拜堂，臺座像是祭壇，引領虔誠的態度朝向藝術作品[276]。

展示能夠強勢地影響物件本身的物理狀態。早期的古物收藏品，它們是碎片狀地堆疊於露天的花園。這些物體被視為化石、遺物作為古羅馬知識的來源，作為調查和連結過去的材料，但幾乎不作為審美對象。這個態度在文藝復興發生了變化，梵蒂岡雕像庭園則是這個變化的轉折點[277]。

古代大理石雕像因美學價值而受到重視，並改變其物理狀態而成為藝術的範疇。古物的審美展示成為潮流，羅馬的貴族和收藏家都想要在他們的宮殿中展示

圖39. 祖卡里，〈達戴歐在雕像庭園描繪拉奧孔〉，1595，素描，17.5×42.5cm，洛杉磯蓋提美術館。

他們潔白光亮的大理石雕像。羅馬變成一個乾淨潔白的整體形象，並走進展示藝術的時代[278]。

▋ 展示華麗

回歸昔日的宏偉是文藝復興的主題，我們能看見教宗為永恆之城所呈現的展演。然而，這樣的主題在 17 世紀逐漸式微，羅馬不再展演它光榮的過去而是宣揚它華麗的現代[279]。教宗們積極投入城市建設，羅馬隨之繁榮，人口數在 1600 年時已增加到十萬人，除了倫敦和巴黎以外，多過歐洲的其他城市[280]。它吸引義大利半島和歐洲其他區域的外交使節與仰慕人士，外國人充滿整個城市，羅馬呈現出一種強烈的國際性[281]。

當時的教宗積極拔擢自己家族晚輩為親信紅衣主教（Cardinal-nephew），1586 年樞機團（College Cardinals）已有七十名來自外省的紅衣主教居住在羅馬，每一位紅衣主教都設有自己的宮廷，圍繞著教廷而運作[282]。羅馬成為歐洲家族權勢鬥爭的角力場，隨著教宗權力的更迭，同時影響家族勢力的興衰。

教宗烏爾班八世涉入世俗的事務越來越多，加劇教廷和世俗社會之間的緊張關係。1630 年，他頒布法令，宣告紅衣主教為教會貴族，享有等同於貴族的地位。圍繞在教廷的科層階級，其地位和優先權非常重要，身分地位的意義更勝於政治和軍事的力量，它們不斷得到提出主張和進行談判的籌碼[283]。在社會身分的競賽之中，藝術贊助與收藏如同身分地位的表徵，展示藝術便成為呈現階級順序的一

274 尤里烏斯二世於 1506 年起，請布拉曼特（Donato Bramante, 1444-1514）和米開朗基羅設計新聖彼得教堂。參見 Loren Partridge, 1996, pp. 50-51.

275 Victoria Newhouse, 2005, p. 65. 這座雕像庭園位於景麗庭（Belvedere Courtard）北側一隅，此庭園是專為 1506 年考古發現的〈拉奧孔〉（Laocooön）雕像展示而設計。

276 Ibid. p. 66.

277 Gail Feigenbaum, ed., *Display of Art in the Roman Palace 1550-1750*, Los Angeles: The Getty Research Institute, 2014, p. 24.

278 Ibid.

279 Ibid. p. 7.

280 Loren Partridge, 1996, p. 16.

281 Gail Feigenbaum, ed., 2014, p. 6.

282 Ibid.

283 Ibid.

種工具。因此，圍繞在教廷的主教們也就大興土木，建造宮廷、禮拜堂和畫廊，密集地贊助藝術，在烏爾班八世主政時期達到了高峰[284]。

教廷的科層階級競爭激烈，藉由藝術贊助盡可能地表達他們個人，以及自己所代表的家族的財富和權力，並讓他們的競爭對手感到不安。在教宗去世後，他們失寵，巨額的收入也會突然結束，原有的裙帶關係（nepotism）無法讓他們再從教會的領土之中劃出他們私人帝國的版圖[285]。在紅衣主教擴建權力版圖的同時，他們也形塑了藝術贊助的模式。新任的教宗和他的親信主教總是會召喚自己家鄉的傑出藝術家來到羅馬，為他們的宮廷進行裝飾。對藝術家來說，這是一個絕佳的機會，因為他們不但能夠讓公眾認識，還可能有機會得到紅衣主教周圍的朋友與行政官僚的委託贊助，進而建立起藝術家的名聲，再藉著名聲得到更多的委託，並提高自己的社會地位[286]。畢竟，藝術家職業身分認同的問題一直未解決，雖然米開朗基羅在文藝復興時期曾經被當作英雄一般的對待[287]。

社會地位的展演，架構出藝術家和贊助人之間的關係，並呈現出兩種全然不同的方式。一種是藝術家居住在贊助人的宮廷，專門為贊助人和他的朋友，依照合約規定的地點、主題、尺寸、形式和期限而製作（委託作品的類型多數為壁畫和祭壇畫，部分為油畫）；另外一種，藝術家並沒有依照特定的目的而創作並展示作品（小型油畫或雕刻），期待能夠不經意地獲得買主的青睞。前者屬於傳統的模式，由來已久，而後者則類似於今天的情形，它首次出現在 17 世紀[288]。

在這兩種極端的模式之間，逐漸衍生出一些中間人或者我們今天使用藝術社會學用語所說的「中介者」，加入藝術贊助或買賣的行列，像是商人、業餘愛好者及外國旅者。隨著羅馬紅衣主教的激烈競爭和經濟的動盪，這些中間人反而變得越來越重要。藝術史家哈斯凱爾稱他們為獨立贊助人（independent patrons），這些獨立贊助人在 17 世紀初期開始逐漸鬆動教會和宮廷對藝術的壟斷。他們大致上分為純粹藝術買賣的商人及專業贊助者，他們對於年輕與尚未出名的藝術家來說是非常重要的，尤其是專業贊助者影響藝術家的社會地位和名聲，例如，普桑刻意限制自己只與專業贊助者往來[289]。

專業贊助者他們是具有文化素養的學者與專業人士，知名的例子如：詩人與律師費蘭特·卡羅（Ferrante Carlo, 1578-1641）贊助他自己家鄉帕爾馬（Parma）在世畫家喬凡尼·蘭弗蘭柯（Giovanni Lanfranco,1582-1647）；教宗御醫朱利歐·曼

契尼（Giulio Mancini, 1559-1630）運用自己的醫學治療交換藝術家作品；教廷行政管理人員尼可洛・西莫內利（Niccolò Simonelli, 1636-1671）支持當時非主流畫家薩爾瓦多・羅莎（Salvator Rosa, 1615-1673）[290]。

前往羅馬朝聖與觀光的大量人潮與各國派駐的外交使節活絡了羅馬的藝術交易，熱鬧的藝術展覽不但滿足藝術交易的需求，也吸引了更多藝術家來到羅馬。從此，這座永恆之城不但是信仰的朝聖之地，也是藝術的朝聖之地。

▌藝術朝聖

初到羅馬尚未出名的藝術家需要媒介來展現自己，聖節慶典活動的市集和遊行為藝術家提供了嶄露頭角的機會，這樣的場合能夠讓藝術家廣泛地接觸大眾，有助於藝術家聲望的建立。

傳統的基督教慶典活動，藝術作品的裝飾屬於祭儀崇拜的價值，以表達對基督教聖人的虔誠紀念。但是，17 世紀開始，贊助藝術模式的改變，基督教傳統的慶典也隨之發生變化，1650 年以後，這些慶典活動雖以紀念聖人名義而舉行，但宗教虔誠祝奉的目的已經不再是主要的目的，而是為了提供藝術家展示他們作品的機會，並且提供藝術交易的潛在機會[291]。

藝術史家哈斯凱爾在他的奠基之作《贊助者與畫家：巴洛克時期義大利藝術與社會之間的關係研究》一書，使用「藝術展覽」（art exhibition）一詞來探討 17 世紀藝術作品被呈現的時機和目的。由此，我們可以說，哈斯凱爾稱這時期的「藝術展覽」是藝術作品的崇拜儀式價值從祭儀價值再次轉化到審美價值的一個重要轉折。

284　Francis Haskell, *Patrons and Painters: A Study in the Relations Between Italian Art and Society in the Age of the Baroque*, New Haven and London: Yale University Press, 1980, pp. 3-4.

285　Ibid.

286　Ibid. p. 5.

287　Ibid. p. 16.

288　Ibid. pp. 6-9.

289　Ibid. pp. 122-124.

290　Ibid.

291　Ibid. p. 125.

本研究發現，哈斯凱爾關於作品進入公開展覽的歷程的論述，能夠補充我們說明班雅明關於作品的審美崇拜所做的簡單論述[292]。在〈機械複製時代的藝術作品〉一文第四節，班雅明提到藝術作品的獨一性（uniqueness）與崇拜儀式的關係，他將藝術作品在崇拜儀式的作用從神聖的宗教崇拜過渡到世俗的美的崇拜。對於這個過渡的歷程，班雅明僅簡略提及但並未梳理說明。本研究認為，透過哈斯凱爾關於藝術作品公開展示的歷史說明，我們能夠釐清班雅明的美的崇拜之觀念，而這個觀念影響藝術作品被感受觀看及評價的種種可能。因此，進一步釐清藝術作品公開展示的時機與場合，能夠有助於釐清美的崇拜與藝術展覽之間的關係及其對藝術創作的影響[293]。

在慶典市集中作品陳列的方式屬於無結構性的展示，作品與工藝品、商品混雜一起陳列，它們大多數是小型的風景畫或風俗畫。這類市集對於剛剛來到羅馬的藝術家，或是久違不見的藝術家是有益的，因為它會吸引專業贊助者的駐足逗留。特別的是，在市集裡面展出的作品還曾激勵其他藝術家，據說曾有一位年輕農人看了一個放滿畫作的攤位之後也決定投身從事繪畫工作；畫家克勞德·洛漢（Claude Lorrain, 1604-1682）是因為在羅馬的市集展覽看到法蘭德斯畫家戈弗雷多·沃爾斯（Goffredo Wals, 1595-1638）的作品，深受感動而決定前往那不勒斯跟沃爾斯學畫，也就是說，這個場合是洛漢日後成為風景畫家的重要契機[294]。

在 17 世紀羅馬的展覽之中，最有名的是每年 3 月 19 日聖約瑟節（St Joseph）在萬神殿所舉行的展覽。這個展覽是萬神殿手工藝兄弟會（Congregazione dei Virtuois/Virtuosi al Pantheon）籌辦，這個兄弟會成立於 1543 年，成員多數為手工藝人，在反

292　Walter Benjamin, 1969, pp. 223-224.

293　哈斯凱爾是展示研究的先驅，其著作《贊助者與畫家：巴洛克時期義大利藝術與社會之間的關係研究》於 1980 年出版，此書不但讓世人開始認識 17 世紀藝術展覽興起初期的樣貌，更啟發藝術史研究開闢展示研究新徑。關於哈斯凱爾對於展示研究的重要性與影響，本書於導論、第四章、第五章都有說明。由於藝術展示主題的研究相對稀少，本書在「藝術朝聖」這個段落的探究均引用哈斯凱爾的經典著作來支持本文觀點的說明。

294　Francis Haskell, *Patrons and Painters: A Study in the Relations Between Italian Art and Society in the Age of the Baroque*, 1980, pp. 3-4.

295　Ibid. p. 126.

296　Ibid. p. 6.

297　Ibid. p. 126.

圖 40. 維拉斯奎茲，〈胡安・德・帕雷哈像〉，1650，油彩、畫布，81.3×69.9cm，紐約大都會美術館。

圖 41. 維拉斯奎茲，〈教宗英諾森十世像〉，1650，油彩、畫布，141×119cm，羅馬多利亞・潘菲利美術館（Galleria Doria Pamphilj，Rome）。

宗教改革氛圍之中，以生產慈善類型的作品讚美天主教光輝為其目的。17 世紀逐漸成為藝術展覽，每一件參展的作品都必須經過萬神殿手工藝兄弟會的遴選通過才能展出，作品懸掛在萬神殿的廊柱上，欄杆上披掛大型織毯，作品包含前輩大師之作，也有當代藝術家的作品 **295**。

　　一開始，藝術家並不熱中於慶典展覽，特別是對於那些宮廷藝術家，以及受固定贊助者支持的藝術家，展覽被視為是那些未受僱藝術家最後的依靠 **296**。但是萬神殿展覽卻改變了這個看法，它不但吸引了各地藝術家前來參觀，甚至參加展覽。例如，1650 年，西班牙宮廷畫家維拉斯奎茲前來參加展覽，展出他的僕人肖像畫〈胡安・德・帕雷哈像〉（Portrait of Juan de Pareja）〔圖40〕。當時，維拉斯奎茲已經是享譽國際的宮廷畫家，不但受到西班牙王室的禮遇，還接受教宗英諾森十世（Pope Innocent X, Papacy 1644-1655）的委託繪製肖像〔圖41〕。他的這項舉動或許是想讓大眾認識他的名字，而且他也成功地達到這個目的。不過，在 17 世紀，知名的當代藝術家參與展覽的情形仍是相當罕見 **297**。

　　另一個重要的年度展覽在每年的 8 月 29 日施洗者聖約翰受難日舉行，作品多數作為節慶裝飾懸掛於聖約翰教堂（S. Giovanni Decollato）的迴廊，由當時的名門

貴族贊助籌辦展覽，正式的紀錄是 1620 年開始每年定期舉行，當時的藝術家認為在這個地點展出作品能夠為他們帶來聲譽 [298]。

當時的羅馬已經熱中於展覽。1669 年，一位來自於瑪爾凱（Marche）的紅衣主教買下勞羅的聖薩爾瓦多教堂（S. Salvatore in Lauro），並在每年的 10 月 10 日在這座教堂舉行慶典展覽。為了彰顯家鄉的繁華與品味，瑪爾凱地方出身的家族樂意將自己的收藏品出借，提供這場慶典展覽。1682 年，出身於卡爾凱地方並具備聖路加學院成員身分的畫家朱塞沛・蓋齊（Giuseppe Ghezzi, 1634-1721）也曾出面主導籌劃展覽，格局的專業高於前述的展覽，他僱請了可靠的工人搬運作品，聘請士兵二十四小時看顧守衛作品，提供足夠的光線，並接受公眾的批評 [299]。

羅馬每年除了上述的三個展覽，還有其他不定期的慶典展覽。所有的慶典展覽懸掛的多數是前輩藝術大師的作品，當代藝術家的作品則相對少數，甚至有些展覽還會刻意排除當代藝術家的展示機會。於是，這樣的展示活動開始發生了衝突，而慶典展覽也就成為了當代藝術家和前輩藝術家的競技場。

畫家薩爾瓦多・羅莎（圖 42）熱中於羅馬的展覽，想要藉由公開的展覽以獲得公眾的注意。他認為每一年公眾都應該看見他的新作，在 1651 年萬神殿展覽前夕，他寫下展覽新作的心情：直到現在，除了西莫內利（畫家的贊助人），沒有人見過即將展出的作品，它們始終被安置在特別的房間 [300]。羅莎甚至曾經虛張聲勢，增加自己的名氣，1652 年在參加萬神殿展覽時大放厥詞，聲稱他的新作展示於羅通達的聖約瑟教堂（S. Gioseppe in Rotonda）獲得滿堂喝彩，並已經受邀前往瑞典，但他卻為了參加萬神殿展覽而放棄了這個機會 [301]。

羅莎積極爭取每一個可能展出作品的機會，當然也不會錯過知名的聖約翰教堂的展覽。如前所述，這個展覽由名門貴族所主導，展出的作品呈現主導者的家族收藏與贊助品味。例如，1662 年是薩凱堤家族（Sacchetti）所籌辦，最重要的位

298　Ibid. p. 127.

299　Ibid. p. 128.

300　Ibid. p. 126.

301　Ibid.

圖 42. 薩爾瓦多·羅莎，〈自畫像〉，1641，油彩、畫布，116×94cm，倫敦國家藝廊。

置展示薩凱堤家族宮廷畫家皮耶特羅·達·柯爾托納（Pietro da Cortona, 1596-1669）的作品，其餘多數作品由薩凱堤家族透過自身影響力向羅馬其他家族借出前輩藝術家經典名作來展出。對於這些家族而言，公開展示他們的收藏能夠炫耀家族財富與品味，因此，他們樂意從自己私人的畫廊卸下經典名作，送往公開的展覽會場 [302]。

　　1668 年，聖約翰教堂展覽由教宗克萊門特九世（Pope Clement, Papacy 1667-1669）的家族羅斯比李歐希（Rospigliosi）主辦。當時，因為瑞典女王克里斯蒂娜（Queen Christina, 1626-1689）願意出借她典藏的經典作品之中的精華，主辦家族面對各個家族的出借意願，故而決定僅展出前輩藝術家的名作，排除當代藝術家作品的展出。這項決定引起羅莎的抗議，雖然仍然展出他的兩件作品，但是他還是在會場上挑釁地問觀眾：「你們見到了提香（Titian）、柯雷吉歐（Correggio）、維洛尼斯（Paolo Veronese）、帕爾米賈尼諾（Parmigianino）、卡拉契（Carracci）、多明尼基諾（Domenichino）、圭多（Guido）以及薩爾瓦多先生嗎？薩爾瓦多先生並不害怕提香、圭多、圭爾契諾（Guercino）或任何人」。只不過，羅莎這樣的做法並沒有為他帶來實質的好處 [303]。

　　17 世紀，獨立贊助人的出現，慶典展覽活絡了藝術作品的交易買賣，羅馬匯聚了基於各種不同目的的旅人。其中，除了外國使節，歐洲各個民族興起的皇室家族也會派遣或鼓吹自己國家的藝術家，前來羅馬臨摹義大利的重要繪畫，記錄羅馬的輝煌與藝術成就，並將見證帶回自己的家鄉。慶典展覽不但讓來自各國的藝術家有機會觀看到隱藏在宮廷私人畫廊裡面的經典名作，同時，增加他們跟贊助人與民眾接觸的機會。而公開展示的作品，不論是前輩的經典作品，或是當代藝術家的新作，既開啟了民眾的審美眼界，也誘導了民眾走進藝術品買賣的商店，進行交易買賣或者詢問與評價 [304]。

　　這些展覽，固然使羅馬成為世界的藝術中心，卻也間接成為不同世代藝術家的競技場。藝術展覽作為展示階級與財富的工具，在貴族的競爭與勢力的消長的脈絡中，貴族名門世家將展覽視為出售自家藏品的管道 [305]。但我們必須發現，當時這些慶典展覽將展示作品懸掛在戶外，不顧作品的物理狀態受到影響，顯示出初期藝術展示仍然處於相當簡陋草率的階段。在這些時代條件之下，羅馬慶典展覽的風氣擴散到歐洲其他地方，正如義大利藝術學院體制的散播越過阿爾卑斯山脈，將起源於義大利半島的傳統帶進其他民族的社會中開枝散葉。

第三節　巴黎的藝術展示

我們前面說過，自從 11 世紀歐洲城市的興起與行會經濟的發展，法蘭西也跟隨了這個潮流。由於瘟疫減少，人口增加，再加上農業技術的改良，促進生產與消費，也造就了商業的蓬勃發展。巴黎這座城市，拜塞納河之賜，商業流通順暢。1175 年，當來自巴黎東北方夏隆（Châlon sur-Marne）地方一位名叫顧伊（Gui de Bazochesy）的修道人造訪巴黎時，曾經在他寫給朋友的信件中描繪巴黎的景象，提到這個城市以西提島（Île de la Cité）為中心，經由大橋（le Grand Pont）連接右岸的商業中心，經由小橋（le Petit Pont）連接左岸的文教中心 [306]。

在顧伊造訪巴黎的不久之後，1180 年巴黎人在西提島上建造了聖母院的正殿 [307]，在左岸成立了巴黎大學（Université de Paris）。沿著塞納河畔的右岸，建造了具有防禦功能的軍事城堡，也就是現在羅浮宮（Louvre）的前身。直到 12 世紀的尾聲，巴黎成為結合商業與文化的法蘭西皇室的中心，人口從二萬五千人倍數成長到五萬人，並躍升為歐洲最大規模的城市 [308]。

在《神曲》〈煉獄篇〉第十一章之中，但丁有一段文字描寫他遇見一位曾經旅居巴黎的知名手抄本彩繪師歐德利西（Oderisi da Gubbio）。他說：「您不就是那位被尊稱為古比歐（Gubbio）城市之光的歐德利西（Oderisi）嗎？那個曾經在巴黎獲得細密彩繪藝術榮耀的歐德利西嗎？」[309]。這段文字讓我們知道，早在但丁的時代，巴黎已經是歐洲手抄本彩繪的中心。

但丁同時代的法蘭西神學家尚恩（Jean de Jandun），任教於巴黎大學納瓦拉學院（College of Navarre）期間，曾於 1323 年發表《巴黎頌讚》（*Tractatus de*

302　Ibid. p. 127.

303　Ibid. pp. 127-128.

304　Ibid. p. 129.

305　Ibid. p. 128.

306　Robert W. Berger, *Public Access to Art in Paris: A Documentary History from the Middle Ages to 1800*, University Park: The Pennsylvania State University, 1999, pp. 2-3.

307　Pierre Miquel, 2001, p. 90.

308　Robert W.Berger, 1999, pp. 3-4.

309　Ibid. p. 16

laudibus Parisius/ Treatise of the Praise of Paris），他稱巴黎是一座工匠的城市，處處可見雕刻家、畫家，以及製造兵器和盔甲、彩繪玻璃、羊皮紙書籍與彩繪手抄本書籍的工匠 [310]。

當時，巴黎也以金工製作聞名，金工匠為教堂製作聖物盒、祭儀器物和葬儀飾版，而從 13 世紀以來金工匠行會就已開始被課稅，可見這個職業身分的重要性。由於北方盛行哥特式教堂建築（Architecture Gothique），不同於南方義大利，巴黎鮮少見到壁畫。此外，在巴黎，木版畫也少見，直到 14 世紀才出現，僅有教會少數的委託，到了 15 世紀中葉才逐漸在教會和皇室貴族之間開始流行 [311]。

地理與文化的差異，北方的藝術表現形式與南方的義大利有所差異，但是公開的信仰活動從其展示的器物和儀式來看普遍雷同，而這種相似性也表現於慶典展覽中藝術作品被觀看的方式。它為公眾提供了觀看展示物件的途徑，也印證了藝術作品的觀看從祭儀崇拜到美的崇拜的轉變路徑，而這種觀看方式的轉變是展示研究中不應該被忽略的一個過程，因為它不但涉及藝術作品的觀看，同時還牽涉到藝術作品生產者的身分認同，以及藝術知識的建構與分類之社會與歷史的脈絡。

回顧法蘭西的藝術展示的歷史脈絡，在法蘭西皇家繪畫與雕術學院成立，以及沙龍展覽被認定為藝術展覽的專有名稱以前，它的藝術展示的模式大致上跟南方義大利的傳統並無明顯的差異。在形式上，法蘭西的藝術展示延續著義大利宗教信仰傳統，但因民族與環境的差異，在內容上，則呈現出有別於義大利的法蘭西特殊風貌。

▌庇護聖人遊行儀式

在教堂的空間中，布置著雕塑或繪製精美的祭儀器物，它們做為民眾祭儀崇拜的對象。閃爍的燭光與彩繪玻璃透射進來的微光散發出一種神聖性，在這個只有淡

310　Ibid. p. 15.
311　Ibid. p. 17.
312　位於左岸的聖使徒教堂後來改名為聖傑納維耶芙教堂，18 世紀擴建，法國大革命以後改名為聖賢祠（Panthéon）。
313　Ibid. p. 25.

圖43. 作者未詳，〈在市政廳前的巴黎庇護聖人聖傑妮維耶芙〉，1615-1625，油彩、畫布，116×157cm，巴黎歷史博物館。

淡光線的環境中，我們難以清楚看見那些具有神聖性的雕塑與器物的真實樣貌。但是，在同樣是作為祭儀崇拜的遊行儀式中，那些神聖儀式的器物卻直接呈現於民眾的視線，並引發他們的好奇。

巴黎，在整個中世紀基督教的脈絡之中，如同歐洲的其他大城市，有其信仰的庇護聖人。首位皈依基督教的法蘭西國王克洛維斯一世（Clovis I, 466-511）於巴黎建造聖使徒教堂（Church of the Holy Apostel in Paris）[312]，修女聖傑妮維耶芙（Sainte Geneviève）生前曾在這座教堂服務，歸天之後也在此安息。相傳聖傑妮維耶芙還是修女的時候，曾經鼓勵巴黎市民堅定信仰禱告，終於保護這座城市免於外族侵略，因此日後她被敬奉為巴黎的庇護聖人（圖43）[313]。

西元 885 至 886 年，當巴黎被諾曼人圍攻（Norman siege of Paris）期間，安置聖傑妮維耶芙遺骨的聖龕被移往城內的西提島特別加以保護。聖哲曼德佩修道院（Abbe of Saint Germain des Prés）僧侶阿波（Abbo）記錄當時的戰事，記述巴黎在

聖傑妮維耶芙的保護之下，使敵人無法越過城牆。這項神蹟，便是日後巴黎這座城市恭迎庇護聖人的遺骨聖龕繞城遊行的開端。1129 年間一種稱為麥角毒（ergot-poisoning）的食物中毒氾濫於巴黎，傳說就是在聖傑妮維耶芙的遺骨聖龕遊行之後，這項惡疾才得到了控制。在巴黎庇護聖人的避災祈福的遊行之中，豪華的聖龕在莊嚴的遊行隊伍之中耀眼奪目，猶如神蹟再現（圖44）[314]。

　　14 世紀的巴黎還有一個著名的慶典活動，聖雅各教堂和濟貧院（Saint Jacques aux Pèlerins）的遊行儀式。這項儀式，列隊遊行展示聖雅各雕像，特別的是，雕像在塞納河的船上進行雕刻製作，然後帶到右岸上轎，再由濟貧院的兄弟會成員抬轎，列隊遊行到羅浮宮。這個遊行，似乎是在重現聖雅各殉道之後他的門徒將其聖體運往西班牙西北方海岸的歷程[315]。

　　神蹟再現的信仰力量被展演在已經將宗教的歷史和傳說予以戲劇化的遊行儀式之中，而這種儀式日後也成為世俗世界的君王想要模仿的榜樣。中世紀的君王每當巡遊他所統御的領土，受巡的城市就會籌備迎君儀式，歡迎君王入城，而這種皇室巡遊的儀式就是叫做「歡迎」（joyeuse entrée）。如同前面我們說過，但丁時代的義大利曾經流行凱旋式遊行，如今這股風潮也吹向了北方。從 1350 年開始，巴黎出現凱旋式的迎君儀式，民眾穿著特別服裝騎馬或徒步，伴隨著號角聲響列隊遊行，從城內延伸到城外，準備迎接君王到來[316]。

　　壯觀華麗的迎君儀式還會有人造噴泉湧出酒、牛奶和清水的場面，以象徵繁榮，隊伍之中有彷彿是活繪畫的妝扮劇（tableaux vivants）的演出。戲劇化的遊行過程，包含著演出主題的視覺圖像、遊行隊伍經過的街道景觀，以及建築外部懸掛的精美織毯。1380 年，當法蘭西國王查理六世（Charles VI, 1368-1422）進入巴黎之時，當時的編年史曾記錄下現場的景象：巴黎的街道和每個路口都懸掛著豪華織毯，整座城市彷彿是一座神殿[317]。

314　Ibid. pp. 25-27.

315　Ibid. 25.

316　Ibid. pp. 37-38.

317　Ibid. p. 38.

圖44. 若藍（François Jollain），〈1694 年 5 月 27 日聖傑維耶芙聖龕莊嚴遊行〉，1695，版畫，
尺寸未詳，巴黎國家圖書館。

慶典儀式的場合懸掛織毯，此一舉動與意涵揭開了慶典展覽或展示作為藝術作品公開觀看的序幕。關於當時的這種展示，現代語言並沒有令人滿意的同義詞。英文的 display 源自於中世紀拉丁文的 displicare，意味著展開（to unfold），延伸到義大利文為 dispiegare，法文為 deplier，依然意味著展開（to unfold or unfurl）。最初使用這個語詞，無論是動詞或名詞，通常是指三角旗幟（pennant）或橫幅（banner）的展開 [318]。

這個語詞顯然是以織品的展開做為依據，而這個語詞的用法，我們可以從中世紀到文藝復興的慶典儀式或遊行隊伍的場景得到具體說明。最初，精美昂貴與奢華的織毯曾經是高密度的藝術展示的類別之一，直到帆布油畫的發明，才逐漸取代了價格相對昂貴的裝飾織毯。因此，我們可以認為，織品的展開呈現正是公開展示活動與觀念的一個起源 [319]。

▌聖母院五月展

17 世紀羅馬的慶典展覽宣告藝術展示時代的來臨，藝術試圖要將自己從祭儀價值解放出來，進而彰顯自己。從羅馬的慶典展覽的盛況，我們看見藝術自主性的萌芽。此外，前輩藝術和當代藝術作品的展示比例，也顯示出慶典展覽已經成為藝術家競逐的場域。在藝術展覽萌芽的階段，羅馬似乎給予前輩藝術家更多的禮遇，但是在巴黎，「聖母院五月展」（May of Notre-Dame）則呈現出另一種新的局面。

大約從 15 世紀中葉開始，每年 5 月的第一天，巴黎的金工匠行會都會在聖母院前面以絲帶或小錦旗繫在枝葉茂盛的樹木上，透過這些裝飾表達對於聖母的虔誠敬意。1482 年，裝飾樹木的絲帶和旗幟改成放置可移動式的小祭壇並繫上織有箴言的橫幅。這個傳統習俗，隨著油畫的普及，裝飾的物件也增加了繪畫作品。1533 年，聖母院出現六角形的禮拜堂，在這個新的空間裡面裝飾著以《舊約聖經》

318 Gail Feigenbaum, ed., 2014, p. 11.

319 Ibid.

320 Robert W.Berger, 1999, pp. 53-54.

321 Ibid. p. 55.

故事為題材的小型繪畫。這是聖母院第一次公開展示繪畫，直到 1608 年，聖母院增加了三角形的禮拜堂，三個立面則以聖母和基督的一生為主題的繪畫作為裝飾[320]。

　　1630 年，聖母院 5 月展發生一個重大的改變，這一年開始展示大型油畫，油畫被懸掛在教堂外部的立面，以及教堂內部中殿高達 11 尺（約 3.35 公尺）的廊柱上[圖45]。關於這項改變，藝術史家伯格（Robert W. Berger）認為，可能跟皇后瑪麗·德·梅迪奇邀請魯本斯為盧森堡宮所繪製的二十四件巨型油畫有關。而聖母院展示大型油畫，正式宣告強調戲劇性的巴洛克風格的藝術潮流已經在巴黎得以立足[321]。

　　聖母院 5 月展全新的展示方式從 1630 年持續到 1707 年，這個展覽讓行會畫家每一年都有機會展露身手，換言之，這個展覽讓當代藝術家每一年都有機會在大眾面前展示自己的作品。這一點相較於羅馬的慶典展覽截然不同。

圖 45.
作者未詳，〈1650 年左右聖母院內中殿懸掛的五月展作品〉，年份未詳，油彩、畫布，90.8×82.8cm，巴黎聖母院博物館。

▌太子廣場展覽

在政治陰謀與宗教戰爭的混亂之中，亨利四世登基為法蘭西國王。為了鞏固領導與穩定政局，1593 年亨利四世改宗，皈依天主教，1594 凱旋進入巴黎，1598 年頒布南特詔書，正式結束將近三十年的宗教戰爭[322]。亨利四世的大巴黎計畫將巴黎從中世紀城堡改造為近代都市，並轉型為文化與外交活動的首都。

大巴黎計畫的公共建設，不論是擴建、重建或是新建，大幅度提升城市的公共景觀，同時提供市民更多活動的公共空間。其中，新橋（Pont Neuf）和太子廣場（Place Dauphine）[323] 的建設，將西提島向西延伸，通往羅浮宮，也將左右兩岸的商業與文化更緊密地連結在一起[圖 46]。

在法蘭西皇家繪畫與雕塑學院成立以前，在學院展覽尚未成為氣候之時，太子場廣場上的展覽為民眾提供了一個觀看藝術作品的場合，也更加活絡了塞納河兩岸的手工藝品商店。事實上，西提島歷來有中世紀宗教慶典遊行的傳統，而基督聖體節（Corpus Christi）是整個基督教教會一致公認需要信徒進行特殊慶祝活動的節日[324]。西堤島的基督聖體節遊行，最初記載最遲是從 1644 年開始。遊行活動從聖巴特勒米教堂（Church of Saint-Barthélemy）出發，一如慶典展覽的傳統，在遊行隊伍中和行經的街道上，懸掛著展開的豪華精緻織毯與繪畫作品[325]。

隨著慶典紀念活動吸引大量人潮，基督聖體節的慶典活動也逐漸發展成為在新橋和太子廣場之間的藝術展覽活動。在這同時，皇家繪畫與雕塑學院的成立和學院展覽的開展並未使太子廣場上的展覽黯然失色，在學院展覽尚未穩定的時期反而更

322 Pierre Miquel, 2001, pp. 178-179.

323 法蘭西國王亨利二世有意重建新橋，但因宗教戰爭重建新橋計畫停擺，直到亨利四世重啟建橋計畫並改變設計，於 1598 年動工 1606 年完成，隨即於 1607 年建設太子廣場作為送給長子即後來的國王路易十三的禮物。參見 Hilary Ballon, 1991, pp.121-125.

324 Jacob Burckhardt, 1995, p. 266.

325 聖巴特勒米教堂的遺址今日是西提島上的商業法庭（Tribunal du Commerce）。參見 Robert W.Berger, 1999, pp. 149-150.

326 Ibid.

327 Thomas E. Crow, *Painters and Public Life in Eighteenth-Century Paris*, New Haven, Yale University Press, 1985, p. 84.

328 《信使》於 1672 年由小說家 Jean Donneau de Vise（1638-1710）所創辦，報導宮廷雜訊、社會新聞、國王戰事、文學、戲劇與視覺藝術等等的綜合性月刊，1684 年開始接受路易十四的贊助，《信使》成為半官方的機構，經常撰述太陽王的偉大藝術事業。參見 Robert W.Berger, 1999, pp. 99-100.

顯生氣蓬勃。相較於官方的學院展覽，太子廣場展覽的非官方性質顯得自由與開放，前輩大師的作品和當代藝術家的作品可以同台展演 [326]。

　　展出作品題材多元，曾有幾位著名的皇家繪畫與雕塑學院藝術家的作品也在這裡展出。例如，1718 年入選為學院藝術家並即將展開輝煌學院生涯的勒莫安（François Lemoyne）這一年也在太子廣場展出作品，並出售作品給私人收藏家 [327]。1722 年，半官方的月刊《信使》（Mercure）[328] 開始報導太子廣場展覽的訊息，學院藝術家賀斯圖（Jean Restout）、隆克爾（Nicolas Lancret）、烏德里（Jean Baptiste Oudry）與

① 西提島（Île de la Cité）　　　② 聖母院（Notre Dame）　　　③ 羅浮宮方形庭院（Cour Carrée）
④ 杜勒麗宮（Palais des Tuileries）　⑤ 大長廊（Place Dauphine）　　⑥ 太子廣場（Place Dauphine）
⑦ 新橋（Pont Neuf）

圖 46. 梅希安（Mattäus Merian），〈1620 年巴黎地圖〉，年份未詳，版畫，尺寸不詳，巴黎國家圖書館。

圖 47.
德·汎希（Gaspard Duché de Vancy），〈年輕藝術家展覽〉，1780，素描，22×27.5cm，巴黎歷史博物館。

德里安（Jacques-François Delyen）等人的作品，也出現在這一年的太子廣場展覽 [329]。

這些展出作品未必是藝術家本人提供，許多是收藏家或是藝術交易商提供，因此，我們可以說，太子廣場的展覽是一個具有藝術交易性質的市集，而對藝術家來說，這也是讓他們的名字廣為大眾所知的機會 [330]。相較於太子廣場展覽的熱絡，皇家學院展覽顯得冷清而毫無生氣。1737 年，皇室將藝術學院視為整體財務審查項目之一，從此學院展覽也開始定期舉行，並且禁止學院藝術家參加學院以外的展覽 [331]。

因此，從 1737 年以後太子廣場展覽的展示作品多數是法蘭西皇家繪畫與雕塑學院落選藝術家的作品。從 1759 至 1788 年，這個展覽的規模縮小到被稱為「年輕藝術家展覽」（Exposition de la Jeunesse）[圖 47]。法國大革命的前夕，1788 年反政府的武力對抗行動在新橋爆發，太子廣場的戶外展覽從此告終 [332]。

藝術作品從祭儀價值過渡到展覽價值，經歷漫長的時代演變，從義大利散播開來，越過阿爾卑斯山脈，進入北方的法蘭西。這個正在茁壯的民族，一方面移植仿效了義大利傳統，一方面轉化創造而自樹一幟。終於，他們創建了西方藝術展示制度的雛型，進而影響了人類世界藝術展示的未來發展。

329　Ibid. pp. 150-151.

330　Thomas E. Crow, 1985, pp. 84-85.

331　Robert W. Berger, 1999, p. 150.

332　Ibid.

法國藝術
展示制度
的建立 II

第四章
法蘭西皇家繪畫與雕塑學院與「沙龍展」的發展歷程

　　藝術學院作為藝術家職業身分認同的產物，雖然它的起源和基礎都不是來自法蘭西，但是，使這個制度完備起來的卻是法蘭西皇家繪畫與雕塑學院 [333]。藝術學院的概念在法蘭西獲得體制化之後，影響著後來幾個世紀的藝術活動，特別是展覽活動與制度跟藝術學院體制緊密的結合，參與展覽或舉辦展覽成為藝術創作者獲得藝術家這個職業身分的必要條件。

　　一開始受惠於君權以及中央集權制度下的展覽，其體制化的過程造就了一個桂冠加冕的藝術殿堂，這個殿堂名為「沙龍展」。即使在經歷法國大革命以後，這個附屬在專制政權之下的機構並未因為民主共和制度的到來而消失，它依舊是成就藝術家聲譽亦是摧毀藝術家名聲的競技場。

　　19 世紀，沙龍展爭議不斷，法國近代史的許多文學家與思想家，例如，史湯達爾（Stendhal, 1783-1842）、巴爾札克（Honoré de Balzac, 1799-1850）、高提耶（Théophile Gautier, 1811-1872）、尚弗勒希（Champfleury, 1821-1889）、波特萊爾（Charles Baudelaire, 1821-1867）、左拉（Émile Zola, 1840-1902）、龔固爾（Edmond de Goncourt, 1822-1896）、米爾波（Octave Mirbeau, 1848-1917）、莫泊桑（Guy de Maupassant,1850-1893），都曾對沙龍展提出意見與主張，並且為自己支持的藝術家撰寫評論文字 [334]。這種現象，不禁讓我們回想起但丁那個時代，文學家加冕手工藝人、提倡自由藝術的場景，那是藝術家身分正名的歷史開端。視覺藝術受惠於文學，而文學也因此豐富了自身，從狄德羅開始，文學家們在沙龍展裡面開闢了另一個文學類別，藝術評論因此誕生。

　　藝術家在沙龍展接受讚美與榮耀，同時也可能要面對嘲笑與羞辱，甚至遭受到不公正的對待與排斥，儘管如此，馬奈（Édouard Manet, 1832-1883）從不放棄參加沙龍展的遴選。他長年忍受污辱和嘲諷，仍對沙龍展的加冕桂冠懷抱希望。甚至，當那一些跟他親近往來的藝術家，在經常面對落選的現實之後，決定不再參加沙龍展遴選，1874 年在攝影家那達爾（Nadar, 1820-1910）的工作室自行舉辦

展覽的時候[335]，馬奈仍然拒絕參加非官方籌辦的展覽。因為，馬奈始終堅信沙龍展是一個真正的競技場，在那裡藝術才能得到評價[336]。

　　沙龍展誕生於 17 世紀後期，直到 18 世紀建立聲望，經過法國大革命仍然屹立不搖。19 世紀沙龍展衍生出了沸沸揚揚的聲浪，爭議不斷，文學家們也加入了這個戰鬥場，縱然官方單位想要安撫因評審不公所引來的爭議而在 1863 年舉行「落選沙龍展」（Salon des refusés），但是這樣的舉動，還是無法阻擋那些藝術家想要突破官方審美品味，以及積極爭取機會展示他們的藝術觀點的衝動。直到 1879 至 1880 年間，由於社會的強大經濟壓力，沙龍展雜亂無章，宛如陳列商品的市集，於是，創新和抗議的聲浪迫使政府讓出沙龍展的主導權。1882 年，藝術家自行組成法國藝術家協會（Société des artistes français, S.A.F.），緊接幾年，陸續有以藝術家自由之名所舉辦的新型態沙龍展，例如 1884 年開始的獨立沙龍展（Salon des indépendants）和 1903 年開始的秋季沙龍展（Salon d'automne）等等。從此，誕生於 17 世紀的官辦沙龍展走入了歷史[337]。

　　沙龍展雖然結束了，但沙龍展的影響卻沒有結束。我們清楚看見，展覽是藝術家職業生涯的必然要件，從歷史的脈絡看來，佛羅倫斯藝術學院隨著米開朗基羅葬禮的那場展覽而聲名遠播，同樣的，法蘭西皇家繪畫與雕塑學院也隨著沙龍展而馳名國際，不但成就了巴黎為世界藝術之都，更是深遠地影響了近代藝術學院制度和藝術展覽制度的發展。

　　我們曾經說到，展示觀念的演變能夠幫助我們補充說明班雅明關於藝術作品從崇拜價值過渡到展示價值的演變過程之論述。在這個過程之中，班雅明指出，雖然圖像祭儀價值的世俗化使圖像的獨一性失去明確性，但是在觀看者的想像活

333　Nikolaus Pevsner, 1973, p. 88.

334　在這些知名的法國文學家之中，巴爾札克未曾寫過藝術家評論，也不同於其他評論家批評沙龍展，他反而是熱情支持沙龍展的護衛者。參見 Gérard-Georges Lemaire, *Histoire du Salon de Peinture*, Paris：Klincksieck, 2004, pp. 11-12.

335　這個展覽即是印象主義畫家的第一次聯展。

336　Gérard-Georges Lemaire, 2004, p. 13.

337　Ibid. p. 227. 另參見 Gérard Monnier, *L'art et ses institutions en France: De la Révolutuon à nos jours*, Paris: Gallimard, 1995, pp. 265-267.

動中，那個獨一性轉化成藝術家及其創作活動的獨一實際經驗，也就是藝術作品的真實性（authenticity），只不過這時的真實性的獨一性仍然是建立在儀式之上，另外一種不同於宗教領域的儀式之上 [338]。

從美的崇拜的角度來看，展覽的機制協助藝術作品建構了儀式價值。換句話說，藝術作品在公開展示的場域突顯出藝術家的職業身分與地位，進而成為被崇拜的對象。誠如法國社會學家布爾迪厄（Pierre Bourdieu, 1930-2002）在《藝術規則》（*Les Régles de L'art*）一書中指出：「藝術作品價值的生產者不是藝術家，而是作為信仰世界的生產場域，這個場域透過對於藝術家創造能力的信仰來生產如同偶像的藝術作品價值。」[339]

因此，我們有必要去理解，沙龍展作為美的崇拜之場域，如何生產藝術家的名譽或是藝術作品的價值，而這個場域又如何制定規則建構藝術聖堂，並成為藝術家的嚮往。我們必須從展覽機制被體制化的開端去釐清，而才能夠理解 19 世紀沙龍展的紛擾、藝術家的創新和評論家的批判。這些脈絡的探詢與釐清，不僅是面對過去，也是面對當今對展覽文化崇拜並非審美活動的現象，藉由歷史的爬梳，我們可以看到展覽體制形塑藝術系統的生成與演變的過程，其內部的匯聚與分歧、外部的介入與衝突等等關係。如此，我們才能夠站在歷史事實的基礎上，宏觀地並且反省地面對當今的展覽現象。

本研究，第一部分主要探討藝術養成機構與制度的興起，說明藝術家職業身分認同的發展過程，以及展覽尚未體制化以前藝術作品的展示時機與場所。第二部分則是主要探討，展覽活動在法蘭西逐漸獲得體制化的過程，以及展覽體制化對於藝術家的身分認同與創作活動的影響。

第一節　學院展覽的法定地位

在《藝術規則》一書中，布爾迪厄探討 19 世紀文學場域的知識生產，以及這個場域裡面的規則運作及其衝突。他認為，文化生產場域呈現出幾個普遍的特性，並提供了三種分析方法來理解藝術作品：第一，用來分析藝術場域在權力場域之中的位置及其時間歷程。第二，用來分析藝術場域的內部結構。第三，用來分析佔據位置的人及其慣習（habitus）的產生，也就是支配的系統，這些系統是藝術場域內部的社會軌跡和位置的產物 [340]。

在布爾迪厄的觀點之中，沙龍展作為一個文化場域分析的對象，我們能夠從三個面向進行觀察：第一，對創作者作品的分析，探討作品和當時社會的可能關係；二，創作者與觀賞者的個別與集體的階級慣習，即他們在文化場域之中的位置；三，文化場域在權力場域中的位置[341]。雖然布爾迪厄所探討的是 19 世紀的文化場域（包括沙龍展），但是，沙龍展的爭議及其複雜結構，並非從 19 世紀才顯露徵候，因此本研究認為，我們可以將布爾迪厄提供的方法回溯運用於探討沙龍展的起源及其體制逐漸完備的過程[342]。

藝術學院和展覽制度的雛型源自於文藝復興的義大利半島，特別是在佛羅倫斯，但是這個雛型傳到法蘭西之後，皇室透過中央集權的法令而逐漸完備。也就是說，法蘭西的藝術學院和展覽的運作明顯跟整個政治權力的結構緊密結合。關於這個結合過程，本書的第二章曾經從義大利到法蘭西的學院制度的演變，說明學院設置及其政治權力的歷史脈絡，主要著重於從學院的外部環境整體的脈絡說明藝術體制與政治權力的關係。延續著這條軸線，並且運用布爾迪厄的社會學方法，本研究進一步將從學院自己內部的結構去探討藝術教育制度與展覽制度體制化的歷程，以及在這個過程之中藝術規則的形成。

這一節，我們將要說明三個重點：一，法蘭西皇家繪畫與雕塑學院的組織；第二，學院的展覽章程；第三，學院的初期展覽。

▌ 學院組織

我們曾經指出，1648 年 2 月，法蘭西皇家繪畫與雕塑學院（以下簡稱學院）在

338 Walter Benjamin, "The Work of Art in the Age of Mechanical Reproduction（1936）", in *Illuminations: Essays and Reflection*, translated by Harry Zohn, New York, Schocken Books, 1995, note 6, p. 244.

339 Pierre Bourdieu, *Les Règles de L'Art: Genèse et structure du champ littéraire*, Paris: Éditions du Seuil, 1992, p. 318. 原文如下："Le producteur de la valeur de l'œuvre d'art n'est pas l'artiste mais le champ de production en tant qu'univers de croyance qui produit la valeur de l'œuvre d'art comme fétiche en produisant la croyance dans le pouvoir créateur de l'artiste."

340 Ibid. p. 298.

341 許嘉猷，〈布爾迪厄論西方純美學與藝術場域的自主化：藝術社會學之凝視〉，收錄於《歐美研究》第三十四期，2005 年 9 月，頁 364。

342 布爾迪厄雖然是以文學場域作為研究主軸，但他說明，我們可以用相同的方法來研究藝術、哲學、科學等等，而不僅僅侷限在文學。參見 Pierre Bourdieu, 1992, p. 299.

宮廷畫家和行會畫家之間發生激烈衝突的脈絡中獲准成立。同年 5 月，法國皇室遭逢投石黨之亂，政局浮盪，學院的起步也因此陷入資源短缺的窘境。從它的設置地點的變動，可以看出它在政局與權力結構之中的變化。一開始，學院在聖篤斯塔許（Saint-Eustach）教堂附近的一間住宅舉行會議，隨後暫時安置於雙球街（rues des Deux-Boules）的一間小套房。當時，擔任皇室肖像畫家，也是學院創辦人之一的亨利‧泰斯特蘭（Henri Testelin, 1616-1695）曾經憂心學院的發展環境，但因政局混亂，他也束手無策，直到 1652 年投石黨亂平息，年幼的國王路易十四返回巴黎，1653 年學院才搬離暫時住所而遷往皇家宮殿（Palais Royal）裡面的布希昂大院（Hôtel Brion），1655 年皇室才正式允諾每年撥款學院一千里弗（livres）[343] 作為機構運作之用。自從設置地點進入皇室宮殿之後，學院才逐漸脫離初期的簡陋處境，開始展開它豐富精采的歷程[344]。

　　除了皇室提供的資源，學院仍然需要經過法定認證的組織規章而取得法定地位。因此 1648 年學院成立之初，就已制定與頒布《皇家繪畫與雕塑學院章程與條例》（*Statuts et Règlements de l'Académie Royale de Peinture et Sculpture*），賦予了學院特權地位，並使其與行會制度區分開來，學院規章可以說是學院機構體制化的基礎。1648 年的時候明文條列十三條，1655 年修改與增加。這份章程雖然在成立之初就已頒布，但在政局不安以及行會的抗議之下，未能有效執行運作。直到 1661 年，路易十四獨攬大權，任命柯爾貝為財政大臣，學院才成為法蘭西皇室中央集權政治經濟政策之中的一環，進而 1663 年再次修訂學院規章，以落實中央集權政策[345]。

　　1664 年頒布修訂後的規章共二十七條，其中第 8 至 12 條明文規定其組織架構：學院最高行政長官為護院公（Potecteur de l'Académie），這個職位由皇家建築總監（Directeur général des Bâtiments du Roi）擔任，另設　名副護院公[346]，接下來是院長（Directeur），院長之下四名主任（Recteur），1666 年又增設四名副主任（Adjoints aux recteurs），再接下來是十二名教授（Professeurs）與八名副教授（Adjoints Professeurs），六名參事（Conseillers），1703 年增加為八名參事，其中包含掌管財務（Trésorier）及秘書（Secrétaire）的職務，院士（Académiciens／Agréés），榮譽院士（Academician Honoraire）或鑑賞參事（Conseiller Amateur）[347]。

　　此外，1662 年 2 月柯爾貝以一份會議裁定（Arrêt du Conseil）命令所有宮廷藝術家都必須加入學院，除了支持行會的畫家皮耶‧名雅爾（Pierre Mignard, 1612-1695）

和少數人拒絕加入外，所有擁有特許證的宮廷藝術家都服從此項命令 [348]。不過，名雅爾的抵抗還是難檔柯爾貝的強勢命令，隔一個月，我們從《學院議事錄》可以看到名雅爾參與學院會議的紀錄 [349]。學院組織章程確立的同時也解決了先前行會藝術家和學院之間的衝突，這使得以學院為名的行會「巴黎聖路加學院」已經無力抵抗 [350]。

柯爾貝直接介入學院的事物，借助這些規章條例建立最高秩序（la maxime de l'ordre）。法律規章賦予學院成員優越的地位，使他們的頭銜具有一種權威性，這種身分階層與排序在 17 世紀十分重要，符合學院藝術家們揭示職業身分的與提升社會地位的抱負 [351]。財務、法令和頭銜說明皇室賦予學院的特權，甚至擴及至學院的教學，人體素描的教學僅能在學院進行，學院以外都被禁止 [352]。關於藝術學院的這項演變，佩夫斯納曾經以獨裁與專制主義形容：

> 學院獨裁因而建立。專制主義成功地擊敗個別藝術家的獨立性，而這份獨立性正是不到一百年以前第一批學院之所以建立的基石。它明顯擊潰了中世紀的行會制度，但是當過去的系統被取代之後，留給畫家和雕刻家真正重要的自由卻少於行會制度，甚而少於過去的法蘭西國王給予的特權。這個發生在 16 世紀與路易十四時代之間的巨大歷史變化，已經沒有其他說明能夠更為強烈了 [353]。

343　法國舊體制時期的貨幣單位。

344　《皇家繪畫與雕塑學院議事錄》（*Procès-verbaux de l'Académie royale de peinture et de sculpture 1648-1792, Tom Iᵉʳ 1648-1672*），Paris: J. Baur libaire de la Société, 1875, p. 121. 另參見 Nikolaus Pevsner, 1973, p. 87. 以及 Gérard-Georges Lemaire, 2004, pp. 25-26.

345　Nikolaus Pevsner, 1973, pp. 87-89.

346　柯爾貝 1661 年擔任副護院公，1672 年即成為護院公。Ibid. p. 88. 另參見 Antoine Schnapper, 2004, p. 142.

347　*Procès-verbaux Tom Iᵉʳ 1648-1672*, 1875, pp. 250-257. 另參見 Nikolaus Pevsner, 1973, pp. 89-90. 以及 Isabelle Pichet, *Expographie, Critique et Opinion : Les Discursivités du Salon de L'Académie de Paris*（1750-1789）, Paris: Editions Hermann, 2014, pp. 21-22.

348　Ibid. p. 88. 皮耶‧名雅爾是巴黎聖路加學院領導人西蒙‧弗埃（Simon Vouet, 1590-1649）的學生。

349　*Procès-verbaux Tom Iᵉʳ 1648-1672*, 1875, pp. 250-257.

350　Nikolaus Pevsner, 1973, p. 102.

351　Ibid. p. 89.

352　Ibid. p. 88.

353　Ibid. 原文如下：" The dictatorship was thus established. Absolutism had successfully defeated that very independence of the individual artist for which, less than a hundred years earlier, the first academies had been founded. While apparently combating the medieval conception of the guild, a system was substituted which left less of the really decisive freedom to the painter and sculptor than he had enjoyed under the rule of the guild, and infinitely less than had been his under the privileges of the previous French Kings. The great historical changes which had taken place between the sixteenth century and the Siècle de Louis XIV could not be illustrated more strikingly."

藝術家追求其獨立自主性而試圖從中世紀行會的師徒制度解放出來，其獨立自主的表徵即是透過藝術學院與自由藝術而實現。在當時的歷史現實之中，學院無法避免地需要服膺於政治才能夠具體實存。於是，我們可以看見佛羅倫斯柯西莫一世與法蘭西路易十四的政治專制使得藝術學院制度確立。然而，16 世紀佛羅倫斯藝術學院隨著柯西莫一世的崩殂也隨之沉寂，17 世紀法蘭西藝術學院在路易十四的集權統治結束後仍持續發生影響。雖然兩個藝術學院的設置均受惠於專制的政治權力，但明顯可見的是，法蘭西藝術學院賦予學院這個藝術組織及其成員優越的地位。佩夫斯納認為，這種優越地位被用來引誘學院藝術家放棄獨立性[354]。

依照歷史發展的事實，無疑的，法蘭西學院的藝術權威確實是在專制主義之中奠基，佩夫斯納的這一論點，既是針對學院整體的外部現象，也是針對學院組織的官僚制度。然而，藝術創作的個體性如果因為體制規章而統一，無異於喪失其獨立性，特別是，如果名雅爾這一類反對學院的行會畫家進入學院體制，也就等同於他們放棄自己的藝術觀點，而全然遵循學院規則。但是本研究認為，我們未必能夠以偏概全，用體制作為的框架，將藝術家的思維視為唯唯諾諾的整體。因此，本研究將要參考布爾迪厄對於文化場域的分析方法，進一步去分析學院的內部結構。透過這樣的方法，我們或許能夠對於幾個世代以來藝術家追求身分認同的努力，進行更為深刻的解釋。首先，我們將以學院展覽作為議題，說明學院與行會之間的差異。

▎展覽章程

1663 年，在柯爾貝的主導下，學院正式進入科層化，建立了明確分級的組織階層。進一步，為了讓全世界知道路易十四是一位有文化的君王，因而增加藝術收藏，並公開呈現，以彰顯國工的品味及其偉大，於是，學院也就成為製造國工公眾形象的生產體系[355]。

誠如柯爾貝的理念，藝術之所以有用，因為它能為國王增添光彩。學院章程第 25 條，目的就在於具體實現結合獎勵、收藏與公開展示的藝術功用：

第二十五條：作品展示（1650 年 2 月及 1663 年 1 月頒布）
每一年 7 月的第一個星期六學院將舉行大會，每一位學院成員必須帶來自己的作品用來裝飾學院處所幾天，在那幾天由資深院士挑選這些作品，倘若作

品獲得欣賞則納入收藏，並進行主管職的選舉，若作品未獲選則不展出。
入選作品展出時邀請護院公及院長前來觀賞 [356]。

　　藝術學院定期展示作品並加以收藏的制度，早在 16 世紀中葉佛羅倫斯藝術
學院設立之初瓦薩里就提出構想 [357]，雖然相對的，17 世紀羅馬展覽活動興起之初，
宮廷藝術家和擁有固定贊助的藝術家們並不熱中於展覽，因為他們通常不喜歡為
了不知名的愛慕者而工作，並將公開的展覽視為是那些未受贊助的藝術家設法生
存的不得已手段 [358]。瓦薩里的定期展示和作品收藏的構想即使未能在義大利獲得
實現，然而這個構想日後卻由法蘭西藝術學院加以實現。1661 年，法蘭西藝術學
院修訂章程，賦予展覽的法定地位，並開始進入官辦展覽體制化的歷程。

　　展覽章程公布後的隔年 7 月，學院展覽未能如期舉行。1664 年 7 月 5 日的會
議指出，當時多數學院成員托辭未能按時完成作品，因而會議決議將年度展覽延
至 8 月 25 日聖路易紀念節（la fête de la Saint Louis），然而學院藝術家們屆時依然
未能夠提交作品 [359]。1665 年的狀況跟前一年如出一轍，從 7 月延至 8 月底都無法
舉行展覽，這樣的結果使得學院內部產生各種不同的抱怨，為了解決作品遲緩交
付的問題，學院只得修改展覽章程，將展覽改成隔年辦展，從每一年改成每兩年
舉辦學院展覽 [360]。

　　然而，從 1648 至 1666 年，學院仍然未能按照章程如期舉行展覽，組織的理

354　Ibid. p. 89.

355　Peter Burke, 1992, pp. 54-58.

356　《學院議事錄》，1875, p. 257. 原文如下："XXV. Exposition d'ouvrage（Des libération des 5 février 1650 et janvier i663）. Il sera tous les ans fait une assemblée générale dans l'Académie, au premier samedy de juillet, ou chacun des Officiers ou Académissiens seront obligés d'apporter quelque morceau de leur ouvrage, pour servir à décorer le lieu de l'Académie quelque jours seulement et après les remporter, si bon leur semble, auquel jour se fera le changement ou élection desdits Officiers, si aucun sont à élire, dont seront exclus ceux qui ne présenteront point de leurs ouvrages, et seront conviés les Protecteurs et Directeurs d'y vouloir assister."

357　Karen-edis Barzman, 2000, p. 195.

358　Francis Haskell, 1980, pp. 122-124.

359　*Procès-verbaux Tom I^{er}* 1648-1672, 1875, p. 260.

360　Thomas E. Crow, 1985, pp. 33-34. 以及 Robert W. Berger, 1999, p. 63.

想與實踐之間發生了落差，這或許是學院設置初期的政治動亂的緣故，但是，我們也發現，從義大利到法蘭西，17 世紀藝術家對於公開展覽冷淡無感的態度似乎是一種普遍的現象，在他們身上，我們很難看到古希臘畫師阿佩萊斯那種渴望公眾觀點的熱情。

▌學院初期的展覽

直到 1667 年 4 月，在柯爾貝的主導之下，學院終於舉辦了它第一次的展覽，地點是在學院設置的皇家宮殿裡面的布希昂大院。雖然《學院議事錄》並沒有顯示展覽相關事務的紀錄，幸好在 17 世紀法國史學家胡悟（Jean Rou, 1638-1711）《尚未發表的種種回憶》（*Mémoires inédits etopuscules*）一書中，有一段描述能夠幫助我們得知當時展覽的一些情景。由於這一段回憶文字可以說是關於近代展覽的實地報導的最早文獻，因此，值得我們以更為充分的篇幅引述出來 [361]：

> 我只能夠以這件快樂難以言喻而感到遺憾的心情去回憶，當時我享受了怡人季節最美好的日子，它為大自然帶來一個全新的生命。如果我的記憶沒錯，那是 1667 年 4 月 23 日，當我穿越馬路朝向正有幾個東西引起我注意的皇家宮殿走去，我發現自己已經陷入堵塞的車陣，許多華麗的馬車盤據著寬敞的李希留街深處。巴黎是一個小世界，卻如同大千世界，每天都有新奇的事情發生，而這些事情絕大多數都不會被居住在那裡的人們忽略。當時，布希昂大院裡面聚集了不同年齡、階層、性別的人們，正在欣賞國王陛下命令皇家繪畫與雕塑學院展出的豐富畫作和精湛雕像，而我彷彿是唯一對於眾所周知的事情幾乎一無所知的人。難以形容這對我來說是多麼愉快的景象，竟然可以一次看見如此大量的各種不同種類的繪畫作品，我要說的是，歷史、肖像、風景、海景、花卉以及水果；彷彿是透過某種魔法，我被引領來到非比尋常的氣候，來到時光倒轉的世紀，我發現自己是知名事件的目擊者，而這些事件的驚奇故事竟然讓我陷入讚嘆的心境。我幾乎無法理解，我如何能夠跟那些已經離開人世而我只知道他們豐功偉業的名人相互交談，或者，我如何能夠經由戲劇場景的變化，一會兒發現最引人不悅的荒地的孤寂，一會兒發現最讓人愉快的鄉村的富饒，一會兒發現暴

風雨和船難的恐怖，而這些場景都發生在世界人口最多的城市街道上，而這個城市距離海洋最近的距離也有四十古里的距離。最後，我無法不以愉快的心情，看到藝術透過單純的虛構跟自然爭辯它自己原創的真理，並且以讓人舒服的方式欺騙我的雙眼，讓我彷彿看見從秋天到春天的季節變換，從花朵初開看見果實成熟 [362]。

胡悟是一位具有法學專業背景的胡格諾（Huguenot）教派的新教徒，擔任三級會議（Estates General）的口譯秘書同時也是西班牙文學翻譯家和歷史家。學院創始成員亨利·泰斯特蘭有意借用他的專長，提供學院資料，請他編寫學院歷史。但後來由於 1685 年路易十四廢止「南特詔書」（Revocation of the Edict of Nantes）[363]，胡悟只得移居荷蘭，而原本編寫學院歷史的計畫也因此中斷 [364]。

[361]　Thomas E. Crow, 1985, p. 34. 另參見 Robert W. Berger, 1999, pp. 63-65.

[362]　Jean Rou, Mémoires inédits etopuscules, ed. F. Waddington, Paris, pp. 17-18. 原文如下："Introductionà l'Histoire de l'Académie royale de la peinture et de la sculpture. Je ne me souviendrai jamais qu'avec une espèce de regret du plaisir indicible que je goûtai un des plus beaux jours de cette aimable saison qui semble donner une nouvelle vie à toute la nature, et ce fut, si ma mémoire ne m'en trompe, le 23 d'avril 1667, lorsque traversant le Palais-Royal où quelques affaires m'avaient attiré, je me trouvai inopinément au milieu d'un embarras de plusieurs carrosses qui occupoient tout le bas de la vaste rue de Richelieu. Paris est si véritablement un petit monde, qu'il s'y passe tous les jours, comme dans le grand, mille choses curieuses dont il est impossible que la plus grande partie ne soit pas ignorée de ceux-là même qui l'habitent. J'étois donc comme le seul au milieu d'une connaissance presque universellement répandue, qui ne savois rien d'un célèbre concours de plusieurs personnes de tout âge, de tout ordre et de tout sexe, lesquelles s'étoient rendues dans la grande cour du palais Brion pour y admirer les riches tableaux et les superbes statues que l'Académie royale de la peinture et de la sculpture y avoit étalés ce jour-là par ordre exprès de Sa Majesté. On ne sauroit dire quel agréable spectacle ce fut pour moi de voir tout à la fois une si prodigieusequantité de-toute sorte d'ouvrages dans toutes les diverses parties de la peinture, je veux dire l'histoire, le portrait, le paysage, les mèi-s, les fleurs, tesfruits; et par quelle espèce de magie, comme si j'eusse été transportéen des climats étrangers et dans des siècles tout à fait reculés, je me trouvois spectateur de ces fameux événements dont les surprenants récits m'avoient si souvent jeté dans l'admiration. J'avois de la peine à comprendre comment je pouvois me trouver en état de m'entretenir avec de célèbres morts qui jusqu'alors ne m'étoient connus que par l'éclat de leur renommée, ou par quel changement de théâtre je pouvois trouver tantôt la solitude des plus affreux déserts, tantôt la fertilité des plus riantes campagnes,tantôt l'horreur des tempêtes et des naufrages, au milieu des rues de la ville du mondela plus peuplée, et qui est éloignée de la plus prochaine mer de plus de 40 lieues. Enfin je ne pouvois sans beaucoup de plaisir voir l'art disputer à la nature par d'innocentes fictions la vérité de ses propres originaux, et tromper agréablement mes yeux en leur faisant voir comme une transplantation anticipée de l'automne au printemps, et leur étalant parmi les boulons des premières fleurs toute la maturité des derniers fruits."

[363]　亨利四世為平息宗教衝突 1598 年頒布南特詔書，保障人民的信仰自由，後來路易十四廢止此詔書。參見 Pierre Miquel, Histoire de la France, Paris: Fayard, 2001, p. 180.

[364]　Thomas E. Crow, 1985, p. 34. 以及 Robert W. Berger, 1999, pp. 63-65.

這段生動的描述之中，壅塞的交通以及各種不同階級的觀眾，這些細節顯示出學院首次展覽吸引了相當大量的人潮。特別的是，這場專門為學院作品所舉辦的展覽有別於傳統慶典活動，因為藝術作品不再只是祭儀慶典的裝飾物件，而是公眾觀看的主要對象。雖然胡悟與亨利・泰斯特蘭的關係友好，因而能夠直接獲得學院的相關資訊，但是，如果不是因為學院展覽，他和一般民眾一樣，未必能夠有機會，在相同的一個場合，飽覽各種門類的藝術作品。這種前所未有的觀看經驗激發了他的想像力，將真實和虛構交織在一起，彷彿如魔法一般，帶領著他置身於畫作裡面的每一個場景。

　　路易十四主政時期（1643-1715），總共舉辦十次的學院展覽（1667, 1669, 1671, 1673, 1675, 1681, 1683, 1699, 1704, 1706）。其中，在柯爾貝擔任皇家建築總監兼學院護院公期間（1661-1683），依照章程執行雙年展覽：1667 年首次展覽，後面的 1669、1671、1673、1675、1681、1683 年，都能如期舉行，但是 1677 年和 1679 年，由於學院經費問題而沒有舉辦展覽，另外 1683 年因為柯爾貝去世，學院展覽中斷了十六年，直到 1699 年才再恢復舉行，但也不能穩定，相隔五年以後才在 1704 年得以舉行，至於 1706 年僅僅開展一天 [365]。

　　在這十次的學院展覽之中，1667 年到 1683 年的展覽在皇家宮殿的布希昂大院及其庭院展出作品，其展示的形式類似於慶典展覽，以慶典之名（8 月 25 日聖路易節）展示皇家學院體制的成果。藉此將路易十四比喻為跟他同名的聖路易（St. Louis），當時的歷史家夏爾・德・孔覺（Charles du Cange, 1610-1688）曾經發表聖路易傳記題贈國王，並將兩位國王相提並論。當時的繪畫與雕像甚至將路易十四描繪成聖路易的模樣，從而聖路易節便成為向國王致敬的重要活動，因此學院展覽的日期都盡其可能配合這個讚頌國王的時機 [366]。

　　雖然展覽目的是彰顯國王的榮耀，但學院藝術的主體性卻也因此逐漸成形。隨著柯爾貝的辭世，長期協助柯爾貝藝術事務的勒・布漢跟著失勢不再擁有學院主導權。名雅爾和勒・布漢彼此一直是競爭對手，前者擁護行會，後者致力於創立學院體制，除了對藝術機構的理念不同，兩人的藝術觀點也不同。柯爾貝之後新任的財務大臣盧維侯爵（Marquis de Louvis, 1641-1691）掌權，過去他常跟柯爾貝意見相左，與名雅爾交好卻對於勒・布漢的示好無動於衷，因此，學院院長以及國王首席畫家等所有職位順理成章便都轉移到名雅爾身上 [367]。政治權力的更

迭直接影響學院的管理，同時也讓學院內部藝術觀點的分歧浮上檯面。線條或色彩的優越性，各自有其擁護者，形成了「普桑主義與魯本斯主義」（Poussiniste-Rubeniste）兩派的爭辦。此外，便是由於名雅爾認為展覽對於學院藝術創作並無實質的意義，因此在盧維侯爵兼任皇家建築總監的期間（1683-1691），學院展覽中斷了十六年，直到 1699 年 [368]。

1699 年建築師蒙薩爾（Jules Hardouin Mansart, 1646-1708）擔任皇家建築總監，他想要恢復學院設置之初的理想，並將創作與理論的實踐體現在展覽和「作品討論會」[369]。因此，1699 年學院再度舉行展覽，而這一次展覽的地點不同於以往，它首次移入羅浮宮的大長廊舉行，而接下來的兩次展覽也都是在這個地點舉行 [370]。

長久以來，民眾經由祭儀紀念活動，能夠在戶外公開的遊行或慶典活動，看見藝術作品（或者是像聖母院 5 月展，作品部分在教堂內部，部分懸掛在教堂外部），這時作品是慶典活動的附屬，不全然是觀看者的主要審美對象。雖然學院展覽設置的目的，並不是為了提供公眾觀看，而是中央集權的文化措施，然而隨著公開展示的演變，學院展覽遂逐漸成為作品被觀看的主要活動。在這個演變的過程之中，學院展覽的地點與展示的方式出現一個重要的轉折，亦即，藝術作品從宗教祭儀的價值轉變為審美的價值，而這個轉折也是近代公立博物館誕生的關鍵因素。

關於這個轉折，當時的觀看經驗的描繪能夠做為依據。雖然從 1667 年以後到 1683 年的展覽，尚未發現相關文獻，但是胡悟的文獻與描述卻已提供一個歷史的見證。

365　Jules Guiffrey ed., *Collection des livrets des anciennes expositions depuis 1673 jusqu'en 1800 I*, Paris: Liepmanssohn et Dufour éditeurs, 1869, pp. 8-10.

366　Peter Burke, 1992, p. 28 and pp. 113-115.

367　Christopher Allen, 2003, p. 183.

368　Thomas E. Crow, 1985, pp. 35-36.

369　Ibid. p. 36.

370　Jules Guiffrey ed., *Collection des livrets des anciennes expositions depuis 1673 jusqu'en 1800 I*, Paris: Liepmanssohn et Dufour éditeurs, 1869, pp. 8-10.

然而，胡悟的描述只是呈現一個觀眾的簡單經驗，他的觀察著墨於展覽作品的各種主題，但並未提到作品展呈的方式。至於 1699 年以後，展覽的地點從戶外轉到室內，這個轉變提供一個較佳的環境來維護藝術作品的物理狀態。而且，室內與戶外作品展示條件的明顯差異，也都將影響觀眾的觀看經驗。幸好，當時的一位作家暨版畫家佛羅宏・勒・孔特（Florent Le Comte, 1655-1712）曾經透過文字記載這一年展覽的情境。在《建築、繪畫、雕刻與版畫的奇珍室》一書之中，他以一篇名為〈1699 年羅浮宮大長廊展覽的繪畫、雕刻與版畫〉的文章描繪這一年的學院展覽[371]。

　　首先，勒・孔特關注的不是作品的內容而是畫框，特別強調雕琢著金色和銀色花葉圖案的畫框及其精緻的發光效果，然後，他繼續描述沿著塞納河岸邊羅浮宮大長廊裡面的壁龕和窗戶之間狹小牆面上作品佈置的情形，並著墨於作品尺寸和形狀的視覺協調性[372]。透過勒・孔特的文字，對照當時的版畫（圖48），我們可以得知當時作品懸掛布置的情形：普通尺寸的敘事性繪畫置放於觀看者水平視點以上略高位置，三式一組對稱的肖像畫則置放在高於敘事性繪畫的位置，小型繪畫則放置在水平視點以下[373]。

　　胡悟和勒・孔特兩人對於學院展覽的描寫各有不同的關注面向，從他們的觀

圖 48. 阿德瑪爾（Hadmart），〈1699 年羅浮宮大長廊皇家繪畫與雕塑學院展〉，1699，版畫，
　　　　巴黎國家圖書館。

看經驗，我們可以發現，藝術展覽的初期發展是藝術作品從祭儀崇拜到審美崇拜的過渡時期。也就是說，「藝術作品的存在比被看見更為重要」[374] 的時代已經開始發生變化，藝術作品正在成為觀看活動的對象。

路易十四統治的晚期，法蘭西內外干戈四起。1706 年學院展覽僅僅維持一天，因為戰火而停止，日後路易十四崩殂（1715 年），學院展覽也因而中斷 [375]。

第二節　沙龍展

路易十四逝世以後繼承統治大位的是他的曾孫路易十五（Louis XV, 1710-1774）。當時才五歲的國王，由他的堂叔公奧爾良公爵菲力二世（Philippe II d'Orléans, 1674-1723）攝政。攝政期間（Régent, 1715-1723）並無舉行學院展覽，換言之，從路易十四時代結束到攝政時期結束，長達十七年的時間學院展覽毫無動靜。戰爭造成宮廷財政窘困，學院舉辦展覽必須學院自行籌措經費因而卻步，另一個重要原因是，資深的學院院士感覺展覽事務繁瑣，徒增困擾 [376]。

學院展覽停頓的這段期間，年輕的學院藝術家為了尋求嶄露頭角的機會，紛紛投入太子廣場展覽，加上《信使》的報導，許多學院藝術家願意參與街頭的展示活動，期待得到更多收藏家以及民眾的賞識。

路易十五主政期間，總共舉辦了二十六場的學院展覽 [377]。首場從 1725 年開始，這一年的 8 月 15 日時逢路易十五大婚之日，國王首席畫家暨學院院長路易‧德‧布隆尼（Louis de Boullongne the younger, 1654-1733）獲得皇家建築總監翁丹公

371 Florent Le Comte, *Cabinent des singularitez d' architecture, peinture, sculpture, et gravure*, Paris, 1700, pp. 241-269. Cited in Thomas E. Crow, 1985, p. 38.

372 Ibid.

373 Ibid.

374 Walter Benjamin, 1969, pp. 224-225.

375 Robert W. Berger, 1999, p. 80.

376 Ibid. p. 157.

377 26 場學院展覽分別如下：1725 年，1727 年，1737 年，1738 年，1739 年，1740 年，1741 年，1742 年，1743 年，1745 年，1746 年，1747 年，1748 年，1750 年，1751 年，1753 年，1755 年，1757 年，1759 年，1761 年，1763 年，1765 年，1767 年，1769 年，1771 年，1773 年。 Jules Guiffrey ed., *Collection des livrets des anciennes expositions depuis 1673 jusqu'en 1800 I*, Paris: Liepmanssohn et Dufour éditeurs, 1869, pp. 10-13.

爵（Duc d'Antin, 1665-1736）的支持，學院藉著皇室歡度喜慶的時刻，按照慣例在 8 月 25 日聖路易節舉行展覽。特別值得一提的是，這次展覽的地點是在羅浮宮的「方形沙龍」（Salon Carrée），日後的展覽也都固定在這個地點舉行，因此，從今開始官辦的學院展覽便以「沙龍展」為名，學院正式進入沙龍展的時代[378]。

根據學院的組織章程，皇家建築總監是學院的最高行政長官（這個職務相當於現代國家的文化部長），這個職位直接影響學院及其展覽的運作。我們曾經說過，這個職位的人物對展覽的態度影響著執行的成效，例如，柯爾貝的強勢、盧維侯爵的漠視，以及蒙薩爾的重新重視，都讓我們看見路易十四時代學院展覽的不確定性。因此，本研究認為針對路易十五時代沙龍展的開啟，檢視皇家建築總監的政策思維，有助於我們了解沙龍展成為藝術家殿堂以及法蘭西藝術的民族主義搖籃的歷程。

▌翁丹公爵：以「沙龍展」的命名

1708 至 1736 年，翁丹公爵繼蒙薩爾之後，擔任皇家建築總監一職，他長達二十八年的任期從路易十四延續到路易十五的時代。出身貴族又跟路易十四十分親近，但他本身對藝術相關事務並沒有太大興趣，他的任期幾乎沒有藝術方面的新建樹，因而被視為是一個無能、冷漠與墮落的行政長官[379]。

儘管如此，他的任期還是有兩場學院展覽值得說明，其一是 1725 年的展覽，根據藝術史學家伯格（Robert Berger）的說法，這一年開辦展覽的想法來自當時的學院院長路易・德・布隆尼而不是翁丹公爵[380]。這是學院展覽中斷了十九年（1706-1925）後的第一場展覽，它有種甦醒的意涵，同時也因為首次在方型沙龍廳舉行，而日後也都在此舉行的緣故，學院展覽便以「沙龍展」為名並作為學院藝術的象徵。

1725 年沙龍展甦醒的意涵同時呈現出一種世代交替的意義，《信使》的報導指出，這一場展覽讓年輕世代藝術家受惠，並且造成資深的學院藝術家[381]棄權參與展出，因為對他們來說，年輕藝術家比他們更需要學院展覽帶來的聲名，而這些年輕藝術家們也幾乎都是他們的學生。這些年輕藝術家有：德・托瓦（Jean-François de Troy）、勒莫安（François Lemoyne）、烏德希（Jean-Baptiste Oudry）、賀斯圖（Jean Restout）、隆克爾（Nicolas Lancret），展出作品的主題包含歷史、

神話、肖像、狩獵、愛情歡宴（fêtes galantes）、靜物等 [382]。

　　翁丹公爵任期另一個值得一提的展覽是 1727 年的競賽展，它不同於學院傳統展覽，其地點也不是在方形沙龍廳，而是在羅浮宮的阿波羅長廊（Galerie d'Apollon）。這一個競賽展由翁丹公爵發想主導，優勝者可以獲得五千里弗（livres），同時獲得裝飾凡爾賽宮赫克利斯廳（Salon d'Hercule）的委託，但是這一場競賽僅開放給學院的歷史畫畫家 [383]。德‧托瓦、柯瓦佩爾（Noël-Nicolas Coypel）、卡芝（Pierre-Jacque Cazes）、勒莫安等人都參與了這場比賽。藝術史家柯洛認為，這場比賽的目的是為了以官方的名義正式嘉勉他們所贊助的畫家勒莫安並接受官方的委託，因此優勝者早已事先確定，然而翁丹公爵又不願被視為自私獨斷，於是假借公開舉行展覽的名義，讓公眾認可他的選擇 [384]。德‧托瓦獲悉優勝者事先已經確定而表示不滿，於是翁丹公爵遂將獲勝由勒莫安獨得改成他和德‧托瓦兩人同時獲勝 [385]。

　　但另一位藝術史學者柯雷蒙斯（Candance Clements）卻提出跟柯洛不同的看法，他指出，1718 年左右，勒莫安已經接受翁丹公爵的贊助與保護，因此他認為 1727 的比賽並不全然是為了其庇護的畫家而舉辦 [386]。除此之外，他從《羅馬法蘭西學院院長與建築總監的通訊》（*Correspondance des directeurs de l'Académe de France à Rome avec les surintendants des Bâtiments*）之中發現，當時的羅馬法蘭西學

378　Robert W. Berger, 1999, pp. 157-158.

379　Jules Guiffrey ed., *Le Duc d'Antin et Louis XIV: Rapports sur l'admmstration des Bâtiments annotés par le roi*, Paris 1869, pp. 11-15. Cited in Candace Clements, "The Duc d'Antin, the Royal Adminstration of Pictures, and the Painting Competition of 1727", *The Art Bulletin*, Vol.78, No. 4, Dec, 1996, p. 647.

380　Robert W. Berger, 1999, p. 158.

381　這裡指的資深的學院藝術家有：Louis de Boullongne the younger, Françis de Troy, Nicolas de Largillière, Hayacinthe Rigaud. G. Wildenstein, Le Salon de 1725, Paris, 1924. Cited in Robert W. Berger, 1999, p. 159.

382　Ibid. p. 158.

383　Jules Guiffrey ed, *Table générale des artistes ayant exposé aux salons du XVIIIe siècle*, Paris: 1873, pp. vii-xi. Cited in Robert W. Berger, 1999, p. 161.

384　Thomas E. Crow, 1985, p. 80.

385　Ibid. 另參見 Robert W. Berger, 1999, p. 161.

386　L. Giron, "Une Assomption de Françsois Lemoyne", *Réunon des sociétés des beaux-arts*, 1898, pp. 639-646. Cited in Candace Clements, 1996, p. 656.

院院長夏爾‧法蘭斯瓦‧波耶松（Charles François Poerson,1653-1725）偶爾提及羅馬聖路加學院每年舉行學生競賽，並藉著頒獎典禮的場合，邀集紅衣主教、王公貴族，文人作家也會來到現場朗誦詩歌，以優美的詞藻讚揚獲獎者，應該是這樣的場景描述引起了翁丹公爵的興趣並起而效法[387]。

1725 年，新任羅馬聖路加學院院長尼可拉‧維勒加格（Nicolas Vlegagels）寫信給翁丹公爵報告喜訊，曾經獲得羅馬獎（Prix de Rome）[388] 而當時旅居羅馬的法蘭西學院畫家夏爾‧約瑟‧納托爾（Charles-Joseph Natoire,1700-1777）贏得當年羅馬聖路加學院比賽的首獎，翁丹公爵便決定提高納托爾的贊助年金。維勒加格進而回覆表示，這項決定不但鼓勵畫家，同時也讓公眾對於公爵的管理產生正面的評價[389]。依據這兩個事證，柯雷蒙斯推斷，翁丹公爵的興趣不在藝術，而是想要藉著頒獎場合彰顯身分地位，並塑造自己的管理能力的形象，也正是基於這樣的考量，他決定於 1727 年針對學院的歷史畫畫家舉辦競賽[390]。

柯洛與柯雷蒙斯的觀點雖然不同，但兩人都揭露了藝術生產場域的權力結構及其內部的衝突與支配的關係，早在翁丹公爵掌權的時期顯露了出來。而沙龍展成為巴黎年度盛會的時期，則顯露出更為複雜的關係與變化。

▌財政大臣歐利與「沙龍展」的公共審計制度

1725 年的學院展覽揭開「沙龍展」時代的序幕，然而不擅藝術事務與管理的翁丹公爵並沒有使沙龍展持續，一直到他逝世以後，新任的財政大臣暨皇家建築總監歐利（Philibert Orry）實施新的政策，才使沙龍展持續穩定地開展。歐利以財政審計制度管理學院，將沙龍展視為年度藝術生產力的公共審計。官方刊物《信使》紀錄了歐利的新計畫：

> 學院的作品可以作為一種很好的公共審計，經由學院所包含的各種門類最傑出成員的作品，而展現學院培育藝術所達成的進展，因此，每一位學院成員交付自己的作品，讓聚集前來參觀展覽的有識之士進行評論，並得到他們的讚美或針貶。這將會鼓勵真正有才能的成員，也能夠揭發那些學藝不精卻浪得虛名的成員，讓他們以自己傑出的同伴為榮，能夠像傑出同伴一樣自覺地思考而忽略自身的虛名[391]。

這個政策的宣布與執行產生了幾個重要的影響：首先沙龍展自 1737 年開始每年持續舉行直到 1751 年，其中 1744 年國王身體不適停辦以及 1749 年學院抗拒批評小冊（the critical pamphlet）的指責而停辦 [392]，除了這兩年以外，十三年每年規律地舉辦的沙龍展，逐漸累積它的聲望，為巴黎成為藝術聖殿奠定了重要的基石。

公共審計制度的另一個影響則是，沙龍展的觀眾不僅侷限在貴族、資產階級、知識菁英及學院藝術家們等小眾，而是擴及到各種階層 [393]。事實上，從胡悟關於 1667 年學院第一場展覽的報導，我們可以看見學院展覽的公共性，它本來就是開放給各種階層，但歐利的政策則是進一步促進公共性的實踐，也因此孕育出「沙龍評論」（Salon Criticism）。

1737 年的沙龍展便出現「批評小冊」，在展覽期間到處販售。批評小冊十分便宜，多數由缺乏恰當的批評語彙和技巧的不具名人士所撰寫，內容多數是在激烈謾罵與諷刺展覽以及學院藝術家，幾乎不涉及個別作品的評論 [394]。這種非官方的出版物雖然良莠不齊，但它正好跟官方出版的展覽手冊（livret）或是《信使》形成一種對比，呈現出非官方的聲音與觀點，開啟了一種新聞話題的藝術批評 [395]。

387 Guiffrey, J. J., and A. de Montaiglon, eds., *Correspondance des directeurs de l'Académie de France à Rome avec les surintendants des Bâtiments*, pub. d'après les manuscript des Archives nationales 1666-1804, Paris, 1887-1908,Tome III, pp. 228-229. Tome IV, pp. 34-35, 216-217. Tome V, pp.21-22. Cited in Candace Clements, 1996, p. 658. Charles François. Poerson 於 1704 至 1725 年間擔任羅馬法蘭西學院院長。

388 羅馬獎設立於路易十四時代的 1663 年，自 1666 年開始，羅馬獎得主獲得獎助金前往羅馬法蘭西學院留學 3 至 5 年。參見 Nikolaus Pevsner, 1973, pp. 98-99.

389 Ibid. Tome VII, p. 253. Cited in Candace Clements, 1996, p. 658.

390 Candace Clements, 1996, p. 658.

391 "Note extrait du Mercure de France", *Deloynes Collection, Cabinet des Estampes*, Bibliothèque Nationale, Paris, No. 1203, p. 113. Cited in Thomas E. Crow, 1985, p. 6. 原文如下："…the Academy does well to render a sort of accounting to the public of its work and to make known the progress achieved in the arts it nurtures by bringing to light the work of its most distinguished members in the diverse genres it embraces, so that each thereby submits himself to the judgment of informed persons gathered in the greatest possible number and receives the praise or blame due him. This will both encourage genuine talents and unmask the false fame of those who have progressed too little in their art, but, full of pride in their illustrious company, think themselves automatically as able as their fellows and neglect their calling."

392 Robert W. Berger, 1999, p. 166.

393 Thomas E. Crow, 1985, p. 6.

394 Gérard-Georges Lemaire, 2004, p. 30. Robert W. Berger, 1999, pp. 173-174.

395 Ibid.

這樣的批評小冊似乎成為一種公共論壇，它的出現突顯出不同階級審美品味之間的差異，也衝擊到學院內部的藝術觀點，甚至也衝擊到波旁家族的皇室政權。

▍蓬芭度夫人與學院的改革計畫

在歐利的任職期間（1736-1745），沙龍展作為公共審計項目的政策使學院展覽實現了柯爾貝設置學院之初的理想，主張學院每年舉辦展覽。然而，歐利並不像柯爾貝一樣明白藝術的作用，而是以財政作為優先考量，藝術的事務在他的管理思維之中顯得次要[396]。1745 年以後，由於蓬芭度夫人的積極主導，學院的藝術事務再次獲得高度重視。法國藝術史家夏特列（Albert Châtelet）[397] 撰寫的《法國繪畫：18 世紀》（La Peinture Française : XVIIIe Siècle）一書將這個時期稱為「蓬芭度時代」，足見她當時的影響力。

蓬芭度夫人本名為尚・安托涅・波瓦松（Jean-Antoinette Poisson, 1721-1764），出身於資產階級，父親經商失敗破產，她與母親受巴黎知名銀行家勒諾曼・德・涂涅恩（Lenormand de Tournehem）的保護。在涂涅恩的刻意安排下，她嫁給了他的姪兒（他的繼承人），成為他的家族成員。1745 年，深受國王寵愛，冊封為蓬芭度侯爵夫人（Marquise de Pompadour）[398]。蓬芭度得勢之後，卸除歐利的職務，改由她的叔父涂涅恩擔任皇家建築總監，隔年再宣布，涂涅恩過世之後這個職務將由她的弟弟阿貝爾・法蘭斯瓦・波瓦松（Abel-François Poisson）繼承[399]，而他就是日後的馬希尼侯爵（Marquis de Marigny）。蓬芭度仿效柯爾貝，掌握皇家建築總監的職位，也就掌握法蘭西藝術的趨向，而藝術被當作可以移動進入上流社會的工具[400]。

396　Thomas E. Crow, 1985, p. 110.

397　Albert Châtelet 和 Jacques Thuillier 共同著作 La peinture française de Fouquet à Poussin. Geneva: Skira, 1963; La peinture française de Le Nain à Fragonard. Geneva: Skira, 1964.

398　Ibid. Yves Durand, Finance et mécenant: les fermiers généraux au XVIIIe siècle, Paris, 1976, p.28. Cited in Andrew McClellan, Inventing the Louvre: Art, Politics, and the Origins of the Modern Museum in Eighteenth-Century Paris, Cambridge: Cambridge University Press, 1994, p. 16.

399　Andrew McClellan, 1994, p. 16.

400　Thomas E. Crow, 1985, p. 112. 另參見 Andrew McClellan, 1994, p.17.

圖 49. 布雪，〈蓬芭度夫人像〉，1756，油彩、畫布，212×164cm，慕尼黑經典繪畫陳列館。

涂涅恩的任期為 1745 至 1751 年，這段期間沙龍展維持歐利時期每年舉辦，惟 1749 年因為學院對批評小冊的攻擊感到不滿而拒絕舉行展覽。這個事件的導因是 1747 年一本名為《法國繪畫現狀幾個導因的反省》（*Réflexions sur quelques causes de l'état present de la peinture en France*）的批評小冊。這本小冊（以下簡稱《反省》）的批評小冊。這本小冊，作者名為拉封‧德‧聖彥（La Fond de Saint-Yenne, 1688-1771），針對 1740、1742、1744、1745 年與 1746 年的展覽都不曾產生羅馬獎得主[401]，指陳當代法蘭西繪畫的貧乏，諷刺學院，貶抑洛可可藝術（Rococo），並質疑其品味與道德水準，認為當前藝術的墮落與腐敗，強調古典主義理性的價值[402]。

17 世紀學院內部「普桑主義與魯本斯主義」的分歧延伸到 18 世紀，成為新古典主義（Neoclassicism）與洛可可的衝突，而德‧聖彥的批評正是開了第一槍，藝術觀點的差異從學院內部擴散到學院外部。日後逐漸崛起的大衛（Jacques-Louis David, 1748-1825）的學生也曾經嘲諷洛可可藝術的政治靠山，他們把「范羅、蓬芭度、洛可可」（Van Loo, Pompadour, Rococo!）當作一個集團[403]。

蓬芭度夫人及其家族被視為洛可可的推手（圖 49，見頁 141），首當其衝成為攻擊的目標。然而早在 1736 年，國王路易十五為了裝飾他的宮廷廳室及其走廊，便曾召喚巴特（Jean-Baptiste Pater）、范羅（Van Loo）及布雪（François Boucher）前來凡爾賽宮進行這些工作，在這同時，總理大臣（Le Peince de Soubise）也請建築師傑曼‧波佛宏（Germain Boffrand）裝飾他的新宅第，精緻的木框鑲著賀斯圖（Restout）、特莫里耶（Trémolières）、納托爾（Natoire）與布雪等人的作品，呈現出奢華頹敗的風氣，偉大崇高的品味隨之消失，取而代之的是風流的調情神話以及淺薄的田園牧歌[404]。

401　Heri Lapauze, *Historie de l'Académie de France à Rome*, 2 vols., Paris, 1924, I, pp. 225-6. Cited in Andrew McClellan, 1994, p.17.

402　Thomas E. Crow, 1985, pp. 6-7. 另參見 Andrew McClellan, 1994, pp. 17-19.

403　Étienne-Jean Delécluze, David, son école et son temps, Paris, 1885, p. 426. Cited in Thomas E. Crow, 1985, p. 110.

404　Albert Châte, *La Peinture Française : XVIIIe Siècle*, Geneva: Skira, 1992, p. 53.

405　Jules Guiffrey ed., *Collection des livrets des anciennes expositions depuis 1673 jusqu'en 1800 I*, Paris: Liepmanssohn et Dufour éditeurs, 1869, pp. XIII-XIV.

406　Ibid. p. XV.

407　Nikolaus Pevsner, 1973, pp. 177-178. Thomas E. Crow, 1985, p. 117.

408　Thomas E. Crow, 1985, p. 117.

面對德・聖彥的攻擊，掌管法蘭西藝術事務的首長以及蓬芭度夫人的家族成員無法坐視不管，涂涅恩隨即提出藝術改革計畫作為回應的對策。其中，兩項主要是針對學院的改革，一項是沙龍展成立「評審制度」（Le Jury），另一項是設置「傑出人才學校」（École des Elèves Protégé）。

1748 年，沙龍展開始實施評審制度，主要成員包括學院院長、四位主任、十二位院士（含教授及鑑賞參事）。沙龍展開展之前八天（8 月 17 日），在阿波羅長廊進行作品審查，以嚴密公正與獨立的態度，屏除偏袒與個人喜好，以無記名的方式投票，選出值得在沙龍展展出的作品 [405]。1755 年，皇家建築總監馬希尼侯爵曾經寫信給學院秘書夏爾・尼可拉・柯慶（Charles-Nicolas Cochin），說明評審制度設置以來的成效，並且強調，評審制度不僅僅是針對藝術作品，也必須審查藝術家的人品修養（moralité），才能杜絕批評小冊的諷刺與謾罵 [406]。

1749 年，「傑出人才學校」成立，設置於羅浮宮的阿波羅長廊，讓羅馬獎得主在新設的機構學習三年，這段時間集中學習歷史、文學、地形學和歷史服裝的知識，然後再前往羅馬的法蘭西學院繼續深造 [407]。他們認為，如果歷史畫的平庸或貧乏是因為缺少文藝復興時期那樣博學的畫家，那麼這個傑出人才學校的設立便是要從根本改善這個問題 [408]。

這兩項改革在涂涅恩任職期間展開，他的繼任者馬希尼侯爵則是從 1751 至 1773 年之間延續這項改革政策。值得注意的是，這些年間，蓬芭杜夫人及其家族的藝術態度與觀點開始從洛可可的支持者轉變為古典主義的推崇者。這樣的轉變，涉及體制與品味之間的關係的問題。因此，我們進一步要從學院體制設立之初找尋脈絡，說明「普桑主義與魯本斯主義」的分歧，並說明從 17 至 18 世紀兩個藝術流派之間的權力消長及其對於展示制度的影響。

第三節　形塑法蘭西

法蘭西皇家繪畫與雕塑學院從 17 至 18 世紀展覽制度的建立過程，以及影響其發展的相關政策，我們前面曾經說明。在這個發展過程中，「沙龍展」儼然成為巴黎不可或缺的一項盛會，並作為法蘭西的民族藝術象徵。在歷史的巨流中，我們可以看見，一個典範的樹立不會是突然冒出的一種現象，而是面對當時的時代限制並同時吸納融匯他方與前人的經驗，在自己的風俗與文化基礎上進行的一種有機的創造。

換言之，沙龍展是承載著法蘭西民族藝術教育（formation）和公眾觀看的有機體，而學院的內部衝突與外部刺激均啟發多元的藝術觀點，即使它是一個中央集權的統治體系。誠如黑格爾（Hegel, 1770-1831）的美學觀點，藝術無論就目的還是手段來說都是自由的，它可以脫離從屬地位提升到自由獨立的地位而達到真理，透過自由獨立的地位就可以無所依賴而實現它自己[409]。

　　伏爾泰（Voltaire, 1694-1778）的創作精神體現出黑格爾所說的藝術的自由地位。在出版審查的時代，伏爾泰因為自由的思想而被放逐於域外，面對長期的顛沛生活他仍不屈服於現實，堅持從事研究與寫作。在他豐碩的思想果實之中，《路易十四的時代》（Le Siècle de Louis XIV）考察從路易十三晚期紅衣主教李希留統治到路易十四去世後幾年法蘭西藝術（arts）、精神（esprits）、風俗（mœurs）和政體（governement）的變革，他認為這個變革成為法蘭西民族永恆光榮的標誌[410]。

　　每個民族都經歷過劇烈變革，對於只記憶事件的人而言，所有的歷史大致相同，但對於少數能夠思考和辨別的人而言，卻認為世上只有四個時代是文化藝術臻於完美的時代，它們作為人類精神偉大的時代而成為後世的典範[411]。伏爾泰認為這四個典範分別是：第一個是菲利普與亞歷山大時代（Philipp et Aléxandre），第二個是凱薩與奧古斯都時代（César et Auguste），第三個是義大利光榮時代[412]（Le temps da la gloire de l'Itale），第四個是路易十四時代[413]。

　　本書第一部分說明了法蘭西融合義大利學院的概念而轉化為法蘭西的學院制度，對照伏爾泰的典範的時代，顯示出法蘭西學院體制的有機狀態。進一步，我們將要說明學院內部承載的藝術觀點，它們之間的衝突與轉化甚至超越，以及它們形塑法蘭西而能夠發展成為伏爾泰所說的永恆光榮。

▌法蘭西語言與理性主義

　　伏爾泰指出，在路易十四時代以前，義大利把阿爾卑斯山以北的民族統稱為野蠻人[414]。雖然法蘭斯瓦一世努力摹仿義大利並邀請義大利建築師和畫家前來裝飾宮殿，卻仍無法培養出自己民族的巨匠和流派[415]。不過，在法蘭斯瓦一世統治的晚期，顯露出一些轉折，從模仿義大利模式逐漸轉向法蘭西的自我表現，例如：1539 年國王安置紡織機於楓丹白露宮，壁毯採用法蘭西本土利摩吉地方（Limoges）的樣式；1546 年國王授命法蘭西建築師列斯高（Pierre Lescot）改建羅浮宮[416]。

另一個重要的轉折表現在語言。法蘭斯瓦一世贊助人文學家翻譯出版古代作品，儘管這樣的潮流也來自義大利，但這股風潮猶如美麗的花朵盛開在塞納河畔，孕育出一種新的語言，亦即法語終於變成文學的語言[417]。這樣的果實要歸功於七星詩社（Piéiades）[418] 對於法語和詩歌的理論貢獻，成員之一的游雅慶‧德‧巴萊（Joachim du Ballay）於 1549 年發表《保衛和宣揚法蘭西語言》（*Défense et Illustration de la langue française*），其內容宣示要創立一種可以與拉丁、希臘、義大利語言相媲美的法蘭西語言[419]。法語本來是庶民的語言，過去被視為低賤和粗俗，經過七星詩社多產作品的發揚，法語提升了地位，到了 1579 年亨利‧艾思庭（Henri Estienne）《法蘭西語言的優越性》（*Précellence du language française*）問世，進一步地宣告法蘭西語言運動的成功[420]。

提升語言的運動在集權政體特別顯著，柯西莫一世設立佛羅倫斯學院，致力於統一語言規則，提升在地語言的地位與拉丁語抗衡[421]；李希留繼承 16 世紀法蘭西語言運動，並仿效柯西莫一世，於 1635 年創立了法蘭西學院，制定語言、文學和戲劇的規範與標準。爾後，在路易十四的時代，文藝的規範與法則擴張到繪畫、雕塑、音樂、舞蹈、建築[422]，於是 17 世紀的法蘭西學院成為制定藝術的法則的場域。在伏爾泰的心中，路易十四的時代更勝於前面的三個典範，他認為，

[409]　黑格爾，《美學》，朱光潛譯，引自《朱光潛全集》第十三卷，合肥：安徽教育出版社，1988，頁 9-10。

[410]　Voltaire, *Le Siècle de Louis XIV*, publié par M. de Francheville, Tome primier, 1751, p. 4.

[411]　Ibid. pp. 1-2.

[412]　指的是義大利文藝復興。

[413]　Ibid. pp. 2-4.

[414]　Ibid. p. 5.

[415]　Ibid. p. 3.

[416]　Alain Croix et Jean Quéniart, *Histoire culturelle de la France: De la Renaissance à l'aube des Lumières*, Paris: Éditions du Seuil, 2005, p. 142.

[417]　Pierre Miquel, 2001, p. 151.

[418]　七星詩社主要成員有：Pierre de Ronsard, Joachim du Bellay, Jacques Peletier, Rémy Belleau, Jean-Antoine de Baïf, Étinne Jodelle, Pontus de Tard. 見 Alain Croix et Jean Quéniart, 2005, p. 146.

[419]　Ibid. p. 147. 另見 Pierre Miquel, 2001, p. 152.

[420]　Alain Croix et Jean Quéniart, 2005, pp. 153-154.

[421]　Karen-edis Barzman, 2000, pp. 27-28. 另見 Pevsner, 1973, pp. 14-15.

[422]　朱光潛，2013，頁 192。

Ⅱ／法國藝術展示制度的建立　**145**

人類的理性在這個時候已臻於成熟[423]。

誠然，17 世紀是法蘭西理性主義高揚的時代，它從 16 世紀法蘭西文藝復興和民族語言自覺的土壤中茁壯茂盛。但在 17 世紀初，法語書寫嚴格的精煉並排除新的語彙和法語原來的純樸，反而陷入迂腐與矯揉造作的表達樣態[424]。1630 年代，法蘭西文化再次重新定位，1635 年李希留成立法蘭西學院，1637 年笛卡爾（René Descartes, 1596-1650）使用法文而不是拉丁文發表《論方法》（*Discourse on Method*）論述先驗的理性（a priori reason）；同一年高乃伊（Pierre Corneille）製作上演第一部法語戲劇《熙德》（*Le Cid*），1640 年李希留設立皇家印刷廠（Imprimerie Royale）印製重要的學術著作，到了 1660 年代，法語的言說與書寫已經呈現出法蘭西民族的自信[425]。

笛卡爾認為，人類的情感（les affections）是精神騷動的現象，因此理性的任務是克服激情（passions）[426]。笛卡爾主義者的理性規則與皇家學院的政策交織在一起，自然產生出文藝準則的論述，1674 年布瓦羅（Nicolas Boileau, 1636-1711）的《論詩藝》（*L'Art poétique*）便成為評斷法蘭西文藝作品的準繩。然而，布瓦羅並沒有提出一個新穎的說法，而是採取文藝復興仿效古人的理論。這個源頭主要來自於柏拉圖[427]，歷經文藝復興到 17 世紀，仍然生氣勃勃在義大利成為藝術的傳統並影響了法蘭西。

然而，理性若成為武斷的法則而無法反思，便會失去哲學皇冠的光彩。一套法則若無法適應各民族風俗及時代的變化，其僵化的規則便會限制藝術的創新。黑格爾所言的藝術自由需要擺脫它的從屬地位而實現，從 17 世紀法蘭西的文化與政治脈絡來看，除了藝術與體制有著從屬的關係，還有藝術與理論的從屬關係，而如果要超越這樣的關係，無法避免地將會產生論辯與衝突。文學家貝爾侯（Charles Perrault, 1628-1703）自 1688 至 1697 年間寫了《古人和今人並行》（*Parallèle des Anciens et des Modernes*）一書，他提出，不僅僅 16 世紀的義大利畫家優於古代畫家，更強調當代畫家勝於 16 世紀，這樣的宣稱與布瓦羅對立掀開激烈的論戰，即為有名的「古今之爭」（Querelle des Anciens et Modenes）。這個論辯的戰場延續相當長久的時間，不但影響 18 世紀的藝術評論，也擴及到 19 世紀公共博物館興起之後的展示論辯[428]。

義大利藝術史家范圖利（Lionello Venturi, 1885-1961）指出影響 17 世紀法蘭

西的兩股藝術的風潮：一是，來自於卡拉契（Annibal Carracci, 1560-1609）的教學[429]，通過貝洛里[430]和普桑在羅馬精彩的表現而在法蘭西皇家繪畫與雕塑學院得到系統化；二是，來自威尼斯繪畫的感覺主義，以博契尼（Marco Boschini, 1613-1678）為代表而經由德·皮勒（Roger de Piles, 1635-1709）在巴黎獲得勝利[431]。這兩股潮流吸收了義大利的觀念在法蘭西的土地上開創出自己的潮流，因此，我們將透過這個路徑說明它們的流向及其對法蘭西進入學院體制時代的影響。

▌弗埃：裝飾性的巴洛克

當巴黎還沒因為「沙龍展」的成效而成為世界藝術中心之前，我們曾經說過，永恆之城羅馬經由熱鬧的展覽活動彰顯它匯聚古代知識和現代藝術的華麗。羅馬修道士貝洛里正是在這樣的觀看環境中生產出他的著作《現代畫家和雕塑家生平》，從書名看來會誤以為他按照瓦薩里的寫作模式，但他並不是傳記書寫而是針對個別藝術家的特點，選擇他的時代之中具有國際性藝術特質的藝術家進行論述，他挑選的藝術家不僅有義大利還包括法蘭德斯（Flamand）和法蘭西藝術家[432]。

貝洛里站在自然主義（naturalisme）和矯飾主義（mamiérisme）對立的論點來進行分析，他批評矯飾主義的作品只不過是自然的私生子，同時評論自然主義貶低了理性迎合大眾，遠離了以理念（l'idée）為基礎的藝術，他認為卡拉契超越了

423 Voltaire, *Le Siècle de Louis XIV*, 1751, p. 4.

424 Christopher Allen, 2003, pp. 101-102.

425 Ibid.

426 Lionello Venturi, *Histoire de la Critique d'Art*, traduit de l'italien par Juliette Bertrand, Paris: Flammarion, 1969, p. 114.

427 Ibid.

428 即前輩藝術家和當代藝術家作品的展示衝突。見劉碧旭〈從藝術沙龍到藝術博物館：羅浮宮博物館設立初期（1793-1849）的展示論辯〉，《史物論壇》第二十期，台北：國立歷史博物館，2015 年。

429 Annibale Carracci 和他的兄弟 Agostinou 以及堂兄弟 Ludovico 一起工作教學，他們來自於 Bologna，因此稱為波隆那畫派。參見 Pevsner, 1973, pp. 79-80. 以及 Christopher Allen, 2003, p. 51.

430 貝洛里（Giovanni Pietro Bellori）於 1672 年發表《現代畫家和雕塑家生平》（*Vite de pittori, scultori e architetti moderni*）。

431 Lionello Venturi, 1969, p. 115.

432 Ibid. 另參見 Moshe Barasch, 2000, p. 316.

這兩派的做法 [433]。卡拉契畫派的理論概要：掌握羅馬的素描；也就是米開朗基羅的力量和拉斐爾的和諧比例，運用威尼斯畫派的運動和明暗法；提香所達到的真實（la vérité），以及吸收倫巴底的色彩，科雷喬（Corrège, 1489-1534）以此獲得純粹的貴族風格。貝洛里以理念與自然的統一來讚揚卡拉契 [434]。

卡拉契於 1597 至 1599 年間將他的理論具體呈現在羅馬的法爾內賽畫廊（Galleria Farnese）的天花板，那裡模仿真正的人體而不是雕像，為古代神話殘餘枯槁的片段帶來新的生命 [435]。卡拉契擺脫了矯飾主義開啟一個新風氣，吸引義大利年輕藝術家來到羅馬吸收這股新氣息，他的弟子多明尼契諾和藍法蘭哥（Lanfranco, 1582-1647）共同參與法爾內賽宮（Palazzo Farnese）的裝飾工程。

弗埃與普桑如同多數的藝術家一樣，前來羅馬汲取義大利當代的藝術思潮（主要是卡拉契畫派），並將義大利經驗帶回法蘭西，他們兩人標誌著皇家繪畫與雕塑學院成立以前的法蘭西民族的藝術特色，影響他們的下一個世代藝術家的創作思維。他們兩人在古今之爭的前夜，直接或間接地燃起不同觀點的火花。

首先，我們先從年紀稍長的弗埃談起。相當年輕就已經成名，受到法蘭西皇家的賞識與贊助在羅馬留學很長一段時間，1624 至 1627 年曾經擔任羅馬聖路加學院的院長，可見他在羅馬所累積的聲望。1627 年，弗埃帶著這份榮譽返回巴黎，也帶回卡拉契的理論在巴黎展開教學，成為第一個教學方法跳脫矯飾主義和自然主義困境的法蘭西畫家，他將歷史畫的傳統從羅馬帶回巴黎 [436]。

弗埃旅居羅馬的時期，繼承卡拉契正統方法的多明尼契諾逐漸失勢，由同樣是卡拉契弟子的藍法蘭哥更多裝飾性的方法取得優勢，這更符合巴洛克大型的公共委託 [437]。弗埃旅居羅馬的期間是教宗烏爾班八世大量委託藝術裝飾宮廷與教堂的時代，

433　Ibid.

434　Ibid. p. 117.

435　Christopher Allen, 2003, p. 51. 另參見 Gail Feigenbaum, ed., 2014, p. 24.

436　Christopher Allen, 2003, pp. 90-92.

437　Ibid. pp. 92-93.

438　Ibid. p.93.

439　Ibid. pp. 93-94.

440　Francis Haskell, 1980, p.175.

441　Christopher Allen, 2003, p.102.

左圖 50. 弗埃，〈奉獻基督於聖殿〉，1640-1641，油彩、畫布，393×250cm，巴黎羅浮宮博物館。
右圖 51. 尚培尼，〈紅衣主教李希留〉，1639，油彩、畫布，222×155cm，巴黎羅浮宮博物館。

他必然了解公共委託增加藝術家名聲的好處。不令人意外地，他帶回來的正是藍法蘭哥的裝飾方法，也就是裝飾性的效果大於主題莊嚴的表現，因此，空間、姿勢和身體的動作被犧牲為一般的運動感。更明顯的是，弗埃的繪畫^(圖50)總是呈現一種相同的演出方式，所有的演員都擠在一塊，不論劇情此時是否需要他們 **438**。

　　根據菲利比安的描述，當時弗埃獲得許多委託，幾乎巴黎的教堂、宮殿或重要的宅邸沒有一處沒有他裝飾的作品，他的工作室培養不少徒弟和他一起工作 **439**。

　　如前所述，1630 年代法蘭西在語言自覺和笛卡爾理性主義的刺激之下重新轉向，除了文學戲劇，視覺藝術也產生變化，李希留扮演著一個重要的角色。他本身是一位藝術愛好者，曾經透過各種管道收藏義大利前輩大師名作 **440**，贊助法蘭西當代藝術家也不遺餘力，但他推崇嚴肅莊嚴的作品，喜歡菲利浦‧德‧尚培尼（Philippe de Champaigne, 1602-1674）更勝於弗埃，曾經讓尚培尼繪製他的肖像^{(圖51) 441}。

　　在這時期，李希留認識到普桑的作品，當時畫家旅居在羅馬，總理大臣透過兩個管道接觸到他，第一個管道是經由普桑的親近好友史泰拉（Jacques Stella, 1597-

1657），這位畫家因古典的畫風而吸引李希留，1634 年從羅馬返回巴黎，提供第一手關於普桑在羅馬逐漸顯著卓越的消息；第二個管道則是透過當時的皇家建築總監德・諾葉（François Sublet de Noyer），因為總監的兩位表兄弟菲雅・德・尚特路（Fréart de Chantelou）和菲雅・德・尚布黑（Fréart de Chambray）自 1635 年在羅馬和普桑認識後，即成為贊助者並建立起長期的友誼 [442]。

　　總理大臣和建築總監在弗埃全盛風光時期全力支持普桑，這個現象可以從菲雅・德・尚布黑 1662 年所發表的《完美繪畫的理念》（*Idée de la Perfection de la Peinture*）看出端倪 [443]。值得注意的是，德・尚布黑和貝洛里的著作都是透過普桑傳達「理念」（l'idée），而且藝術史學家范圖利認為，普桑就是使卡拉契的理論得以系統化、使貝洛里的理念得以具體化的藝術家 [444]。

▌普桑：莊嚴的理性

　　普桑比弗埃年輕四歲，1623 年前往羅馬的途中短暫待在威尼斯，1624 年抵達羅馬，1640 年被李希留召回巴黎進行裝飾工程，並獲得國王首席畫家的頭銜，1642 年返回羅馬，終其一生都待在那裡實踐他的藝術思想 [445]。

　　在前往羅馬之前，他沒有接觸過義大利的藝術理論 [446]，剛來羅馬的幾年，經由詩人馬里諾（Marino）的引介，認識收藏家波若（Cassiano dal Pozzo, 1588-1657），他擁有豐富的古代雕像和考古物件的繪圖（paper museum），他的收藏宛如一部自然史，波若協助普桑大量認識與理解神話主題之中宗教、哲學、歷史面向的知識 [447]。羅馬的文化遺產滋養了普桑，除了古代的遺跡和文物，他可以前往梵蒂岡研究拉斐爾的壁畫和法爾內塞宮卡拉契的壁畫，在卡拉契弟子多明尼契諾的工作室學習，同樣也是在羅馬認識提香的作品，他從〈酒神祭〉（Bacchanals）[圖52]這件作品學習提香在風景中處理人物的表現方式 [圖53] [448]。

442　Ibid. pp.102-104.

443　Ibid. p.104.

444　Lionello Venturi, 1969, p.118.

445　Christopher Allen, 2003, p.63.

446　Moshe Barasch, 2000, p.322.

447　Ibid. pp.56-57.

448　Ibid.

圖 52. 提香，〈酒神祭〉，1523-1524，油彩、畫布，175×193cm，馬德里普拉多美術館。

上圖 53. 普桑，〈維納斯傷悼阿多尼斯之死〉，1626-1627，油彩、畫布，57×128cm，
康城美術館（Musée des Beaux Arts, Caen）。

羅馬的聖路加學院舉行的講座是當時藝術家汲取藝術理論和發表藝術觀點的場合，1636 年學院發生辯論，這場辯論起因於教宗烏爾班八世的家族宮殿巴貝里尼宮（Palazzo Barberini）裡面的裝飾壁畫呈現完全不同的風格，分別由薩奇（Sacchi, 1599-1661）和柯多納（Cortona, 1596-1669）製作，前者是簡約的古典風格^(圖 54)，後者是華麗的巴洛克^(圖 55，見頁 155)，兩派都各有支持者。當時，普桑見證了這場古典與巴洛克的辯論 **449**。

事實上，普桑也曾經接受巴貝里尼家族的委託，為了符合委託人，他短暫地嘗試不同的風格，但他了解自己個性以及當時的藝術主流，仍然決定發展他自己的藝術世界 **450**。他不做大型的裝飾而專注於架上繪畫，因此他無須依靠助理協助製作，也不必理會當時主流的大型裝飾委託，作品賣給義大利和法蘭西的鑑賞家，而他們對作品的論述也同時提高了普桑的身價，諸如德·尚布黑和貝洛里就是最好的例子 **451**。雖然普桑本人沒有寫出關於自己藝術思想的著作，但透過他和他那些學者型的贊助人之間的通信，我們仍然可以梳理出他的藝術理論。

普桑逝世前幾個月寫信給德·尚布黑，簡要說明他的藝術觀點，他提到 1637 年他曾讀到傑尼烏斯（Franciscus Jenius）以拉丁文撰寫的《論古代的繪畫》（De picture veterum）一書，認為繪畫是自然的再現（the representation of nature）。由於這個觀念當初來自阿爾貝蒂《論繪畫》的第三部分，可見普桑沿用了義大利文藝復興的藝術理論，並且他說繪畫的目的是愉悅，進而可以表達意義，因此繪畫應該呈現它所要表現的歷史脈絡 **452**。這個觀點涉及古代修辭學，古代演說家依靠修辭學方法而達成教育（to instruct）、感動（to move）與愉悅（to delight）的三個目的，也就是古羅馬

449 Ibid. p. 52.

450 Ibid. pp. 58-59.

451 Lionello Venturi, 1969, p. 118. 另參見 Christopher Allen, 2003, p. 55.

452 Moshe Barasch, 2000, p. 324.

453 Ibid. pp. 324-325.

454 Ibid.

455 Ibid.

456 Ibid. pp. 328-329.

457 Ibid. p. 325.

458 Anthony Blunt, Nicolas Poussin, New York, 1967, pp. 219. Cited in Moshe Barasch, 2000, p. 326. 另參見 Christopher Allen, 2003, pp. 70-71.

圖 54. 薩奇，〈神聖智慧的寓言〉，1629-1631，濕壁畫，尺寸未詳，羅馬巴貝里尼宮。

文藝理論家賀拉斯（Horace）所說：畫如詩，將愉悅和有益的事物結合在一起，目的在寓教於樂[453]。

　　這些觀念在文藝復興時期廣泛地被應用於視覺藝術，普桑熟悉這個傳統，對他而言藝術作品的教育功能必須訴諸於藝術家深刻的理性才能創造出來[454]。藝術理論家巴拉許（Moshe Barasch）將普桑繪畫的愉悅目的詮釋為繪畫的職能是為了感動觀看者（beholder）[455]。換言之，對普桑而言，繪畫是可讀的（legible）而這種可讀的語言能夠引發愉悅之感[456]。

　　「愉悅」在 17 世紀的法蘭西是一個模糊不清而具有爭議的概念，傳統上指的是感官的慾念（sensual appetite），但在巴洛克神秘潮流之中經常跟神聖恩典的經驗結合，到了 17 世紀末這個概念發展為一種內在自發性（inner spontaneity），經由不同的激發可以產生對某些事物的愉悅感[457]。普桑當然熟悉愉悅在他的時代中的不同意涵，但藝術史家布朗特（Anthony Blunt）在他編輯的普桑書信中指出，普桑對於愉悅這樣的感覺經驗更多是受到古代斯多葛學派（Stoicism）禁慾主義的影響[458]。

希臘化時期斯多葛學派站在感覺主義的立場，認為外在事物能夠通過感官賦予心靈一種印象，知識是對於這類感覺印象的知識，因此，理性是感官知覺衍生的結果；而這裡所說的理性又涉及斯多葛學派的宇宙論，他們引用赫拉克里特斯（Heraclitus, 535-475B.C.）的自然理論，也就是說，萬物生成變化之理（logos）就是支配萬物的法則或神性（Divine Reason），亦即內在的理性（logos）[459]。因此，普桑的繪畫賦予古代神祇一種神聖的存在，這一點在他的時代是獨一無二的，而不像魯本斯或許多巴洛克畫家，面對跟普桑相同的主題，神祇僅是寓言故事或是軼聞趣事之中的角色[460]。

普桑的書信表達了他的藝術思想，也可以引導他的收藏家或觀看者理解他的獨特見解。在這些對話之中，他強調，理性是繪畫價值的源頭，它引導藝術家生產出理性，此外，理性也是觀看者評斷作品的標準，評斷不能單憑感覺還要靠理性，因為好的評論是困難的，除非評論的人具備豐富的理論知識和藝術實踐[461]。這些觀念來自於他認為繪畫藉由可讀性與理性來呈現愉悅作用。普桑在羅馬汲取豐富的古典知識，但在他的書信中並沒有特別提及文藝復興的相關藝術知識與科學知識作為他的理性規則。至於如何達到可讀性與合理性，普桑認為，理性建立在不同的表現形式，他稱這類的形式叫「簡明」（simplicity）[462]。

貝洛里引用普桑的說法：要達到簡明，藝術家首先要專注於主題中必要的故事情節，為了保持莊嚴的故事，要避免過度地表現細節[463]。這也是當時古典主義藝術家拒絕主流的巴洛克藝術表現大量細節的原因。更重要的是，普桑提出創新的觀念，應用簡明的概念來表現情感（emotion），也就是說，明確清晰地表現畫中每個人物的情感，令人信服地傳達場景的氛圍；而讓畫家能夠描繪人物情感的不是直覺，而

459　傅偉勳，2009 年，頁 22-23、137-139。

460　Christopher Allen, 2003, p. 75.

461　Anthony Blunt ed. *Nicolas Poussin: lettres et propos sur l'art, Paris*, 1964, pp. 121-125. Cited in Moshe Barasch, 2000, p. 327.

462　Ibid.

463　Ibid.

464　Ibid. p.328.

465　Ibid.

466　Anthony Blunt, 1967, p. 220. Cited in Moshe Barasch, 2000, p. 326.

467　Moshe Barasch, 2000, p. 328.

468　Anthony Blunt, 1967, p. 223. Cited in Moshe Barasch, 2000, p. 328.

469　Moshe Barasch, 2000, p. 329.

是畫家對主題的精通熟練[464]。更進一步來說，普桑認為主題的本質在於引導出觀看者的精神狀態（state of mind），觀看者看到畫面就能夠理解，也就能達到繪畫的可讀性[465]。

　　繪畫的主題富有意義，猶如語言的表述，繪畫的語言可以藉由人體的形態來表現靈魂的各種激情，使精神可見[466]，畫中人物的情感則是透過姿勢和動作來表現，以較少的程度表現臉部表情[467]。〈以色列人在沙漠中收集嗎哪〉（Les Israélites recueillant la manne dans le désert）（圖56，見頁157）這件作品由尚特路委託，普桑在作品完成之後十年寫信給他的委託人：「我想你可以輕鬆地辨識出哪些人因飢餓而虛弱，哪些人驚嘆恩典奇蹟，哪些人憐憫他們的同胞而表達仁慈」[468]，顯然，普桑將姿勢和動作轉化為一種可讀的語言，這樣的語言可以產生愉悅，這樣的語言以理性思維表達情感[469]。

　　貝洛里將普桑的理性觀點和實踐方法歸納於主題的新穎表現，

圖 55. 柯多納，〈烏爾班八世的榮耀〉，1633-1639，濕壁畫，尺寸未詳，羅馬巴貝里尼宮。

也就是說，普桑的獨創不在表現未曾出現過的主題，而是在新的構圖與表達，即使主題是如此平凡與古老，但普桑都能使它們成為獨特與新穎 [470]。范圖利指出，普桑遠離他那個時代的義大利古典，創造出他自己的一套嚴密周延的原則 [471]。潘諾夫斯基（Erwin Panofsky, 1892-1968）在《視覺藝術之中的意義》（*Meaning in the Visual Arts*）一書中，一篇名為〈死亡甚至也在阿卡狄亞：普桑與輓歌的傳統〉（Et in Arcadia Ego: Poussin and the Eleglac Tradition）的論述中，詳細剖析了「Et in Aracadia」這個主題之文學和繪畫的詮釋，他認為普桑的〈我也住在阿卡狄亞〉（Et in Aracadia）[圖 57] 創造了新的構圖，並且擺脫了這句話的拉丁文文法（我甚至也住在阿卡狄亞）與文學的公式涵義，進而合理化了他的構圖新意 [472]。

　　弗埃和普桑處於相同的時代，學習歷程也都受到義大利藝術思潮的薰陶，但是卻呈現出不同的思路與表現。他們代表著皇家繪畫與雕塑學院成立以前的法蘭西繪畫的特質，而它們的藝術觀點在學院成立以後影響著下一個世代藝術家的創作思維，造成藝術論辯與衝突。在這一節，我們首先說明卡拉契畫派影響法蘭西的脈絡，至於另一個潮流威尼斯畫派對於法蘭西的影響，及其透過學院理論家取得優勢而成為主流的脈絡，則是 17 世紀尾聲的事情了，進一步我們將會探其究竟。

[470]　Bellori, Vite de'pittori, 1672. Cited in Christopher Allen, 2003, p. 8.

[471]　Lionello Venturi, 1969, p. 112.

[472]　潘諾夫斯基從歷代文學論證「Et in Aracadia Ego」，其意指：「死亡甚至也在阿卡狄亞（Death is even in Aracadia）」，拉丁文直譯則為：「我甚至也在阿卡狄亞（Even in Aracadia, there am I）」；普桑則改變文法譯為：「我也住在阿卡狄亞（I, too, lived in Aracdia）」；貝洛里則詮釋普桑此作為：「甚至在阿卡狄亞，死方存在於歡樂之中（Even in Aracdia and that death occurs in the very midst of delight）」。潘諾夫斯基認為貝洛里的詮釋最符合普桑畫作的意境。參見 Erwin Panofsky, Meaning in the Visual Arts, New York: Dubleday & company, 1955, pp. 295-316.

圖 56. 普桑，〈以色列人在沙漠中收集嗎哪〉，1637-1639，油彩、畫布，57×128cm，
巴黎羅浮宮博物館。

圖 57. 普桑，〈我也住在阿卡狄亞〉，1637-1638，油彩、畫布，87×120cm，巴黎羅浮宮博物館。

第五章
藝術展覽與理論建構的關係

　　我們已經指出，藝術展覽的歷史就是藝術觀看的歷史。因此，藝術展覽的研究勢必要延伸為藝術觀看的研究。而事實上，就歷史的發展來看，藝術觀看也深受藝術知識分類的影響，或者也可以說，藝術觀看也影響了藝術知識的分類。從而，我們發現，隨著藝術展覽的發展與演變，藝術理論的建構也就日益明顯而重要。

　　因此，我們打算再次強調藝術展覽研究的重要性，以及當代的藝術史家關於展覽研究的發展。曾經在美國加州蓋提研究中心（Getty Reseach Institute）擔任總監的加特根斯（Thomas W. Gaehtgens），2014 年在為《羅馬宮殿的藝術展示：1550 年到 1750 年》（*Display of art in Roman palace 1550-1750*）一書所寫的序言中說到：

> 直到最近，學者們才開始對早期現代藝術的展示研究產生興趣，經過了十多年來的史料搜集與研究，藝術作品的布置和展覽能夠成為展示研究的延伸。這些研究揭示，透過藝術作品展示所創造出來的敘事深刻地影響藝術歷史的書寫。理解作品展示的同時能夠領略視覺藝術修辭學成為學院準則之前的歷史脈絡。[473]

　　蓋提研究中心致力於這項研究，使「藝術展示」的主題在藝術史學科之中獲得驚人的成果且日益成長，這個研究的方向與態度延續了哈斯凱爾的精神和開創性的研究傳統[474]。無庸置疑，哈斯凱爾是展示研究的先驅，他在前瞻性的研究路徑上持續搜集展覽史料，當他意識到展覽史能夠為藝術書寫另闢新徑之時，手持鐮刀的克羅諾斯（Chronos）已經出現在他眼前，死亡的召喚，使得 2000 年出版的《稍縱即逝的博物館：經典繪畫與藝術展覽的興起》成為天鵝絕唱。除了英美藝術史學近二十多年重視展覽研究[475]，歐陸也顯示出高度的關注，特別是法國，畢竟法蘭西的沙龍展是現代藝術教育與展覽體制的原型[476]。

　　這些法語的研究論著呈現出法國藝術史研究的一個轉向，也就是說，法國藝術

史家對自己民族的文化產物法蘭西皇家繪畫與雕塑學院及其影響發生研究興趣。事實上，現代以來的藝術觀看者對於法蘭西學院體制成立時代的藝術家相當陌生，多數人認識莫內或馬諦斯更多於普桑 [477]。藝術史家艾倫（Christopher Allen）在《黃金時代的法國繪畫》（*French Painting in the Golden Age*）一書中便曾指出，由於現代主義厭惡文學性的主題，偏好抽象和裝飾性，而這樣的偏見導致對早期現代藝術缺乏認同感，也因此阻礙了對於法國畫派（French School）的成就和缺失進行深入客觀的理解 [478]。法國藝術史家杜里耶（Jacques Thuillier, 1928-2011）曾經感慨，法國對自己的藝術遺產曾經做過嚴重的破壞，內戰的耗損、暴徒的摧毀以及時尚潮流的轉變等因素，都損壞了藝術家作品的完整性 [479]。面對這樣的危機，從 1960 年代以來，杜里耶與霍森伯格（Pierre Rosenberg）[480] 就已引導年輕藝術史家展開 17 世紀繪畫研究。他們從檔案資料與遺留存世的作品開始，重建當時藝術家的創作歷程及其作品承載的觀念，

473　Gail Feigenbaum, ed., *Display of Art in the Roman Palace 1550-1750*, Los Angeles: The Getty Research Institute, 2014, p. ix. 原文如下：″Only recently have scholars developed a renewed interest in the study of early modern installations of art. It seems that, after decades of intensely investigating the history of collecting, the organization and exhibition of these collections now represent the next step of research. These studies have uncovered how the narratives created through the display of artworks significantly impacted the conception of art-historical writing. Understanding the presentation of collections therefore also means comprehending important sources of early art-historical ekphrases, that came before the discipline became an academic institution.″

474　Ibid.

475　這裡指的是 2000 年以後的展示研究狀況，2000 年以前的部分請參見本書導論。

476　2001 年，國立高等美術學院（École nationale supérieure des beaux-arts）出版了梅霍（Alain Mérot）彙編的《十七世紀法蘭西皇家繪畫與雕塑學院作品討論會選集》（*Les conférence de l'Académie royal de peinture et de sculpture au XVIIe siècle*）；2004 年，許納貝爾（Antoine Schnapper）出版《十七世紀法蘭西畫家職業》（*Le Métier de Peintre au Grand Siècle*）；2004 年，勒梅爾（Gérard-George Lemaire）出版《沙龍展的歷史》（*Histoire du Salon de peinture*）；2004 年，阿哈斯（Daniel Arasse）發表〈在展覽中我們看到的越來越少〉（On y voit de moins en moins）；2008 年，波彌耶（Édouard Pommier）出版《義大利文藝復興時期技術如何成為藝術》（*Comment l'art devient l'art dans l'Italie de la Renaissance*），內容涉及法蘭西皇家繪畫與雕塑學院的設立；2008 年，吉夏爾（Charlotte Guichard）出版《十八世紀巴黎藝術學院的理論家》（*Les amateurs d'art à Paris au xviiie siècle*）；2009 年，畢榭（Isabell Pichet）出版《展覽誌、批評與輿論：1750 年到 1789 年法國巴黎藝術學院沙龍展的理論論述》（*Expographie, Critique et Opinion: Les Discursivités du Salon de L'Acadeémie de Paris, 1750-1789*）；2009 年，James Kearns and Pierre Vaisse 編輯論文集《一切重新回到沙龍展》（*Ce Salon à quoi tout se ramène*）。

477　Christopher Allen, 2003, pp. 8-9.

478　Ibid. p. 9.

479　Ibid. p. 10.

480　霍森伯格（Pierre Rosenberg, 1936 - ），1994 至 2011 年擔任羅浮宮博物館館長，1995 年獲選為法蘭西學術院（Institut de France）院士，該學院的前身即成立於 1635 年的法蘭西學院（Académié Française）。

也質疑德語系藝術史家沃夫林（Heinrich Wölfflin, 1864-1945）對於古典與巴洛克的分類方法，重新分析與詮釋法國畫派的脈絡，再經由展覽規劃 [481] 使那些曾被遺忘的 17 世紀法蘭西畫家再次鮮活生動呈現於世人眼前 [482]。

1960 年代開始，法國藝術史的研究目光重返 17 世紀。這項重返，跟傅柯知識考古學的研究與論述正好平行，兩者不謀而合交會，分別為日後的藝術體制的展覽制度與知識建構的研究，舖設了歷史與理論反思的路徑。

進一步的，我們也要再次強調藝術展覽涉及藝術觀看。我們曾經指出，法國思想家傅柯曾經以醫學史為研究領域，對於「觀看」的觀念與問題進行深入的分析。在《臨床醫學的誕生》（The Birth of the Clinic）一書中，他針對從古典醫學（17 至 18 世紀）過渡到現代醫學（19 世紀臨床醫學）的知識論轉變，說明從分類醫學到病理解剖學的發展過程，並檢討醫學的觀看（medical gaze）；亦即，從分類的觀看（classificatory gaze）到實證的觀看（positive gaze）。他認為，在這個過渡的歷史期間，醫學經驗的實質改變勝於醫學系統的形式改變 [483]。延續這樣的研究方法，他繼而在下一部著作《詞與物》（Les mots et les choses）一書中，以知識考古學的方法，從分類醫學到知識分類體系的發展，重新檢視與釐清知識類型呈現規範的過程 [484]。

《詞與物》一書直接以視覺活動作為研究主題，透過對於 17 世紀西班牙畫家維拉斯奎茲畫作〈宮女圖〉（圖 1，見頁 33），探討觀看的空間變化，以及主體與客體之間的關係，進而揭露觀看活動與人文知識之間的關係。傅柯的觀看研究與本書的藝術觀看研究涉及相同時代，特別是他處理知識分類的體系與空間建構的問題，跟本書探討門類階級涉及的藝術展覽的觀看與藝術理論的建構的問題，都涉及權力與觀看的關係及其對於知識分類的影響。

事實上，早於傅柯在 1960 年代關注觀看的問題以前，德國美學家班雅明在 1930 年代也曾探討藝術作品的觀看問題。至於藝術史家關於藝術觀看的研究，則一直要到 1980 年代哈斯凱爾的《贊助者與畫家：巴洛克時期義大利藝術與社會之間的關係研究》一書出版，我們才能夠獲得史料與理論線索，認識 17 世紀羅馬藝術展覽的基本樣貌。

就歷史的脈絡來說，17 世紀既是西方藝術進入藝術展覽制度的時代，也是藝術觀看正在體制化的時代。普桑強調繪畫的可讀性似乎預言了藝術觀看時代的來臨，而這個時代也就是藝術展覽的時代。普桑雖然並沒有在他的時代追求公開展示的機

會，而是專注於知識階級目光的認同與理解。換句話說，他對藝術家職業身分的認同是以藝術思想為基礎，而非以藝術學院體制作為身分的表徵。他甚至不眷戀法蘭西國王首席畫家的頭銜，離開巴黎返回羅馬，持續他的繪畫修辭學。即使如此，普桑的藝術思想，不論是理性論述、繪畫的可讀性，以及感動和愉悅感，依然在法蘭西學院體制化的時代成為學院藝術的典範，進一步地影響了學院觀看體制的建構。

然而，普桑刻意跟學院體制保持距離的思維並未被多數的法蘭西創作者所接受，他們反而為了跟傳統行會的手工藝人區別身分而試圖開展新的體制；這份企圖，正好符合路易十四將藝術融入政治的中央集權的理念，其具體成果表現在學院的展覽制度和理論建構，從而形塑法蘭西的民族藝術特色。在這個形塑的過程之中，兩股藝術潮流發生了作用：一個潮流是弗埃和普桑來自羅馬卡拉契畫派的影響從學院的內部發酵（他們二人都不是法蘭西皇家繪畫與雕塑學院的成員）；另一個潮流則是來自於威尼斯繪畫的感覺主義。兩股藝術潮流不同觀點的交鋒，造成了「線條與色彩之爭」，體制內部的藝術觀點既對立又折衷，經過榮譽院士（Académicien Honoraire）（又名學院理論家）的論述統整之後遂成為滋養法蘭西藝術的沃土。

猶如自然的生息變化，藝術種子散播在世世代代累積起來的沃土，萌芽苗壯，研究創新，法蘭西藝術正是在自身的風土之中融合他者經驗轉化為自己的特色。在這樣的一個漫長的轉型過程，體制化是形塑特色的強勢力量，但它卻不是封閉的狀態；笛卡爾、普桑及伏爾泰，其主要的學說在他們的時代都不是在體制內發展而成，也未受到官方支持，但他們的體制外思維後來都啟迪體制的塑造，這一點是法蘭西文化的獨特性，既建構秩序又批判秩序。

481　1960 年，Jacques Thuillier 與 Anthony Blunt 共同策劃普桑特展；1963 年，與 Jennifer Montagu 共同策劃 Le Brun 特展；1972 年，與 Pierre Rosenberg 共同策劃 La Tour 特展；1978 年，Le Nain 特展；1989 年，與 Pierre Rosenberg 共同策劃 La Hyre 特展；1990 年，Vouet 特展；2000 年，Bourdon 特展；1987 年，Alain Mérot 策劃 Le Sueur 特展。以上均在羅浮宮博物館展出，參見 Christopher Allen, 2003, pp. 10-11.

482　Ibid. p. 10.

483　Michel Foucault, *The Birth of the Clinic: An Archaeology of Medical Perception*, 1963, translated by A. M. Sheridan Smith, New York: Vintage Books, 1994, pp. xvii-xviii.

484　Michel Foucault, *The Archaeology of Knowledge*, translated by A. M. Sheridan Smith, New York: Harper Torchbooks, 1972, pp. 152-155.

對伏爾泰而言，法蘭西學院體制的建構是理性臻於成熟的具體表現，也是民族光榮的標誌[485]。法蘭西學院藝術展現這種獨特性，則是透過學院的展覽和作品討論會的執行，來發展出輪廓，並逐漸地勾勒出法蘭西藝術的主體性。這兩項學院所主辦的公開活動，原本是專制主義學院藝術的產物，卻逐漸為學院體制的公眾性與公共性鋪設了基礎。為了因應學院的公開活動，除了藝術創作的呈現，學院的運作更擴及到理論與展覽事務，它們使學院藝術更為受到矚目，因此負責理論與展覽的院士也就顯得日益重要。

作品討論會由學院藝術家發表論述，作為藝術實踐與理論建構的成果，但隨著藝術家產出的遞減，榮譽院士著述的影響則越加顯著，並延伸到展覽的佈置。至於學院展覽，初期在柯爾貝的強勢監督之下維持。隨著路易十四殞落，攝政時期展覽遂告停滯，直到路易十五掌權之後的 1737 年，學院才又固定舉行展覽，「沙龍展」遂成為巴黎不可或缺的一場盛宴，聚集藝術專業人士與純屬好奇的民眾，看見法蘭西藝術創造最核心的歷史現場，並且引發公眾熱烈的討論與批評。

第一節　藝術的準則

誠如杜里耶（Jacques Thuillier）透過對於古典藝術與巴洛克藝術的形式結構進行分析，以說明 17 世紀法蘭西藝術的民族特色的形成過程。因此，在說明法蘭西皇家繪畫與雕塑學院透過藝術體制進行藝術教育與藝術展示並建立理論論述以前，我們有必要回到弗埃與普桑的義大利經驗，並說明學院成立之前兩位畫家將羅馬的當代藝術的潮流帶回巴黎所產生的影響。

485　Voltaire, *Le Siècle de Louis XIV*, 1751, p. 4.

486　黃進興，《歷史主義與歷史理論》，臺北市：允晨文化，1992 年，頁 17-21。

487　Leon Basttista Alberti, *On Painting*, 1436, A New Translation and Critical Edition, edited and translated by Rocco Sinisgalli, New York: Cambridge University Press, 2011, p. 39.

488　Ibid. p. 89.

489　Robert Williams, *Art, Theory, and Culture in Sixteenth-Century Italy: From Techne to Metatechne*, New York: Cambridge University Press, 1997, p.98.

490　Christopher Allen, 2003, pp. 12-13.

弗埃與普桑將義大利的歷史繪畫的傳統帶回巴黎，而這個傳統透過學院體制被奉為門類階級的最高位置，同時成為學院藝術的規範。直到 19 世紀下半葉歷史主義（Historism）思潮強調個體性，不滿理性主義之普遍人性與理智的信念，相信歷史知識是人類活動最重要的指標，而社會與個人的經驗皆可歸於歷史領域 [486]。在歷史主義的衝擊下，門類階級的傳統逐漸式微。

那麼，何謂「歷史繪畫」？它為何擁有優越的地位並成為藝術的準則？這樣的問題，我們可以從義大利文藝復興時期的理論家阿爾貝蒂的著作來理解歷史繪畫的脈絡。在《論繪畫》（*On Painting*）一書中，阿爾貝蒂表示：「繪畫是一扇敞開的窗戶，透過它來觀察歷史（historia）。」[487] 畫家最重要的工作是歷史（historia），歷史之中貴重和高雅的事物必須被呈現出來，畫家盡其可能發揮才能描繪人物，而且還包括馬、狗和其它動物等，但為了讓畫家多樣且豐富的作品免於低微，繪畫要表現最值得被人看見的事物 [488]。

因此，這裡所說的「歷史」（historia）就是「敘事」（narrative），歷史繪畫（history painting）的作用便是講述故事，故事的來源不僅僅來自《舊約》或《新約聖經》，也來自神話故事，例如，奧維德（Ovid）的《變形記》（*Metamorphoses*），它被畫家視為創作的聖經。早在 16 世紀，歷史繪畫就已被視為理想的繪畫，因為藝術家面對的是最自由也最侷限的狀態，透過他的技巧和想像力去開啟一個更寬敞的領域，去表達他所知的一切和他擁有的才能，這樣的繪畫是理想的內在性格，是對藝術理想的掌握，代表了藝術的理想秩序，並作為藝術家所有才能的總和 [489]。作為繪畫的理想典型，進入 17 世紀，歷史繪畫被認為是至高無上的類型，稱為偉大的風格（Grand Manner ／ le grand goût），它包含了風景畫、動物畫和靜物畫，以及風俗畫和肖像畫，它們全都納入圖像敘事的藝術範疇 [490]。

▌巴洛克的法蘭西轉向

歷史繪畫作為繪畫的理想，或者說敘事作為藝術的理想，這個理想的實踐需要透過理論去鞏固。從而，藝術被理解為或者被放置到一種知識化的過程，理論則是使用知識，去建構和維護藝術的理想秩序及其背後的社會秩序。理論試圖將藝術定義為一種原則，一種系統，因此它們既回應歷史也提供一個新的歷史真實（a new historical reality），藝術理論家威廉斯（Robert Williams）認為，以理論去定義藝術是文藝復興

時期的獨特成就 [491]。誠如布克哈特所言，15 世紀是個人成為精神個體的時代，阿爾貝蒂與達文西的理論著作也因此既是文藝復興藝術的重要地標 [492]，也是藝術理論歷史發展的里程碑。16 世紀瓦薩里和他同時代的人文學家將 Disegno 作為義大利藝術生產的知識與理論，以有別於手工藝和機械技術 [493]。Disegno 不但是藝術知識論的建構準則，也是藝術家職業身分認同的專業象徵。瓦薩里之後，羅曼佐（Lomazzo, 1538-1592）和阿曼尼（Armenini, 1530-1609）繼承阿爾貝蒂的繪畫理論，各自表述藝術觀點，羅曼佐於 1590 年發表《繪畫殿堂的理想》（*Ideal del Tempio della Pittura*），以七位藝術家作為聖堂的掌管人：米開朗基羅、高登齊歐・法拉利（Gaudenzio Ferrari）、卡拉瓦喬（da Caravaggio）、達文西、拉斐爾、曼特尼亞（André Mantegna）、提香，並提出建構繪畫殿堂的七道城牆：比例（proportion）、運動（mouvement）、色彩（couleur）、明亮（lumière）、透視（perspective）、習俗（pratique）、形狀（forme），它們能夠再現我們眼睛觀看的所有事物 [494]。阿曼尼於 1587 年發表《繪畫的規則》（*De Veri Precetti della Pittura*），強調不同主題的繪畫適用於不同的空間，而這些空間是社會秩序和藝術秩序的延伸，他的門類階級意識體現出一種系統化和理性化的企圖，告訴藝術家只要操縱歷史繪畫的能力，作品不但能夠滿足知識淵博的觀眾，還代表對更大的藝術秩序的掌控 [495]。法國藝術史家安德烈・封登（André Fontaine, 1869-1951）指出，法蘭西藝術家受到羅曼佐和阿曼尼理論的影響，過度追求偉大的風格，迷信規則，崇拜和模仿大師，這些是義大利理論家傳遞給法蘭西 17 世紀上半葉藝術家的第一課 [496]。

我們前面曾經說過，16 世紀法蘭西的文藝復興和民族語言自覺運動，孕育了肥

491　Ibid.

492　Jacob Burckhardt, 1995, pp. 92-93.

493　Karen-edis Barzman, 2000, p. 145. 另參見 Car Goldstein, 1996, p.14.

494　Lomazzo, *Ideal del Tempio della Pittura*, 1590. Cited in André Fontaine, *Les Doctrines d'Art en France: Peintres, Amateurs, Critiques, De Poussin à Diderot*, Paris: H. Laurens, 1909, p.5.

495　Robert Williams, 1997, p.98.

496　André Fontaine, 1909, p.6.

497　Christopher Allen, 2003, pp.92-95.

498　Attic 為古代希臘雅典的語言，在修辭學方面，attic 意指清晰的風格，為古典主義文學的規則，對應於歷史繪畫意指對主題的簡約表達。本書為避免 Atticisme 與古典主義（classicism）的中文混淆，而失去杜里耶對 1630 至 1640 年在巴黎獨特藝術現象的發現，因此本書將 Atticisme Parisien 譯為「巴黎典雅主義」。Ibid. pp. 102-108. 另參見 Jacques Thuillier, *La Peinture Française XVIIe Siècle Tome 2*, Genève：Skira, 1992, pp. 65-69.

沃的文化底蘊，逐漸形塑出法蘭西自我的民族特色。1630 年代，在李希留的主政下，再次刻畫出法蘭西文化的特質，這個特質表現於語言和視覺藝術。法蘭西民族除了透過語言追求主體性，從 1630 年代以來，也透過視覺藝術的創作、展示與理論，建構民族藝術體制。

1627 年，弗埃將羅馬的當代藝術潮流帶回巴黎。巴洛克藝術的裝飾性潮流確實受到法蘭西社會的歡迎，幾乎整個巴黎都有他的裝飾工程，也因為他的聲望以及大量的委託，巴黎多數的畫家都跟他有所往來[497]。弗埃的繪畫事業盛極一時，但他的影響力仍然無法阻止當時藝術家主張創作自由的風氣。從 1630 年代到 1640 年代，巴黎的繪畫呈現出一種簡約風格，杜里耶稱之為「巴黎典雅主義」（Atticisme Parisien）[498]。

跟弗埃相同世代的畫家之中，史泰拉（Jacques Stella, 1597-1657）親近普桑[圖 58]，1634 年從羅馬返回巴黎，另一位普桑的密友勒‧梅爾（Jean Le Maire, 1598-1659）善於描繪神話中古代建築[圖 59]，1638 年返回巴黎。他們倆人的藝術立場

圖 58. 史泰拉，〈羅馬神話智慧女神米娜瓦與繆思女神〉，1640-1650，油彩、畫布，116×162cm，巴黎羅浮宮博物館。

近似普桑的古典風格而受到李希留的青睞[499]。至於跟弗埃同為藍法蘭哥弟子的貝希耶（G. Lanfranco）弟子的貝希耶（François Perrier, 1590-1650），從 1631 至 1635 年間曾與弗埃一起工作[圖60]，合作結束之後又前往羅馬學藝，1640 年代開始他的風格也越來越傾向古典[圖61]，個性獨立，沒有跟弗埃一起反對學院，1648 年他隨即加入新設立的學院[500]。（圖見 P.168、P.169）

德・尚培尼（Philippe de Champaigne）和德・拉伊爾（Lauent de La Hyre, 1606-1656）兩位畫家未曾造訪義大利，也未曾受到巴黎當時弗埃風潮的影響[501]。前者是法蘭德斯畫家，出生於布魯塞爾，1628 至 1629 年在巴黎為瑪麗・德・梅迪奇服務，1630 年代成為李希留御用肖像畫家[圖51，見 P.149][502]。後者曾經前往楓丹白露宮自行學習，也曾跟隨拉勒曼（Georges Lallemant, 1575-1636）[503]學習數月，1630 年代作品已顯古典樸素[圖62，見 P.168]，漸具聲望。自從史泰拉和普桑返回巴黎，他關注他們的作品，晚期作品展現成熟的古典風格，1648 年成為學院創建成員之一[504]。

德・尚培尼和德・拉伊爾的下一代年輕畫家雖然直接或間接都曾受到弗埃的影響，但他們成熟後的作品卻都沒有繼承弗埃的風格，反而轉向簡約典雅的氣質[505]。弗埃的學生波伊松（Charles Poërson, 1609-1667）的創作風格一直近似老師，1642 年聖母院 5 月展的作品可以看出師承[圖63]，但是十年之後，他的作品便轉向巴黎典雅主義[506]。勒・許爾（Eustache Le Sueur, 1616-1655）於 1635 至 1637 年間加入弗埃工作室，早期的作品呈現師傅的風格，1640 年代中期嘗試開始尋找自己的風格，〈禱告的聖布魯諾〉（St Bruno at Prayer）[圖64]這件作品已經全然跳脫弗埃的風格，1651 年的作品〈耶穌卸下十字架〉（The Depostion）[圖65]和 1653 年〈耶穌探望瑪塔和瑪麗亞〉（Christ in House of Mary and Martha）[圖66]以嚴謹的幾何學原理為空間構圖，這兩件作品都十分的簡約高雅，他沒有跟隨師傅反對學院的設立而成為學院創始成員[507]。跟勒・許爾同年但風格不同的布爾東（Sébastin Bourdon, 1616-1671）年輕時就已遊歷羅馬，擅長模仿並能快速完成作品，1640 年代中期作品傾向義大利巴洛克畫家柯多納（Cortona）的風格，到了 1640 年代晚期則轉向普桑風格[圖67]，同時也是學院創始成員[508]。（圖見頁 169、170、171）

從 1630 至 1640 年代的巴黎典雅主義，我們看見巴洛克的法蘭西轉向。這個現象顯示，法蘭西藝術並非全盤接收當代的主流品味，而是有其自身的創造思維。事實上，弗埃在 1644 年的作品〈聖母升天〉（The Assumption of the Virgin）[圖68，見頁170]也

開始回應巴黎典雅主義，構圖方面避免過多的人物及被切割的身形，階梯上的人物以能夠被清楚看見的站姿取代彎曲傾身，避免巴洛克的對角構圖而讓前景的人物能和畫面平行[509]。然而，隨著李希留的過世，法蘭西仍然抵擋不了流行的義大利巴洛克風潮，因為繼任者馬札漢的藝術品味不同於李希留，在他領政初期積極將義大利藝術和流行時尚引進巴黎，並且喜歡情色的和田園牧歌的繪畫，這樣的政策和品味在 1648 年投石黨亂期間遭受反對者的攻擊[510]。與此同時，皇家繪畫與雕塑學院成立了，但在不穩定的局勢之中其經營未見起色。直到 1661 年馬札漢過世，路易十四真正掌權之後，法蘭西才開始實行明確的藝術政策。值得一提的是，在義大利負有盛名的巴洛克藝術家貝尼尼（Gian Lorenzo Bernini, 1598-1680）於 1665 年受邀來到巴黎參與羅浮宮擴建計畫，但是他的設計理念不符合柯爾貝的財政考量和民族性格。雖然路易十四曾經試著讓他瞭解法蘭西皇室尊重前人藝術品味與遺產的傳統，建議設計樣式應保有這樣的精神，但貝尼尼不諳此一傳統，堅決以當代的巴洛克樣式設計羅浮宮的東側門面，以至於這個全新的樣式被否決，後來改由法蘭西建築師勒·渥（Louis Le Vau）、裴霍（Claude Perrault）、勒·布漢（Charles Le Brun）和多布黑（François d'Orbay）以古典樣式於 1667 至 1668 年完成這項工程[511]。貝尼尼在巴黎期間也曾為路易十四製作雕像，但法蘭西國王不

499　Christopher Allen, 2003, pp. 102-103.

500　Ibid. pp. 95-96.

501　Jacques Thuillier, 1992, p. 66.

502　André Chastel, *L'Art Français: Ancien Régime*, 1620-1775, Paris: Flammarion, 2000, p. 224.

503　拉勒曼（Georges Lallemant）在弗埃返回巴黎之前頗負盛名，普桑在前往羅馬之前也曾短暫在他工作室學習。參見 Christopher Allen, 2003, p. 23.

504　Ibid. p. 110.

505　Jacques Thuillier, 1992, p. 66.

506　Christopher Allen, 2003, pp. 115-116.

507　Ibid. pp. 116-118.

508　Ibid. pp. 122-123.

509　Ibid. pp. 107-108.

510　Francis Haskell, 1980, pp. 181-183

511　Ibid. pp. 187-188. 另參見 Nicolas Courtin, *Paris Grand Siècle: Places, Monuments, Églises, Masions et Hôtels Particuliers du XVII Siècle*, Paris: Parigramme, 2008, p. 100.

圖 59. 普桑與勒·梅爾，〈忒修斯找到他父親的劍〉，1638，油彩、畫布，98×134cm，
香提伊孔戴博物館（Musée Condé, Chantilly）。

左圖 60. 貝希耶，〈伊菲吉納雅的犧牲〉，1632-1633，油彩、畫布，213×154cm，
第戎美術館（Musée des Beaux-Arts, Dijon）。

右圖 62. 德·拉伊爾，〈教宗尼可拉斯五世造訪阿西西聖方濟各之墓〉，1630，油彩、畫布，
221×164cm，巴黎羅浮宮博物館。

圖 61. 貝希耶，〈摩西從岩石取水〉，1642，油彩、畫布，142×220cm，
羅馬卡比托利歐尼博物館（Musei Capitolini, Rome）。

左圖 63. 波伊松，〈耶穌誕生〉，1630，油彩、畫布，53×37cm，巴黎羅浮宮博物館。
右圖 64. 勒·許爾，〈禱告的聖布魯諾〉，1645-1646，油彩、畫布，193×130cm，巴黎羅浮宮博物館。

圖 65.
勒‧許爾,〈耶穌卸下十字架〉,
1651,油彩、畫布,
巴黎羅浮宮博物館。

右頁圖 67.
布爾東,〈乞討者〉,
1640-1650,油彩、木板,
49×65cm,
巴黎羅浮宮博物館。

左下圖 66.
勒‧許爾,〈耶穌探望瑪麗亞和瑪塔〉,1653,油彩、畫布,162×130cm,
慕尼黑經典會畫陳列館(Alte Pinakothek, Munich)。

右下圖 68.
弗埃,〈聖母升天〉,1644,油彩、畫布,195×129cm,
蘭斯聖德尼斯美術館(Musée St-Denis, Reims)。

喜歡這件作品，因為雕像表現出純粹的義大利華麗巴洛克風格，國王本來想打碎這件作品，怒氣緩和後還是保留雕像，但將它置放在凡爾賽宮不起眼的角落[512]。貝尼尼在巴黎的失敗更加確立巴洛克的法蘭西轉向，並意味著法蘭西民族藝術主體性的開展，1666 年法蘭西羅馬學院的設立，便是要法蘭西藝術家學習義大利前輩大師，並以超越他們為目的[513]。

▋藝術理論與作品討論會

17 世紀上半葉法蘭西還沒有生產出自己的藝術理論，羅馬佐與阿曼尼尼的著作可以說是法蘭西藝術家的教科書[514]。直到到了 17 世紀下半葉巴洛克的法蘭西轉向確立，國王以民族自信為治理理念，經由柯爾貝的科層化管理，才真正開啟法蘭西視

512　Francis Haskell, 1980, pp. 188-189.

513　Ibid.

514　André Fontaine, 1909, p. 6. 另參見 Nikolaus Pevsner, 1973, p. 93.

覺藝術理論的建構。1662 年，柯爾貝裁定宮廷藝術家必須加入學院，這道命令使行會與學院之間的衝突告一段落，接下來的一年又頒布修改後的學院章程，要求按照章程規定確實執行。根據學院章程第四條，每個月的第一週和最後一週的週六，學院成員必須集會舉辦「作品討論會」[515]。

　　這個集會的模式來自於義大利藝術學院的理想，佛羅倫斯藝術學院成立之時就有這樣的設計，但未能有效實行而透過祖卡里將它移植到羅馬的聖路加學院。它的具體作法是，由成功的藝術家對技藝成熟藝術家的演講，並相互討論來理解藝術和它的原理[516]。對祖卡里來說，這種「德行的對話」（conversazione virtuosa）是「學習之母，各種學科真正的泉源」（Madre degli studi e fonte vera di ogni scienza）[517]。原本的規劃，學院成員每天於午餐後進行理論的辯論，每兩星期再進行一次全體的理論會議。但是祖卡里的講座並不是很成功，藝術家並不熱中於理論的討論，因此他自己必須負責多數的講座。講座的聽眾不僅僅是年輕藝術家，還包括申請入會的業餘愛好者（dilettanti），還有以榮譽會員（Accademici d'onore e di grazia）名義入會的貴族和學者[518]。即使祖卡里費心地將這個理想從佛羅倫斯移植到羅馬來推展，然而這個講座在義大利始終不成氣候。

　　這樣的藝術講座概念來到法蘭西，順勢地融入在形塑法蘭西的工程之中，進而成為一項民族自我展現的文化元素。這要歸功於柯爾貝的管理效能，因為他對於義大利的理論講座有著更積極和實用的想法，希望藝術講座不僅僅只是一種演講，而是一種能夠將論述記載下來的書面形式，而能成為年輕藝術家創作「實際的規則」（precepts positifs），施惠於後代[519]。與此同時，學院創始成員之一的勒·布漢在路易十四掌權之時成為國王首席畫家，他尊奉理性的力量，相信藝術的技術和規範能夠成為藝術養成的教育制度，並認為，藝術教育制度代表一個整體的文化環境，它

515　*Procès-verbaux Tom I^{er} 1648-1672*, 1875, p. 251.

516　Nikolaus Pevsner, 1973, p. 93.

517　Ibid. p. 60.

518　Ibid. p. 61.

519　André Fontaine, 1909, pp. 61-63.

520　Moshe Barasch, 2000, p. 331.

圖 69. 拉斐爾，〈聖米樹爾擊倒惡魔〉，1518，油彩、畫布，268×161cm，巴黎羅浮宮博物館。

將塑造年輕藝術家的品味，指引他們的想像力，既使對他們可能會有不明顯的效果，卻是藝術家養成的關鍵 [520]。因此，勒・布漢與柯爾貝並肩合作推動與執行學院章程所制定的事務並建立最高秩序。對他們來說，作品討論會既能夠達成學院教學的目的，又可以建立藝術的準則。

1667 年，皇家學院總共舉行七場作品討論會，分別如下：第一場，5 月 7 日由勒・布漢撰述發表關於拉斐爾的〈聖米樹爾擊倒惡魔〉（Saint Michel terrassant le demon）[圖 69]；第二場，6 月 4 日由德・尚培尼撰述發表關於提香的〈運送耶穌聖體至陵墓〉（Le Transport du Christ au tombeau）[圖 70・見頁 174]；第三場，7 月 2 日由范.歐普斯塔（Géard Van Opstal）撰述發表關於古代希臘雕像〈拉奧孔〉（Laocoon）；第四場，9 月 3 日由名雅爾撰述發表關於拉斐爾的〈法蘭斯瓦一世的聖家族〉（La Sainte Famille de François I）[圖 71・見頁 174]；第五場，10 月 1 日由諾克爾（Jean Nocret）撰述發表關於維洛尼斯（Véronèse, 1528-1588）的〈伊馬烏斯的晚餐〉

圖 **70.**
提香，〈運送耶穌聖體至陵墓〉，1523-
26，油彩、畫布，148×205cm，法國巴
黎羅浮宮博物館。

圖 **71.**
拉斐爾，〈法蘭斯瓦一世的聖家族〉，
1518，油彩、畫布，207×140cm，法國
巴黎羅浮宮博物館。

圖 **72.** 維洛尼斯，〈伊馬烏斯的晚餐〉，1559，油彩、畫布，241×415cm，巴黎羅浮宮博物館。

（Le Souper à Emmaüs/ Les Pélerins d'Emmaüs）[圖72]；第六場，11 月 5 日由勒・布漢撰述發表關於普桑的〈以色列人在沙漠中收集嗎哪〉[圖56，見頁157]；第七場，12 月 3 日由布爾東（Sébastien Bourdon）撰述發表關於普桑的〈傑里科的盲人〉（Les Aveugles de Jéricho）[圖73，見頁176][521]。

　　勒・布漢的好友皇家編年史官菲利比安，將上述論文編輯成書並撰寫序文，他表示，透過這些作品認識繪畫的規則有助於畫家表現更多的美（la beauté）以達成繪畫的完美（la perfection des tableaux）[522]。這樣的概念，並不是菲利比安和撰述上述論文作者們所發明，而是來自於義大利羅馬佐、阿曼尼尼和卡拉契的理論，他們將藝術家和作品分門別類和典型化，例如：比例、運動、色彩等等；或是羅馬畫派模仿古人、威尼斯畫派模仿自然等等，然後在每一個分類之中找出可以作為典範的完美

521　Alain Mérot ed., *Les Conférences de l'Académie Royale de Peinture et de Sculpture au XVIIIe Siècle*, Paris: École Nationale Supérieum des Beaux-Arts, 2003.

522　Ibid. p. 47.

圖 73. 普桑，〈傑里科的盲人〉，1637-1638，油彩、畫布，119×176cm，巴黎羅浮宮博物館。

作品，而這些分類的目的即是為了認識藝術的價值[523]。對法蘭西社會而言，為了探索自己民族的藝術典範，這樣的分類有其必要。或許從李希留時代對普桑的欣賞，以及巴黎典雅主義的發展脈絡，我們可以看出這樣的跡象。顯然地，學院第一年開辦作品討論會，就已呈現出義大利經典流派的精華匯聚於法蘭西，再經由普桑綜合並體現其大成。

矛盾的是，普桑的藝術理念在他生前並沒有發生太大的作用，這是由於他孤僻的個性、獨立的創作立場以及抗拒體制的態度，但他的理念在他死後反而成為體制推崇的典範[524]。這要歸功於少數跟他交往的作者，他們試圖彙整普桑的創作理念，將之引進體制而成學院藝術的綱要。這些作者之中，包括德·尚布黑（Fréart de Chambray）與菲利比安。

1662 年，德·尚布黑發表《完美繪畫的理念》（*Idée de la Perfection de la Peinture*）。在這本書中，他主張保衛拉斐爾和普桑作品所呈現的繪畫質感，反對當

時放縱感官的繪畫（libertins de la peinture），因為，繪畫應該吸引心靈的眼睛而不是身體的眼睛 [525]。德‧尚布黑指出，所有的藝術都有它的基本原則，藝術作品需要擁有這些原則和知識才能夠達成完美；沒有透視法和幾何學，繪畫無以存在 [526]。完美的繪畫應該遵循五個規則：第一個是想像虛構（invention），也就是歷史敘事（histoire）；第二個是比例（proportion），也就是對稱（symetrie）；第三個是色彩（couleur），也就是明暗；第四個是運動（mouvement），也就是動作（action）或情緒（passion/émotion）；第五個是布局（colocation）也就是畫面中各個角色的位置安排（position）[527]。

1666 年，菲利比安發表《論古代和現代卓越畫家生平與作品》（*Entretiens sur les vies et les ouvrages des plus excellents peintres anciens et modernes*）。在這本書中，他闡述了藝術的規則和藝術家的生活。他認為，藝術家為了要達到理想的美（la beauté idéale）必須研究古代雕塑並專注於構圖（composition），因為構圖形成於想像之中，屬於精神性，高於實作 [528]。素描（或線條）和色彩都必須實踐，但素描優於色彩，用來呈現歷史、寓言和情感表現（expression）[529]。進而他將情感表現和想像統合起來，他說，繪畫既然是想像的活動，那麼情感的表現是必要的，因為它是繪畫的靈魂 [530]。

德‧尚布黑和菲利比安的理論為學院針對藝術作品進行解析與評價提供了學理依據。1667 年學院的七場作品討論會，菲利比安概述了這七篇論述的重點：第一場，拉斐爾的作品示範了卓越的素描（dessin）和情感表現（expression）；第二場，不討論提香對人物輪廓的表現，而是要學習他對於色彩的運用；第三場，拉奧孔是古代希臘最美的一座雕像，必須要去觀察這件作品並描寫其強烈痛苦的情

523　Lionello Venturi, 1969, p. 118.

524　André Fontaine, 1909, p. 16.

525　Christopher Allen, 2003, p. 105.

526　Fréart de Chambary, *Idée de la Perfection de la Peinture*, 1662, p. 8.

527　Ibid. p. 10.

528　Lionello Venturi, 1969, pp. 122-124.

529　Ibid. p. 124.

530　Ibid.

感表現；第四場，這是拉斐爾最美的作品之一，它呈現出不同的表達方式，特別拉斐爾用明暗的技法去表現主題中不同人物；第五場，特別要觀察維洛尼斯這件作品的佈局（ordonnance），要去理解使事物看起來更為合理的布置（disposition）；第六場，普桑這件作品表現了不同的特色，透過構圖、素描、比例、色彩和明暗，普桑充分表現了他的博學多聞，細膩地表達了主題；第七場，正如前一場關於普桑的精湛技法，這件作品在詮釋耶穌治癒兩個盲人的主題上，結合了馬太福音的兩個不同場景 [531]，高明合理地處理了歷史觀點 [532]。

　　法蘭西自己發展出來的理論為學院藝術家提供了可以遵循的規則，同時透過體制賦予了普桑崇隆的地位，但是，普桑真正的藝術思想卻也是在體制化的過程中掩蓋了自主性的光芒。勒‧布漢尊敬普桑，努力學習這位前輩面對無止盡的阻礙和競爭的從容態度，他也能夠承擔柯爾貝交付的任務，可以處理學院的人事和管理事務，然而，他並沒有普桑的智慧和獨立個性，也因此呈現出不同的創作態度：普桑堅持自由發展自己的藝術思想；勒‧布漢則需要他的贊助人指示才能發展主題，他可以完成所有的要求，從設計餐桌套組到繪製織毯的寓言故事，但他幾乎沒有自主的能力 [533]。

　　此外，勒‧布漢和他同時代的藝術家與理論家或多或少曲解了普桑的思想 [534]。其中，「情感表現」（expression）之所以成為學院重要的美學理念，這是由於普桑的重視。過去，這個理念無法跟透視法和比例等相提並論，從阿爾貝蒂到羅馬佐都曾將情感的表現（the expression of emotion）視為評價繪畫的一環，但在整個文藝復興時期，它並不構成一個討論作品的範疇 [535]。〈亞歷山大大帝足前

531　一個是馬太福音第九章耶穌治癒迦百農（Capharnaüm）的盲人，另一個是馬太福音第二十章耶穌治癒傑里科（Jéricho）的盲人。參見 Alain Mérot ed., 2003, p. 114.

532　Ibid. pp. 48-49.

533　Christopher Allen, 2003, p. 137.

534　André Fontaine, 1909, p. 15.

535　Moshe Barasch, 2000, p. 329.

536　Christopher Allen, 2003, pp. 139-140.

537　Christopher Allen, 2003, pp. 137-139.

538　Anthony Blunt, 1967, p. 220. Cited in Moshe Barasch, 2000, p. 326.

539　Moshe Barasch, 2000, p. 328.

圖 74. 勒‧布漢，〈亞歷山大大帝足前的波斯皇后〉，1660-1661，油彩、畫布，298×453cm，
巴黎凡爾賽宮。

的波斯皇后〉（Les reines de Perse aux pieds d'Alexandre dit aussi la tente de Darius）^{（圖 74）}
這件作品是勒‧布漢對普桑致敬的代表作，特別是針對「情感表現」的重視。畫面
呈現出四種情緒：右上方的僕人呈現驚訝（étonnement），在其下方的女性呈現害
怕（crainte），畫面中央跪姿的兩位女性，右方是焦慮（inquiétude），左方是沮喪
（abattement），畫家將情感表現拘泥於臉部表情，畫面集合了各種激情卻又單調地
排列，因此，分散了觀看的注意力而未能表達亞歷山大大帝寬宏慈悲的胸懷 [536]。換
言之，勒‧布漢將情感表現簡化為一種將各種元素組合起來的排列方式，各種激情
以不同的方式組合在一起，用來敘述任何給定的故事 [537]。相反地，對普桑而言，「情
感表現」是情感的呈現（representation of emotions），是明確的特定狀態（情節）基
於表達主題而產生，以簡明（simplicity）的概念來表現情感（emotion），藉由人體的
形態來表現靈魂的各種激情（passion），使精神可見 [538]，畫中人物的情感則是透過姿
勢和動作來表現，以較少的程度表現臉部表情 [539]。

　　顯而易見地，勒‧布漢與普桑之間存在著觀念的歧異。他們之間的代溝在於理

論取向的差異：勒‧布漢引用笛卡爾心物二元論的觀點[540]作為他激情理論的依據，笛卡爾反對中世紀靈魂驅動身體的論點，他認為，身體是純粹的物理作用，激情最初只是肉體的動作和反應，動物的反應即是如此，但是人類和動物不同，激情是隨著經驗而產生的意識的狀態（或情緒），這使得人類能夠自由地決定如何對給定的刺激做出反應[541]。笛卡爾《論靈魂的激情》（*Traité des passions de l'ame, 1649*）描述激情為機械的屬性，這樣的論點鼓舞了勒‧布漢認為情緒的經驗能夠被解讀為一套清晰分明的心理——生理狀態（distinct psycho-physiological states），並將激情簡化為臉部表情的機制[542]。作為普桑主義推動者的勒‧布漢並沒有理解普桑繪畫所表現的是內在心靈的宇宙觀，這是來自於斯多葛主義的觀念，此一學說認為，世界和外在的生活都受到不可避免的決定論的影響，智者深知這個外在的限制，因此能夠從快樂和痛苦抽離而維持內心的平靜[543]。普桑繪畫的可讀性即是從畫面喚起觀者內心平和的理想，也就是愉悅感。普桑的愉悅感（délection）並不是一般人受到線條或色彩的吸引，他不主張這種快感（volupte），而是認為當理性親撫眼睛，靈魂的平靜即可達到至高的愉悅[544]。

從德‧尚布黑、菲利比安和勒‧布漢的書寫可以看出，他們尊奉普桑為法蘭西學院典範，節錄普桑藝術思想的片段以理性加以妝點，歸納為古典主義並統整分類成學院效法的準則[545]。但令人驚訝的是，學院年輕藝術家的實踐與風格與普桑的思想幾乎沒有共同之處。主導學院管理的勒‧布漢推崇普桑，但並不堅持理論，也不排斥不同的觀點，他在意的是自己在體制的權威並執行柯爾貝對學院管理的具體成果，期待透過作品討論會來累積法蘭西的藝術理論[546]。

▌線條與色彩之爭

普桑與勒‧布漢之間藝術觀點的歧異讓我們發現，儘管學院試圖建立準則，卻無法統一審美的觀點，即使藝術家為了因應實際委託工作而對風格有所取捨，體制內的藝術創作仍然是主觀且多樣的。這樣的多樣性，如同范圖利的說法，來自於 17 世紀影響法蘭西的兩股藝術風潮，一者來自卡拉契畫派，另一者來自威尼斯畫派。我們曾經說明前者對於法蘭西的影響，繼而我們要說明後者在法蘭西發生的作用。

關於威尼斯畫派進入法蘭西的脈絡，我們可以回顧 1630 年代左右法蘭西文

化再次重新定位之際的藝術生態。這個時期，正是弗埃帶著義大利羅馬卡拉契畫派觀點返回巴黎之際，而在這同時，也有一些汲取威尼斯畫派經驗的法蘭西畫家陸續返回。雖然卡拉契理論綜合了威尼斯畫派的觀點，但這些從威尼斯歸來的畫家並不是透過卡拉契來認識威尼斯畫派，而是直接受威尼斯畫派影響。其中有三個代表人物，分別是：勒‧布朗（Horace Le Blanc, 1575-1637）曾經在威尼斯跟隨提香的弟子皮歐梵（Palma Giovane, 1544-1628），1610 年返回里昂，他的弟子布朗夏（Jacques Blanchard, 1600-1638）在羅馬待了十八個月之後，1626 年前往威尼斯遊歷二年，裴霍（Charles Perraut）稱讚布朗夏是法蘭西的提香。這兩位師徒之外，另外一位是包剛（Lubin Baugin, 1612-1663），他最初在楓丹白露宮學習，後來前往羅馬專研賀尼（Guido Reni）的作品，這個期間他跟倫巴底與威尼斯畫派的當代畫家往來密切並深受影響，1629 年在巴黎取得師傅文憑，1653 年成為學院成員。相對於弗埃在巴黎如日中天的事業，這三位被稱為新威尼斯風格（neo-Venetian style）的畫家能見度並不顯著 [547]。事實上，弗埃返回巴黎的前幾年，魯本斯這位明顯受到威尼斯畫派影響的法蘭德斯畫家，雖曾接受瑪麗‧德‧梅迪奇的邀請於 1622 至 1625 年間前來巴黎進行盧森堡宮的裝飾工程，總共完成二十四件連環寓言故事的巨型繪畫，但這些作品對法蘭西畫家並沒有產生太多的影響 [548]。從這個脈絡看來，法蘭西形塑自我藝術特色的初期，威尼斯畫派的影響並不明顯。爾後，直到法蘭西開始透過學院體制積極建構藝術準則的時期，威尼斯畫派的藝術觀點逐漸學院作品討論會受到注意。

我們曾經說明，義大利理論家將藝術家和作品予以典型化並進行分門別類，試圖在每一個分類之中找出可以作為典範的完美作品，進而認識藝術的價值。法蘭西

540　笛氏劃分意識（思維）存在與物質（非意識）存在的兩大領域。參見傅偉勳，2009 年，頁 239。
541　Christopher Allen, 2003, pp. 140-141.
542　Ibid.
543　Ibid. p. 70.
544　André Fontaine, 1909, p. 15.
545　Lionello Venturi, 1969, p, 124.
546　Christopher Allen, 2003, p. 160.
547　Ibid. pp. 96-99.
548　Ibid. p. 92.

大致延續這樣的方法，也就承襲線條優於色彩的傳統，並且在這個階層意識之下附加了形上學的主張，認為線條體現理性，色彩表現感覺[549]。學院第一年的七場作品討論會之中，雖然有兩場討論威尼斯畫派提香和維洛尼斯的作品，其他五場仍然是站在線條或素描優越性的立場。但這只是學院的官方立場，學院外卻存在著不同的聲音。藝術愛好者德·皮勒（Roger de Piles）曾經聆聽第一年的作品討論會，他因為不認同官方的論調，特別將德·菲努瓦（Charles-Alphonse Du Fresnoy）的拉丁文詩篇《論畫藝》（De arte graphica）翻譯成法文出版；這一本書讚揚波隆尼亞畫派（Bolonais）的優雅，認為色彩更能表現觸動情感的激情，色彩主導著繪畫[550]。這樣的論點在當時是罕見的，畢竟，學院創始成員之中，多數是古典簡約風格的畫家，視普桑的素描為理性典範的普遍共識。

　　1671 年 6 月的作品討論會，德·尚培尼（巴黎典雅主義）論及提香的〈聖母子與聖約翰〉（La Viege à l'Enfant avec Saint Jean），他讚美提香的色彩，形容提香是一名巫師（enchanter），但他卻因為這幅作品把聖母的腿部畫得太短而批評提香的素描，進而指出，色彩會導致道德問題，而線條的穩定與堅實則是依據無懈可擊的理性，因此他認為，普桑的線條思想才能堪稱是一位哲學家[551]。緊接的一年，貝洛里（Giovanni Pietro Bellori）發表《現代畫家和雕塑家生平》（Vite de'pittori, scultori e architetti moderni）獻給柯爾貝[552]。對貝洛里而言，普桑是完美的典型。然而，德·皮勒卻對學院的準則提出反駁，1673 年發表《關於色彩的對話》（Dialogue sur le coloris），區分顏色（couleur）與色彩（coloris），顏色是使自然物體可以進入視覺的質素，來自於自然；色彩卻是繪畫的元素，來自我們所見的畫面[553]。因此，適當的色彩並不會讓外部的光澤擾亂我們，相反的，它擁有精神的質素[554]。

　　德·皮勒明確地將自然的顏色與繪畫的色彩分開，從而賦予色彩新的藝術地位。他對色彩的觀點回應了威尼斯人博契尼的看法。在《美好旅行的地圖》（Carte de la Navigation Pittoresque）與《威尼斯繪畫的豐富面貌》（Riches Mines de la Peinture Vénitienne）這兩本書中，博契尼指出，素描是繪畫的基本，但是在繪畫實踐中素描並不是唯一的元素，真正賦予素描生命的是色彩；缺少色彩，素描只是沒有靈魂的軀殼[555]。博契尼認為，魯本斯和維拉斯奎茲都是完美的畫家，這個說法是承認他們的藝術成就最早的證明[556]。德·皮勒鼓吹這樣的論點，他心目中

的魯本斯就如同瓦薩里心目中的米開朗基羅，進一步地，他將魯本斯和威尼斯畫派連結起來，認為魯本斯比提香更為靈巧，比維洛尼斯更為清澄、更為科學，比丁托雷多（Tintoretto, 1518-1594）更為莊嚴、沉靜與柔和 [557]。

學院對美與完美繪畫的追求，在理論層面上衍生了「線條和色彩之爭」，而學院藝術家對於線條或色彩的優越性，也各自有其擁護者，遂形成了「普桑主義與魯本斯主義」。當時，在德・皮勒的幫助之下，曾被裴霍讚譽為法蘭西提香的賈克・布朗夏的兒子嘉布里・布朗夏（Gabriel Blanchard, 1631-1681），也曾發表論述支持色彩的優越性，但是，德・尚培尼的姪子尚・巴斯蒂斯特（Jean- Baptiste de Champaigne, 1631-1681）也發表論述反擊嘉布里的說法 [558]。1670 年代，皇家學院的作品討論會雙方理論家進行觀點的攻防，奇怪的是，這場論辯並沒有產生出激烈的火花，也未反映在學院年輕藝術家的創作實踐，他們仍然繼承著藝術古典理論，以拉斐爾和普桑為榜樣，效法前輩大師的歷史繪畫，只不過當他們承接大型委託時則會採取巴洛克風格來表現裝飾效果 [559]。

1670 至 1680 年代發生「線條和色彩之爭」的同時，路易十四正在積極擴建凡爾賽宮，為了將它改造成太陽的宮殿，榮耀國王的視覺任務便交付在學院藝術家的身上。於是，巴洛克的潮流再度席捲而來，凡爾賽宮內部裝飾具體呈現了這股力量，著名的國王朝政廳（Grand Appartement du Roi）即為其中一例。朝政廳共有七間廳房，以七座行星命名與裝飾，每一座行星代表國王及其家族成員的美德，行星神伴隨君王的子嗣，象徵君王的影響力 [560]。這樣的裝飾工程顯示，勒・布漢和魯本斯主義畫

549 Moshe Barasch, 2000, p. 355.

550 André Fontaine, 1909, p. 19.

551 Moshe Barasch, 2000, p. 357.

552 Nikolaus Pevsner, 1973, p. 93.

553 Moshe Barasch, 2000, p. 357.

554 Ibid. p. 358.

555 Lionello Venturi, 1969, p, 127.

556 Ibid.

557 Ibid. p. 130.

558 Christopher Allen, 2003, p. 159.

559 Ibid. p. 160.

560 七間廳房有：Salon de Dian, Salon de Mars, Salon de Mercure, Salon d' Appollon, Salon de Jupiter, Salon de Saturne, Salon de Vénus。

家融入專制主義的現實環境之中，眾神轉變成隨侍君王的朝臣，讚美君王的美德，而這樣的作法與表現方式，如同魯本斯之於盧森堡宮，如同柯多納之於巴貝里尼宮[561]。

　　這個時期，學院企圖建構法蘭西的藝術理論，鞏固藝術的準則，而成為藝術養成教育的系統。以理性作為至高精神的號召，關於線條和色彩的形上學論述遂成為通往理想美（le beau idéal）的路徑。這個過程，既回應巴洛克的法蘭西轉向的歷史，突顯了普桑主義，也呈現了一個新的歷史事實，也就是巴洛克在凡爾賽宮的裝飾，突顯了魯本斯主義。這個新的歷史事實揭示了魯本斯主義藝術家不拘泥於線條法則，但他們適時符合政治現實，卻成為了新的法則。在德‧皮勒持續論述的作用之下，他成為學院的首席理論家，並標誌著色彩派與魯本斯主義的勝利。

第二節　品味擴散與超越

　　學院的作品討論會和展覽均是公開的活動，參與的人員除了學院內部成員還包括一般民眾。這兩項活動以柯爾貝的學院管理效能作為基礎，兼具兩個目的：一者是學院藝術家的教育養成，二者是展現官方的審美品味。路易十四的時代，這兩項學院的公開活動雖然沒有按照章程規定的週期和次數來實際舉行，卻仍然能夠累積成果。十場展覽之中有七場是在柯爾貝領政時期（1661-1683）舉行，零星的作品討論會也累積了三十二篇論文[562]。柯爾貝過世之後新任的財務大臣盧維侯爵掌權並兼任皇家建築總監（1683-1691），過去柯爾貝重視的藝術事項與人事編制隨著新任者的勢力而轉變，這段時間，學院未曾舉辦展覽和作品討論會。德‧皮勒雖是盧維侯爵的人馬，但他卻被派去荷蘭（Dutch Republic）以購買藝術作品的身分從事間諜工作，荷蘭識破他的任務並將他長期囚禁[563]。

　　1697 年，德‧皮勒返回巴黎，兩年後建築師蒙薩爾擔任皇家建築總監，授予他「榮譽理論家」（Amateur Honoraire）的頭銜，正式成為學院的成員[564]。這個職務源自於學院組織之中屬於行政工作的參事（Conseillers）職位，1651 年曾經授予銅版畫家伯斯（Abraham Bosse）榮譽院士（Académicien Honoraire），負責教授透視法，1689 年授予貝洛里榮譽理論家（Amateur Honoraire），1699 年也授予德‧皮勒相同的頭銜，學院議事錄記載為「首席理論家」（connoisseur de premier

ordre）[565]。面對鬆散的學院，新任總監想要進行改革，將恢復作品討論會和學院展覽視為首要的工作，於是，德‧皮勒率先發表《建立繪畫的準則及其實踐的方法之必要性》（*De la nécessité d'établir des principes certains à la peinture et des moyens d'y parvenir*）；在作品討論會中他表示，學院自成立以來，擁有先進的技術、社會的支持以及良好的動機，唯獨缺乏理論[566]。同時，德‧皮勒也主導籌辦學院展覽。然而，學院藝術家的態度顯得冷漠，改革的成效十分有限[567]。

學院依賴於宮廷的贊助，而皇室經濟困難便會限制藝術的贊助。從 1688 至 1697 年，法蘭西經歷了奧格斯堡聯盟戰爭（War of the League of Augsburg），從 1702 至 1713 年，捲入西班牙繼承戰爭（War of the Spanish Succession），這些戰爭耗費驚人，使法蘭西背負龐大的債務。1688 至 1715 年，史稱「大縮減」（Great Retrenchment）時期，國王下令暫停皇室建築與裝飾工程，並停止支付學院院士年金[568]。

華鐸（Antoine Watteau, 1684-1721）的作品〈哲爾桑藝品店的招牌〉（L'Enseigne de Gersaint）（圖 75，見頁 **186**），畫面左側，路易十四的畫像被卸下，正要放入儲存櫃，並將封箱藏置於地窖。這個畫面象徵著太陽王時代的結束[569]，而牆面懸掛的東西流露出新時代的藝術品味，意味著宮廷和教會以外的新形態贊助者的崛起，同時

561 Christopher Allen, 2003, p. 164.

562 Alain Mérot ed., *Les Conférences de l'Académie Royale de Peinture et de Sculpture au XVIIIe Siècle*, Paris: École Nationale Supérieum des Beaux-Arts, 2003.

563 Léon Mirot, Roger de Piles, 1924；Bernard Teysèdre, *Roger de Piles et les Débats sur les Coloris au Siècle de Louis XIV*, 1957. Cited in Peter Burke, 1992, p. 92.

564 Thomas E. Crow, 1985, p. 36. 為了符合時代脈絡，Amateur 在此不適合直譯為愛好者，依照學院的組織規章，榮譽理論家（Amateur Honoraire）等同於榮譽院士（Academician Honoraire）或鑑賞參事（Conseiller Amateur），詳本書第四章第一節之「學院組織」。此外，哈斯凱爾在《贊助者與畫家》一書，以dilettante表示藝術業餘愛好者，以 amateur 表示具有藝術鑑賞知識的人士。關於 Amateur 的歷史脈絡，參見 Charlotte Guichard, *Les amateurs d'Art à Paris au XVIIIe siècle*, Paris: Champ Vallon, 2008.

565 Ibid. 另參見 Nikolaus Pevsner, 1973, p. 90.

566 Ibid.

567 Ibid.

568 Peter Burke, 1992, pp. 108-110.

569 Paul Ortwin Rave, *Das Ladenschild des Kunsthändlers Gersaint*, 1957; Emnanuel Le Roy Ladurié, "Réflection sur la Régence", *French Studies* 38, 1984, pp. 286-305. Cited in in Peter Burke, 1992, p. 123.

圖 75. 華鐸，〈哲爾桑藝品店的招牌〉，1720，油彩、畫布，166×306cm，柏林夏洛特堡（Charlottenburg,
Berlin）。

反映著日益興盛的藝術品交易。

▌資產階級的品味

　　國家財政窘迫，國王只得向資產階級舉債做為立即紓困的方法，而對於財力雄
厚的資產階級來說，財富能夠換取貴族頭銜或官職，既提升自身社會地位，也便利
於自身事業的營運。我們曾經說過，亨利四世的時代，財務大臣蘇利已經實行官職
買賣的先例，這項財務政策為階級分明的專制時代開啟一條階級流動的狹小的通道。
路易十四統治晚期戰事不斷，國王對於銀行家貝爾納（Samuel Bernard）與柯羅薩
（Crozat）家族的借貸與依賴，使他們的政治和社會影響力日益明顯增加[570]。1715 年，
路易十四駕崩，攝政親王奧爾良公爵菲力二世將朝廷從凡爾賽宮遷回巴黎皇家宮殿
（Palais Royal）[571]，金融家們在臨近攝政宮廷的勝利廣場（Palace des Victories）建造他

570　Alain Croix et Jean Quéniart, 2005, p. 429.

571　皇家宮殿鄰近羅浮宮北側，路易十三時期，原為紅衣主教李希留的宅邸稱為主教府（Palais cardinal），路易十四將
　　　它贈與給胞弟奧爾良公爵菲力一世，攝政時期，菲力二世作為朝政宮廷。目前是法國文化部所在地。關於攝政時期
　　　遷都，參見 Thomas E. Crow, 1985, p. 41.

572　Alain Croix et Jean Quéniart, 2005, pp. 429-430.

573　Thomas E. Crow, 1985, pp. 45-49.

圖 76. 作者未詳，〈聖哲曼市集〉，年份未詳，尺寸未詳，版畫，巴黎國家圖書館。

們的公館，皮耶‧柯羅薩（Pierre Crozart）的宅邸座落於皇家宮殿旁側的李希留大街
（la rue de Richelieu），作為招待藝術家的聚會場所。這些地方變成上層社會的新據點，
而他們的財富影響力也逐漸擴散到文化藝術層面 [572]。

　　我們曾經針對學院設置以前巴黎展覽活動的脈絡做過說明，17 世紀結合慶典與
市集的太子廣場展覽，西提島塞納河畔的手工藝品商店（華鐸作品所繪的哲爾桑藝
品店就是在這個地區），為非學院的藝術家（非宮廷的藝術家）提供了展示與販售
作品的環境。根據柯洛的研究，巴黎每年舉辦的市集，例如，聖羅宏市集（Foire St.
Laurent）和聖哲曼（Foire St. Germain），除了有藝術作品的販售，從一幅未具名的版
畫作品（圖 76）我們可以發現，市集的規模能夠容納戲劇舞台的搭設與演出，這樣的市
集活動同時也象徵著熱鬧的巴黎公共生活 [573]。換句話說，攝政時期遷都巴黎擺脫了
凡爾賽的繁文縟節與形式主義，同時公眾生活的多元氛圍，也使得法蘭西的官方品
味發生了變化，而在這個變化過程中，皮耶‧柯羅薩（Pierre Crozart）扮演著一個非
常重要的角色。

　　柯羅薩家族發跡於法國南方的圖魯士（Toulouse），皮耶的父親曾經受封市政官

（capitoul），兄長翁托安（Antoine）主導家族事業移居巴黎，從事軍備買賣並提供借貸給國王而大發橫財。柯羅薩（本研究將統一以姓氏稱呼皮耶）熱中於文化事務，透過藝術贊助累積自己的藝術知識。早從 1708 年開始，每年贊助德·皮勒一千五百里弗 [574]。每個星期他在自家宅第舉辦藝術家和藝術愛好者的聚會，學院藝術家例如德·拉·佛斯（Charles de la Fosse）、翁托安·柯瓦佩爾（Antoine Coypel）、夏爾·翁托安·柯瓦佩爾（Charles-Antoine Coypel）、華鐸、福勒格爾（Nicolas Vleughles）等人，都曾經是聚會的常客。鑑賞家馬希耶特（P.J. Mariette）便曾謙虛表示，自己才疏學淺，必須參加柯羅薩的聚會，才能得到機會認識偉大藝術家的作品，透過跟高尚的人們交談，增進自己的知識 [575]。這段描述可以說明，柯羅薩收藏豐富的經典大師作品，提供賓客觀賞，藝術家親眼見到名作並學習前輩大師的技巧。當時，非但藝術家和鑑賞家受惠於這個聚會，18 世紀的評論家和藝術史家也同樣得到好處，例如曾因《詩歌、繪畫和音樂的批判性反思》（*Critical Reflections on Poetry, Painting and Music*）一書享譽的美學家杜博神父（abbé Du Bos），以及後來的學院理論家蓋呂斯（Comte de Caylus）和藝術評論家巴修孟（Louis Petit de Bachaumont, 1690-1771）等人，都曾跟柯羅薩密切往來 [576]。同時，他也擔任攝政親王的藝術顧問，把他交友圈子的藝術家推薦給新的統治者，滿足他所需要的視覺圖像。相對於鬆懈的學院，柯洛將柯羅薩的宅邸稱為「影子學院」（Shadow Academy）[577]。

柯羅薩不但熱愛前輩大師名作，對當代藝術的潮流也保持高度的興趣。1715 年他曾造訪威尼斯，看見當地的粉彩畫家卡里耶拉（Rosalba Carriera, 1673-1757）的作品（圖77），發現他就是在尋找這樣的作品，便寫信給畫家表示讚賞，並願意以華鐸的作品來交換她的作品 [578]。柯羅薩由於贊助色彩派的理論家德·皮勒，他對威尼斯畫派

574　Ibid. p. 39.

575　P. J. Mariette, *Description sommaire des dessins des grands maîtres d'Italie, des Pays-Bas et des France au cabinet de feu M. Crozat*, Paris, 1741, p.ix. Cited in Thomas E. Crow, 1985, p. 40.

576　Ibid.

577　Ibid.

578　Francis Haskell, 1980, p. 277.

圖 77. 卡里耶拉，〈自畫像〉，1715，粉彩、紙，71×57cm，佛羅倫倫斯烏菲茲美術館。

左圖 78. 卡里耶拉，〈路易十五〉，1720-1721，粉彩、紙，50.5×38.5cm，德勒斯登歷代大師藝廊
（Gemäldegalerie Alte Meister, Dresden）。
右圖 79. 卡里耶拉，〈華鐸像〉，1720-1721，粉彩、紙，55×43cm，特雷維索路易吉・拜羅市民博
物館（Museo Civico Luigi Bailo, Treviso）。

肯定不陌生，1716 年威尼斯畫派的李奇（Sebastiano Ricci, 1659-1734）離開倫敦前
往巴黎，曾在影子學院跟法蘭西藝術家交流，他特別欣賞居住在柯羅薩宅邸的華
鐸，並盡情地臨摹他的作品 [579]。四年後，柯羅薩邀請卡里耶拉前來巴黎，連續舉
辦多場盛大的歡迎宴會。這段造訪期間，卡里耶拉為攝政親王和年幼的國王路易
十五繪製肖像（圖78），貴族和使節也都積極爭取她為他們繪製肖像。許多法蘭西畫
家也都表示對她的推崇。這次來訪，她幾乎征服了整個城市 [580]。這股旋風說明了
色彩派再次獲勝，洛可可的風潮已經勢不可擋。

▌洛可可與階級鬆動

柯羅薩的影子學院像是一種催化劑，充滿活力的熱鬧聚會，各種階層之間可
以互動對話，在那裡，社會階級的界線變得模糊，藝術的門類階級也開始鬆動。
當時巴黎到處都有裝飾宅邸的工程，然而，巴洛克君王式的裝飾卻是一般人無法

企及的規模，它並沒有使人感覺愉快與歡樂，只是使觀看者驚嘆；洛可可的裝飾雖沒有巴洛克的榮耀與壯麗的主題，卻是愛的主題，華鐸即是法蘭西洛可可初期的代表[(圖79)581]。他曾經是負責盧森堡宮藝術藏品管理人的畫家歐德宏三世（Claude Audran III, 1658-1734）的學生，因而有機會能夠臨摹魯本斯為瑪麗‧德‧梅迪奇繪製的寓言系列，另外，他的贊助者維慧女伯爵（Comtesse de Verrue）擁有魯本斯的〈愛的花園〉（The Garden of Love）[(圖80，見頁192)]的複製畫，他也曾模仿學習這樣的作品，這些歷程都影響了他而成為色彩派魯本斯主義畫家[582]。

華鐸關注愛情，熱中觀察社會，將平凡的經驗轉化為想像的場景，不拘泥於傳統的敘事法則，他發明了一個完全自由的主題「愛情歡宴」（la fête galante）。他將柯羅薩府中所經歷的日常景象，像是貴族和資產階級尋歡作樂的生活和裝束打扮，轉化成一個非寫實的和戲劇化的模糊隱晦畫面[583]，這樣的畫面不在於描述耳熟能詳的故事，而是如同小說，描繪的是某個時刻人的心理狀態；例如〈啟程前往希特拉島〉（Embarkation for Cythera）[(圖81，見頁192)]這件作品沒有任何道德意味，只有愛情，它被賦予了心理的目的，關心的是人性的真實[584]。這種對主題獨特新穎的表現，就學院準則的創新層面來說，華鐸足以媲美普桑，在堅不可摧的門類階級之中開創了新的門類。

收藏家朱怡安（Jean de Jullienne, 1686-1766）在華鐸離世（1721）之後曾經寫下一段話，他認為，從來沒有一位畫家像華鐸一樣生前和死後都受人喜愛，他的作品雖然價格不菲，許多人仍趨之若鶩，西班牙、普魯士、法蘭西各地，尤其是巴黎都能看得見他的作品[585]。這段文字揭示了華鐸愛情歡宴的主題受到普遍的歡

579 Anthony Blunt and Edward Croft-Murray, *Venetian Drawings of the XVII and XVIII Centuries in Collection of Her Majesty the Queen at Windsor Castle*, Loondon, 1957, pp. 61-63. Cited in Francis Haskell, 1980, p. 284.

580 Ibid. 285.

581 Michael Levey, *Rococo to Revolution: Major Trends in Eighteenth-Century Painting*, London: Thames & Hudson, 2005, pp. 15-16.

582 Thomas E. Crow, 1985, pp. 57-65.

583 Ibid.

584 Michael Levey, 2005, pp. 55-56.

585 Alain Croix et Jean Quéniart, 2005, p.430.

圖 80. 魯本斯,〈愛的花園〉,1630,油彩、畫布,199×286cm,馬德里普拉多美術館。

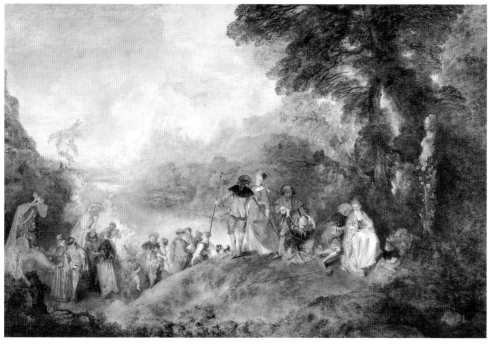

圖 81. 華鐸,〈啟程前往希特拉島〉,1717,油彩、畫布,129×194cm,巴黎羅浮宮博物館。

迎，即使收藏家們或許未必能夠真正理解華鐸作品的獨特；同時也揭示了，藝術作品交易日漸蓬勃的趨勢，它已經成為一種社會投資，因為這樣的投資展現的不再僅僅是權勢，還可以炫耀財富。

1725 年攝政時期結束，國王路易十五召喚洛可可畫家巴特、范羅及布雪前來凡爾賽宮裝飾國王的房間。而在巴黎，富裕的資產階級持續裝飾他們的生活空間，雕刻家胡多東（Houdodon）和顧斯都（Coustou），畫家夏當（Jean-Baptiste-Siméon Chardin, 1699-1779）、佛拉哥納（Fragonard）與布雪都曾接受特定收藏家訂製委託。同時，他們也出售作品給更廣泛的顧客，從而讓藝術的趣味走入平民的住宅。藝術品進入了法國人的日常生活，成為一種生活的藝術（art de vivre），沿著塞納河畔蔓延到整個歐洲 [586]。

類似柯羅薩宅邸的聚會是 18 世紀巴黎文化生活的特色，作家在各式各樣的沙龍展現才華，咖啡館裡面人們高談闊論，這樣的環境與氛圍，思想交流比貨物流通還要快。18 世紀法國啟蒙運動即是在這樣的背景之中發展，孟德斯鳩（Montesquieu, 1689-1755）和伏爾泰都以否定君主秩序而享有盛名，狄德羅和數學家達·朗貝爾（Jean le Rond d'Alembert, 1717-1783）從 1751 年開始編輯並分冊出版《百科全書》（Encyclopédie），嚐過思想查禁與牢獄之災，直到 1772 年才完成十七冊文字和多卷圖冊，盧梭的《社會契約論》（Contrat Social）倡導一種監督政府的新方法。透過印刷出版，他們的思想穿越階級，穿越國界，法蘭西以及其他民族的宮廷和貴族都競相閱讀他們的作品，這些啟蒙哲學家向歐洲傳播了一種法國式的生活與思想 [587]。

▌階級與品味的衝突

然而，知識的流動與更新不利於統治階級，各階級之間也可能因為利益或理念而產生合作或衝突的關係，在這樣的關係之中，社會階級和藝術門類階級便有鬆動的可能。巴修孟在柯羅薩宅邸受其薰陶，並在那裡結識舊領主階級路易·杜

[586]　Pierre Miquel, 2001, pp. 240-241.
[587]　Ibid. pp. 241-244.

布雷（Louis Doublet）。杜布雷夫人（Madame Doublet, 1677-1771）和巴修孟兩人熱愛藝術，他們於 1730 年在杜布雷位於巴黎的住所開辦沙龍，地點緊鄰聖多瑪斯女修道院（Convent of the Filles St. Thomas），因此他們以諷刺的口吻命名沙龍為「教區」（Paroisse）。這個沙龍以視覺藝術為主軸關注相關的知識與社會現象，維持了四十年，可以說是 1740 至 1750 年代獨立藝術批評的倡導者 [588]。

　　巴修孟的父親在他出生不久之後即過世，他跟著擔任宮廷御醫的祖父一起在凡爾賽宮生活，浸潤在皇室藝術環境和收藏之中培養出藝術的鑑賞能力，日後，他獲得巴黎最高法院院長一職，但他沒有接受而選擇做為一名藝術愛好者。巴修孟家族的身分地位是平民被授與官職的穿袍貴族（robe nobility），這個社會位階和他的藝術鑑賞專業，使他在新興贊助人與藝術家之間扮演居中的角色，例如，他經常推薦布雪給一些收藏家，他也喜歡在各種裝飾工程提供建議並涉入藝術品交易，這些工作都使他獲得實質的報酬 [589]。他關心藝術市場，繪製圖表和目錄評估藝術作品的拍賣價格與實際價格，這種評價分析與資訊正好協助 1737 年上任建築總監的歐利，因為重視審計導向的歐利並不熟悉藝術事務 [590]。

　　同樣跟柯羅薩密切往來的蓋呂斯伯爵，他是一位古物學家，繼德·皮勒之後在 1731 年獲得「榮譽理論家」的頭銜，在翁丹公爵和歐利擔任建築總監期間，因為前者對藝術的冷漠和後者對藝術的陌生，使他並不像德·皮勒一樣積極投入學院理論著述工作。直到蓬芭度夫人家族勢力崛起，涂涅恩擔任建築總監的時期，他才積極參與學院改革計畫，恢復停擺已久的作品討論會，振興歷史繪畫的傳統 [591]。

　　我們曾經說過，德·聖彥的《反省》這本小冊子引起的爭議，促使涂涅恩進行學院改革計畫。根據巴修孟的回憶錄，他與德·盛彥是親近的好友，他們聯繫頻繁，近代學者研究兩人的文體的表達方式，進而推測《反省》應該是出自巴修孟之手，或是他鼓勵德·盛彥撰寫 [592]。事實上，巴修孟和杜布雷夫人主持的「教區」所發行的小冊子經常對政治和藝術表達他們的看法，1747 年此本小冊子關注沙龍展，擁護具有道德意義的歷史繪畫，嚴厲批評流行的洛可可藝術 [593]。沙龍展舉行期間，各種抨擊性的短文小冊子流行於市，街道或咖啡廳到處販售，路易十五成為眾矢之的，小冊子裡面充斥著造謠中傷宮廷的諷刺文字，批評國王任意揮霍，不問朝政，還將國家大事交給寵妃蓬芭度夫人 [594]。

　　學院進行改革計畫期間，巴修孟曾經提供涂涅恩篇幅厚重的建議書，而巴修孟

和學院理論家蓋呂斯熟識，換言之，學院的改革計畫的過程調節了三種社會階級的藝術品味，涂涅恩代表的是資產階級（bourgeoise）洛可可藝術的長期支持者；蓋呂斯伯爵代表的是貴族階級（aristocracy）支持古典藝術的傳統；巴修孟代表的是知識分子的穿袍貴族（robe nobility）支持以藝術鑑賞的專業連結社會脈動 [595]。資產階級的柯羅薩家族和蓬芭度家族，前者的影子學院像是一個中介者，容納各種階級和藝術愛好者，而後者掌握政治勢力主導學院運作，從而建立藝術的霸權（hegemony），因為藝術是使資產階級轉化為貴族階級的工具。涂涅恩面對公眾批評洛可可藝術的墮落以至於造成歷史繪畫貧乏的輿論，為了鞏固政治權力，他便著手進行學院改革計畫。為了完成這個計畫，蓬芭度家族改變原來的品味，從洛可可轉向古典藝術 [596]。

第三節　知識分類與藝術展示

　　17 世紀學院內部的線條與色彩之爭延續到 18 世紀學院外部的社會階級和品味的衝突，而外部力量又反過來衝擊學院，這樣的衝突在 18 世紀中葉以後，越來越加劇頻繁，因為沙龍展已經是匯聚各種社會階層和知識的公眾論壇，它不僅僅是藝術家身分認同的場域，同時是孕育出藝術史、藝術評論、展示評論、文化資產保護和公共博物館等知識概念的場域。但這些知識，在近代已經發展成學科的知識領域，卻幾乎鮮少去討論 18 世紀法國沙龍展的影響。誠如英國歷史學家漢普生（Norman Hampson, 1922-2011）在《啟蒙運動》（*The Enlightenment*）一書中指出，

588　Thomas E. Crow, 1985, p. 114. 另參見 Gérard-Georges Lemaire, 2004, p. 40.

589　Thomas E. Crow, 1985, p. 115.

590　Ibid.

591　Ibid. p, 117.

592　Robert S. Tate, *Petit de Bachaumont: His circle and Mémoires Screts*, Geneva, 1968. Cited in Thomas E. Crow, 1985, p. 123.

593　Lion Gosssman, *Medievalism and the Ideologies of Enlightenment:The World and Work of La Curne de Sainte-Palaye*, Baltimore: Rober S. Tate, 1968. Cited in Ibid.

594　Pierre Miquel, 2001, pp. 235-236.

595　Ibid. p. 117.

596　Ibid. pp. 112-113.

關於啟蒙運動的認識，人們往往將共同意識（common sense）當作理所當然的事，此等明顯之事乃是歷史在世界之中逐漸演變發展的結果，然而，卻很少人會去注意思想也可能有自相矛盾之處，特別是巴黎的一小撮人之論辯內容 **597**。

對於沙龍展的爭論曾經來自學院藝術家和理論家、行政官僚、鑑賞家、劇作家、獨立評論家等等，他們各自擁有不同的知識背景，有的時候他們會聯盟，有的時候他們也會對立。思想家會質疑前人研究的方法，也會反省否定之前自己堅持的觀念，這種反思的精神映照出 18 世紀啟蒙時代知識交流的豐沛活躍。

▌啟蒙思潮

18 世紀，英法兩國的知識聯繫比任何一個時期還要密切，孟德斯鳩的《論法的精神》（*De l'Esprit des Lois*）在英國就出現十種譯本，吉朋（Edward Gibbon）完成《羅馬帝國衰亡史》（*The History of the Decline and Fall of the Roman Empire*）一書之後，以法文動筆來寫瑞士史。啟蒙運動便是這兩個國家的思想家與知識份子推波助瀾而形成 **598**。關於啟蒙運動時期的藝術課題，若不回到英國思想家洛克（John Locke, 1632-1704）經驗主義（empiricism）的觀點來看是無法理解的，因為，藝術是一種感覺的事務（une affaire de sentiment），它不是由理智的法則來決定，而是涉及感性（la sensibilité）和想像力（'imagination）的問題 **599**。

洛克在《人類悟性論》（*Essay Concerning Human Understanding*, 1690）一書中駁斥笛卡爾所說的「與生俱來的觀念」（innate ideas）**600**，他認為，思想可能是感官印象（sense impressions）的直接產物，要不然就是心靈對感官所提供的資料加以反省後的產物 **601**。他形容人類的心靈有如白紙或是空室，本來一無所有，心中一切觀念的產生皆來自於經驗，而經驗則是感覺（sensation）和反省（reflection），換言之，人類一切觀念不外乎來自感覺或反省 **602**。快樂與痛苦的感覺形成了道德價值（moral value），經驗能夠造成快樂的感覺，那麼人的心靈就稱之為善，洛克將道德理論和基督教信仰結合而提出，人類具有平等的潛能，人類之所以不同，並不是源於血統的不同，而是環境不同所致，人類能夠以良善的心靈來建立一個更幸福更合理性的社會 **603**。

英國經驗主義的方法對法國 18 世紀知識領域的發展影響甚鉅。法國自然學家畢封（Buffon, 1707-1788）於 1749 年出版《自然史》（*Histoire Naturelle*）前三

部時曾經表示，生命與運動並不是一種形上學的存在，而是物質的物理特性 [604]；他質疑瑞典植物學家林奈（Carolous Linnaeus, 1707-1778）提出的種、類、秩序的分類系統，認為它們僅僅是人類對一大堆尚未分類的證據加以分類的處理方法，對於這種分類是否接近實存於自然界的安排（arrangements）而感到懷疑，他曾參與《百科全書》的編撰 [605]。康迪亞克（Étienne Bonnot de Condillac, 1714-1780）是法國最初的感覺論者，他也曾受洛克的影響，也曾參與《百科全書》的編撰，1754 年出版《感覺論》（Traité des sensations），他克服洛克感覺與反省並存的二元觀點，進而指出，嗅、聽、味、視、觸等五官感覺使人產生感覺變化，依照同理，人類精神能力的一切，例如，注意、反省、判斷、推理、記憶等，亦被視為感覺的變形 [606]。啟蒙運動試圖以經驗性的知識取代傳統的習俗與信仰，《百科全書》即是啟蒙精神的具體表現，它將知識予以保存與傳播，使之成為進一步研究的基礎，而為數頗眾的作者，使它避免了狹隘的派系觀點 [607]。狄德羅窮畢生之精力去編撰《百科全書》，在經驗的基礎之上，我們不難理解，他後來投入巴黎每年的藝術盛會沙龍展覽而創造了「藝術批評」。18 世紀下半葉興起一種愛國主義（Patriotism）的概念，曾經參與《百科全書》編撰的日內瓦思想家盧梭認為，「愛國」（patriotisme）隱含個人目的臣服於社會目的，愛國等同於「美德」（vertu），奢華與矯飾乃是道德的敵人 [608]。

597 漢普生（Norman Hampson）著，李豐斌譯，《啟蒙運動》（The Enlightenment），臺北市：聯經，1984 年，頁 145。

598 同上，頁 44-45。

599 Lionello Venturi, 1969, p, 138.

600 笛卡爾的哲學假定人類天生即具有一些認知的基本原則，這些原則的正確性是經過上帝保證。參見漢普生，1984 年，頁 65。

601 同上，頁 27。

602 傅偉勳，2009 年，頁 285。

603 漢普生，1984 年，頁 27。

604 同上，頁 81。

605 同上，頁 228-233。

606 傅偉勳，2009 年，頁 324。

607 漢普生，1984 年，頁 78-79。

608 同上，頁 217-218。

啟蒙運動思潮，直接或間接影響了沙龍展所衍生出來的藝術、社會和政治層面的問題。例如，知識分類的概念可能提供藝術的展示與評論以及藝術史的方法；感覺論可能影響了藝術觀看者審美經驗的關懷和藝術評論的方法，以及藝術創作的趨向；愛國主義的興起可能引發社會階級的鬆動和藝術創作的主題，而聚集公眾的沙龍展曾是這些啟蒙思潮知識流竄與轉化的真實場域。

▌藝術的分類

　　我們曾經說過，1667 年胡悟和 1699 年勒‧孔特描述學院展覽的觀看經驗，前者跟學院成員親近，毫無疑問的，對於菲利比安在作品討論會論文集裡強調門類階級的準則，他是相當熟悉的，當時他並沒有獨尊歷史繪畫，而是以魔法來形容各門類引領觀者的感覺，最後他還如此形容門類階級最底層的靜物繪畫：「我無法不以愉快的心情，看到藝術透過單純的虛構跟自然爭辯它自己原創的真理，並且以讓人舒服的方式欺騙我的雙眼，讓我彷彿看見從秋天到春天的季節變換，從花朵初開看見果實成熟」[609]。然而，胡悟在 1690 年左右卻蓄意地推翻自己之前的說法，質疑栩栩如生的靜物畫，認為它欺騙人的雙眼而遠離真理[610]。他認為，沉迷於靜物繪畫的多數人，他們即使是受過教育的人或是最聰明的人，他們想像的藝術只不過是每日映入眼簾最普通的自然事物，而真正能夠評論繪畫奧秘之處的專業僅在先進人士真實的知識[611]。胡悟確實是學院首次展覽的評論者，為學院首次展覽留下生動的描述，他口中的先進人士應該是指涉他自己。他反對展覽之中公眾對於繪畫感到驚奇的態度，如同看見奇珍藏品室（Kunstkammer）裡繪畫作為模擬古代遺物的幻象，並質疑低階門類繪畫流行的現象[612]。胡悟後來的說法，

609　Jean Rou, *Mémoires inédits etopuscules*, ed. F. Waddington, Paris, pp.17-18.

610　Jean Rou, *Mémoires inédits etopuscules*, II, p. 19. Cited in Thomas E. Crow, 1985, p. 102.

611　Ibid.

612　Ibid. p. 103.

613　Pierre Borel, *Les Antiquitez,raretez, plantes, minéraux et auters choses considerable de la ville et du comté de Castres d'Albigeois*（*contenant une liste des cabinets crieux de l'Europe*）, Castres, 1665, pp. 133-149. Cited in Thomas E. Crow, 1985, pp. 29-30.

614　Ibid. p.9.

似乎要突顯出藝術評論的知識門檻。

在珍玩文化（culture of curiosities）盛行的時代，胡悟罕見地意識到奇珍藏品室與藝術展覽之間的差異。對照 1699 年的展覽的描述可以看出胡悟所說的差異。勒・孔特以珍藏玩家（curieux）的語調來描述藝術展覽，他首先關注畫框的物理狀態，對於花草樣式的邊框特別感到驚奇，雖然他也曾提及作品的排列方式，但對於藝術作品的內容並無著墨。這樣的觀看經驗，反應出 17 世紀流行的奇珍藏品室的收藏思維，將藝術作品融入百科全書式的微觀物質世界。或許，我們可以透過柏爾（Pierre Borel, 1620-1671）於 1649 年出版的藏品彙編，理解勒・孔特的關注。柏爾是一名醫生，他將自己收藏的珍品進行分類造冊，他的分類依序如下：稀有珍品（巨人的骨頭和雙頭怪獸）、四隻腳野獸、魚和海洋生物、其他海洋物件、昆蟲和蛇、植物根和莖、樹葉、花、樹膠和汁液、種子和穀物、罕見水果、其他水果和種子、化石、其他礦物、古物、人造物。這個分類的倒數第二項古物包括甕缸、花瓶、錢幣和紀念章；最後一項人造物則有鏡子、瓷器和五十幅來自羅馬、法蘭德斯和巴黎的肖像畫 [613]。

從 17 世紀學院展覽的觀看經驗看來，藝術展覽受制於門類階級和奇珍藏品室的分類系統，而尚未能夠發展出藝術展示的方法。學院作品討論會也僅有少數藝術家的投入和藝術愛好者參與。這個時期，藝術家身分認同雖然已經透過學院體制確立，但是，代表藝術家的藝術作品還無法展現出藝術作為主體的身分。

▌沙龍展的觀眾

1737 年以後，學院展覽持續舉辦，開始走入沙龍展的時代，1740 年代各種批評小冊子傳播於沙龍展舉辦期間，激發體制以外不同階層來討論藝術的各種課題，巴修孟和杜布雷夫人，以及德・聖彥等等，他們帶有政治企圖表達藝術和政治的關係；1759 年狄德羅開始為他的友人葛漢姆（Melchior Grimm, 1723-1807）所主辦的《文學通訊》（*Correspondence Littéraire*）轉寫沙龍評論（commentaries on the Salon），介紹沙龍展的作品給這份刊物的讀者，讀者都是國際間具有頭銜的貴族 [614]。以沙龍展為主題的寫作者，由於知識背景的差異和讀者對象的不同，這些因素便顯現在他們所關心的議題。

沙龍展沸沸揚揚的聲浪之中，梅席耶（Louis-Sébastien Mercier, 1740-1814）

LAUDA-CONATUM
EXPOSITION au SALON du LOUVRE en 1787.
à Paris, chez Bonnet, Peintre, Rue Guénégaud N.º 24, et à Londres N.º 7, S.t Georges Raw, Hyde Park.

圖 82.　馬提尼（Pietro Antonio Martini），〈1787 年羅浮宮沙龍展〉，年份不詳，尺寸不詳，版畫，
　　　　巴黎國家圖書館。

是少數關注畫作排列和觀看者經驗的一位評論家。在《巴黎繪畫》（*Tableau de Paris*）一書中，他曾描述 1787 年沙龍展紊亂的景象：神聖與世俗之歷史和神話主題的繪畫雜亂地排列著，人群的混雜和視域的混亂不分高下，烏合之眾以盲目崇拜和追逐流行的態度，談論繪畫作品中的經典故事，聖徒與神祇的身分都被張冠李戴混淆不清；沒有藝術涵養的民眾，全然用直覺來觀看作品，以自然的外表來討論這些作品[615]。

　　梅席耶的描繪揭露幾項事實，首先，沙龍展不僅僅是學院藝術家展示藝術才華的場域，它已經成為公眾流行文化的場域。從當年展覽的版畫（圖82），我們可以看出方形沙龍人群聚集的情形，連寵物都能夠進入。其次，沙龍展作品緊密凌亂

的排列（pêle-mêle arrangés），作品從上到下布滿方形廳的整個牆面，作品和作品緊鄰並置，對於不曾接觸藝術或是不諳藝術常規的公眾而言，這樣的展示方式形成一種知識的對立，因為只有少數擁有相關知識的藝術愛好者與資產階級菁英能夠進行審美活動，多數的觀眾面對作品只能漫不經心，匆匆一瞥。再者，梅席耶是站在平民主義（populism）的立場來批評沙龍展，他質疑歷史畫的優越位階，認為它是為統治階級服務的產物，藝術家為了擁有優越的社會地位，努力以此作為創作目標，然而，沙龍展應該要為公眾服務[616]。進一步地，梅席耶批評沙龍展裡面為數不少的肖像畫，他說，那些裝模作樣、賣弄風情、裝腔作勢、愚蠢昏庸的貴族和資產階級肖像，它們不應該出現在沙龍展，而是在他們自己的起居室[617]。

　　17到18世紀知識分類和藝術分類系統主導著沙龍展的展示方式，然而沙龍展是公眾的場域，在經驗主義思潮的影響之下，沙龍展的評論擴及到觀看者的審美經驗，同時反省藝術作品展示的方法。就這個層面而言，梅席耶十分前衛，他的觀點可以說是日後公共博物館展示思維的先驅。

615　Louis-Sébastien Mercier, *Le Tableau de Paris*, Amsterdam, 1782-88, pp. 203-206. Cited in Thomas E. Crow, 1985, p. 20.

616　Ibid.

617　Ibid. p. 21.

第六章
藝術評論與近代公共博物館概念的孵化

　　18 世紀思想運動風起雲湧，百家爭鳴的學說既顯得活力充沛，卻也隱藏著多元矛盾，這些思想的交融與衝突也反應在沙龍展所衍生出來的藝術課題。梅席耶對 1787 年沙龍展的評論，讓我們看見，藝術雖然開放面對公眾，公眾卻未因此而親近藝術，藝術知識的距離形成一種階級和審美的對立。這種現象跟啟蒙運動的開明的（enlightened）主張背道而馳，而藝術知識的距離也顯示出古今之爭的延續。17 世紀尾聲，今派獲勝之後，18 世紀的人們都認為，他們自己的時代比先前任何一個時代都好[618]。沙龍展可以說已經成為宣揚這個觀點的場域，因為它是當代藝術的舞台，引領藝術潮流的中心。雖然復古的美學潮流或政治企圖促進了新古典主義的藝術品味，但是公眾審美的經驗卻未能理解古典精神與傳統文化的意涵，他們看到的是古典元素的片段，而無法看見藝術風潮的流轉與變化，偏狹的古今之爭的結果正如同梅席耶所批判，藝術與公眾顯得疏離。

　　這種現象既不是展覽制度成立之初的目的，也不是藝術創作者期待的目的。慶幸的是，啟蒙運動掀起了公眾參與評論的風氣，而藝術評論也介入了藝術活動，藝術作品應該如何展示、應該如何觀賞、應該如何維護與保存，以及應該如何成為知識並加以教育等等課題及其觀念，都在沙龍展這個場域孵化，從而成為近代藝術博物館誕生初期的基本關懷。

第一節　展覽評論與藝術評論

　　啟蒙運動時期的德國思想家康德（Immanuel Kant,1724-1804）曾說：「我們的時代一切都須接受批評，這是一個批評的時代（le siècle de la critique）」[619]。法國作家馬蒙特爾（Jean-François Marmontel, 1723-1799）為《百科全書》撰寫「批評」這個條目時曾經指出，批評就是對於人類的產物進行開明的審查並提出公平的評斷，沒有一個知識領域能夠逃避它的影響[620]。沙龍展在 18 世紀中葉已經成為整個歐洲的文化盛事，在公眾的目光和批評的精神之下，打破官方體制、貴族和資

產階級贊助人對藝術評論的壟斷，開啟了一種自由的而且非官方主導的藝術評論。先驅人物有德·聖彥，他於 1747 年發表一篇名為《法國繪畫幾個導因的反省》，1750 年代陸續發表沙龍展相關評論文章。從 1759 年到 1781 年之間，狄德羅也著力於針對沙龍展與相關作品撰寫評論。他們並非學院體制的成員，都是從學院外部對沙龍展提出批評。繼他們兩人之後較為知名的沙龍評論家包括：梅霍貝（Pidansat de Mairobert, 1727-1779）[621]、卡蒙特爾（Louis de Carmontelle, 1717-1806）[622] 及梅席耶。

然而，書寫這些自由評論的作者之專業背景、知識領域和表達對象與目的都有不同的立場，他們的評論所產生的效果與影響亦呈現在不同的面向。德·聖彥、梅霍貝與卡蒙特爾的沙龍評論多數著墨於展覽場域的藝術跟階級與品味之間的衝突的議題，或是藝術展覽所隱藏的政治目的，比較正確地說，他們的書寫應該被稱為是一種展覽評論。而狄德羅以文學書寫的方式融合藝術理論來評論藝術作品，從而為文學領域開闢一個新的類別，這是我們今日普遍認知的藝術評論。至於梅席耶對於沙龍展的展示批評則類似於我們今日常見的展覽評論。換言之，18 世紀沙龍展的藝術評論與展覽評論及其產生出來的問題意識，都已經為我們今天專業藝術知識的研究奠立了初期的基礎，同時，也揭示了近代公共博物館民主化的精神。法國大革命的前夜，藝術評論家揭竿起義，透過沙龍展發動了一場文化藝術的革命。

▌觀看者的審美經驗

馬蒙特爾在《百科全書》中曾經描繪評論家的特質，他認為，一位評論家不僅僅要具備條理不紊的客觀質疑能力，並且還要成為閱讀者的引導人 [623]。由此，我們可以看見，18 世紀下半葉評論書寫的閱讀者導向，關於這樣的重大轉折，我們不能忽略美學家杜博神父的《詩歌、繪畫和音樂的批判性反思》一書的影響，因為他探

618 漢普生，1984 年，頁 146。

619 Antoine de Baecque et Françoise Mélonio, *Histoire culturelle de la France, tome3: Lumières et Liberté*, Paris: Éditions du Seuil, 2005, p. 15.

620 Ibid. p. 14.

621 Thomas E. Crow, 1985, p. 4.

622 Ibid. p. 18.

623 Antoine de Baecque et Françoise Mélonio, 2005, p. 14

討的是觀眾對藝術作品的審美經驗（aesthetic experience）[624]。這本書於 1719 年出版，原版共二冊（但後來的重印為三冊）頁數高達一千兩百頁，在杜博有生之年，此書再版兩次，到了 18 世紀尾聲，再版不少於十六次，伏爾泰曾經讚美此書，認為它是有史以來對整個歐洲最有助益的一本著作[625]。

藝術與觀眾的關係並不是一個從未被提及的課題，早在古代，修辭學教師都會指導演說家必須考慮他的聽眾，在各種藝術的理論之中，也都曾隱約地或顯然地論及觀眾。文藝復興時期，隨著文學藝術的演變，繪畫理論也重視觀眾，16 世紀的藝術理論不僅是為了指導藝術創作，還會說明藝術作品，從而成為文學的分支，這些理論提供線索給非藝術家和一般民眾認識藝術[626]。但是，這些理論都是從藝術家的角度出發，即使提及到觀眾，藝術理論的作者也總是思慮藝術家的工作層面，問題圍繞在：該怎麼做才能算是有創造性的藝術家；藝術家該用何種方法再現自然或選擇什麼樣的主題來吸引觀眾並喚起適當的回應[627]。

但啟蒙運動初期的杜博則一反這樣的傳統，他從觀眾的立場出發，探討觀眾為什麼以及如何享受藝術作品。他從人類的本性來解釋藝術的功能和意義，因此他指出，當人類需求獲得滿足的時候才會產生愉悅的感受，而人類的需求就是保持我們精神或心靈的忙碌，空閒的精神往往會產生無聊而導致困難和危險的處境，因為無聊是痛苦的，以至於人類往往會從事耗費精力的事務來避免這種折磨[628]。需求或慾望使我們的精神和心靈忙碌，這是我們被各種景象深深吸引的原因，特別是那些強烈喚起激情的場景，例如，人們前往刑場觀看死刑犯被斷頭的場景；前往羅馬競技場觀看鬥士與野獸格鬥的場景，觀看這些場景使得觀眾情緒激昂，杜博認為，這些危險場景的興奮與激情是一種普遍的魅惑現象，而這種魅惑使人

624　Moshe Barasch, *Theories of Art, II：From Winckelmann to Baudelaire*, New York and London：Routledge, 2000, p. 20.

625　Ibid. pp. 17-18.

626　Ibid. p.19.

627　Ibid.

628　Ibid. p.20.

629　Ibid. pp. 20-21.

630　Ibid.

631　Ibid. p. 22.

們遺忘人性仁慈的本源，因此這是邪惡的激情[629]。

　　相對於從這些危險引起的情緒狀態，他轉而強調藝術的功能，認為我們可以從藝術之中找到預防邪惡的激情的方法。為了成功預防邪惡的激情，我們必須將邪惡的激情從愉悅的感覺之中抽離開來，這個方法杜博稱之為「人造的激情」（artificial passions），也就是透過畫家和詩人對事物的模仿，呈現出人造的激情，進而引發我們真實的激情（our real passions）[630]。杜博曾經以勒‧布漢的〈屠殺伯利恆無辜嬰孩〉（Massacre of the Innocents）這件作品作為例子[圖83]，討論它對觀看者的影響。這件作品呈現出可怕的景象：瘋狂的士兵切斷流血母親腿邊嬰孩的喉嚨，作品畫面描繪著這個悲劇事件，逼使我們不安，震憾不已，但是卻在我們的靈魂之中留下一些想法，我們並不需要真正親身經歷相同的折磨，作品已經引發了我們的憐憫（compassion）[631]。

圖83. 勒‧布漢，〈屠殺伯利恆無辜嬰孩〉，1660年代，油彩、畫布，133×187cm，倫敦杜爾維治美術館（Dulwich Picture Gallery, London）。

我們只需略為回顧法國繪畫史，便可以發現「激情」在藝術實踐和理論中的重要性。普桑以古代修辭學理論作為基礎，融合斯多葛學說，強調內在理性的激情；勒‧布漢以笛卡爾的學說為依據，以表情呈現作為情感的表徵，激情是心理——生理狀態；德‧皮勒支持色彩表現可以觸動情感的激情；杜博從觀看者心理學（psychology of the beholder）來探討激情的淨化與昇華（sublimation）。換言之，杜博從指導繪畫的理論準則走向觀看者的心理經驗，為展覽的時代開創了一個觀眾導向的思維。在階級分明的時代中，藝術欣賞原本幾乎只是少數菁英的娛樂，但是他卻跳脫自己的階級優越感，批評寓言的歷史繪畫，特別是那些不具有民族文化傳統的寓言故事。他認為，它們晦澀難懂，觀眾既然無法理解作品的意涵，作品也就無法感動觀眾 [632]。這樣的先見之明，直到半個世紀以後，我們才從梅席耶對 1787 年沙龍展的評論看到相同的論點。

▍德‧聖彥的展覽評論

自 1737 年以來學院定期舉行沙龍展，伴隨而來的群眾和印刷技術的進步，自然地孕育出批評小冊子。這些小冊子出現的初期，多數是不具名的諷刺短文，以統治政權的貴族階級為批評對象，透過沙龍展參觀群眾，政治批評小冊子散播快速，容易形成公共輿論。1740 年代初期，零星出現不具名小冊批評沙龍展，到了 1747 年，德‧聖彥發表一篇名為〈法國繪畫現狀幾個導因的反省〉的文章，開啟了具名的沙龍評論。這篇文章，首次直接批評了學院藝術家，引來學院極大的反彈，1750 年代批評沙龍展的力道加劇，於是官方從 1767 年實行審查制度，禁止非官方的出版物在沙龍展期間販售，直到 1770 年代才解禁 [633]。

德‧聖彥於 1688 年出生於里昂（Lyons），來自於從事絲綢買賣的家庭，1729 至 1737 年，經由國王路易十五皇后瑪麗‧雷欽斯卡（Marie Leczinkska）任命而進入凡爾賽宮，這段期間開始熟悉宮廷和皇室收藏作品 [634]。他與國王首席畫家勒莫安友好，這段友誼使他對當代藝術有所見聞，1737 年勒莫安自殺身亡，德‧聖彥便離開凡爾賽宮前往巴黎，此後則查無資料可以知道他的蹤跡 [635]，直到 1747 年《法國繪畫現狀幾個導因的反省》使他成為爭議人物。學院透過圖像將德‧聖彥刻畫為一個無知鄙陋之徒，當時學院院長柯瓦佩爾（Charles-Antoine Coypel, 1694-1752）將德‧聖彥描繪成一位盲人的形象，由學院理論家瓦特雷（Claude-Henri

Watelet）製作成版畫（^{圖84，見頁208}），當時布雪、柯慶等學院畫家都加入了這場對抗。然而，這些學院反擊的版畫並沒有抑制沙龍展的評論，衝突越演越烈，1749 年藝術家以拒絕參加沙龍展來表示對沙龍評論的抗議 [636]。

　　我們曾經說過，德‧聖彥針對 1740 年、1742 年、1744 年、1745 年與 1746 年的展覽都不曾產生羅馬獎得主，批評學院歷史繪畫的產出的數量和品質。我們也曾說過，17 世紀末法蘭西因為戰爭與財政窘迫，宮廷委託歷史繪畫的數量逐漸遞減，加上攝政時期學院展覽中斷，學院藝術家紛紛轉向藝術交易熱絡的太子廣場展覽，雖然 1737 年學院恢復舉行展覽並禁止學院藝術家參加非官方展覽，這些規定並不影響藝術家接受非官方的委託，特別是流行性的裝飾繪畫，它們的主題多數是愛神、風流的牧羊人、幻想的風景等等。布雪單單是以這一方面主題的繪畫一年的收入五萬里弗；德‧拉圖爾（Maurice Quentin de la Tour, 1704-1781）只要為蓬芭度夫人繪製肖像就可以獲得四萬八千里弗。當時，精通投資的平民階級透過債券或地產投資一年收入大約三千到四千里弗，索邦大學教授一年收入是一千九百里弗 [637]。德‧聖彥認為，藝術家竭盡所能滿足富裕資產階級的品味，金錢的誘惑使得藝術家遠離更高的理想和思想，他抨擊洛可可藝術的品味墮落和道德低落 [638]。

　　品味（taste）這一詞，在當時的藝術領域使用普遍而且由來已久，義大利藝術史家巴迪努奇（Filippo Baldinucci, 1625-1697）使用這一詞包含兩種意義：一是指可以辨別出最好的藝術作品的才能，二是指藝術家創作所採用的方式。德‧皮勒也曾於 1708 年寫出：「品味是顯示藝術家傾向的一種觀念，藝術家經由教育而形

632　Ibid. pp. 33-35.

633　Robert W.Berger, 1999, pp. 173-174.

634　Patrick Descourtieux, *Les théoriciens de l'art au XVIIIe siècle: La Font de Saint-Yenne*, Mémoire de maîtrise, University of Paris-Sorbonne, 1977-8. Cited in Andrew McClellan, 1994, p. 21.

635　Ibid.

636　Thomas E. Crow, 1985, p. 8.

637　Albert Babeau, *Les Bourgeois d'autrefois*, Paris, 1886, pp. 83-5. Cited in Thomas E. Crow, 1985 p. 11.

638　Thomas E. Crow, 1985, p. 125.

圖 84. 瓦特雷，〈德·聖彥〉，年份不詳，版畫，尺寸不詳，巴黎國家圖書館。

塑品味[639]」。德‧聖彥採納前人的觀點，此外還為品味附加一層道德的意涵，他表示，畫家應將才能致力於歷史繪畫，達到最高的藝術位階，尋求開明的人士和有良好名聲的藝術愛好者的認同，而畫家端莊與高貴的人品特質會呈現在他的所有作品之中，這些良善的特質提升作品的價值[640]。

　　德‧聖彥高度稱讚翁托安‧柯瓦佩爾（Antoine Coypel, 1661-1722）[641]，他讚美畫家認真研究前輩大師繪畫將學習所得轉化在他精緻的畫工和高尚風格，而獲得月桂冠的榮耀，畫家卓越的智慧和品味受惠於大師傑作（masterpiece）。但是，當代畫家熱中於藝術的競賽勝過對前輩大師的尊敬，忙於奉承權貴，滿足紈褲子弟輕挑與情色的趣味，追求時尚的美麗，這些不登大雅之堂的作品不應該進入藝術的聖殿（沙龍展）[642]。德‧聖彥認為，國家沒有展示出自己所收藏的外國和自己民族的前輩大師作品，而這些作品都被埋沒在狹小的空間，作品未被好好保存照顧而造成無法挽回的損壞，他聽聞盧森堡宮裡魯本斯的作品已經呈現毀損的狀態而感到羞恥。當代藝術衰弱的現象，源自於藝術家無法見到大師傑作而無從學習，他提倡復興法蘭西歷史繪畫，其首要方法即在羅浮宮適當的位置展示皇室收藏的傑作，提供藝術家研習經典名作，同時展現法蘭西民族輝煌的資產[643]。從德‧聖彥的論述，我們可以看到類似於近代博物館典藏常設展的觀念。

▎狄德羅的藝術評論

　　我們前面曾經說過，洛克經驗主義對於法國啟蒙運動的影響，而關於感覺

639　Lionello Venturi, *History of Art Criticism*, 1936, translated from the Italian by Charles Marriott, New York: E. P. Dutton, 1964, p. 24.

640　La Font de Saint-Yenne, *Réflexions sur quelques causes de l'état present de la peinture en France*, 1747, The Hague, p. 4. Cited in Thomas E. Crow, 1985, p. 125.

641　Antoine Coypel（1664-1722）是少數能夠書寫藝術觀點的畫家，他曾發表〈繪畫論〉（*Discous sur la peinture: sur l'esthétique du peintre, sur l'excellence de la peinture*），他的父親 Noël Coypel（1628-1707）被譽為 Coypel Possin，他同父異母的弟弟 Noël-Nicolas Coypel（1690-1734）也是學院畫家，當時反擊德‧聖彥的學院院長 Charles-Antoine Coypel 是 Noël-Nicolas Coypel 的兒子。

642　La Font de Saint-Yenne, *Réflexions sur quelques causes de l'état present de la peinture en France*, 1747. Cited in Robert W.Berger, 1999, pp. 208-210.

643　Ibid.

的道德價值成為 18 世紀中葉衡量藝術價值的一項標準。德·聖彥站在政治批判的立場反對洛可可並重申歷史繪畫崇高的位階，但是，他所推崇的歷史繪畫並不是那些眾神讚美君王美德的主題，而是描繪古代對抗專制與古羅馬的英雄，像是蘇格拉底（Socrates）、斯齊比奧（Scipio Africanus）、布魯特斯（Marcur Junius Brutus）等等，這些令人尊敬的人物對工作勤奮不懈，厭惡奢華與安逸，深思遠慮，他們愛國的情操勝過血統的類別[644]。1755 年，伏爾泰發表他的新劇作《凱薩之死》（*Mort de Cesar*）曾寫到：「即使他們是我們的兒子、兄弟、父親，如果他們是暴君的話，他們便是我們的敵人。一個真正的共和國公民所能給予他的父親、兒子的，乃是美德。」[645]，從而，盧梭將愛國主義（patriotisme）視為美德（vertu）的同義詞。

　　這些言論對照於當時的藝術贊助，不但具有政治批判的目的，同時顯示出巴黎布爾喬亞（bourgeois）市民階級之間品味的差異。同樣是平民階級（第三等級），巴黎的金融階級（gens de finance）[646] 喜愛的是洛可可，而德·聖彥、伏爾泰和啟蒙運動知識分子則傾向樸實儉約與愛國情操的藝術表現，從而形成了新古典主義與洛可可的對立。愛國意識的興起，受到啟蒙思潮啟迪的市民要求國家應該大力贊助歷史繪畫，振興這個代表藝術理想秩序的傳統與典型[647]。然而，在這個時期，歷史繪畫的理想秩序，從《聖經》、神話的敘事轉移到愛國主義自我犧牲的敘事，前者是藝術家理論導向，後者是市民階級的道德導向。我們曾經說過，文藝復興前夜，但丁在《饗宴》中將貴族身分從家族門第的概念解放出來，強調深度的文化素養，以卓越的道德和知識賦予貴族身分崇高的意涵。進入文藝復興時期，更

644　La Font de Saint-Yenne, *Sentiments sur quelques ouvrages de peinture, sculpture et gravure, écrits à un particulier en Province*, Paris, 1754, pp. 90-3. Cited in Thomas E. Crow, 1985, p. 119.

645　漢普生，1984 年，頁 147。

646　Thomas E. Crow, 1985, p. 109.

647　Ibid. p.125.

648　*Diderot on Art Volume I: The Salon of 1765 and Notes on Painting*, John Goodman edited and translated, Introduction by Thomas E. Crow, New Haven and London: Yale University Press, 1995, pp. ix-x.

649　Ibid. 另參見 Lionello Venturi, 1964, p. 142.

650　Diderot on Art Volume I, 1995, pp. 3-4.

651　Ibid.

多學者引用亞里斯多德著作中所論及貴族的定義，即貴族的身分在於美德。我們看見，14 至 15 世紀，在藝術作品展示觀念的演變之中，美德使藝術表現出個體精神，如聖米凱爾會堂；18 世紀中葉以後，美德成為審美標準，在當代藝術展覽（沙龍展）之中逐漸匯聚而成某種集體意識，展覽變成藝術和政治的競技場，投身其中的觀看也就更加複雜。

狄德羅是一名自由思想的獨立哲學家，1749 年，他被以煽動性的著作言論違反了宗教、國家和道德之罪名逮捕，囚禁在文森監獄（Vincennes），而《百科全書》同樣地威脅到統治階級，帶給他許多麻煩，他的激進作品並未公開出版而保留在私人手稿。1759 至 1781 年間的沙龍評論，同樣地隱藏在公眾的視野之外，雖然《文學通訊》的讀者都是國際間少數具有頭銜的貴族，但是他這樣的做法並不只是為了避開審查制度，而是他不想圍繞在醜聞或政治議題上來進行藝術的寫作 [648]。他藉由優美的文學書寫，將法蘭西的當代藝術介紹給無法親臨現場的國際上流社會人士，跟他們分享當代藝術的品質和他的藝術觀點，從而形成共同的審美趣味 [649]。

狄德羅最初開始撰寫沙龍評論的時候，對視覺藝術涉獵不多，他發揮自己寫小說和劇本的想像能力，結合編撰《百科全書》的熱情和實事求是的方法，大量研讀視覺藝術理論書籍，而事實上，藝術理論一直是以文學理論作為普遍的準則，因此精通文學戲劇的狄德羅，很快就能夠理解視覺藝術的歷史和判斷的準則，例如，1765 年的沙龍評論，曾經引用古羅馬時期文藝理論家賀拉斯（Horace）《詩藝》（Art Poetica）的內容作為行文的破題。曾經受到經驗主義思潮的洗禮，他並不滿足於觀念性的學理，虛心請教藝術家而理解精巧的圖畫與自然的真實；掌握光影的魔法熟悉色彩而能夠感覺肌膚質感 [650]。他總共撰寫九次的沙龍評論，分別是 1759、1761、1763、1765、1767、1769、1771、1775、1781 這幾年，其中以 1765 年和 1767 年的篇幅較長，並且顯露他對視覺藝術成熟的專業知識。他在1765 年的評論表示，他思索反省自己所看的、所聽的，那些說來容易卻在腦海裡模糊的藝術術語，諸如：統一（unity）、變化（variety）、對比（contrast）、對稱（symmetry）、佈局（disposition）、構圖（composition）、特性（character）和表現（expression）等等詞彙，此時，他已經清楚而明確地理解了它們的意義 [651]。

德‧聖彥受圍於政治任務而限制了他的審美想像力（aesthetic imagination），

圖 85 葛魯茲，〈孝道〉，1763，油彩、畫布，115×146cm，聖彼得堡冬宮博物館。

使他偏好普桑和歷史繪畫，而無法欣賞洛可可散發出來的光芒，[652]。雖然狄德羅遵守門類階級的法則，按照這個傳統的規律來介紹藝術作品，但是，他對於道德秩序的看法卻又顛覆了門類階級，此外，他對道德或美德的觀點也不同於德·聖彥推崇愛國主義英雄的政治傾向。狄德羅在 1767 年的沙龍評論提出「道德的自然史」（natural history of morality）的觀念，他說，每一個物種都會有其適合的道德秩序（moral order），或許在單一的物種之中也會有不同的道德適合不同的個人，或階級或聚集相似的人，舉個簡單的例子，例如，藝術家或藝術特有的道德，很可能是對照於日常生活的倫理道德 [653]。因此，我們便不難理解，狄德羅格外推崇葛魯茲（Jean-Baptiste Greuze,1725-1805）和夏當表現常民生活倫理的情感和市民階級簡樸勤奮的繪畫。狄德羅沒有陷入門類階級和政治操作的偏見，顯示對各種主題開放的態度，樹立起專業藝術評論的獨立角色。此外，他透過大篇幅文字介紹小型和次級門類繪畫（風俗畫和風景畫），幫助藝術家獲得收藏家的青睞，例如，葛魯茲 1763 年沙龍展的作品〈孝道〉（Filial Piety）[圖 85] 本來乏人問津，《文學通訊》的重要固定讀者俄國的凱薩琳

女皇（Catherine the Great）透過狄德羅的藝術書寫，理解了畫家特有的道德趣味，因而買下這件作品。年輕畫家勒‧普蘭斯（Jean-Baptiste Le Prince, 1734-1781）與侯貝（Hubert Robert, 1733-1808）也都曾經受惠於狄德羅的沙龍評論。

第二節　展示方法與藝術史

　　18 世紀學院從體制內的藝術系統進入到啟蒙運動潮流衝擊下的社會脈絡，沙龍展儼然成為一個公眾的論壇，展覽的事務越趨於繁重，作品的展示狀態與方法也就成為他們議論的課題。當時沙龍展的展示方法面對著「門類階級」與啟蒙運動思潮之間的矛盾，因此，負責展覽事務的「展覽籌劃人」（tapissier）成了學院內部規則與公眾輿論的調解者。這個時期，展覽之中的觀看不再只是為了美的崇拜，還摻雜政治與道德的議題，這些議題進而鬆動了學院內部根深蒂固的門類意識，同時激發公眾意識的反思目光。

　　啟蒙運動的多元觀點蘊含各種衝突，但也是這樣的衝突而能夠對於矛盾之處延伸反思。西方史學意識便是來自於 18 世紀的歷史運動（historical movement）。在伏爾泰之前歷史的敘述往往是政治演變和軍事衝突的編年體，1756 年伏爾泰發表了《各國民俗風情論》（*Eassay on the Manners and Mind of Nations*），他和同時代的史學著作，內容開始擴及到文化和其他領域。另外，伏爾泰發明了「歷史哲學」（philosophy of history），這一詞意味著對傳統神學闡釋的決裂，認為人的境遇可經由理性的應用與完備而獲得改善，這樣的看法成為世俗世界嶄新的世界觀，並顯示文明進步的觀念（idea of progress）[654]。

　　這個進步的觀念，更突顯出 17 世紀古今之爭今派的優越，並呈現出 18 世紀「厚今薄古」的普遍現象，而這樣的現象同時反應在藝術的品味和當代藝術的展示。與此同時，龐貝（Pompeii）與賀庫蘭尼姆（Herculaneum）古城的考古發掘，

[652]　Ibid, p. xi.
[653]　Diderot, *Salons*, J. Seznec and J. Adhémar, eds., Oxford, 1967, III, pp. 148-50. Cited in Thomas E. Crow, 1985, p. 108.
[654]　黃進興，《歷史主義與歷史理論》，臺北市：允晨文化，1992 年，頁 26-27。

II／法國藝術展示制度的建立　213

卻又再度掀起對古典文化嚮往的熱潮。於是，古今之爭再起，而這一次不僅僅影響了藝術創作與評論，其效力也擴及到藝術作品的展示思維與「藝術史」（history of art）一詞的發明。

▌展覽籌劃人

實現一場沙龍展，除了入選的作品（moreaux de réception）之外，還需要展覽的籌劃與配置的執行，執行展覽事務一職，學院慣稱為 décorateur 或 ordonnateur，至於 tapissier 稱呼的出現則是來自於狄德羅 1765 年沙龍評論，這是狄德羅對當時負責展覽事務的夏當的一種暱稱[655]，法國藝術史家居佛瑞（Jules Guiffrey, 1840-1918）也曾沿用 tapissier 這個用法[656]。我們前面曾經說明，慶典儀式的場合懸掛織毯（tapisserie）意味著揭開慶典展覽或揭開作品公開觀看的序幕，而織毯的展開是公開展示活動與觀念的一個起源，tapissier 意指懸掛或安裝織毯的工人，而學院展覽也曾使用織毯作為懸掛繪畫的襯景或支撐物，那麼，使用 tapissier 來稱呼負責展覽事務的人確實恰當。而這個職務可以說是現今社會博物館館員或專業藝術展覽策展人的前身[657]，但為了顧及時代脈絡和差異，我們將此職務稱為「展覽策劃人」。

從學院開辦展覽以來，籌劃展覽的事務由學院院士共同分擔，並無特別賦予專有的職稱，這跟當時社會習俗有關，因為藝術作為觀看的主要對象尚未形成一種風氣；再者，我們也曾說明，學院設立初期，學院成員並不熱中於展覽。1673年的展覽，學院首次發行展覽手冊（livret），這一年的手冊沒有記載展覽籌劃人，

655　Isabelle Pichet, 2014, p. 61.

656　Jules Guiffrey. *Notes et documents inédits sur les expositions du XVIIIe siècle*, Paris：Librarie de J. Baur, 1873, p. XXVIII.

657　關於博物館館員職稱的演變，參見張婉真，〈博物館研究員的過去、現在與未來：關於其工作性質與養成教育的發展歷程與趨勢〉，收錄於《博物館學季刊》20（3），2006 年，頁 23-35。

658　佛羅倫斯佩提宮（Pitti Palace）的宮殿美術館（palatine Gallery）則是例外，它仍然維持當初梅迪奇家族懸掛作品的方式，整個牆面佈滿繪畫，這樣的展示可能會使不曾涉及藝術知識的一般民眾感到觀看的疏離，但美術館保持其家族藝術品味的原貌，卻有助於後人理解當時的藝術潮流及收藏家的觀看方式。

659　André Fontaine, *Les Collections de lAcadémie Royale de peinture et de sculpture*, Paris: Société de propagation de livres d'art, 1930, p. 45. Cited in Isabelle Pichet, 2014, p. 113.

660　Ibid. pp. 113-127.

接下來的兩次學院展覽 1699 年和 1704 年，展覽手冊上已經出現展覽籌劃人一職，而且這兩次展覽都是由畫家葉霍特（Antoine Charles Hérault, 1644-1717）擔任。此後，隨著沙龍展的逐漸穩定發展與藝術家重視展覽的態度，展覽籌劃人這個職務也越來越被重視，特別是批評小冊開始散布的時期，展覽籌劃人成為傳遞與調和學院和公眾之間對話的媒介。最顯著的例子即是 1747 年德‧聖彥對學院的批評，刺激了皇家建築總監展開學院的改革計畫。學院進行改革計畫期間（1748-1773）正是蓬芭度夫人及其家族主導的藝術政策的時期，而這段時間，夏當擔任展覽籌劃人（1755 年及 1761 至 1773 年），而狄德羅也是在這個時期投入沙龍評論。

在現今的博物館裡面，我們不會再看到 18 世紀沙龍展的展示方式 [658]，對現在的觀眾而言，作品布滿牆面的景象（圖86），不但凌亂無序而且難以親近。然而，沙龍展的布展方式並不是毫無章法的雜亂陳列或隨意放置。當時，學院創辦人之一的亨利‧泰斯特蘭（Henri Testelin），在《時代最熟練畫家對於繪畫實踐的觀感》（*Sentiments des plus habiles peintres du temps sur la pratique de la peinture*）一書中，曾經對於 1667 年學院展覽畫作緊鄰並置而且從天花板的上楣開始布滿牆面的景觀，感到一種崇隆的氛圍 [659]。或許，因為這是學院第一次舉行展覽，而展出作品與揭示藝術家身分的意義比觀看還要重要。沙龍展的展示方法主要大致依照幾個原則：品味、特質與和諧，而這幾個原則依附於門類階級的準則，例如，歷史繪畫懸掛在最上方，表示擁有最高的榮譽與聲望，其他門類則按照位階依序向下陳列 [660]。

籌劃展覽是一件吃力不討好的工作，這項工作除了沒有選擇入選作品的決定權，其他包括財務、作品位置安排、空間使用等等相關事務都必須仰賴這個職務

圖 86
德‧聖圖班（Gabriel Jacques de Saint-Aubin），〈1765 年沙龍展〉，年份不詳，水彩畫，46.5×24cm，巴黎羅浮宮博物館。

來組織安排。展覽工作既繁重又瑣碎，有時學院成員會因為不喜歡自己作品展示的位置而對展覽籌劃人不滿[661]。夏當是學院成員公認的公正人士，在學院面對外部挑戰的改革時期承擔展覽工作，皇家建築總監馬希尼侯爵（Marquis de Marigny）滿意夏當的表現，1763年決定給予展覽籌劃人二百里弗的酬勞[662]。學院發行的展覽手冊羅列了展出作品，但我們卻無法從手冊得知作品展示所要呈現出來的效果及其傳遞的訊息。事實上，沙龍展受惠於狄德羅的評論，因為狄德羅不但介紹與評斷沙龍展的展出作品，他還注意到夏當獨特的作品展示方法。

狄德羅在1765年的沙龍評論之中，論及風景畫家維爾聶（Claude-Joseph Vernet, 1714-1789）的「一日四時」（The Four Timees of day）這一系列作品，作品描繪了法國西北部諾曼地海港狄葉普（Dieppe）從清晨、中午、傍晚到夜晚四個時辰的不同景色（圖87）。在這四連作旁邊展示的是剛剛入選成為學院畫家勒普蘭斯（Jean-Baptiste Leprince, 1734-1781）的幾件作品（圖88）。狄德羅稱讚維爾聶絕佳的色彩與明暗，讚美畫家顏料運用的技法如同魔術師，如幻似真[663]。狄德羅認為，勒普蘭斯掌握繪畫的基本技法都很好，但是他的色彩則無法達到他自己素描和構圖的品質[664]。維爾聶和勒普蘭斯兩人的作品並置，在狄德羅看來，這個展示方式彷彿是維爾聶給勒普蘭斯上了一堂色彩課，這是有助於年輕的勒普蘭斯，卻也是殘忍的，因為這樣的方式讓勒普蘭斯的作品相形失色，狄德羅遂以戲謔的口吻說：「夏當的這種展示方法可以說是一種惡作劇[665]」。

從狄德羅這個評論，我們可以得知，夏當在遵守門類階級和慣常的原則之外，還採用作品比較的方法來進行展示，這樣的方法使展覽成為技藝的競技場，卻也鍛鍊觀看者的審美目光。狄德羅也發現，夏當會將自己的靜物畫展示在維爾聶的小型風景畫的區域之中[666]，按照門類階級的準則，風景畫比靜物畫的階級高，夏當的這個做法在當時是不同尋常的，由此我們可以察覺出，夏當對於門類階級的微妙態度。

661　Ibid. pp. 61-71.

662　Ibid. p. 72.

663　*Diderot on Art Volume I*, 1995, p. 71.

664　Ibid. p. 123.

665　Ibid. p. 72.

666　Ibid. p. 73.

圖 87 維爾聶，〈一日四時：晨〉，1753，銀銅板油畫，29.5×43.5cm，阿德雷德南澳美術館（Art Gallery of South Australia）。

圖 88 勒普蘭斯，〈俄國人的搖籃〉，1765，油彩、畫布，59.1×72.7cm，洛杉磯蓋提美術館。

▋朝向公眾的藝術展示：奧爾良家族收藏展

本書在第三章論及藝術作品展示觀念的演變時，曾經說明 17 世紀初期獨立贊助人（independent patrons）的興起，開始逐漸鬆動教會和宮廷對藝術的壟斷，進而活絡藝術交易與藝術展覽。獨立贊助人多數是具有文化素養的學者與專業人士，教宗烏爾班八世的御醫曼契尼（Giulio Mancini）是當時知名的獨立贊助人。他贊助當代藝術並撰寫專書，教導貴族身分的收藏家和讀者認識藝術品，並說明如何購買、保存和陳列展示[667]。這本專書書名為《繪畫思量》（*Considerazioni sulla pittura*）於 1620 年出版，此書的內容不但使用傳記的、歷史的和理論的方法，曼契尼還創新地提出藝術作品的展示方法。他說，要區分繪畫的新生、成長、完美、衰退的階段，需要考慮它們被展示的位置，提供適當的光線和符合它們尺寸的空間[668]。按照地理位置依序從北往南陳列，從北方畫派開始，然後是倫巴底畫派、托斯卡尼畫派、羅馬畫派，這個方式可以讓觀者輕鬆地享受欣賞作品，而使這些畫面留存在他們的記憶之中[669]。但是，曼契尼建議，不要將相同畫派或相同風格的作品置放在一起，而是插入同一時代、不同風格和畫派的作品，透過差異的比較，使觀者更近一步地享受作品的特色[670]。對於曼契尼的作品比較的方法，法蘭西皇家繪畫與雕塑學院似乎是不陌生的，因為在學院設立之初，學院討論會即致力於作品比較的研究並建立理論與準則。這種方法運用在作品展示不見於學院初期的展覽，卻較常見於收藏家的私人宅邸，例如，皮耶・柯羅薩的宅邸（也就是所謂的「影子學院」）。

在沙龍展還不成氣候之時，巴黎卻罕見地出現一個公開的常設展覽，即「奧爾良家族收藏展」，從 1727 年開始，1789 年結束。自從攝政王菲力二世將皇家宮殿（Palais Royal）作為攝政朝廷，這裡便匯聚了各國的藝術作品，特別是繪畫。攝政王菲力二世不但是一位財力雄厚的收藏家，他的鑑賞能力幫他辨別而能購藏到經典作品，例如，瑞典女王克里斯蒂娜（Queen Christina）的藏品，我們曾經說過，17 世紀羅馬熱鬧的展覽爭相向克里斯蒂娜女王借出她的藏品。在皮耶・柯羅薩的協助之下，菲力二世也贊助當代藝術，他的五百件繪畫作品涵蓋義大利經典名作與自己民族的經典作品[671]。法國大革命時期，這些作品分別出售到倫敦，目前它們分散在各國的美術館，英國國家藝廊也有不少藏品來自奧爾良家族[672]。

在攝政王逝世後四年，1727 年皇家宮殿展示菲力二世的藏品，開放給藝術家、鑑賞家、藝術愛好者和禮貌文雅的人士等參觀。奧爾良家族收藏展的展示方式並沒

有使用比較法，而是以國家或地域並以時代順序來展示，德・聖彥曾來參觀並表示，這個展覽比沙龍展更靠近民眾，因為他在那裡認識了各個時期和各種風格的作品 [673]。此外，這個展覽還發行展覽目錄名為《皇家宮殿展覽作品描述》（Description des tableaux du Palais Royal avec la vie des peintres à la tête de leurs ouvrages），由歷史家聖哲雷（Dubois de Saint-Gelais,1669-1737）主筆撰著，按照藝術家名字的字母排序編排介紹藝術家及其作品 [674]。聖哲雷概要地說明藝術家的生平和作品的風格特色，不對作品和藝術家進行評論，也不進行作品比較，他認為這樣讀者比較容易認識藝術，同時避免過度主觀的評價 [675]。聖哲雷的觀點顯然和學院首席理論家德・皮勒的看法不同，因為 1708 年德・皮勒在《繪畫基本原理課程》（Cours de peinture par principes）一書之中，以構圖、素描、色彩和表現四個標準製作「畫家評量表」（Balance des Peintres）的比較格式 [676]。他的評價多少帶有色彩派的強勢觀點，但不可否認的，他推崇的方法，廣泛地影響 18 世紀的收藏家和藝術愛好者並作為展示作品的方法。

　　然而，作品比較的展示方式，或許適合藝術鑑賞家或專業的收藏家，但是對於一般民眾而言，這種展示方式可能讓觀看者不能夠理解其中的道理。但是，奧爾良家族收藏展卻能夠跳脫菁英的審美目光而朝向公眾，這個展示的差異突顯出這個時代的多元與衝突。而沙龍展是一個公開的展示場域，它容納各種觀看的目光，在專制體制的時代，比較法的展示或許滿足了夏當和狄德羅等具有藝術的專業能力或欣賞能力觀眾，但這種展示方式與觀看方式，或者說審美知識程度的差異，則可以提

667　Carole Paul, *The Borghese Collections and the Display of Art in the Age of the Grand Tour*, Farnham: Ashgate Publishing, 2008, pp. 12-13.

668　Giulio Mancini], *Considerazioni sulla pittura,* 1620, Adriana Maruchi and Luigi Salerno ed. 2 vols, Rome: Accademia Nazionale dei Lincei, 1956-1957, V1, pp. 144-145. Cited in Carole Paul, 2008, p. 13.

669　Ibid.

670　Ibid.

671　Robert W. Berger, 1999, pp. 201-202.

672　Ibid.

673　Ibid.

674　Thomas E. Crow, 1985, p. 41.

675　 Robert W. Berger, 1999, pp. 203-204.

676　Andrew McClellan, 1994, pp. 33-34.

供我們現代社會對於落實審美公民權 [677] 的一種思考與實踐的脈絡。

▍國王藏品陳列室

奧爾良家族收藏展吸引造訪巴黎的藝術愛好者，開幕的同一年就已經出現在巴黎的旅遊書籍（guidebook）。德國作家聶梅茲（Jachim Christoph Nemeitz, 1679-1753）在《巴黎行旅》（*Séjour à paris, c'est à dire, Instruction Fidèles pour les Voyageurs de Condition*）一書中，熱情推薦奧爾良家族收藏展，他提到，這裡有許多房間裝飾著稀有珍貴的繪畫，這是這座宮殿最引人注目的地方；而同樣開放給外國旅客的羅浮宮，那裡有國王的收藏品，但羅浮宮卻無法像皇家宮殿一樣帶給我們視覺的享受，作品所處的環境並不好 [678]。

同樣是發生在 1727 年的巴黎，如同我們前面曾經說明，當時的皇家建築總監翁丹公爵主導了一場競賽展，展覽的地點不是在方形沙龍廳，而是在羅浮宮的阿波羅長廊（Galerie d'Apollon）。這個地點位在方形庭院（Cour Carrée）的西南角，過去稱作小長廊，1661 年因為一場大火而崩塌毀壞，由建築師勒‧渥（Louis Le Vau）設計重建，並規劃小長廊及其連結的廳房作為國王圖書暨藏品陳列室（cabinet）[679]。1670 年代，當時還年輕也還不是很有名的德‧皮勒曾經來此觀賞國王的收藏 [680]。1682 年，這裡的許多重要藏品都隨著路易十四的遷都而移到凡爾賽宮 [681]。因此，聶梅茲造訪羅浮宮時，沒能看到國王的重要藏品。

巴黎另一個存放國王藏品的地方是盧森堡宮，特別是那裡有魯本斯為瑪麗‧德‧梅迪奇繪製的二十四件大型油畫。1747 年，德‧聖彥在《法國繪畫現狀幾個導因的反省》小冊子裡說到，當他造訪安特衛普（Antwep）時，知名收藏家范哈根（Vanhaggen）跟他表示驚訝，因為盧森堡宮裡魯本斯的作品損壞，德‧聖彥無法理解自己的國家如此冷漠對待國家的資產 [682]。在德‧聖彥的批評刺激之下，1750 年盧森堡宮對外開放東側和西側的展示長廊，直到 1779 年關閉。根據藝術史家麥克雷倫（Andrew McClellan）的研究，盧森堡宮畫廊展示的方式採用作品比較的方法，它的目的在於配合學院改革計畫，用這種觀看方式來辨識出傑出的作品，有利於藝術家教育與鑑賞家的審美習慣 [683]。

18 世紀的藝術家貴族和菁英，培養審美的能力意味著他們擁有高尚的品味（grand gout），要培養這樣的品味除了要懂得欣賞藝術作品，最好還能前往義大利進行一場

「壯遊」（grand tour），造訪過古代遺跡和看見偉大的藝術作品才能算是完備了高尚的品味。德國藝術史家溫克爾曼就是處在這股崇古浪潮的知識分子，並成為新古典主義的代表人物之一。他在 1764 年出版《古代藝術史》（*History of Ancient Art*），這是首次以「藝術史」（history of art）為書名的著作，他沒有使用前人書寫藝術的方法，也就是他沒有描繪藝術家的生活，他注意到政治自由與藝術創造的關係，認為古代希臘藝術的璀璨源自於這個時代的自由精神，強調藝術產生於它所處時代的普遍性 [684]，但他卻忽略了藝術作品和藝術家的個別性，他的「藝術史」成了藝術的類型（types of art），結果便偏離了歷史和美學 [685]。

曾經擔任烏菲茲美術館 [686] 副館長的義大利藝術史家藍奇（Luigi Lanzi, 1732-1810），他既理解溫克曼的想法也讚美他的著作，但他對藝術史的看法和溫克爾曼不同，藍奇認為每一位藝術家的個性很重要，而且應該要像植物學家對植物進行分類的方法來進行藝術家的分類，按照地區、派別、個人和藝術的種類來重新分組，紀錄偉大的藝術成就 [687]。

在藝術展覽的時代，藝術史的觀點也隨之豐富與歧異，聖哲雷、溫克爾曼和藍奇各自有其對藝術歷史的詮釋方法，然而，在法蘭西的展示場域裡，比較式的展示方法陶冶了菁英階級的觀看，至於公眾審美觀看的培育，或許要等到藝術史的效力

[677] 這裡所指的審美的公民權跟近代學者以「社會平權」（Social Inclusion）來談論公民社會的平等文化參與權之觀念相同，但由於本書著重在藝術作品的觀看，在此以審美的公民權更為貼近本書探討的主題。關於社會平權的論著，參見陳佳利，《邊緣與再現：博物館與文化參與權》，臺北市：臺大出版中心，2015 年。

[678] Jachim Christoph Nemeitz, *Séjour à paris, c'est à dire, Instruction Fidèles pour les Voyageurs de Condition*, Leiden, 1727, p. 384. Cited in Thomas E. Crow, 1985, p. 41.

[679] Robert W. Berger, 1999, pp. 82-83.

[680] Ibid. p. 85.

[681] Antoine Schnapper, *Curieux du grand siècle: Collections et collectionneurs dans la France du XVIIe siècle, II- œuvres d'art*, Paris, 1994, chap 11. Cited in Robert W.Berger, 1999, p. 89.

[682] Ibid. p. 209.

[683] Andrew McClellan, 1994, pp. 38-40.

[684] 黃進興，《歷史主義與歷史理論》，臺北市：允晨文化，1992 年，頁 32。

[685] Lionello Venturi, 1964, p. 139.

[686] 1769 年，烏菲茲美術館開放民眾參觀，它是 18 世紀壯遊的重要地標。參見 Paula Findlen, "Uffizi Gallery, Florence: The Rebirth of a Museum in The Eighteenth Century" in *The first Modern Museums of Art: The Birth of An Institution in 18ᵗʰ and early 19ᵗʰ Century Europe*, Carole Paul eds. Los Angeles: Paul Getty Trust, 2012, pp. 73-111.

[687] Lionello Venturi, 1964, pp. 145-146.

更顯著時，才能發展出重視藝術可及性的展示方法。

第三節　大革命前夕的羅浮宮計畫

1747 年德‧聖彥的批評小冊造成轟動之後，對於沙龍展的批評蜂擁而至，各種傳聞謠言甚囂塵上，於是，官方著手進行學院改革計畫，民間則傳出羅浮宮轉型的訴求。而這個訴求受到一份署名 Reboul 但姓氏不明小冊子的激發，這本名為《論時代的品德》（*Essai sur les mœurs du temps*）鼓吹，當方形沙龍舉辦年度藝術盛會之時，存放在阿波羅長廊的國王藏品也應該展示於空間寬敞的大長廊[688]。1760 年代，羅浮宮轉型成一座博物館的言論迅速高漲，這顯然是受到啟蒙思潮的洗禮，而產生出一種視覺百科全書式博物館的觀念[689]。

當時的皇家建築總監馬希尼侯爵面對民間的壓力，他曾經考慮羅浮宮轉型成博物館的規劃，然而此時，國家參與七年戰爭財務已捉襟見肘，毫無預算來進行藝術事務，甚至在 1770 年代初期學院經費幾乎無以為繼，財務大臣特爾黑（Joseph Marie Terray）阻撓馬希尼侯爵進行羅浮宮轉型計畫[690]。無法有所作為的馬希尼侯爵於 1773 年辭去皇家建築總監一職，他的離職意味著蓬芭度夫人影響力的消退，同時宣告路易十五時代的結束。儘管如此，羅浮宮承載的不僅僅是法蘭西波旁王朝歷代的變遷，自亨利四世時代，皇室藝術家的進駐與大長廊的建設，接續而來的學院的藝術養成和展覽的體制都是在羅浮宮發生，18 世紀中葉，這座宮殿已經成為國際的藝術中心，世人的目光聚焦於它，各種的想像也讓它面對著新時代的挑戰。

▋文化首長的視野與行政能力：翁吉維耶伯爵的理想

由於皇室長期信任翁吉維耶伯爵（Comte d'Angiviller, 1730-1810），讓他教養皇族子嗣，因此他和後來的國王路易十六（Louis XVI, 1754-1793）有著深厚的情感，當路易十六於 1774 年登基，便任命翁吉維耶伯爵擔任皇家建築總監（1774-1789）要職。新任的總監注意到公眾輿論對於羅浮宮轉型的期待，1776 年開始投入了解羅浮宮轉變為博物館的可行性，並得到國王和財政大臣杜爾果（Anne Robert Jacques Turgot, 1727-1781）的支持[691]。翁吉維耶伯爵的專業來自於軍職體系，雖然他本身沒有特別的藝術專業，但他作為一位國家公僕，帶著忠誠與追求效能的意志投身於充滿想像力的藝術事業，藝術史家麥克雷倫認為，翁吉維耶伯爵的藝術行政能力可以媲美柯

爾貝 [692]。如同柯爾貝致力於鞏固藝術體制榮耀太陽王路易十四，翁吉維耶伯爵則以羅浮宮轉型計畫來讚頌路易十六並彰顯法蘭西藝術的燦爛榮光。

在翁吉維耶伯爵籌劃羅浮宮轉型為博物館的同時，國王將盧森堡宮賜贈給他的弟弟普羅文斯伯爵（Comte de Provence）作為居所，翁吉維耶伯爵預料到盧森堡宮展示長廊即將關閉（1779 年關閉），更加積極於羅浮宮博物館計畫以作為對公眾的補償 [693]。人們對於大長廊的期待考驗著翁吉維耶伯爵，因為空間的使用成為首要的問題。其實早在 1737 年，當時的建築總監歐利要恢復舉辦沙龍展，學院藝術家傾向在大長廊舉行，但是，大長廊放置著軍事作用的比例模型，基於機密的戰略考量，歐利堅持在方形沙龍舉行展覽 [694]。18 世紀下半葉，大長廊中的軍事模型已經增加到一百二十七座，翁吉維耶伯爵為了轉變大長廊的功能，勢必要遷移這些模型，他建議將這些模型搬遷至軍事學校（École Militaire），但遭軍事部長聖哲曼伯爵（Comte de Saint-Germain）的反對，經過協調，決定從 1776 年到 1777 年間將模型搬移至傷兵院（Invalides）[695]。

建築師蘇福洛（Jacques-Germain Soufflot, 1713-1780）是皇家建築部門的一員，並為翁吉維耶伯爵的重要幕僚，他在成功協助模型搬遷工程之後，隨即進行將大長廊轉變為展示廳的設計，他帶著學生助手重複勘查大長廊，發現三個主要問題，第一、空間是否分隔或是維持原樣？第二、普桑尚未完成的大長廊天花板裝飾是否保留？第三、展示的光源如何而來？在這三個問題之中，展示光線的來源引起最多的爭辯 [696]。為了測試大長廊既有的光線及其展示效果，1777 年的沙龍展，國王委託製作的三件歷史繪畫懸掛在大長廊。這項測試，皇家建築師們認為，大長廊的光源來自於兩側的

688 Reboul, *Essai sur les mœurs du temps,* 1768, p. 186. Cited in Andrew McClellan, 1994, p. 51.

689 Andrew McClellan, 1994, p. 51.

690 Ibid. p. 52.

691 Ibid.

692 Ibid.

693 Ibid. p. 49.

694 Robert W. Berger, 1999, p. 166.

695 R. Baillarget, *Les Invalides, trois siècles d'histoire*, Paris, 1974, pp. 312-316. Cited in Andrew McClellan, 1994, p. 53.

696 Archives Nationales, Paris, O1 1670, f. 109. Cited in Andrew McClellan, 1994, p. 53.

窗戶，光線並不足夠，而連結方形沙龍的區塊因為不規則的窗型，光線穿透最不理想 [697]。光源來自展示廳的上方是最佳的方式，這個概念來自於古羅馬建築師維特魯維（Vitruvius）的《論建築》（De architectura）一書，裴霍曾於 1673 年將《論建築》編輯出版，因此法蘭西的建築師均熟悉建築空間上方光源的概念。但是，這個工程需要耗費龐大的金額，部分建築師則打消擴增大長廊屋頂光源的念頭，直到 1783 年承諾撥款支持 [698]。然而此時，主要規劃的建築師蘇福洛已經離世，且屋頂光源也有許多技術上的困難尚未解決，皇家建築部聘任建築師賀納（Jean-Augustin Renard, 1744-1807）再次評估大長廊光源計畫，賀納參照蘇福洛原來的設計與技術，採用新式的材料玻璃和鐵作為穹頂天窗的架構，1788 年準備施工，在 1789 年沙龍展開展前及時完工 [699]。

　　從穹頂發散出均勻的光線使作品明亮，清晰可見，大長廊的空間和光源計畫實現羅浮宮轉變成博物館的第一步，翁吉維耶伯爵想要將它從菁英的藝術殿堂轉變成一座公眾審美的現代博物館，因為這樣的博物館代表法蘭西民族的自信，更彰顯國王賢明的治理，這是翁吉維耶伯爵的理想，也是啟蒙運動的成果。

▋視覺百科全書的典藏政策

　　羅浮宮從中世紀的防禦城堡到皇室宮殿，歷經了卡佩王朝到波旁王朝，這個已有六個世紀之久的古老建築一直見證與承載著最新的藝術，伴隨它的每一個時代的新藝術隨著時間流轉也有了歲月的容顏，但是，人們看不到這些容顏的變化，也就無法積累感覺活動的歷史感。每年或每兩年的當代藝術沙龍展確立了藝術家職業身分並為他們帶來聲望，同時也創造出公眾審美的意識，然而，短暫的展期，以及觀眾知識背景的

圖 89
路易・勒・南，〈打鐵舖〉，1640，油彩、畫布，69×57cm，巴黎羅浮宮博物館。

差異，衍生出觀看的問題。這個觀看的課題在啟蒙運動的推波助瀾之中成為一種審美的知識，這種知識涉及歷史的、藝術的和美學的知識，而且成為一種政治和社會的媒介。沙龍展似乎無法提供這種審美的知識，也無法實現公眾時代的觀看，雖然如此，沙龍展卻孵化出博物館建構的概念。

沸騰的沙龍評論與各種看法，翁吉維耶伯爵無法置之不理，他的羅浮宮計畫不在於沙龍展，而是建構一座視覺藝術博物館，用以啟迪公眾的視野，培養審美的品味。這樣的博物館不僅僅可以使民眾受惠，也施惠於藝術創作者。更重要的是，它展示民族的豐功偉業可以為國家和國王贏得名聲和榮耀[700]。基於這些理念，翁吉維耶伯爵在解決空間的和展示光源的問題的同時，亦思量展示的內容如何能夠實現他的理念。他在梳理國王現有的藏品清單之後發現，國王收藏的一千八百件繪畫之中，義大利繪畫佔大多數，北方畫派和法蘭西繪畫則相對是少數[701]。為了實現一座視覺百科全書的博物館，並展示藝術演變的歷程，翁吉維耶伯爵的典藏政策兼顧古今，也就是，典藏從文藝復興到當代的各國經典名作，特別需要加強北方畫派和法蘭西畫派時代脈絡的建構，義大利畫派則不是新購藏的重點，除了因為國王已經擁有豐富的義大利大師經典名作之外，另有一個現實考量，那就是義大利繪畫收購困難，而且容易有買到假畫的風險[702]。至於當代的作品則以委託學院藝術家製作歷史繪畫和偉人雕像。

購藏方向清楚之後才能夠展開購藏的行動，翁吉維耶伯爵委託管理國王繪畫藏品的畫家皮耶（Jean-Baptiste Pierre, 1714-1789）、侯貝（Hubert Robert）和畫商白葉（Alexandre-Joseph Paillet）三人，由他們負責提供採購的清單並尋求購藏可能的機會，雖然他們三人意見會不同，尤其是在拍賣市場的採購金額，例如，翁吉維耶伯爵指示皮耶不計任何的金額都要買到路易·勒·南（Louis Le Nain, 1603-1648）的〈打鐵舖〉（The Forge）（圖89），但白葉卻對出價的金額持不同的意見，最終他們會遵照伯爵建

697　Ibid. p. 54.

698　Archives Nationales, Paris, O1 1670, f. 247. Cited in Andrew McClellan, 1994, p. 58.

699　Archives Nationales, Paris, O1 1182, f. 187. Cited in Andrew McClellan, 1994, p. 60

700　Andrew McClellan, 1994, p. 60.

701　Ibid. pp. 61-63.

702　Ibid.

立法蘭西畫派系譜的理念而達成共識[703]。翁吉維耶伯爵依賴他們專業的眼光，依照品質、真實性和作品狀態來選擇符合典藏政策的作品[704]。

▋古今共榮與展示法蘭西畫派

拍賣市場無法滿足翁吉維耶伯爵對於法蘭西畫派脈絡的建構，許多法蘭西前輩大師的歷史繪畫依附在巴黎貴族宅邸和教堂的牆面上，一旦建築拆毀或大面積的毀損，依附在牆面的作品也就隨之消滅，伯爵知悉這樣的事實，愛國意識促使他關注作品轉移的可能[705]。我們曾經說過，18世紀龐貝與賀庫蘭尼姆古城的考古發掘，再度掀起對古典文化嚮往的熱潮，這股熱潮使人們意識到文化遺產保護的必要，而翁吉維耶伯爵的愛國意識，除了政治忠誠還融合了這股文化遺產保護的觀念。

1775年左右，夏巴聶侯爵（Marquis de Chabanais）在巴黎的一座宅邸聖普翁吉廳（Hôtel de Saint Pouange）預計要拆除，夏巴聶便將宅邸裡面的畫作賣給修護師阿剛（Jean-Louis Hacquin），透過他的專業技術將木版畫轉移至油畫布，轉移之後賣給畫商龍佩賀（Jean Dents Lempereur）。翁吉維耶伯爵聽聞這件交易，派皮耶去交涉爭取一件朱福聶（Jean Jouvenet, 1644-1717）的作品（現已消失）[706]。翁吉維耶伯爵繼續找尋自己民族前輩大師的作品，認為它們是國家重要的遺產，國家必須要保護這些遺產並完整建構法蘭西畫派的脈絡，展示給當代的人們和後代，以見證法蘭西民族的偉大。當他聽到英國作家瓦爾波爾（Horace Walpole）曾經發出的提醒，他便積極去了解實際情形。瓦爾波爾1771年造訪巴黎，在卡圖席安（Carthusians）教堂欣賞勒·許爾所繪製的聖布魯諾（Saint Bruno）生平的系列作品，瓦爾波爾感慨地說，彷彿看見日落西山的餘暉，並預言這些作品將會毀損殆盡[707]。這樣的感慨揭示出，展示條件對於作品的影響，如果沒有適當的維護，作品將會消失，人們也將遺忘這些藝術作品曾經存在的事實。1776年以前國王的藏品清單裡面僅有一件勒·許爾的繪畫[708]，翁吉維耶伯爵意識到教堂或私人宅邸的名作可能消失不見的事實，積極地跟教會交涉並購藏教堂裡面的名作，善用修護師阿剛的轉移技術，從木板轉移到畫布，給予作品新的生命[709]。

啟蒙思想相信，科學的力量能夠抵抗自然的腐化，透過科學的技術能夠保護藝術的物理實存，換言之，藝術作品的修護可以消弭古今之爭的偏見。可惜的是，崇古的熱潮激起一種藝術無可避免的自然腐化之惆悵與懷舊情懷，藝術家前往羅馬大

量摹擬經典名作，對於保護藝術的方法卻沒有太多的興趣[710]。關於修護技術的發展，大概要等到博物館的普遍設置之後，才真正意識到這個可以古今共榮的技術的重要性。翁吉維耶伯爵對修復技術的先見之明，成功地為羅浮宮博物館建立起法蘭西的國家特色。

這個特色，則要透過展示的機制呈現於世人眼前，大長廊作為羅浮宮轉型的展示空間，其展示的方法必須避開沙龍展被人詬病的方式。我們曾經說過，17 世紀的藝術展覽受制於門類階級和奇珍藏品室的分類系統，而未能發展出藝術展示的方法，藝術作品還無法展現出以藝術作為主體的身分；曼契尼的《繪畫思量》則提出以區域和作品比較的展示方法，這些方法適用於菁英的觀看習慣，但卻成為一般大眾觀看藝術的門檻。翁吉維耶伯爵的羅浮宮博物館計畫設想的是一般民眾，但是，他還來不及進行展示法蘭西民族特色之時，法國大革命已經爆發。雖然翁吉維耶伯爵的羅浮宮博物館計畫未能實現，然而他為日後羅浮宮博物館展示法蘭西畫派的理想奠定了典藏和展示的基礎。

703　Ibid. pp. 64-65.

704　Ibid.

705　Ibid. pp. 67-68.

706　Nouvelles archives de l'art français,1905（1906）, p. 37. 另參見 Archives Nationales, O1 1913（75）, ff. 39-41；及 Antoin Schnapper, *Jean Jouvenet*, Paris: 1974, pp. 67-68. Cited in Andrew McClellan, 1994, pp. 67-68.

707　*The Yale Edition of Walpole's Correspondence*, W.S. Lewis, ed., XXXV, p. 126. Cited in Andrew McClellan, 1994, pp. 68-70.

708　Archives Nationales, Paris, O1 1913（76）, f. 181. Cited in Andrew McClellan, 1994, p. 69.

709　Andrew McClellan, 1994, p. 70.

710　Ibid. p. 71.

結論

　　本書為了釐清當代藝術已經習以為常的展示活動真正的意義與價值，而回過頭到藝術的歷史發展過程中，去尋找藝術展示活動的起源與發展軌跡。在這個研究工作中，我們認為，法國舊體制時期的皇家繪畫與雕塑學院及其「沙龍展」可以視為是西洋藝術養成制度與藝術展示制度的原型，因此，我們便是以這個機構及其制度的演變作為研究的範圍，並且在這個範圍之中，提出我們的研究問題。

　　在研究問題與範圍之中，本書鋪陳出兩大部分六個章節進行探討說明。第一部分的第一章至第三章之中，主要探討體制化觀看如何建構的過程，著重於時代脈絡與社會環境來說明體制化觀看的起源及其生成的原因。第二部分的第四章至第六章則以體制化觀看形成之後，其產生出的內部與外部的衝突與影響。這兩大部分涉及藝術自主性與審美觀眾審美能力的自主性的當代關懷，因此，本書以藝術史的考察與美學觀點的推斷來進行研究論述，並以獲得以下的研究發現和研究反省。

第一節　研究發現

　　本書透過共計六章的研究，針對提出的六個問題，分別進行了歷史性的研究與觀念性的研究，從而每一章都得到深具學術價值的發現，既具有藝術史研究的價值，特別是展示史研究的價值，也具有藝術展示研究的當代價值。我們的發現，分別陳述如下：

一、文藝復興以前藝術家原本只是屬於機械技術的工匠階級，依附於行會組織，而文藝復興時期逐漸出現的藝術學院制度則是工匠追求藝術家職業身分的產物，從此藝術學院受到皇室或統治階級重視，並被賦予文化政治的功能。

　　我們發現，從古希臘時期直到文藝復興時期的歷史脈絡與文獻中，藝術與藝

術家都還不具備清楚的意涵。或者，換個角度說，藝術是一個還不具備清楚定義與範圍的技術，也因此，除了具備這些技術的工匠身分之外，藝術家的身分還沒形成。所以，從中世紀城市逐漸興起以來，工匠都必須依賴於行會組織，才能在行會經濟之中得到生存的地位。

直到文藝復興時期，特別是在義大利半島的佛羅倫斯，藝術家職業身分的意識才開始覺醒。固然文藝復興在許多方面都表現出對於古希臘的尊敬與重建，但文藝復興也正是近代科學與初期資本主義經濟正在興起的時代，因此它一方面推崇過去，另一方面卻充滿前瞻精神。而佛羅倫斯這個城市，便是在這個歷史背景與社會條件之中興起。佛羅倫斯成為文藝復興的重鎮，結合了許多歷史條件，而其中不可否認的，梅迪奇家族的崛起並且成為那個時代最重要的藝術贊助者，當然是一個關鍵的因素。尤其，老柯西莫推崇古代知識並將「學院」視為古代知識象徵。

1563 年，柯西莫一世成立了佛羅倫斯藝術學院。雖然梅迪奇家族基於文化政治的目的成立這個學院，也因此藝術家仍然依賴於統治階級的贊助，並無現代意義的自主性，但是，卻也已經為藝術家的養成教育鋪設了初期的基礎。當時，佛羅倫斯藝術學院標榜的 Disegno 的觀念，並不是我們今天狹義的素描與設計，而是一種結合柏拉圖與亞里斯多德的哲學，兼具感官與理性的知識，也涵蓋具體與抽象，因此讓 Disegno 獲得了更高的知識與技術的地位。尤其，在當時參與創建的藝術家例如瓦基與瓦薩里的努力之下，將繪畫、雕塑與建築提升到科學的位階。

佛羅倫斯藝術學院成為現代藝術教育的先驅，也因為透過教育制度培養藝術家，而讓藝術家逐漸脫離行會工匠的身分，進而得到專業的職業身分。這個機構與制度影響了歐洲各個民族的藝術家養成教育制度，特別是當它越過了阿爾卑斯山脈，影響了法蘭西民族，尤其是在波旁王朝的時代，成為皇室鞏固政治權力的文化機構。

二、法蘭西皇室移植了義大利的傳統，創建了皇家繪畫與雕塑學院，建立了政治與藝術相互依賴的關係。藝術學院透過「作品討論會」與「沙龍展」，鞏固了皇室對於藝術的支配權與詮釋權，也使藝術學院得以茁壯。

我們發現，法蘭西皇家繪畫與雕塑學院的成立，正是波旁王朝鞏固治理權力的一個重要工具。

早在波旁王朝以前，法蘭西的華洛瓦王朝就曾經想以軍事力量征服義大利，但是總是力有未逮，因此改變政策，致力與汲取義大利的藝術經驗，為法蘭西的民族藝術鋪設發展的道路，而這個建立法蘭西藝術的文化政治工程，卻是直到亨利四世建立波旁王朝才得以茁壯發展。最初，亨利四世的皇后瑪麗·德·梅迪奇受到他祖父柯西莫一世的影響，擅長使用藝術圖像建立與美化統治階級的治理能力，她邀請法蘭德斯畫家魯本斯以古代神話與寓言作為主題從事繪畫，頌揚他自己和亨利四世的豐功偉業，裝飾新建盧森堡宮的廳室牆面。路易十三的時代，1635 年創設了法蘭西學院，建立民族主義的語言、文學與戲劇的規範。直到路易十四，1648 年創設了法蘭西皇家繪畫與雕塑學院，將這個民族主義精神延伸運用於建立繪畫、雕塑與建築的規範。

法蘭西皇家繪畫與雕塑學院雖然源自義大利傳統，但是卻加以轉化而發展出自己的制度特色。這個學院成立之時，正是波旁王朝皇室尚未穩定時期，而宮廷藝術家與行會藝術家正在相互對抗。路易十四時期，前後在馬札漢與柯爾貝兩位重臣的輔佐之下，政局逐漸穩定，而學院的規模也逐漸茁壯。尤其，柯爾貝將他的經濟與財政治理能力運用於學院的經營，一方面讓學院發展符合於中央集權的專制主義，二方面也制定組織章程讓繪畫與雕塑從機械的技術提升為自由的技術，也因此，日後得以再從自由的技術提升為自由的藝術。

1648 年學院成立之初，就已制定與頒布《皇家繪畫與雕塑學院章程與條例》。雖然是在政治權力的主導之下發展，但學院卻能因此建立固定的制度，一方面是課程的設計，二方面是進行「作品討論會」。課程方面，包括基礎素描、幾何學、透視學和解剖學。學院成員的作品一旦入選，得以登錄於皇室的典藏，作為法蘭西藝術的典範。「作品討論會」則是每個月第一個星期六舉行，一則在於提升法蘭西藝術理論的觀點與地位，二則在於鞏固皇室對於學院的詮釋權。

1671 年的作品討論會引發了著名的「色彩之爭」，一方主張線條與素描的重要性，另一方主張色彩的重要性。這場論戰，雖然反映了學院內部派系的主導權之間的矛盾，卻也為建構藝術理論作出貢獻。從此，法蘭西繪畫能夠在不同技法與美學觀點的相互激盪之中逐漸發展出民族特色，並且從 17 世紀中葉以後逐漸成為西方藝術的重要舞臺。不可否認的，這要歸功於藝術教育的學院體制。

三、佛羅倫斯藝術學院與法蘭西皇家繪畫與雕塑學院固然是影響了藝術教育與藝術展示發展，但是，早在中世紀的宗教節慶，藝術作品就已被運用於裝飾會場，放進遊行隊伍，也就已經從神聖場域走入世俗場域，面對社會大眾觀看的目光。

我們發現，藝術作品從儀式價值轉變到展示價值是一個逐漸演變的過程，也就是說，觀看成為體制是一個逐漸發展的過程。如果說德國美學家班雅明指出，從中世紀到文藝復興，藝術作品開始從儀式價值轉變到展示價值，那麼，延續著他的觀點，我們也要指出，從藝術作品進入展示價值以來，其實世俗性的展示價值也已經又延伸出一種世俗性展示的儀式價值。也就是說，展示本身已經成為儀式。

在中世紀的宗教儀式中，早已運用藝術作品裝飾會場，為神聖儀式增添榮耀，但隨著這個傳統的發展，當時的社會逐漸也將這種神聖儀式運用於禮敬他們尊敬的藝術家。在《傑出藝術家的生平》一書中，瓦薩里關於當時藝術家榮耀的記載，已經說明了這個發展趨勢。而在這種節慶活動中，藝術作品其實已經逐漸進入社會大眾的觀看之中，只不過這種觀看尚稱不上是一種體制化的觀看。在我們的研究中，特別以義大利的佛羅倫斯與羅馬，以及法蘭西的巴黎這三個地方，針對它們的宗教節慶進行研究。我們發現，雖然一方面他們是運用藝術家的作品來為宗教場所與節慶活動增加裝飾作用，但另一方面卻也已經讓藝術家與藝術作品逐漸成為儀式活動的重要內容，並且受到評價與讚美。例如，在佛羅倫斯，米開朗基羅的大衛像設置地點與位置的討論，以及他的葬禮的籌劃，都已說明了藝術家社會地位的提升與崇高；在羅馬，教廷的城市建設，為了宣揚神聖的宗教地位，也刻意重視建築與空間的藝術表現，藝術既可以展示永恆，也可以展示華麗，更可以讓羅馬成為藝術朝聖的城市；在巴黎，節慶活動特別表現於城市庇護聖人的遊行，日後這種遊行也被運用於頌揚君王，而這些節慶活動在街道與建築物懸掛藝術作品，也就成為藝術作品公開展示的一種初期的型態。

我們進一步發現，傳統的基督教慶典活動，藝術作品的裝飾屬於祭儀崇拜的價值，以表達對基督教聖人的虔誠紀念。但是，基督教傳統慶典逐漸發生變化，這些慶典活動雖以紀念聖人名義而舉行，但宗教虔誠祝奉的目的已經不再是主要的目的，而是為了提供藝術家展示他們作品的機會，並且提供藝術交易的潛在機會。

這段關於宗教節慶活動的轉變過程的歷史可以說明，當宗教儀式成為一種世俗性的儀式，藝術作品已經從神聖性的儀式價值轉變為世俗性的展示價值。進一步的，我們也再發現，日後當藝術作品進入展示體制之後，也已經從世俗性的展示價值延伸出一種世俗性展示的儀式價值。因此，在藝術展示中，誠如法國藝術史家阿哈斯所說，觀眾看見的只是展示的儀式，而不是藝術作品。

四、法蘭西皇家繪畫與雕塑學院建立「沙龍展」，既是藝術學院教育成果的呈現，也是波旁王朝皇室形塑法蘭西藝術的體制，更進一步，它也是藝術作品的觀看成為體制化活動的歷史。換言之，「沙龍展」是「體制化觀看」的源頭與原型。

我們發現，如果說中世紀以來直到文藝復興時期，宗教節慶活動運用藝術作品參加儀式是藝術作品開始進入公開展示的初期經驗，並且面對社會大眾的觀看，那麼，17 世紀以來，法蘭西繪畫與雕塑學院的「沙龍展」則是一個體制化的展示制度，並且設有展覽策劃人負責執行，也有觀眾的參與和藝術評論的介入，也因此，這個展示制度也正是「體制化觀看」（Institutional Gaze）的建構。

1661 年，藝術學院修訂章程，賦予展覽法定地位，開始體制化的歷程。1667 年首次舉辦學院展覽。路易十四主政時期（1643-1715），總共舉辦十次的學院展覽。在這十次的學院展覽之中，1667 至 1683 年的展覽在皇家宮殿的布希昂大院及其庭院展出作品，其展示的形式類似於慶典展覽，特別都是在聖路易的紀念日舉行。路易十五主政時期（1715-1774），總共舉辦了二十六場的學院展覽，首場從 1725 年開始，特別值得一提的是，這次展覽的地點是在羅浮宮的「方形沙龍」，日後的展覽也都固定在這個地點舉行，因而，從此開始官辦的學院展覽便以「沙龍展」為名，學院正式進入沙龍展的時代。藝術學院及其展示制度的起源雖然不是法蘭西，但卻是法蘭西皇家繪畫與雕塑學院使得這個制度完備起來，影響著後來幾個世紀的藝術展示活動，特別是展示制度跟藝術學院體制緊密的結合，參與展覽或舉辦展覽也就成為藝術創作者獲得藝術家這個職業身分的必要條件。

過去，民眾經由宗教慶典活動，能夠在戶外公開的遊行看見藝術作品，藝術作品只是慶典活動的附屬，不全然是觀看者的主要審美對象。然而，學院展覽活

動原來的目的雖然並不是為了提供公眾觀看，而是中央集權的文化措施，但是隨著公開展示的演變，學院展覽逐漸成為藝術作品被觀看的活動。此外，在這個演變過程中，展覽地點與展示方式也使得藝術作品從宗教祭儀的價值轉變為審美的價值，展示與觀看從此成為體制化的活動的一體兩面。

「沙龍展」既是公開展示，也就是公開的觀看，自然就會引起議論，而藝術評論也就應運而生。這些評論，非但會針對藝術作品，也會針對展示活動，也會針對展示制度。因此，這些評論就會衝擊藝術的門類階級，衝擊審美品味與觀點，也會衝擊皇室與藝術學院的藝術風格與勢力的消長。例如，德‧聖彥的批評雖然也引起反擊，卻也造成學院藝術立場的改變。

從藝術展示到藝術評論，法蘭西社會雖然發生許多藝術的論辯，但是這些論辯卻都豐富了法蘭西藝術的內涵，提升了法蘭西藝術的美學價值。

五、正如藝術學院移植義大利傳統，「作品討論會」也是源自義大利。但是，在法蘭西皇室與藝術學院的經營之下，這個制度成為理論建構的基礎，既形塑了法蘭西藝術的民族特色，也影響了審美品味的階級移轉與擴散，呼應著啟蒙運動思潮。

我們發現，法蘭西藝術學院的「沙龍展」與「作品討論會」固然都是為了鞏固皇室權力對於藝術觀點的支配與詮釋，但是，當作品討論會內部發生觀點的分歧，而展示活動也造成社會公眾的議論，進而引起藝術評論的投入，這個制度便面對著新時代的挑戰，尤其是「體制化的觀看」便會在批判的潮流中發生改造與轉型，順應著新時代的審美價值。

我們說過，自從 16 世紀法蘭西進入文藝復興時期以來，就已啟動文化與語言的自覺運動。而從 17 世紀以來，路易十三與路易十四主政期間，法蘭西民族除了透過語言追求主體性，也透過視覺藝術的創作、展示與理論，建構具有民族特色的藝術體制。例如，17 世紀中葉逐漸蔚為風潮的「巴黎典雅主義」便是法蘭西藝術主體性的表現。過去，法蘭西皇家繪畫與雕塑學院移植義大利的制度，同時也移植義大利的藝術準則，例如弗埃的巴洛克，但是日後巴黎藝術家卻主張藝術創作的自由風氣，而逐漸朝向普桑的簡約典雅，而這也就造成巴洛克藝術的法蘭西轉向。

同時，「作品討論會」也順勢地融入在形塑法蘭西的工程之中，成為藝術理論建構的制度與活動，藝術學院理論家的職務也因此受到重視。無論是初期的菲利比安或後來的德·皮勒，都讓藝術學院在藝術理論方面做出專業的貢獻。雖然他們分別主張線條主義與色彩主義，分別支持普桑主義與魯本斯主義，但是他們都能夠透過沙龍展與「作品討論會」進行理論建構。這個時期，學院企圖建構法蘭西的藝術理論，確立藝術的準則，而成為藝術養成教育的系統。以理性作為至高精神的號召，關於線條和色彩的形上學論述遂成為通往理想美的路徑。這個過程，既回應巴洛克的法蘭西轉向的歷史，突顯了普桑主義，也呈現了一個新的歷史事實，也就是巴洛克在凡爾賽宮的裝飾，突顯了魯本斯主義。具體的說，因為理論的討論活動，藝術展覽已經不只是作品的發表，也不只是無意義的觀看，而是具備著發展藝術理論的作用，並且讓社會大眾能夠進一步理解作品。

　　我們曾經指出，藝術展覽影響著藝術觀看，而藝術觀看跟藝術知識的分類相互影響。因此，我們發現，當藝術觀看影響著藝術知識的分類，一方面藝術展覽影響著啟蒙運動美學思潮的演變，而另一方面啟蒙運動的知識思潮也帶動著對於藝術展覽的反省，影響著藝術觀看的趨勢，從而觀眾的立場與觀點也就日益受到重視。

六、法蘭西藝術學院的「作品研討會」主導著理論建構，但仍然無法阻擋啟蒙運動的藝術評論潮流。藝術評論不但批評作品主題與美學觀點，也評論藝術展示方式，進而也評論展示制度。它們開始重視觀眾，從而也催生了日後的公共博物館。

　　我們發現，法蘭西皇家繪畫與雕塑學院的「作品討論會」與「沙龍展」目的在於鞏固皇室對於藝術的權力支配，卻催生法蘭西畫派，而且也因為啟蒙運動的衝擊，藝術評論隨之興起，並且重視觀眾面對藝術展示的審美經驗。

　　18世紀的法蘭西，多元思潮蓬勃發展，而在藝術方面也就發生此起彼落的爭辯，百家爭鳴。法國的啟蒙運動由於受到英國哲學家洛克經驗主義的影響，重視實際感覺經驗，因此，帶著啟蒙運動精神的藝術評論也就關心藝術展覽與藝術作品的實際觀看經驗。其中，尤其以德·聖彥與狄德羅的藝術評論的意義與影響最

為重要。德‧聖彥的藝術評論可以說是「展覽評論」的先驅，著重於檢討藝術體制與展示制度。狄德羅的藝術評論則是「藝術評論」的先驅，著重於從題材與美學觀點檢討藝術作品的優劣。

啟蒙運動重視知識的定義與分類，並且透過《百科全書》宣傳知識理念。因此，這個知識理論與思想也影響了藝術的知識體系，過去的藝術分類逐漸動搖，而依據傳統知識觀念建立起來的展示觀點與方法也就開始發生變化。具體的說，過去受到政治權力位階與藝術門類階級支配的展示方法，開始轉變為依據新式知識分類的展示方法。展示空間之中藝術作品的陳列，開始重視作品之間的知識關係，而這些關係雖然各有不同，但是都在為藝術作品賦予歷史的脈絡，為藝術的歷史研究提供了初期的基礎。而且，就在這個時期，藝術展示已經開始重視「展覽籌劃人」的角色與專業觀念。

一般往往以為文化資產保存意識是法國大革命的產物，但是，從歷史文獻之中，本研究也發現，早在法國大革命以前，路易十六時期的皇室建築總監翁吉維耶伯爵就已經高度重視文化資產的保存，甚至已經積極推動羅浮宮轉型成為博物館的計畫。當時，他就已經致力於建立法蘭西畫派的歷史系譜，進而依據這個系譜進行民族大師經典作品的購藏，目的在於將符合於法蘭西藝術歷史脈絡的藝術作品透過展示呈現給民眾，而他的理想地點就是改造為博物館之後的羅浮宮。

羅浮宮改造計畫時期，皇家建築師已經著手檢討建築材料、空間結構與展示光線的專業問題。我們明顯看到，雖然皇家藝術體制的建構最初並未設想這些課題，但是 18 世紀的時代趨勢，藝術展示制度卻延伸出影響著日後的藝術制度的轉型的全新價值。從藝術評論重視藝術觀眾的審美經驗，經過藝術展示的方法重視藝術的知識及其歷史脈絡的釐清，直到法蘭西畫派成為文化資產並且成為博物館典藏與展示的重點，清楚呈現出一個藝術體制的歷史轉型。

本書認為，上述的六項發現標誌出體制化觀看的歷史轉型，而在這個轉型過程，藝術系統（藝術養成制度、藝術展示制度、藝術評論）的建立延續到我們所處的當代社會已經成為鞏固的系統，而這個系統衍生出此起彼落的展覽崇拜文化，對於藝術創作自主性與觀眾審美能力的自主性可能是一種啟發的正面效果，但也可能是一種支配的負面效應，也就是說，這兩種可能都會影響藝術創造能力揚升或壓抑，而這

種創造的能力既是創作者所擁有，也是觀賞者所擁有。本書的目的則是透過這六章的梳理去揭示藝術創造能力的認知過程。誠如思想家柯林烏（R. G. Collingwood, 1889-1943）在《歷史的理念》一書指出，歷史的目的是追求人類自我的認知（human self-knowledge），自我認知才能知道自己能做什麼，為了達到這個認知的目的，唯一的線索即是人類曾經做過什麼[711]。依此同理，藝術創造能力的維護，我們必須回溯藝術系統的起源，透過體制化觀看歷史的轉型，告訴我們藝術創造能力曾經經歷什麼樣的深刻價值，提醒我們，面對當代的藝術系統，藝術體制所可能帶來的衝突與腐敗之反思，並維護堅守轉型過程維護創造力的價值。

第二節　研究反省

　　本書一開始就說明，我們的研究動機最初來自於關注當代藝術此起彼落的展示活動，進而延伸出另一個動機，致力於回到藝術史的脈絡，找尋藝術展示活動的起源與發展軌跡，藉以檢視當代藝術展示潮流的社會意義與美學意義。在經過六章的篇幅進行歷史的探索與釐清之後，針對導論提出的六個問題，我們也提出六個研究發現。進一步的，以六章的歷史的與思想的研究及六個研究發現作為基礎，我們要提出六個研究反省。

一、從行會師徒制度的工匠身分成為學院教育制度的藝術家身分，確實是藝術家職業身分與社會地位的提升，而且學院教育體制也確實為藝術家的養成提供了更充裕的資源，但是藝術家應該僅限於追求學院建立的價值嗎？

　　藝術創作應該出自於藝術家自由的創造能力。自有人類以來，藝術創作的表現就已發生。從史前的洞穴壁畫，經過古代的祭儀活動，直到後來的生活實用的

711　柯林烏（R. G. Collingwood）著，陳明福譯，《歷史的理念》（*The Idea of History*），臺北市：桂冠，1992 年，頁 13。

創作，自由的創造能力都表現為每一個時代不同的藝術活動與作品。由於群體社會的形成，人類藝術創作活動的社會功能增加，也就使得藝術創作逐漸必須滿足社會的需要，因此，藝術家的創作活動不再只限於自己的個體範圍，進而擴大為社會的群體範圍，也就必須面對社會的制度。

我們想要反省的是，既然從近代的初期以來，藝術創作就已經必須面對社會制度，而社會制度也能為藝術家提供公共資源，確實有其正面的貢獻，但是，當藝術創作面對社會制度，特別是面對學院制度，藝術家就必須面對規範，特別是面對教育體制的審美規範，藝術家的創造能力及其自由的程度也就必須在面對體制與規範。藝術教育依照社會需要建立價值，固然有其道理，但是當藝術家只追求學院教育的價值，恐怕也就會縮限了藝術家更為海闊天空的價值視野。

二、藝術教育體制的形成除了提供藝術家一個有制度為依據的職業身分，更重要的是它能夠提供一個完備的學習環境，得到空間、設備、師資、教學方法，甚至發表作品的專業資源，但是，這個體制應該如何面對藝術家的培養？

藝術教育進入學院體制確實有其正面意義。藝術家這個職業身分不再只限於少數人，學院能夠透過公開與公平的入學制度，讓符合資格的人們可以進入學習，並且被培養成為藝術家。而且，在學院制度之下，以公共資源建立學院的專業空間與設備，提供學習者免於自己設法找到空間設備；聘任具備藝術創作與理論能力資格的教育工作者，傳授專業技能與知識；建立學習者發表作品的展演設施與活動，讓其藝術成果得以公開呈現，並且得到專業的回饋意見。

我們想要反省的是，藝術教育體制是否能夠免於知識與權力的共謀？是否能夠讓學習者的美學風格、創作題材與觀點，以及媒材技法，都能夠得到多元主義的對待，免於受到主流知識權力的支配，甚至打壓？藝術教育一方面要能夠避免政治的意識形態的干預與支配，而另一方面也要防範藝術的意識型態的干預與支配，前者或許是藝術家往往懂得抗拒的知識權力，但後者往往藝術家無法反抗，或者盲目附和，甚至藝術家自己已經是特定的藝術意識形態的提倡者而不自知。

三、藝術作品的社會價值從神聖性的儀式活動轉變到世俗性的展示活動，意味著

藝術作品不再只是為宗教祭儀服務，而是獲得屬於自己的美學價值，但這是否意味著儀式活動的藝術作品沒有價值？而藝術作品也就真正獨立於社會價值？

自古以來，藝術曾經是宗教祭儀的產物，因此呈現於宗教或儀式場所，也往往以宗教故事為其題材。此後，人類社會由於知識觀念的改變，許多領域的人類創造逐漸發展出新的社會價值與功能，其中包含藝術創造也逐漸脫離宗教祭儀，進而發展為純藝術或美術（fine arts）。近代社會理性主義抬頭以後，現代性（Modernity）受到高度推崇，非但藝術追求自己的美學價值，也拒斥或貶抑昔日曾經依附於宗教祭儀的藝術類型或作品及其美學價值。

我們想要反省的是，自從學院藝術教育制度建立以來，藝術教育強調自己的時代性，並將過去的藝術視為落伍或者依附於非藝術的價值，但是，我們還是需要釐清，近代藝術、現代藝術與當代藝術真的就已經擺脫非藝術的價值嗎？這些時代的藝術真的沒有受到政治、商業與當代道德主張的影響或支配嗎？更何況？昔日因為宗教祭儀而誕生的藝術真的就是落伍而應該受到否定嗎？我們在肯定藝術教育制度與藝術展示制度的時刻，也必須重新檢討這種價值判斷。

四、藝術展示能夠為藝術家建立公共表現的資源，並且為藝術作品提供與增加獲得公開觀看與理解的條件，然而，藝術展示可以被視為是藝術創作的唯一目的嗎？尤其，藝術家自己應該如何看待藝術展示？

從中世紀到文藝復興時期，藝術作品從神聖性的宗教活動逐漸轉變成為世俗性的展示活動，而在法蘭西皇家繪畫與雕塑學院建立「沙龍展」以後，藝術作品開始進入展示制度，也成為體制化觀看的對象，從而這個展示制度成為日後西方甚至人類世界展示制度的原型。基於這個趨勢，藝術作品得以透過展示制度得到公開觀看，藝術家也因為展示制度可以讓他們獲得具有公共價值的社會地位，而日益重視展示活動，以至於如今將藝術展示視為是藝術創作的目的。

我們想要反省的是，藝術展示制度與活動確實對於提高藝術家的社會地位有其貢獻，而且有助於藝術作品被公開觀看並得到更普遍與更深入的理解。然而，

如果藝術展示被視為是藝術創作的目的，甚至是唯一目的，那麼，藝術創作的其他價值將會受到忽視或者歧視，例如，展示活動與制度尚未建立以前就已存在的藝術創作並不是為了展示的目的，它們甚至出自於較之展示更真摯或者更嚴肅的其他目的，而這些目的如今卻已經被當代藝術所鼓吹的展示活動忽視或歧視。

五、藝術展示能夠讓更多的社會大眾成為觀眾，得以親近並理解藝術作品，提升社會的藝術審美能力，然而，展示制度如何確實增進觀眾的理解，而不是只將觀眾視為展示活動的盲目參與者？

藝術作品可以只是藝術家孤芳自賞的對象，但是藝術作品一旦透過藝術展示，就已經成為觀眾的觀看對象，藝術展示就具有專業責任讓藝術作品得到觀眾的理解，或者讓觀眾得到理解藝術作品的方法。在歐洲藝術的歷史發展過程中，藝術展示活動與制度固然最初並非為了觀眾而建立，但是自從進入啟蒙運動的時代以後，藝術觀眾人數的增加以及藝術評論的介入，已經日益重視藝術觀眾的審美經驗及理解的程度。這是展示制度發展與演變的正面貢獻。

我們想要反省的是，藝術觀眾的出現與增加是近代以來藝術創作得到鼓勵的條件，特別是藝術展示得以產生價值的條件，因此，觀眾對於藝術作品的理解與審美經驗不容忽視。然而，在當代的藝術展示活動中，特別是觀看體制化的趨勢之下，藝術觀眾的觀看品質與理解品質到底是提升或下降，值得關切與商榷。而這個問題的癥結，一方面在於藝術展示是否重視藝術教育的功能，另一方面在於藝術評論是否能夠制衡藝術展示，彰顯合理的公共價值。

六、從藝術展示的出現到展示制度的建立，再到藝術的歷史脈絡的知識建構，進而再到公共博物館觀念之提倡，我們都看到「體制化觀看」的建構與轉型。但如果「體制化的觀看」已經成為一種儀式，那麼「觀看」將以什麼東西作為對象？

從中世紀藝術作品參與宗教節慶儀式，直到文藝復興時期藝術展示成為制度，「體制化觀看」逐漸被建構起來。17 世紀法蘭西皇家藝術學院的「沙龍展」進一步

成為日後時代展示制度的原型，將展示制度延伸出藝術歷史與文化資產的價值，也因此影響了 18 世紀啟蒙運動時期的藝術評論思潮與公共博物館觀念的萌芽。這個過程，讓我們清楚看見「體制化觀看」的建構與轉型，藝術創作與藝術作品因為展示制度的建立與改革而能夠從統治階級走向公民社會。

我們想要反省的是，在公民社會的演變過程中，博物館成為一個社會教育的場所，既為藝術家提供展示藝術作品的場所，也為公民社會的每一個成員提供認識藝術作品的場所，固然值得肯定，然而，當博物館日益重視藝術展示卻日益忽視藝術作品，尤其，當藝術展示活動成為一種儀式，展示到底是增加或者減少藝術作品被觀看的程度，已經成為一個有待檢討的現象。誠如法國藝術史家阿哈斯所說：「在藝術展覽中我們看到的越來越少。」正是一個語重心長地提醒。

「新史學」的歷史學家魯賓遜（James Harvey Robinson, 1863-1936）強調歷史的實用價值，他認為，歷史知識雖然無法提供我們行動的先例，但我們若能擁有完備的歷史知識，可以瞭解現狀進而助於行為的抉擇[712]。本書透過藝術教育與藝術展示制度的歷史探索，我們看到人類社會的藝術制度的演變過程，看到「體制化觀看」的建構與轉型。面對當代藝術展示活動的此起彼落，本書同時抱持著期待與批判的態度，認為我們必須釐清藝術體制所要追求的基本價值，才能正確找到藝術教育、藝術展示與藝術評論的基本目的。

誠如魯賓遜所表示：「把過去附屬於現在，它的目的在使讀者能夠配合他所居處的時代」[713]。本書的結論是：在我們研究與檢討藝術體制之後，我們清楚知道，藝術教育、藝術展示與藝術評論，都應該是以服務於藝術家的創造能力與觀眾的理解能力作為基本目的，以增進藝術作品被觀看與被理解的程度。

[712] 黃進興，《歷史主義與歷史理論》，臺北市：允晨文化，1992 年，頁 168。

[713] Robinson and Beard, "Preface to the Development of Modern Europe", *The Varieties of History*, p. 257. 轉引自黃進興，1992 年，頁 169。

參考書目

▌ 一、檔案資料

Bachaumont, Louis Petit de（1690-1771）. Lettres sur les peintures, sculptures et gravures de Mrs. de l'Académie royale, exposés au sallon du Louvre depuis 1767 jusqu'en 1779.

Collection des livrets des anciennes expositions depuis 1673 jusqu'en 1800.

Explication des peintures, sculptures, et autres ouvrages de Messieurs de l'Academie Royale / Dont l'exposition a été ordonnée, suivant l'intention de Sa Majesté, par M. Orry,Ministre d'Etat, Contrôleur General des Finances, Directeur General des Bâtimens, Jardins, Arts & Manufactures du Roy, & Vi. 1741.

Mémoires pour servir à l'histoire de l'Académie royale de peinture et de sculpture depuis 1648 jusqu'en 1664 par Henry Testelin .

Guiffrey, Jules. Notes et documents inédits sur les expositions du XVIIIᵉ siècle, Paris：Libraire de J. Baur, 1873.

Guiffrey, Jules. Table Peintures, sculptures et gravures exposées aux Salons du XVIIIᵉ siècle de 1673 à 1800, extrait des Archives de l'Art français nouvelle période, tome IV, 1er fascicule, 1910.

Liste des tableaux et des ouvrages de sculpture, exposez dans la grandeGallerie du Louvre, par Messieurs les Peintres, émie Royale, en la presente année 1699.

Procès-verbaux de l'Académie royale de peinture et de sculpture 1648-1792, Tom Ier 1648-1672, Paris: J. Baur libaire de la Société, 1875.

Procès-verbaux de l'Académie royale de peinture et de sculpture 1673-1688, Tom IIer 1673-1688, Paris: J. Baur libaire de la Société, 1878.

Procès-verbaux de l'Académie royale de peinture et de sculpture 1689-1704, Tom IIIer 1689-1704, Paris: J. Baur libaire de la Société, 1880.

Procès-verbaux de l'Académie royale de peinture et de sculpture 1705-1725, Tom IVer 1705-1725, Paris: J. Baur libaire de la Société, 1881.

Procès-verbaux de l'Académie royale de peinture et de sculpture 1726-1744, Tom Ver 1726-1744, Paris: J. Baur libaire de la Société, 1883.

Procès-verbaux de l'Académie royale de peinture et de sculpture 1745-1755, Tom VIer 1745-1755, Paris: J. Baur libaire de la Société, 1885.

Procès-verbaux de l'Académie royale de peinture et de sculpture 1756-1768, Tom VIIer 1756-1768, Paris: J. Baur libaire de la Société, 1886.

Procès-verbaux de l'Académie royale de peinture et de sculpture 1769-1779, Tom VIIIer 1769-1779, Paris: J. Baur libaire de la Société, 1888.

Procès-verbaux de l'Académie royale de peinture et de sculpture 1780-1788, Tom IXer 1780-1788, Paris: J. Baur libaire de la Société, 1889.

Procès-verbaux de l'Académie royale de peinture et de sculpture 1789-1793, Tom VIIer 1789-1793, Paris: J. Baur libaire de la Société, 1892.

▌ 二、中文參考文獻

王晴佳，《西方的歷史觀念：從古希臘到現代》，臺北市：允晨文化，1998。

朱光潛，《西方美學史》全二冊，收錄於《朱光潛全集》（新編增訂本），北京市：中華書局，2013。

柯林烏（R. G. Collingwood）著，陳明福譯，《歷史的理念》（The Idea of History），臺北市：桂冠，1992。

傅偉勳，《西洋哲學史》，臺北市：三民書局，2009。

許嘉猷，〈布爾迪厄論西方純美學與藝術場域的自主化：藝術社會學之凝視〉，《歐美研究》第 34 期，2005。

陳佳利，《邊緣與再現：博物館與文化參與權》，臺北市：臺大出版中心，2015。

黃進興，《歷史主義與歷史理論》，臺北市：允晨文化，1992。

張婉真，〈博物館研究員的過去、現在與未來：關於其工作性質與養成教育的發展歷程與趨勢〉，《博物館學季刊》20（3），2006。

漢普生（Norman Hampson）著，李豐斌譯，《啟蒙運動》（The Enlightenment），臺北市：聯經，1984。

廖仁義，《審美觀點的當代實踐：藝術評論與策展論述》，臺北市：藝術家，2017。

劉碧旭〈從藝術沙龍到藝術博物館：羅浮宮博物館設立初期（1793-1849）的展示論辯〉，《史物論壇》第 20 期，台北：國立歷史博物館，2015。

▌ 三、英文與法文參考文獻

Alberti, Leon Basttista. On Painting, translated by Rocco Sinisgalli, New York: Cambridge University Press, 2011.

Allen, Christopher. French Painting in the Golden Age, London: Thames & Hudson, 2003.

Arasse, Daniel. Histores de peintures, Paris: Gallimard, 2004.

Ballon, Hilary. The Paris of Henri IV：Architecture and Urbanism, Cambridge and London：The MIT Press, 1991.

Barasch, Moshe. Theories of Art, 1: From Plato to Winckelmann, New York and London: Routledge, 2000.

Barasch, Moshe. Theories of Art, 2: From Winckelmann to Baudelaire, New York and London: Routledge, 2000.

Baxandall, Michael, Giotto and The Orators：Humanist Observers of Painting in Italy and Discovery of Pictorial Composition, New York：Oxford university Press, 1971.

Baxandall, Michael, *Painting and Experience in Fiftheenth-Century Italy*, New York：Oxford university Press, 1989.

Barzman, karen-edis. *The Florentine Academy and the Early Modern Sate: The Discipline of Disegno*, Cambridge: Cambridge University Press, 2000.

Benjamain, Walter. *Illuminations: Walter Benjamin Essays and Reflections*, Hannah Arendt（ed.）, translated by Harry Zohn, New York: Schocken Books, 1969.

Berenson, Bernard. *The Italian Painters of the Renaissance*, London: Oxford University Press, 1930.

Berger, Robert W. *Public Access to Art in Paris : A Documentary History from the Middle Ages to 1800*, Pennsylvania: The Pennsylvania State University Press, 1999.

Bourdieu, Pierre. *Les Règles de l'Art: Genèse et Structure du Champ Littéraire*, Paris: Éditions du Seuil, 1992.

Brucker, Gene. *Florence：The Golden Age 1138-1737*, Berkeley and Los Angeles: University of California Press, 1998.

Burckhard, Jacob. *The Civilization of the Renaissance in Italy*, London：Phaidon Press Limited, 1995.

Burke, Peter. *The Fabrication of Louis XIV*, New Haven and London：Yale University Press, 1992.

Chastel, André. *L'art Français : Ancien Régime 1620-1775*, Paris : Flammarion, 2000.

Châtelet, Albert. *La Peinture Française : XVIIIe Siècle*, Paris: Skira , 1992.

Courtin, Nicolas. *Paris Grand Siècle: Places, Monuments, Églises, Masions et Hôtels Particuliers du XVII Siècle*, Paris: Parigramme, 2008.

Croix, Alain. Quéniart, Jean. *Histoire Culturelle de la France -2：De la Renaissance à l'aube des Lumières*. Paris：Éditions du Seuil, 2005.

Crow, Thomas E. *Painters and Public Life in Eighteenth-Century Paris*, New Haven: Yale University Press, 1985.

De Baecque, Antoine. Mélonio, Françoise. *Histoire Culturelle de la France -3: Lumières et Liberté*. Paris：Éditions du Seuil, 2005.

De Chambray, Roland Féart. *Idee de la perfection de la peinture*, 1662.

De Piles, Roger . *Dialogue sur le coloris*, Paris: Nicolas Langlois, 1673.

De Piles, Roger. *Conversations sur la connoissance de la peinture, et sur le jugement quón doit faire des tableaux*, Paris: Nicolas Langlois, 1677.

De Piles, Roger. *Dissertation sur les ouvrages des plus fameux peintres . Le Cabinet de Monseigneur le duc de Richelieu. La vie de Rubens*, Paris: Nicolas Langlois, 1681.

Diderot, Denis. *Essai sur la peinture; Salons de 1759, 1761,1763*, Paris: Hermann, 2003.

Du Bos, Jean-Baptiste. *Critical Reflections on Poetry, Painting and Music Vol I*, reprinted from the edition of 1748, New York：AMS Press, 1978.

Du Bos, Jean-Baptiste. *Critical Reflections on Poetry, Painting and Music Vol II*, reprinted from the edition of 1748, New York：AMS Press, 1978.

Du Bos, Jean-Baptiste. *Critical Reflections on Poetry, Painting and Music Vol III*, reprinted from the edition of 1748, New York：AMS Press, 1978.

Fontaine, André. *Essai sur le principe et les lois de la critique d'art*, Paris: Albert Fontemoing, 1903.

Fontaine, André. *Les doctrines d'art en France: pientres, amateurs, critiques, de Poussin à Diderot*. Paris: H. Laurens, 1909.

Foucault, Michel. *The Birth of the Clinic: An Archaeology of Medical Perception* 1963, translated by A. M. Sheridan Smith, New York: Vintage Books, 1994.

Foucault, Michel. *Les mots et les choses: une archeology des sciences humaines*, Paris: Gallimard, 1966.

Friedländer, Max J. *On Art and Connoisseurship*, translated by Tancred Borentus, Boston: Beacon Press, 1960.

Gérard-George Lemaire, *Histoire du Salon de peinture*, Paris: klincksieck, 2004.

Goldstein, Carl. *Teaching Art ： Academies and Schools From Vasari to Albers*, New York：Cambridge University Press, 1996.

Goodman, John（ed.）, *Diderot on Art Volume I : The Salon of 1765 and Notes on Painting*, translated by John Goodman, New Haven and London: Yale University Press, 1995.

Guichard, Charlotte. *Les amateurs d'art à Paris au xviiie siècle*, Seyssei: Champ Vallon, 2008.

Hall, James .*The Self-Portrait: A Cultural History*, London: Thames& Hudson, 2014.

Haskell, Francis. *Patrons and Painters : A Study in the Relations btween Italian Art and Society in the Age of the Baroque*, New Haven and London: Yale University Press, 1980.

Haskell, Francis. *The Ephemeral Museum: Old Master Paintings and the Rise of the Art Exhibition*, New Haven and London: Yale University Press, 2000.

Heinch, Nathalie. *Du peintre à l'artiste : artistan et académiciens à l'âge classique*, Paris: Les Éditions de Minuit, 1993.

Jollet, Étienne （ed.）, *La Font de Saint-Yenne Œuvre critique,* Paris: École nationale supérieure des beaux-arts, 2001.

Kultermann, Udo. *The History of Art History*, New York：Abaris Books, 1993.

Lagoutte, Daniel. *Introduction à L'histoire de L'art*, Paris: Hachette, 1979.

Lemaire, Gérard-Georges, *Histoire du Salon de Peinture*, Paris：Klincksieck, 2004.

Levey, Michael. *Painting and Sculpture in France 1700-1789*, New Haven and London: Yale University Press, 1992.

Levey, Michael. *Florence：A Portrait*, Cambridge：Harvard University Press, 1998.

Levey, Michael. *Rococo to Revolution : Major Trends in Eighteenth-Century Painting*, London: Thames & Hudson, 2005.

Lichtenstein, Jacqueline. *La Couleur éloquente : Rhétorique et peinture à l'âge classique*, Paris: Flammarion, 2013.

McClellan, Andrew. *Inventing the Louvre : Art, Politics, and the Origins of theModern Museum in Eighteenth-Century Paris*, Cambridge: Cambridge University Press, 1994.

Mérot, Alain （ed.）, *Les conférence de l'Académie royal de peinture et de sculpture au XVII siècle*, Paris: École nationale supérieure des beaux-arts, 2001.

Miquel, Pierre. *Histoire de la France*, Paris：Fayard, 2001.

Moureau, François. *Le Goût Italien dans La France Rocaille : Théâtre, Musique, Peinture（V. 1680-1750）*, Paris: Presses de l'université Paris-Sorbonne, 2011.

Newhouse, Victoria. *Art and the Power of Placement*, New York: The Monacelli Press, 2005.

Panofsky, Erwin. *Meaning in the Visual Arts*, New York: Dubleday & company, 1955.

Partridge, Loren. *The Renaissance in Rome*, London: Laurence King Publishing, 1996.

Paul, Carole. *The Borghese Collections and the Display of Art in the Age of the Grand Tour*, Farnham: Ashgate Publishing, 2008.

Paul, Carole.（ed.）, *The first Modern Museums of Art: The Birth of An Institution in 18th and early 19th Century Europe*, Los Angeles: Paul Getty Trust, 2012.

Pevsner, Nikolaus. *Academies of Art Past and Present*, New York：Da Capo Press, 1973.

Pichet, Isabelle. *Expographie, Critique et Opinion : Les Discursivités du Salon de L'Académie de Paris（1750-1789）*, Paris: Editions Hermann, 2009.

Pliny the Elder, *Elder Pliny's Chapters on The History of Art*, translated by K. Jex Blake, New York: The Macmillan Co, 1896.

Pommier, Édouard., *Comment l'art devient l'art dans l'Italie de la Renaissance*, Paris, Gallmard, 2008.

Puttfarken, Thomas. *Roger de Piles's Theroy of Art*, New Haven and London: Yale University Press, 1985.

Richefort, Isabelle. *Peintre à Paris au XVIIe siècle*, Paris: Editions Imago, 1998.

Schnapper, Antoine. *Le Métier de Peintre au Grand Siècle*, Paris: Éditions Gallimard, 2004.

Sot, Michel. Boudet, Jean-Patrice. Guerreau-Jalabert, Anita. *Histoire Culturelle de la France -1：Le Moyen Âge*, Paris：Éditions du Seuil, 2005.

Thuillier, Jacques. *La Peinture Française XVIIe Siècle Tome 1*, Genève：Skira, 1992.

Thuillier, Jacques. *La Peinture Française XVIIe Siècle Tome 2*, Genève：Skira, 1992.

Wrigley, Richard. *The Origins of French Art Criticism: From the Ancien Régime to the Restoration*, New York: Oxford University Press, 1993.

Vasari, Giorgio. *Lives of the Painters, Sculptors and Architects, Volume 1-II*, transited by Gaston de Vere, New York: Everyman's Library, 1996.

Venturi, Lionello. *History of Art Criticism*, translated by Charles Marriott, New York: E. P. Dutton, 1964.

Venturi, *Lionello. Histoire de la Critique d'Art*, traduit de l'Italien par Julitte Bertrand, Paris: Flammarion, 1969.

Waenke, Martin. *The Court Artist：On the Ancestry of the Modern Artist*, translated by David McLintock, New York：Cambridge University Press, 1993.

Williams, Robert. *Art, Theory, and Culture in Sixteenth-Century Italy: From Techne to Metatechne*, New York: Cambridge University Press, 1997.

W. Gaehtgens, Thomas. Michel, Christian. Rabreau, Daniel. Schieder, Martin. Èdité, *L'art et Les Normes Sociales au XVIIIe Siècle*, Paris：Éditions de la Maison des Sciences de L'homme, 2001.

▍四、期刊論文

Atsuko, Kawashima. Hana, Gottesdiener. "Accrochage et perception des œuvres", *Publics et Musées*. No. 13, 1998, pp. 149-173.

Bonno, Gabriel. "Un Article Inédit de Diderot sur Colbert", *PMLA*, Vol. 49, No.4（Dec., 1934）, pp. 1101-1106.

Clements, Candace. "The Duc d'Antin, the Royal Administration of Pictures, and the Painting Competition of 1727", *The Art Bulletin*, Vol. 78, No. 4（Dec., 1996）, pp. 647-662.

E. Kaiser, Thomas. "Rhetoric in the Service of the King：The Abbe Du Bos and the Concept of Public Judgment", *Eighteenth-Century Studies*, Vol. 23, No. 2,（Winter, 1989-1990）, pp. 182-199.

Leca, Benedict. "An Art Book and Its Viewers：The 'Recueil Crozat'and the Uses of Reproductive Engraving", *Eighteenth-Century Studies*, Vol. 38, No. 4,（Summer, 2005）, pp. 623-649.

Marc, Fumaroli. "Le comte de Caylus et l'Académie des Inscriptions", *Comptes-rendus des séances de l'Académie des Inscriptions et Belles-Lettres*, N. 1, 1995, pp. 225-250.

Marc, Fumaroli. "Une amitié paradoxale ：Antoine Watteau et le comte de Caylus（1712-1719）", *Revue de l'Art*, N. 114, 1996, pp. 34-47.

May, Cita. "Diderot et Roger de Piles", *PMLA*, Vol. 85, No.3（May., 1970）, pp. 444-455.

Fort, Berbadette. "The Carnivalization of Salon Art in Prerevolutionary Pamphlets", *Eighteenth-Century Studies*, Vol. 22, No. 3,（Spring, 1989）, pp. 368-394.

Kristeller, Paul Oskar. "Creativity and Tradition", *Journal of the History of Ideas*, Vol. 44, No. 1.（Jan-Mar., 1983）, pp. 105-113.

Posner, Donald. "Mme. De Pompadour as Patron of the Visual Arts", *The Art Bulletin*, Vol. 72, No. 1（Mar., 1990）, pp. 74-105.

Ray, William. "Talking about Art：The French Royal Academy Salons and the Formation of the Discursive Citizen", *Eighteenth-Century Studies*, Vol. 37, No. 4,（Summer, 2004）, pp. 527-552.

W. Topazio, Virgil. "Diderot's Supposed Contribution to D'Holbach's Works", *PMLA*, Vol. 69, No.1（Mar., 1954）, pp. 173-188.

Whyte, Ryan. "Exhibiting Enlightenment：Chardin as Tapissier", *Eighteenth-Century Studies*, Vol. 46, No. 4,（2013）, pp. 531-554.

Michel, Marianne Roland. "Watteau and His Generation", *The Burlington Magazine*, Vol.110, No. 780（Mar., 1968）, pp. i-vii

一 政治經濟與社會環境

古代	・多神信仰。 ・社會階層分為：貴族、自由民、奴隸。
中世紀	・基督教一神信仰與封建體制。 ・社會階層分為：教士、貴族、平民。 ・11 世紀，行會經濟與城市自治公社興起。行會經濟主導城市政治與文化，並融合基督教信仰文化，贊助城市公共建築與裝飾工程。
文藝復興	・義大利行會經濟商業發達，梅迪奇家族在佛羅倫斯發跡，資產階級興起。 ・1453 年，東羅馬帝國滅亡，君士坦丁堡的希臘學者移居義大利。阿爾吉羅布洛斯曾受老柯西莫邀請，前來佛羅倫斯講學，並鼓吹柏拉圖思想，其講學場所即是後人所稱的柏拉圖學院，這股自由的風氣使 accademy/accademia 成為時髦字眼，並成為博學的象徵，遂使佛羅倫斯被譽為文藝復興的搖籃。 ・法國國王法蘭斯瓦一世邀請義大利藝術家前來建造與裝飾楓丹白露宮。
17世紀	・1630 年，教宗烏爾班八世頒佈法令，宣告紅衣主教享有貴族地位，加劇教廷的科層及追求社會身分地位，展示藝術便成為呈現階級順序的一種方式，同時形成了一種藝術贊助的模式。 ・1635 年，法國成立法蘭西學院，主導制定語言、文學和戲劇規範與標準。 ・1648 年，巴黎發生投石黨亂。 ・1661 年，法國國王路易十四獨攬大權執行中央集權政策，任命柯爾貝擔任皇家建築總監，這個職務掌皇室財務，也掌管文化藝術事務。 ・1689 年，英國爆發「光榮革命」。
18世紀	・1715 年，法國國王路易十四駕崩。由奧爾良公爵菲力二世攝政（1715-1723）。 ・1723 年，國王路易十五掌權，直到 1774 年辭世。 ・1769 年，瓦特改良蒸汽機英國興起工業革命。 ・1775 至 1783 年，美國爆發獨立戰爭。 ・1789 年，法國大革命爆發。
19世紀	・1804 年，拿破崙稱帝。 ・1805 年，拿破崙發動對歐各國戰爭。 ・1848 年，歐洲各民族掀起革命浪潮，形成近代民族國家樣貌。 ・1851 年，萬國工業博覽會於倫敦舉辦。 ・1855 年，世界博覽會於巴黎舉辦。
20世紀	・1914 年至 1918 年，第一次世界大戰。 ・1939 年至 1945 年，第二次世界大戰。 ・1945 年至 1991 年，冷戰。 ・1961 年，柏林圍牆築起，直到 1989 年被拆除。

二 文化藝術

古代	· 西元第一世紀初，羅馬博物學家老普林尼的著作《自然史》曾記載以下幾位知名的手工藝人：西元前第 5 世紀的雕刻師菲底亞斯（Phidias）、畫師巴赫希斯（Parrhasius）、宙克西斯（Zeuxis），西元前第 4 世紀的雕刻師利希普斯（Polyclitus）和普拉克希克列斯（Lysippus）等。
中世紀	· 宗教祭儀伴隨世俗性慶典活動。宗教慶典遊行盛行，提供藝術作品展示與觀看的方式。這個時期，觀眾看見的是展示的儀式而不是藝術作品。
文藝復興	· 1401 年，吉貝提和布魯內列斯基參與聖若望洗禮堂東側青銅門裝飾工程之競賽。 · 1430 年代，法蘭德斯畫家凡艾克兄弟（Van Eyck, Hubert and Jan）發明油畫。 · 1436 年，布魯內列斯基完成佛羅倫斯聖母百花教堂圓頂。 · 15 世紀中葉，巴黎聖母院展開始舉辦。 · 1501 年，米開朗基羅獲得佛羅倫斯羊毛商會委託進行〈大衛像〉雕刻工程。 · 1504 年，大衛雕像豎立在領主宮前。 · 1506 年，羅馬考古發現〈拉奧孔〉，並和其他古代雕像設置壁龕與台座展示於梵蒂岡的雕像庭園。 · 1563 年，歐洲第一間官方美術學校佛羅倫斯藝術學院成立。 · 1564 年，米開朗基羅的喪禮在佛羅倫斯聖羅倫佐教堂舉行，這一場崇榮的典禮勾勒出近代藝術展示的雛形。 · 1593 年，羅馬成立了聖路加學院，雖以學院為名，其性質仍屬行會。
17世紀	· 17 世紀初期，義大利出現獨立贊助人，逐漸鬆動教會和宮廷對藝術的壟斷。 · 17 世紀上半葉，羅馬宗教慶典活動的主要目的不再是虔誠祝奉，而是提供藝術家展示作品，和藝術交易的潛在機會。這個時期，藝術作品成為觀眾審美的對象。當時知名的慶典展覽有：萬神殿展、聖約翰教堂展、聖薩爾瓦多教堂展。展示的作品以前輩大師作品為主，並有少數的當代藝術家作品。 · 1630 年，巴黎聖母院展開始展示當代藝術家的大型油畫。 · 1636 年，羅馬聖路加學院發生華麗與簡約之風格辯論。 · 1630 至 1640 年，「巴黎典雅主義」呈現出巴洛克的法蘭西轉向。 · 1644 年，巴黎太子廣場展覽興起，提供當代藝術家作品展示的機會。 · 1648 年，法國設立第一所官辦美術學校——皇家繪畫與雕塑學院。 · 1648 年，巴黎聖路加學院設立，雖以學院為名，其性質仍屬行會。設立目的是為了與皇家繪畫與雕塑學院抗衡。 · 1670 年至 1680 年，法蘭西皇家繪畫與雕塑學院發生「線條和色彩之爭」。 · 1688 年至 1697 年，法蘭西文藝界發生「古今之爭」。 · 1689 年，法蘭西皇家繪畫與雕塑學院授予貝洛里為榮譽理論家。 · 1699 年，法蘭西皇家繪畫與雕塑學院授予德·皮勒相同的頭銜。
18世紀	· 1708 年，金融家皮耶·柯羅薩熱中於文化事務，透過藝術贊助累積自己的藝術知識，在自家宅第舉辦藝術家和藝術愛好者的聚會，相對於鬆懈的法蘭西皇家繪畫與雕塑學院，柯羅薩的宅邸被稱為「影子學院」。 · 1720 年，柯羅薩邀請威尼斯粉彩畫家卡里耶拉造訪巴黎，掀起洛可可風潮。 · 1737 年，太子廣場展覽的展示許多法蘭西皇家繪畫與雕塑學院落選藝術家的作品。

18世紀	・1759 至 1788 年，太子廣場展覽的規模縮小到被稱為「年輕藝術家展覽」。 ・1788 年，反政府的武力對抗行動在新橋爆發，太子廣場的戶外展覽從此告終。 ・1745 至 1773 年，蓬芭度夫人時代。 ・1745 至 1770 年，狄德羅邀請百餘位各領域專家撰寫詞條，編輯成 28 卷百科全書。 ・1769 年，佛羅倫斯烏非茲美術館成立。 ・啟蒙運動。
19世紀	・1830 年，孔德發表《實證哲學教程》第一卷，實證主義思潮開始風行。 ・19 世紀上半葉，藝術史進入大學殿堂，成為一門學科。 ・19 世紀下半葉，歷史主義思潮興起。 ・1809 年，米蘭布雷拉美術館成立。　　・1817 年，威尼斯學院美術館成立。 ・1819 年，馬德里普拉多美術館成立。　・1824 年，倫敦國家藝廊成立。 ・1830 年，慕尼黑古代雕塑館成立。　　・1830 年，柏林古代藝術博物館成立。 ・1836 年，慕尼黑經典會畫陳列館成立。・1870 年，紐約大都會美術館成立。 ・1872 年，東京國立博物館成立。　　　・1891 年，維也納藝術史博物館成立。
20世紀	・1929 年，紐約現代藝術博物館成立。 ・1977 年，巴黎龐畢度中心成立。 ・1986 年，巴黎奧塞美術館成立。

三　創作者的職業身分與藝術展覽

古代	・畫師和雕刻師等手工藝人被稱為 banausos/mechanie。
中世紀	・在佛羅倫斯從事繪畫、雕刻、建築工作的勞動者隸屬於跟工作材料相關的行會，（雕刻勞動者屬於食材和木材工藝師傅行會；繪畫勞動者隸屬於醫生與藥師行會）。 ・中世紀晚期，但丁以義大利文創造了「藝術家」（artista），藉以稱呼畫家這個職業，並認藝術家等同於詩人。但「藝術家」這個稱呼對於但丁同時代的人來說並沒有太大的意義，因為當時手作的技能被歸類為機械技術（mechanical arts）；語法學、修辭學、辯證術、算術、天文學、音樂等七藝，則被歸類為自由的技術（liberal arts），代表人類智力的自由精神活動，因此其社會地位高於機械技術。 ・手工藝行會採取三級制，由高至低，分別為（mâitre）、資深學徒（compagnon）、學徒（apprenti）。 ・在宮廷服務的創作者獲得特別待遇，地位高於行會手工藝人，且無需繳納稅金。
文藝復興	・負有聲名的師傅，或默默無名的工匠都能夠受惠於行會，而維持生活。但多數工匠仍貧窮，手工藝人的社會地位低下。然而，文藝復興的人本主義精神崇尚個人主義，因而創作者逐漸意識到自身職業身分的認同。 ・「academy」和「disegno」成為手工藝人晉升到自由藝術位階的路徑，以便與行會區別，並提升自身的社會地位。 ・羅倫佐・德・梅迪奇以藝術作為政治外交手腕，因此，畫家也具有外交使節的身分。 ・法國國王法蘭斯瓦一世創設「國王首席畫家」一職。

<table>
<tr><td rowspan="1">17
世
紀</td><td>

- 1662 年，柯爾貝建立學院規章，命令宮廷藝術家必須加入皇家繪畫與雕塑學院，並賦予成員等同於法蘭西學院院士的優越地位。
- 1663 年，法蘭西皇家繪畫與雕塑學院章程修訂，規定學院每一年舉辦公開展覽。
- 1667 年，法蘭西皇家皇家繪畫與雕塑學院在皇家宮殿庭院舉行首次的展覽。
- 1673 年，法蘭西皇家皇家繪畫與雕塑學院展覽首次發行展覽手冊。
- 1699 年，法蘭西皇家皇家繪畫與雕塑學院展覽移往羅浮宮大長廊舉行，這是首次展覽地點轉往室內空間。此時，藝術展覽有別於傳統的慶典活動，因為藝術作品不再是祭儀慶典的裝飾物件，而是公眾觀看的主要對象。展覽成為揭示藝術家職業身分的機制。

</td></tr>
<tr><td>18
世
紀</td><td>

- 1725 年，法蘭西皇家皇家繪畫與雕塑學院展覽移往羅浮宮的「方形沙龍」，日後的展覽也都固定在這個地點舉行，因此，官辦的學院展覽便以「沙龍展」為名。
- 1737 年，「沙龍展」開始每年舉行，並成為一種公共審計，各種匿名小冊子散播於展覽期間。
- 1747 年，德·聖彥發表一篇名為〈法國繪畫現狀幾個導因的反省〉的冊子，開啟了具名的沙龍評論。這篇文章，首次直接批評了學院藝術家，引來學院畫家極大的反彈。
- 當時的沙龍評論多數著墨於展覽場域的藝術跟階級與品味之間的衝突的議題，或是藝術展覽所隱藏的政治目的，比較正確地說，他們的書寫應該被稱為是一種展覽評論。
- 沙龍展的展示方法開始引起爭議。
- 1774 年，法國國王路易十六登基，翁吉維耶伯爵擔任皇家建築總監。新任的總監注意到公眾輿論對於羅浮宮轉型的期待。
- 1776 年，翁吉維耶伯爵開始投入了解羅浮宮轉變為博物館的可行性，因為法國大革命，這項計畫未能實現。
- 1791 年，法國共和政府頒布命令，宣布沙龍展不再專屬於學院成員，而是開放給所有的法國藝術家與外國藝術家都可以參展，稱為「自由沙龍展」。
- 1793 年，羅浮宮從皇室宮殿正式轉化成公眾的藝術博物館，沙龍展與藝術博物館開始共生於羅浮宮方形沙龍與大長廊。

</td></tr>
<tr><td>19
世
紀</td><td>

- 羅浮宮處於一種沙龍展與藝術博物館共生狀態，它們變成了同義詞，也就是說「沙龍展即博物館」，方形沙龍與大長廊同時承載著歷代作品、當代藝術以及陸續儲存進來的戰利品。
- 羅浮宮博物館設立初期，大雜燴式的陳列方式讓觀者無從依循，彷彿進入一座迷宮，羅浮宮博物館被諷喻為儲藏庫或雜物堆。
- 1848 年，在當時羅浮宮博物館館長瓊宏的推動之下，政府頒布法令，將沙龍展從羅浮宮搬到杜樂麗宮。
- 1863 年，法國官方舉行「落選沙龍展」。
- 1874 年，印象主義畫家在攝影家那達爾的工作室舉辦第一次聯展。
- 1879 年至 1880 年間，由於社會的強大經濟壓力，沙龍展雜亂無章，宛如陳列商品的市集，於是，創新和抗議的聲浪迫使政府讓出沙龍展的主導權。
- 1882 年，藝術家自行組成法國藝術家協會，自行舉辦沙龍展，官辦沙龍展走入歷史。
- 1884 年，非官辦的獨立沙龍展首次舉行。
- 1894 年，威尼斯舉辦首屆雙年展。

</td></tr>
</table>

20世紀	・1903 年，秋季沙龍展。 ・1911 年，慕尼黑藍騎士展。 ・1920 年，柏林首屆國際達達展。 ・1937 年，慕尼黑墮落藝術展。	・1910 年，倫敦馬奈與後印象主義展。 ・1913 年，紐約軍械庫展。 ・1936 年，紐約現代藝術博物館立體主義與抽象藝術展。 ・1938 年，巴黎超現實主義國際大展。

四 作品公開展示的類型

古代	神殿建築、雕像、浮雕、鑲嵌畫、壁畫。
中世紀	教堂建築、浮雕、雕像、鑲嵌壁畫、宗教繪畫（蛋彩）、織毯。
文藝復興	教堂建築、行會會堂、浮雕、雕像、宗教繪畫（蛋彩、油畫）、織毯。
17 世紀	教堂建築、君王宮殿、貴族宮殿、浮雕、雕像、繪畫（油畫）、織毯。
18 世紀	教堂建築、君王宮殿、貴族宮殿、浮雕、雕像、浮雕、雕像、繪畫（油畫、粉彩畫）。
19 世紀	歷史建築、新興公共建築、博物館與美術館典藏作品、抽象繪畫、攝影、電影。
20 世紀	歷史建築、新興公共建築、博物館與美術館典藏作品、抽象繪畫、攝影、電影、裝置藝術、複合媒材、錄像、行為藝術、檔案文件、科技藝術。

五 藝術理論

古代	・柏拉圖：〈論模仿〉。 ・亞理斯多德：《詩學》。
中世紀	・以神學作為文藝的依歸。
文藝復興	・阿爾貝蒂：1435 年出版《論繪畫》、1452 年出版《論建築》、1464 年出版《論雕刻》。 ・阿曼尼：1587 年發表《繪畫的規則》。 ・羅曼佐：1590 年發表《繪畫殿堂的理想》。
17 世紀	・德・尚布黑：1662 年發表《完美繪畫的理念》。 ・菲利比安：1667 年主辦法蘭西皇家繪畫與雕塑學院第一次「作品討論會」，並將論文集編輯成書。 ・貝洛里：1672 年發表《現代畫家和雕塑家生平》。
18 世紀	・杜博神父：1719 年出版《詩歌、繪畫和音樂的批判性反思》，探討觀眾對藝術作品的審美經驗。 ・溫克爾曼：1764 年發表《古代藝術史》。
19 世紀	・布克哈特：1860 年出版《義大利文藝復興的文明》。

20世紀	・封登：1909 年出版《法國藝術理論》。 ・貝倫森：1930 年出版《文藝復興義大利畫家》。 ・班雅明：1936 年發表〈機械複製時代的藝術作品〉。 ・佩夫斯納：1940 年出版《藝術學院的過去與現在》。 ・佛利蘭德：1946 年出版《藝術與鑑賞》。 ・潘諾夫斯基：1955 年出版《視覺藝術之中的意義》。 ・哈斯凱爾：1980 年出版《贊助者與畫家：巴洛克時期義大利藝術與社會之間的關係研究》，描繪 17 世紀藝術作品展示的場合與時機。在這本書中，哈斯凱爾為藝術史的展示課題開闢了前瞻性的研究路徑。 ・柯洛：1985 年出版《十八世紀巴黎畫家與公眾生活》，探討藝術評論與展覽制度。

六　藝術評論

古代	・阿佩萊斯將完成的畫展示於公開場域，並隱身聆聽觀者的批評。 ・西元前第 4 世紀，色諾克拉底斯曾著述評論雕刻師。
中世紀	・但丁的詩篇論及義大利畫家契馬布和喬托，以及旅居巴黎的手抄本彩繪師古比歐。 ・佩托拉克做十四行詩讚頌畫家馬蒂尼。
文藝復興	・1550 年，瓦薩里出版《畫家、雕刻家和建築師的生平》；1568 年擴增再版，描繪從 13 世紀到 16 世紀的傑出藝術家生平與評價。
17世紀	・1641 至 1665 年間，德・菲努瓦發表拉丁文詩篇《論畫藝》。 ・1667 年，《論畫藝》由德・皮勒翻譯成法文出版。 ・1673 年，德・皮勒發表《關於色彩的對話》，將自然的顏色與繪畫的色彩分開，從而賦予色彩新的藝術地位。
18世紀	・1708 年，德・皮勒發表《繪畫基本原理課程》。書中以構圖、素描、色彩和表現四個標準製作「畫家評量表」的比較格式來評論畫家。 ・狄德羅以文學書寫的方式融合藝術理論來評論藝術作品，從而為文學領域開闢一個新的類別，這是我們今日普遍認知的藝術評論，他總共撰寫九次的沙龍評論，分別是 1759 年、1761 年、1763 年、1765 年、1767 年、1769 年、1771 年、1775 年、1781 年。
19世紀	・史湯達爾、高提耶、尚弗勒希、波特萊爾、左拉、龔固爾、米爾波、莫泊桑等文學家，都曾對沙龍展提出意見與主張，並且為自己支持的藝術家撰寫評論文字。
20世紀	・1903 年，封登出版《藝術批評的原則和法則》。 ・1936 年，范圖利出版《藝術評論的歷史》。 ・1993 年，瑞格里出版《法國藝術評論的起源：從舊體制到復辟時期》。

A

abbé Du Bos	杜博神父
Abbe of Saint Germain des Prés	聖哲曼德佩修道院
Abbo	僧侶阿波
Abel-François Poisson	阿貝爾 - 法蘭斯瓦‧波瓦松
Abraham Bosse	伯斯
Académicien Honoraire	名譽院士
Accademia di S. Luca	聖路加學院
Accademia Fiorentina	佛羅倫斯學院
Accademia Platonica	柏拉圖學院
Academician Honoraire	榮譽院士
Académiciens /Agréés	院士
Académie Française	法蘭西學院
Académie royale de peinture et de sculpture	
	皇家繪畫與雕塑學院
Accademia de Disegno	佛羅倫斯藝術學院 ··
Action Painting	行動繪畫
Albert Châtelet	夏特列
Albertinus Mussatus	阿貝提努斯‧姆薩圖斯
Alexandre-Joseph Paillet	白葉
Amateur Honoraire	榮譽理論家
Amalfi	阿瑪菲
American-Type Painting	美國式繪畫
Ancien Régime	舊體制
André Félibien	菲利比安
André Fontaine	安德烈‧封登
Andrew McClellan	麥克雷倫
Anne Robert Jacques Turgot	杜爾果
Antoine	翁托安
Antoine Charles Hérault	葉霍特
Antoine Coypel	翁托安‧柯瓦佩爾
Antoine de Thérine	翁托安‧德‧鐵希安
Antoine Watteau	華鐸
Antonino da Firenze	佛羅倫斯傳教士安東尼諾
Antwep	安特衛普
Apelles of Kos	阿佩萊斯
Apennine Mountains	亞平寧山系
Armenini	阿曼尼
Arn	阿諾河
Arnolfo di Cambi	坎比歐
Arrêt du Conseil	會議裁定
Arte dei Beccai, Pollivendoli, Pesciaioli	
	屠宰肉販行會
Arte dei Corazzai e Spadai	軍械兵器製作行會
Arte dei Fabbricanti	製造商行會
Arte dei Fabbri e Maniscalchi	鐵蹄匠行會
Arte dei Linaioli e Rigattieri	織麻販售商行會
Arte dei Maestridi di Pletrae e Legname	
	石材與木材工藝師傅行會
Arte dei Maestri di Pietra e Legname	
	石匠和木匠行會

Arte dei Medici, Speziali e Merciai	
	醫生、材料商和貨物商行會
Arte dei Medici e Speziali	醫生與藥師行會
Arte dei Vaiai e Pellicciai	皮料商行會
Arte del Cambio	銀行金融行會
Arte della Lana	羊毛商行會
Arte della Seta	絲綢商行會
Arte di Calimala	羊毛加工行會
Arte dei Calzolai	製鞋行會
Arte di Cambio	銀行金融行會
Arte di Giudici e Notai	律師和公證人行會
Atticisme Parisien	巴黎典雅主義
Augustus	奧古斯都

B

Balance des Peintres	畫家評量表
Bartolomeo Ammannati	巴托洛梅歐‧安曼那提
Bartolomeo Platina	拉提納
Baptistery of San Giovanni	聖若望洗禮堂
Bates Lowry	洛瑞
Beatrice	碧雅翠絲
Benedetto Varchi	瓦基
Bernhard Berenson	伯納德‧貝倫森
Bertoldo	貝爾托爾多
Boccaccio	薄伽丘
Bolonais	波隆尼亞畫派
Boschini	博契尼
bureaucratization	科層化

C

Candance Clements	柯雷蒙斯
Cardinal de Richelieu	紅衣主教李希留
Careggi	卡雷吉
Cardinal-nephew	親信紅衣主教
Carolingian Empire	加洛琳帝國
Carolous Linnaeus	林奈
Carracci	卡拉契
Carthusians	卡圖席安
Cassiano dal Pozzo	波若
Castel Sant' Angelo	聖天使堡
Catherine de Médici	凱特琳‧德‧梅迪奇
Cellini	切利尼
Champfleury	尚弗勒希
Chancelier Séguier	掌璽大臣賽居耶
Chardin	夏當
Charles VI	法蘭西國王查理六世
Charles IX	法蘭西國王查理九世
Charles-Alphonse Du Fresnoy	德‧菲努瓦
Charles-Antoine Coypel	柯瓦佩爾
Charles Baudelaire	波特萊爾
Charles Coypel	夏爾‧柯瓦佩爾

Charles de la Fosse	德・拉・佛斯	Crotile delle statue	雕像庭園

Charles de la Fosse　德・拉・佛斯

Charles du Cange　夏爾・德・孔覺

Charles Errard　夏爾・耶哈

Charles François Poerson　夏爾・法蘭斯瓦・波耶松

Charles-Joseph Natoire　夏爾 - 約瑟・納托爾

Charles Le Brun　夏爾・勒・布漢

Charles-Nicolas Cochin　夏爾 - 尼可拉・柯慶

Charles of Anjou　查理一世

Charles Perrault　文學家貝爾侯

Claude Perrault　建築師裴霍

Charles Poërson　波伊松

Charlotte Guichard　吉夏爾

Christopher Allen　艾倫

Chronos　克羅諾斯

Church of Saint-Barthélemy　聖巴特勒米教堂

Church of the Holy Apostel in Paris

　巴黎聖使徒教堂

Cimabue　契馬布耶

Claude Audran III　歐德宏三世

Claude-Henri Watelet　瓦特雷

Claude-Joseph Vernet　維爾聶

Claude Lorrain　克勞德・洛漢

Claude Perrault　裴霍

Clement Greenberg　葛林伯格

Clovis I　法蘭西國王克洛維斯一世

Cochin　柯慶

College Cardinals　樞機團

College of Navarre　巴黎大學納瓦拉學院

Compagnia di S. Luca；Confraternity of St Luke

　聖路加公會

Comte d'Angiviller　翁吉維爾爾伯爵

Comte de Caylus　蓋呂斯伯爵

Comte de Provence　普羅文斯伯爵

Comte de Saint-Germain　聖哲曼伯爵

comtesse de Verrue　維慧女伯爵

Congregazione dei Virtuois/ Virtuosi al Pantheon

　萬神殿手工藝兄弟會

Conseiller Amateur　鑑賞參事

Conseillers　參事

conseillier d'État　國家參事

Constantine the Great　羅馬帝國皇帝君士坦丁

convent of the Filles St. Thomas　聖多瑪斯女修道院

Corpus Christi　基督聖體節

Corrège　科雷喬

Correggio　柯雷吉歐

Cortona　柯多納

Cosimo I de' Medici　柯西莫一世

Cosimo the Elder；Cosimo de' Medici

　老柯西莫

Coustou　顧斯都

Cremona　克雷莫納

D

Daniel Arasse　阿哈斯

Dante Alighieri　但丁

Denis Diderot　狄德羅

Diego Velázquez　維拉斯奎茲

Dieppe　法國狄葉普海港

Directeur　院長

Directeur général des Bâtiments du Roi

　皇家建築總監

Domenichuno　多明尼契諾

Dominican Santa Novella　道明會新聖母聖殿

Domenico Ghirlandjao　多明尼柯・吉蘭戴歐

Domenichino　多明尼基諾

Donatello　唐那泰羅

Dresden　德勒斯登報紙

Dubois de Saint-Gelais　聖哲雷

Duccio　杜喬

Duc d'sAntin　翁丹公爵

Duck de Sully　蘇利

E

École des Elèves Protégé　傑出人才學校

École Militaire　軍事學校

Edmond de Goncourt　龔固爾

Édouard Manet　馬內

Édouard Pommier　彭米耶

Edward Gibbon　吉朋

Émile Zola　左拉

Emperor Hadrian　羅馬帝國皇帝哈德良

Erasmus　伊拉斯莫斯

ergot-poisoning　麥角毒

Erwin Panofsky　潘諾夫斯基

Estates General　三級會議

Étienne Boileau　艾廷・布瓦洛

Étienne Bonnot de Condillac　康迪亞克

Eustache Le Sueur　勒・許爾

Exposition de la Jeunesse　年輕藝術家展覽

F

Federigo Borromeo　費德里戈・波羅梅奧

Federigo Zuccari　祖卡里

Ferrante Carlo　費蘭特・卡羅

Filippo Baldinucci　巴迪努奇

Filippo Brunelleschi　布魯內列斯基

Filippo Lippi　菲利波・利皮

Flamand　法蘭德斯

Florent Le Comte　佛羅宏・勒・孔特

Foire St. Germain　聖哲曼

Foire St. Laurent　聖羅宏市集

Jean de Jandun	法蘭西神學家尚恩		Le Salon	沙龍展
Jean de Jullienne	朱怡安		les Capétiens	卡佩王朝時期
Jean-François de Troy	德‧托瓦		les Bourbones	波旁王朝
Jean-François Marmontel	馬蒙特爾		les conférences	作品討論會
Jean-Jacques Rousseau	盧梭		les immortels	不朽者
Jean Jouvenet	朱福聶		les Valois	華洛瓦王朝
Jean Le Maire	密友勒‧梅爾		Le temps da la gloire de l'Itale	義大利光榮時代
Jean le Rond d'Alembert	達‧朗貝爾		l'hiérachie des genres	門類階級
Jean-Louis Hacquin	龍佩賀		Limoges	利摩吉
Jean Nocret	諾克爾		Lionello Venturi	范圖利
Jean Restout	賀斯圖		livret	展覽手冊
Jean Rou	胡悟		Lomazzo	羅曼佐
Joachim du Ballay	游雅慶‧德‧巴萊		Lorenzo de'Medici/ Lorenzo the Magnificent	
Johannes Argyropulos	阿爾吉羅布洛斯			羅倫佐‧德‧梅迪奇
John Locke	洛克		Lorenzo Ghiberti	吉貝提
Joseph Marie Terray	特爾黑		Lorenzo Valla	羅倫佐‧瓦拉
Jules Guiffrey	居佛瑞		Louis IX of France	路易九世
Jules Hardouin Mansart	蒙薩爾		Louis XV	路易十五
Jürgen Habermas	哈伯瑪斯		Louis XVI	路易十六

K

Kingdom of Naples	那普勒斯王國

L

L'Académie de France à Rome	羅馬法蘭西學院
l'Académie de St Luc	巴黎聖路加學院
L'Académie royale de peinture et de sculpture	
	法蘭西皇家繪畫與雕塑學院
la Cour Carrée	羅浮宮方形庭院
le Châtelet	巴黎法院
la fête de la Saint Louis	聖路易紀念節
La Fond de Saint-Yenne	拉封‧德‧聖彥
la Fronde	投石黨之亂
Lanfranco	藍法蘭哥
la Paulette	官職稅
La querelle du coloris	線條與色彩之爭
la rue de Richelieu	李希留大街
Lateran Palace	拉特蘭宮
Lauent de La Hyre	德‧拉伊爾
Laurent Levesque	羅宏‧勒維斯克
le Grand Pont	大橋
Le Jury	評審制度
Lenormand de Tournehem	勒諾曼‧德涂涅恩
Leonardo Buonarroti	李奧納多
Leonardo da Vinci	達文西
Leon Battista Alberti	阿爾貝蒂
le Parlement	最高法院
le Parlement de Paris	巴黎最高法院
Le Peince de Soubise	總理大臣
le Petit Pont	小橋
le prevôt de Paris	巴黎行政官

Louis de Boullongne the younger	路易‧德‧布隆尼
Louis de Carmontelle	卡蒙特爾
Louis Doublet	路易‧杜布雷
Louis-Gabriel Blanchard	布朗夏
Louis Le Nain	路易‧勒‧南
Louis Le Vau	勒‧渥
Louis Petit de Bachaumont	巴修孟
Louis-Sébastien Mercier	梅席耶
Lubin Baugin	包剛
Luigi Lanzi	藍奇
Lyons	里昂

M

Madame Doublet	杜布雷夫人
Madonna col Bambino detta Madonna della Rosa	
	童貞女與嬰孩
Mamiérisme	矯飾主義
Marco Boschini	博契尼
Marcur Junius Brutus	布魯特斯
Marcus Tullius Cicero	西塞羅
Marie de Médici	瑪麗‧德‧梅迪奇
Marie Leczinkska	瑪麗‧雷欽斯卡
Marino	詩人馬里諾
Marsilio Ficino	費奇諾
Martin de Charmois	馬丁‧德‧夏莫瓦
Martin Heidegger	海德格
Marquis de Chabanais	夏巴聶侯爵
Marquis de Louvis	盧維侯爵
Marquis de Marigny	馬希尼侯爵
Marquise de Pompadour	蓬芭度侯爵夫人
Maurice Quentin de la Tour	德‧拉圖爾
Max Jakob Friedländer	佛利蘭德

May of Notre-Dame	聖母院五月展
Mazarin	馬札漢
Medici	梅迪奇家族
Melchior Grimm	葛漢姆
Meyer Schapiro	夏皮洛
Michelangelo Buonarroti	米開朗基羅
Michael Baxandall	巴森德爾
Michel Foucault	傅柯
Modernity	現代性
Moshe Barasch	巴拉許

N

Naples	那普勒斯
Nadar	那達爾
Natoire	納托爾
naturalisme	自然主義
Nicolas Bellot	尼可拉·貝洛特
Nicolas Boileau	布瓦羅
Nicolas Lancret	隆克爾
Nicolas Poussin	尼可拉 普桑
Nicolas Vlegagels	尼可拉·維勒加格
Nicolas Vleughles	福勒格爾
Niccolò Simonelli	尼可洛·西莫內利
Nikolaus Pevsner	佩夫斯納
Noël-Nicolas Coypel	柯瓦佩爾
Norman Hampson	漢普生

O

Octave Mirbeau	米爾波
Oderisi da Gubbio	歐德利西
Operai of the Duomo	大教堂工程委員會
Orsanmichele	聖米凱爾會堂

P

Padua	帕多瓦
Palace des Victories	勝利廣場
Palais des Tuileries	杜樂麗宮
Palais du Luxembourg	盧森堡宮
Palais Royal	皇家宮殿
Palazzo Barberini	巴貝里尼宮
Palazzo della Signoria	領主宮
Palma Giovane	皮歐梵
Palzzo dei Priori, Florence	佛羅倫斯首席執政廳
Palzzo Vecchio, Florence	佛羅倫斯舊宮
Paolo Veronese	維洛尼斯
Parmigianino	帕爾米賈尼諾
Parma	帕爾馬
Paroisse	教區
Pavia	帕維亞
Peter Paul Rubens	魯本斯
Petite Galerie	小長廊

Philippe II d'Orléans	奧爾良公爵菲力二世
Philippe IV le Bel	卡佩王朝菲力四世
Philippe de Champaigne	菲利浦·德·尚培尼
Philipp et Aléxandre	菲利普與亞歷山大時代
Piacenza	皮雅琴察
Pidansat de Mairobert	梅霍貝
Piéiades	七星詩社
Pietro da Cortona	皮耶特羅·達·柯爾托納
Pierre Borel	柏爾
Pierre Bourdieu	布爾迪厄
Pierre Crozart	皮耶·柯羅薩
Pierre-Jacque Cazes	卡芝
Pierre Rosenberg	霍森伯格
Pierre Lescot	列斯高
Pierre Mignard	皮耶·名雅爾
Pisa	比薩
Pitti Palaces	佩提宮
P.J. Mariette	馬希耶特
Place Dauphine	巴黎太子廣場
Pliny the Elder	老普林尼
Pliny the younger	普林尼
Podestà	執政總督
Pompadour	蓬芭度
Pompeii	龐貝
Pont Neuf	巴黎新橋
Pope Clement, Papacy	教宗克萊門特九世
Pope Innocent X, Papacy	教宗英諾森十世
Pope Julius II, Papacy	教宗尤里烏斯二世
Pope Martin V, Papacy	教宗馬丁五世
Pope Nicholas V, Papacy	教宗尼可拉斯五世
Pope Urban VIII	教宗烏爾班八世
Por Santa Maria	精緻紡織行會
Potecteur de l'Académie	護院公
Poussiniste-Rubeniste	普桑主義與魯本斯主義
Premier Peintre du Roi	國王首席畫家
Primo Popolo	第一人民政府
Prix de Rome	羅馬獎

Q

Querelle des Anciens et Modenes	古今之爭
Quattro Santi Coronati	四聖者
Queen Christina	克里斯蒂娜女王

R

Raffaello Maffei	拉斐爾·瑪菲
Raphael	拉斐爾
Ravenna	拉文納
René Descartes	笛卡爾
Restout	賀斯圖
Revocation of the Edict of Nantes	南特詔書
R. G. Collingwood	柯林烏

Richard Wrigley　　　　　瑞格里
robe nobility　　　　　　穿袍貴族
Robert Berger　　　　　　伯格
Robert Williams　　　　　威廉斯
Rococo　　　　　　　　洛可可
Roger de Piles　　　　　　德・皮勒
Rosalba Carriera　　　　　卡里耶拉
Rospigliosi　　　　　　　羅斯比李歐希
rues des Deux-Boules　　　雙球街

S

Sacchetti　　　　　　　薩凱堤家族
Sacchi　　　　　　　　薩奇
Saint Bruno　　　　　　聖布魯諾
Salon Carrée　　　　　　方形沙龍
Salon criticism　　　　　沙龍評論
Salon d'automne　　　　　秋季沙龍展
Salon des refusés　　　　落選沙龍展
Salon des indépendants　　獨立沙龍展
Salvator Rosa　　　　　薩爾瓦多・羅莎
Samuel Bernard　　　　　貝爾納
San Giovanni Evangelista　傳福音者約翰
San Matteo　　　　　　聖馬太
San Marco　　　　　　聖馬可
San Michele　　　　　　聖米凱爾
San Pietro　　　　　　聖彼得
Sant'Eligio　　　　　　聖艾利吉烏斯
Santissima Annunziata　　聖母領報大殿
Santo Stefano　　　　　聖史帝芬
San Filippo　　　　　　聖菲利浦
San Giacomo Moggiore　　聖雅各
San Giogio　　　　　　聖喬治
San Giovanni Battista　　施洗者約翰
Saint-Eustach　　　　　聖篤斯塔許
Saint Louis　　　　　　聖路易
Sainte Geneviève　　　　聖傑妮維耶芙
Saint Jacques aux Pèlerins　巴黎濟貧院
Scipio Africanus　　　　斯齊比奧
Sebastiano Ricci　　　　李奇
Sébastin Bourdon　　　　布爾東
S. Gioseppe in Rotonda　　聖約瑟教堂
S. Giovanni Decollato　　聖約翰教堂
Shadow Academy　　　　影子學院
Simone Martini　　　　　西蒙尼・馬蒂尼
Simon Vouet　　　　　西蒙・弗埃
Sistine Chapel　　　　　梵蒂岡西斯丁禮拜堂
Sixtus IV, Papacy　　　　西斯篤司四世
Social Virtue　　　　　社會美德
Société des artistes français, S.A.F.　法國藝術家協會
Socrates　　　　　　　蘇格拉底
Spoleto　　　　　　　斯波萊托

S. Salvatore in Lauro　　　聖薩爾瓦多教堂
Stendhal　　　　　　　史湯達爾
St. Louis　　　　　　　聖路易

T

the critical pamphlet　　　批評小冊
Théophile Gautier　　　　高提耶
Thomas E. Crow　　　　柯洛
Thomas W. Gaehtgens　　加特根斯
Tiber　　　　　　　　台伯河
Titian　　　　　　　　提香
Toulouse　　　　　　　圖魯士
Trémolières　　　　　　特莫里耶
Trésorier　　　　　　　財務職
Tribunale della Mercanzia già di Parte Guelfa
　　　　　　　　　　商業法庭行會

U

Uffizi　　　　　　　　烏菲茲
Université de Paris　　　巴黎大學
valet de chambre　　　　皇室侍從

V

Van Loo　　　　　　　范羅
Vatican Palace　　　　　梵蒂岡
Venice　　　　　　　　威尼斯
Véronèse　　　　　　　維洛尼斯
Vice-Protector　　　　　副護院公
Vincennes　　　　　　文森監獄
Vincenzo Borghini　　　文黔佐・博爾吉尼
Virgil　　　　　　　　維吉爾
Voltaire　　　　　　　伏爾泰

W

Walter Benjamin　　　　班雅明
War of the League of Augsburg　奧格斯堡聯盟戰爭
War of the Spanish Succession　西班牙繼承戰爭

X

Xenocrates　　　　　　色諾克拉底斯

國家圖書館出版品預行編目資料

觀看的歷史轉型：歐洲藝術展覽的起源與演變
/劉碧旭 著 .--初版.--
臺北市：藝術家 2020.03
256面；17×24公分

ISBN 978-986-282-245-6（平裝）
1. 藝術史　2. 藝術展覽　3. 歐洲

909.4　　　　　　　　　　109000133

觀看的歷史轉型
歐洲藝術展覽的起源與演變
Historical Transformation of Gaze
The Origin and Development of European Art Exhibition

劉碧旭　著

發 行 人　何政廣
總 編 輯　王庭玫
編　　輯　洪婉馨、周亞澄
美　　編　吳心如
出 版 者　藝術家出版社
　　　　　台北市金山南路（藝術家路）二段 165 號 6 樓
　　　　　TEL：(02) 2388-6715 ～ 6
　　　　　FAX：(02) 2396-5707
郵政劃撥　50035145 藝術家出版社帳戶

總 經 銷　時報文化出版企業股份有限公司
　　　　　桃園市龜山區萬壽路二段 351 號
　　　　　TEL：(02) 2306-6842

製版印刷　鴻展彩色製版印刷股份有限公司
初　　版　2020 年 3 月
定　　價　新臺幣 400 元
I S B N　978-986-282-245-6